The Art of
Chinese Coloured Sculpture

中国彩塑艺术

胥建国 著

清华大学出版社
北 京

内 容 简 介

本书从历史角度系统地论述了中国彩塑艺术的起源、形成和发展，结合大量历史文献资料和图片全方位阐述了不同朝代彩塑作品的风格和特点，总结了传统彩塑在千百年间形成的造型观念、表现方法，对中国古代雕塑艺术中的诸多问题做出了客观精辟的分析，从理论和实践两方面对当代彩塑教学、创作实践和理论研究做出了重要的探索和经验总结，对弘扬民族艺术、促进当代雕塑艺术多元化发展具有现实指导意义和长远影响。

图书在版编目（CIP）数据

中国彩塑艺术／胥建国著 . —北京：清华大学出版社，2020.8
ISBN 978-7-302-56217-7

Ⅰ.①中… Ⅱ.①胥… Ⅲ.①彩塑–介绍–中国 Ⅳ.① J311

中国版本图书馆 CIP 数据核字（2020）第 149240 号

责任编辑：纪海虹
封面设计：刘　派
责任校对：王荣静
责任印制：杨　艳

出版发行：清华大学出版社
　　　　　网　　　址：http：//www.tup.com.cn，http：//www.wqbook.com
　　　　　地　　　址：北京清华大学学研大厦 A 座　　邮　　　编：100084
　　　　　社　总　机：010-62770175　　　　　　　　邮　　　购：010-62786544
　　　　　投稿与读者服务：010-62776969，c-service@tup.tsinghua.edu.cn
　　　　　质量反馈：010-62772015，zhiliang@tup.tsinghua.edu.cn
印　装　者：小森印刷（北京）有限公司
经　　　销：全国新华书店
开　　　本：180mm×235mm　　印　　张：16.75　　字　　数：270 千字
版　　　次：2020 年 10 月第 1 版　　　　　　　印　　　次：2020 年 10 月第 1 次印刷
定　　　价：128.00 元

产品编号：083047-01

胥建国

著名雕塑家、理论家、教育家、诗人

1962年生于洛阳，祖籍山东莱芜

清华大学文学博士，清华大学美术学院硕士生、博士生导师，吴冠中艺术研究中心研究员。曾任中央工艺美术学院雕塑教研室主任、清华大学艺术与科学研究中心（办）主任、《学院雕塑》副主编、首届中国美术家协会雕塑艺术委员会委员、中国非物质文化遗产"泥人张"彩塑研究会研究员、中国非遗艺术设计研究院学术委员会副主任。

主创 1997 年中央政府送香港大型礼品雕塑"永远盛开的紫荆花"，获国家颁发设计突出贡献奖；为人民大会堂、总政歌舞团、江西省安源路矿工人运动纪念馆、贵州省遵义会议纪念馆、山东省临沂革命纪念馆创作大型主题性雕塑，为北京、重庆、秦皇岛、洛阳、潍坊等城市设计大型标志性雕塑，代表作《女娲》《意象之鸟》《风节》《和而不同》《玄门》等，分别永久收藏于北京国际雕塑公园、福州国际雕塑公园、清华大学、芜湖国际雕塑公园、漳州国际雕塑公园。

出版理论著作《走向新雕塑》《精神与情感——中西雕塑文化内涵》《中国彩塑艺术》，文集《雕塑艺术宏层说》，作品集《大象无形——胥建国雕塑作品集》，诗集《聊了集》，发表论文 40 余篇。

策划组织"2001 中国延庆·国际城市雕塑艺术展暨学术研讨会""2002 中国北京·国际城市雕塑艺术展暨学术研讨会""2003 中国福州·国际城市雕塑艺术展暨学术研讨会""2003 中国 AGI（世界平面设计师学会）大会""2004 日本东京·中国清华大学美术学院作品展"等，参与创建延庆国际雕塑公园、北京国际雕塑公园、福州国际雕塑公园，任艺术总监、学术主持。

中国彩塑艺术

少时，恩师教诲："师授技，徒悟艺"。经年探索，自悟："集众家之长，成一家之体"。谨与同仁共勉。

2019 年 4 月 29 日于北京

彩塑，顾名思义是用两种材料、两种工艺，即用可塑性好的黏土进行塑造，用绘画性颜料进行描绘，使塑与绘、型与色相辅相成，互补共生的一种艺术形式。

彩塑的历史悠久，可追溯至彩陶文化，后因俑替代活人殉葬，以及寺院庙堂佛事兴盛，促使塑与绘的结合更臻成熟。至于彩塑逐渐脱离宗教范畴，开始与风俗相结合，是宋代以后，尤其明、清时期盛行捏像，艺术人才辈出。此时的彩塑更多地反映民生民情，充满浓浓的生活气息，彰显着生动与传神的艺术个性。

彩塑作为人类历史文化之果，依生于那一历史文化的生态系统之中，又受特定地域文化影响形成多姿多样的艺术形态，内蕴丰富的中华文化艺术基因，具有鲜明的中国作风、中国气派的民族风格与魂魄，是应传承、弘扬与传播的。

作为艺术院校的中央工艺美术学院（清华大学美术学院前身）在全国首先于20世纪50年代初期，由"泥人张"第三代张景祜先生组建工作室开始对彩塑艺术进行专业传承。后"泥人张"第四代张锠先生于80年代初研究生毕业留校，在装饰艺术系开设本科生彩塑专业课和研究生的研究方向。90年代至今由胥建国先生开始在雕塑系教授、弘扬彩塑艺术，传播民族文化。长期以来，在胥建国先生专业教学不断执着追求、勤奋探索、辛勤耕耘下，不仅"中国彩塑艺术"这一专业课发展为清华大学的精品课程，其教材《中国彩塑艺术》还成为教育部普通高等教育"十一五"国家级规划教材。

《中国彩塑艺术》一书融汇了胥建国先生在艺术创作与教学中的体验和思考，又经理性分析、研究与总结，升华为条理清晰的文字表述。该书以图文并茂的平面设计形式，生动地论述了彩塑的造型观念、塑造方法和创作表现的艺术规律，有针对性地给读者以理性指导，为此该书一经出版，便得到社会广泛好评，并很快脱销。现出版社决定推出《中国彩塑艺术》第二版，以满足各方面的需求。

再版的《中国彩塑艺术》对原著文图进行了诸多的调整和补充，提出了一系列新的观点，更新了大量具有艺术代表性的彩塑图片，增补了部分典型性教学范例，让《中国彩塑艺术》更以多视角，科学、严谨、全面、系统地对彩塑艺术概念、彩塑艺术起源、彩塑艺术形式、彩塑艺术观念、彩塑艺术表现、彩塑艺术实践，以及彩塑艺术教学方法等多层面、立体地进行了理性梳理，厘清并阐释了彩塑是循系中国文化文脉，特别是中国文化的民族性在演进发展中逐渐形成的特有美学特征、审美追求以及造型规律。

该书还从艺术教育的理论研究和创作实践两方面进行了详尽的解读。艺术理论学习主要以彩塑的基础知识、基本原则、艺术鉴赏为主要内容；艺术创作训练是阐述艺术创作的基本规律与方法，让读者学会在创作设计中以艺术方式表达自己的情感和思考，创作富于个性化的艺术形象，并在艺术教育的实践中培养美的心灵与艺术鉴赏力和创造力。

《中国彩塑艺术》一书深刻阐述了彩塑是植根于中华五千年文化沃土，有着悠久历史和博大精深的文化渊源，有其内蕴独特的创作理念、审美标准、风格取向、制作方法和工艺流程，其流传地区广泛，品类、题材多样。它们有着共同特点，即造型整体、形态优美、色彩明快。它们的创作者都以勤劳和智慧在艺术实践的不懈追求中积淀了丰富的经验，自然形成了特定的审美习惯。这种审美追求与标准必然地反映在艺术创作中，并形成了优秀的艺术传统。书中还以开放创新的视角，呈现了彩塑在历史的渐进流变中吸收其他姊妹艺术和异域文化营养，形成的丰富多彩造型形态和艺术特征。这种吸收不是取代自身固有的艺术样式，而是兼收并蓄、融汇古今、化它为我地获取养分，又经承传、吸收、融合、转化直至创新于当下，为社会留下众多彩塑艺术珍贵遗产，焕发灿烂的艺术光辉与勃勃生机。

《中国彩塑艺术》一书还在字里行间彰显了胥建国先生坚定的艺术理念，即作者以及所有读者都要热爱民族艺术，弘扬传统雕塑，并以执着精神

坚守和张扬传统的民族文化艺术，身体力行地在艺术教育、艺术创作实践中探索继承中国彩塑艺术传统中呈现的民族精神、艺术风格、艺术形式和艺术技艺技巧等精粹，将富有生命活力和永恒价值的民族精神及艺术经验进行现代转化，使之成为当代雕塑的艺术元素，在新的审美观照中关注生活，创新出无愧于时代的当代彩塑艺术，以此讲述中国故事、传承中国精神、传播中国声音。

最后，祝贺《中国彩塑艺术》付梓再版。

张锠

清华大学美术学院　教授

2018 年 10 月 7 日

目录
CONTENTS

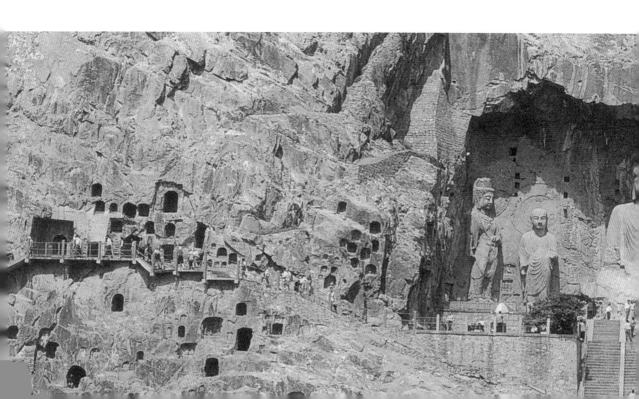

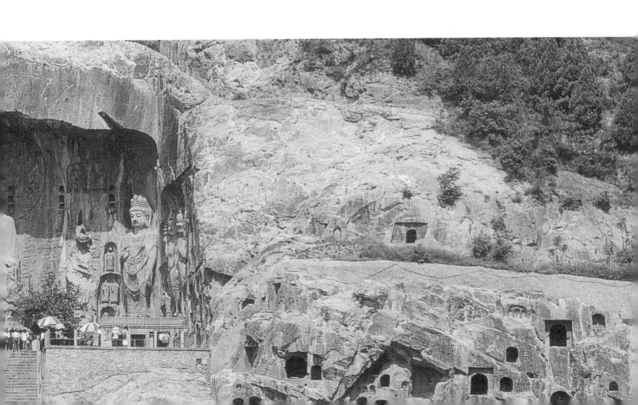

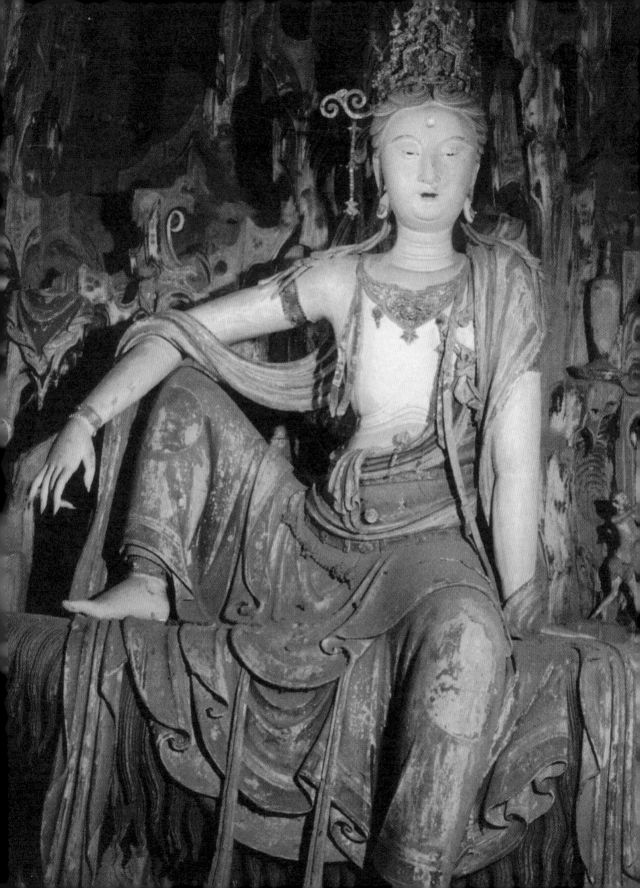

中国彩塑艺术是世界雕塑艺术中的一朵奇葩，是中国独具特色的艺术表现形式。彩塑艺术蕴含着中国传统的文化精神和在长期艺术实践中形成的审美意识，是古代劳动人民因地取材、因材施艺的伟大创造和智慧结晶。

在中国几千年文明发展历程中，彩塑艺术从产生、形成到发展走过了一个漫长而艰辛的历程，留下了众多优秀的彩塑作品。

雕塑表面彩绘是人类精神创造和情感表达的基本表现方式，这一方式在世界许多国家或民族的雕塑作品中都有体现，是人类共同喜爱运用的一种艺术表现方式。这一点从古埃及（见图1-1）、古希腊等遗留下来的雕刻作品中都可以得到印证。

人们在黏土、陶、石、木、金属等材质制作的雕塑表面彩绘，把一些不同颜色的彩石、贝壳等镶嵌或装配在雕塑表面，有宗教的目的，也有审美的需要。通过彩绘和彩石、贝壳的装饰，丰富了雕塑的内涵，也赋予了作品更多的艺术表现力。然而，纵览世界各国各民族雕塑，虽说许多作品表面都有彩绘，但在运用色彩和塑绘结合方面与中国彩塑创作及表现在艺术观念上还是有所

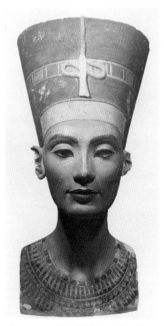

图1-1　尼佛尔第第女王像　埃及第18王朝

不同。中国彩塑艺术不仅是中国先民在艺术实践中长期揣摩和经验总结创造出的伟大成果，其产生、形成和发展与中国北方特定的气候环境、水文地质、宗教、习俗都有密切的联系，而且以塑绘结合为基本特征的彩塑艺术还体现了中国先民在造型意识、审美情趣等方面的文化自觉，是把包含丰富的哲学思想与美的体悟凝聚于艺术的伟大创造。

第一，北方四季分明的气候和中西部黄土高原及其冲刷下来的黏土层，为泥塑创作活动提供了天然的原材料。黄土加上水形成的黏土极易成型，可满足人们各种造型的创造欲望，成形风干或经火烧制后变得坚硬的造型还能够满足生活上诸多的需求。小到食用器物、泥玩，大到垒砌灶台、睡炕，构筑房屋、院墙，黏土为先民的生活和多种创造活动提供了广阔的天地。

第二，北方丛山峻岭中蕴藏的丰富矿产中的矿物质色彩丰富多样，为先民描绘自然景象和心中意象提供了天然的色彩原料，如石青、石绿、朱砂、雄黄、白云母等。随着人对自然界认知和生活实践经验的积累，又在植物中发现并提取了多种颜色，这种由植物提取的颜色补充了先前的矿物质色彩的品种，也由此满足了中国绘画、印染等器物在色彩使用上的需求，尤其是对形成中国特色的彩塑艺术在色彩上奠定了物质基础，使塑绘结合的表现方式和塑容绘质的艺术理想得以运用与实现。

第三，由塑绘结合表现方式创造出的彩陶（见图1-2），不仅丰富了石器、玉器、骨器等在材质和色彩上的相对单一性，也通过器物的制作在造型观念、审美趣味和塑绘表现手法的结合方面为彩塑的形成和发展作出了重要的探索和铺垫。

第四，春秋战国时期，随着奴隶制逐渐衰落和生产力与生产关系的发展变化，人的生命价值得到了社会的广泛重视。"俑"的出现及对

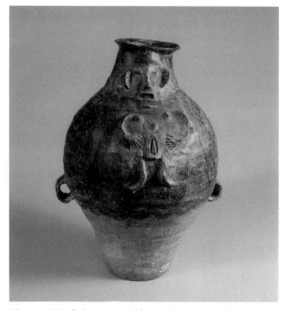

图1-2 彩陶浮雕 人形双耳壶 马家窑文化马厂类型 彩陶
高34.4厘米 口径9.3厘米 中国国家博物馆藏

人殉的替代，在体现社会进步的同时，也为中国古代雕塑开辟出了一条独具风采的艺术类型。"俑"虽然不像古希腊雕塑用人的形象来制作神的形象，追求"神人同形同性"，但对真实人物模拟的创作原动力，为开辟中国古代写实性雕塑的道路，成就中国彩塑艺术走出了极其重要的一步。透过埋藏了两千多年的秦始皇兵马俑（见图 1-3），我们不仅找寻到了佛教造像进入前中国本土固有的造型和色彩观念，还在彩陶、玉器、骨器、青铜器与佛教造像之间寻找到了中国传统造型艺术的内在联系。秦始皇兵马俑的大规模制作，扭转了先秦造型艺术专注于抽象、装饰和以动物为主题的状况，在强调"人"在造型艺术中的主体地位过程中，使写实艺术继抽象和装饰后成为中国古代造型艺术中第三种重要的表现方式，为秦代后中国古代雕塑以人为主题的雕塑创作活动开拓出了重要的道路。

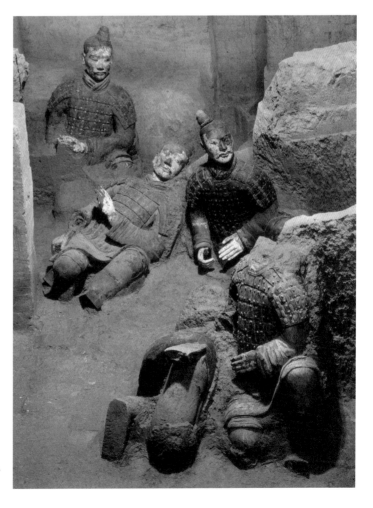

图 1-3 彩绘陶俑 秦
秦始皇兵马俑

第五，汉代兴起的墓室壁画和魏晋南北朝时期兴盛的书法艺术，在赋彩、设色、运笔方式、线的内涵与外延等方面作出的诸多探讨，也都为彩塑从初期的色彩平涂发展成具有系统性的彩绘方式，融汇中国传统文化和色彩观念，成为独具中国特色的一种艺术形式提供了重要的艺术实践经验。

第六，佛教文化和造像艺术的传入，一方面，为中国古代雕塑创作输入了新题材、新内容和新形式，巩固并提升了秦汉形成的以人物为创作主体的雕塑形式；另一方面，也把印度在石材、黏土上彩绘的经验和方式带到了中国，并在长期的艺术实践中与中国本土的彩绘方式相融合，为成就以敦煌早期具有装饰性艺术特征的彩塑，以及壁画、建筑艺术综合体作出了极其重要的文化与艺术上的融合。

中国彩塑艺术发端于彩陶艺术流行时期，有四五千年的历史。它形成于秦汉，发展于魏晋南北朝（见图1-4），成熟于唐宋，至元、明、清各代则各有补充拓展。其艺术"尽精微，致广大"，囊括了儒、道、释和很多地域的多种文化，作品丰富，艺术璀璨，南北东西各具风采。创作内容从人物、动物到神仙、鬼怪，从山水、树木到云雾、尘埃，无所不包；表现形式从圆塑、浮塑到壁塑、悬塑等，极尽所能。其可继承、光大者远超出雕塑艺术范畴，对考古、历史等方面均有重要的价值和意义，实如一取之不尽、用之不竭的宝藏。

中国古代造型艺术有"铸鼎象物"和"触象而构"之说。"铸鼎象物"是讲艺术创作在取象时既要尊重客观物象的基本样貌，又不要局限于客观物象，对客观物象只是简单地表象模仿。"触象而构"是说，在创造艺术形象时可以采用归

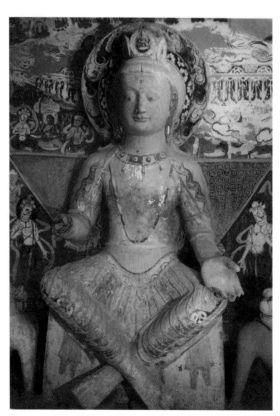

图1-4 交脚弥勒像 北凉 彩塑 高3.4米 甘肃省敦煌莫高窟第275窟

纳和综合的表现方法。这两者讲的其实就是中国独特的造型意识与创作方式，其特点就是不单纯描摹自然相貌，不追求物象表面的相似，而要关注对客观物象本和真的认识，要长期揣摩，融会于心，后表现于作品，作品既是创作者意趣的抒发，也是对道德的宣扬。

百余年来的中国现当代雕塑教育充斥着西方的文化和思维模式。西方的美术教育体系一方面为现当代中国开启了一扇重要的大门，培养造就了一大批优秀的艺术家，涌现出许多的优秀作品；另一方面，在学术上却排斥中国的民族民间艺术，以文化的强势和艺术的霸权主导中国的美术发展，包括彩塑在内的本土雕塑在学术上长期被贬抑，在艺术展示平台上长期被边缘化，这种局面虽然在近些年有了多方面的改变，但雕塑的主流和话语权仍旧是以往的延续，所以彩塑艺术的传承与发展依然是任重而道远，需要热爱中国传统艺术和彩塑艺术的人们从历史的角度，从中西方文化发展的角度，从人类文明进展的角度宏观、辩证地思考。一种艺术形式的衰落与兴盛，内在发展的原动力和对时代发展的适应性都将是中国彩塑当今必须面对的重要课题。以不变应万变，不变的是什么，变化的又是什么？不变则死，变则通，这也是当下中国彩塑艺术面对世界艺术发展潮流和趋势必须作出的重要考量。

现代化与西化的混淆，民族性与世界性的误解，加之西方艺术霸权主义和殖民思想的侵染，已把西方传统写实手法、现代和后现代诸多艺术观念与形式植入到了中国教育的各个领域，注入到了每个人的神经末梢，成为许多人艺术创作时的条件反射和惯性思维。在此情势下，自觉反省中国本土艺术，去其糟粕，取其精华，使其适应时代，顺应潮流，既是每一个中国雕塑工作者的责任，也是每一位中国当代雕塑家面向世界艺术图景应作出的又一个重要考量。

中西方文化艺术在历史上有过多次碰撞与交流，它们属于两种不同的体系，有共性也有差异性。中国传统雕塑创作注重综合思维，强调整体合一，追求感悟体验后对意念的追寻和意境的表现，在发展历程中，写实与写意两种表现方式既并行发展也相互补充，抽象与装饰既相互融合又与写实相互补充。不同时期艺术风格的演变既有对先前艺术的否定，也有对先前艺术的继承与发扬，多种形态都反映着不同时代统治者的意志、不同地域的风土习俗，皆因当时的文化使然。而西方雕塑不管传统的还是现代的，采用的都是分析思维，强调科学与艺术的辩证关系，从传统的写实主义到现代的表现主义、

抽象主义，从现实主义、浪漫主义到当代的观念主义等，都贯穿着自身文化的自觉，是一种批判中的继承与发展。因此说，中西方雕塑就如同两者的文化，各有千秋，既不可一概而论，也不能厚此薄彼，尊重与包容，各取所长，应是我们采取的正确态度。因而，我们学习中国彩塑艺术时应注意以下几点。

一是尽量不要脱离具体空间环境来单独论述某件作品，因为在中国陵墓内随葬的墓俑和宗教窟、寺、祠、观里的造像，大多都是建筑、雕塑、壁画艺术综合体的组成部分，相互之间在造型、空间和色彩序列中都有密切的联系，是整体构思设计的结果，其组织陈设方式与当时的文化习俗、宗教仪轨等都有一定的或严格的定式。譬如，秦始皇兵马俑在俑坑中的组合排列（见图1-5），敦煌莫高窟在窟形、彩塑、壁画等方面的映衬呼应（见图1-6），大同市下华严寺薄伽教藏殿弥勒佛群像（见图1-7）和山西省平遥双林寺千佛殿（见图1-8）造像等，与建筑空间中轴对应贯穿、两翼对称、高矮进深，在置陈布势、经营位置等方面都有着严格的对应性。因而在学习研究古代传统彩塑时，要尽可能地关照到它在原有空间环境中所处的位置，以及与环境和周边景物相互间的关系，保持整体认知观，以期获得较为全面的认知维度和深度。

二是了解学习中国彩塑艺术时不要忽略它只是中国古代雕塑中的一个组成部分。彩塑与木雕、石刻、金属铸造和锻造等雕塑都是并行发展的不同材质和类型，木雕的温润细腻、石雕的敦实厚重、金属铸造和锻造的玲珑精细，都对彩塑的创作有着直接和间接的影响。特别是在佛教造像中，各种材质的制作使工艺之间形成的交流，不同材质和工艺创造出的艺术效果对彩塑全面提升自身塑造和彩绘技艺的影响，都发挥了重要的作用。所以，总体了解中国古代雕塑，对深入学习传统彩塑是一个从广度到深度的必要过程，不可偏废。

三是切忌以西方写实主义观念来审视中国彩塑造像，用自然主义和现实主义等创作方法来比对中国彩塑作品，尤其是切忌用近现代科学的视角来审视中国古代彩塑的造型观和色彩观。中西方在长期文化和艺术探索道路上各自形成的独特思维方式、创作方式，以及艺术观念、审美趣味，各有所长，各具特色。如洛阳龙门石窟奉先寺左壁上雕刻的"力士像"（见图1-9），右手叉腰，左手合十，胯骨前突，右腿后蹬，动态威武雄壮，气势逼人，显示了强烈的艺术感染力，但身体的比例和骨骼肌肉的刻画并非真实人物的客观

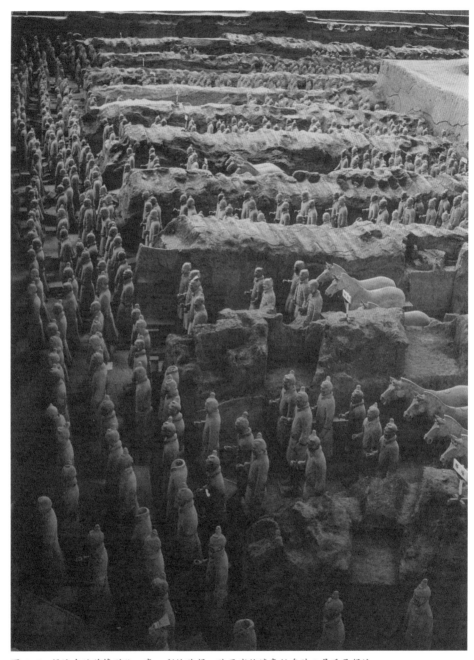

图 1-5　俑坑东端前锋列队　秦　彩绘陶俑　陕西省临潼秦始皇陵 1 号兵马俑坑

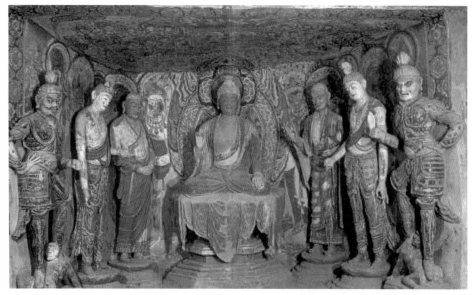

图1-6　佛、菩萨、弟子、天王群像　唐　彩塑　甘肃省敦煌莫高窟第45窟

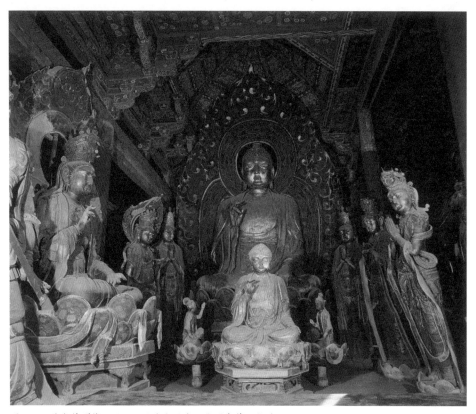

图1-7　弥勒佛群像　辽　山西省大同市下华严寺薄伽教藏殿

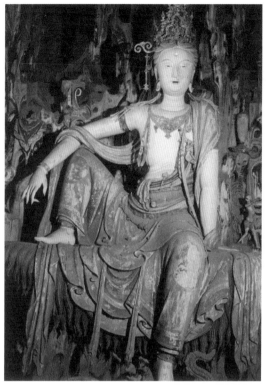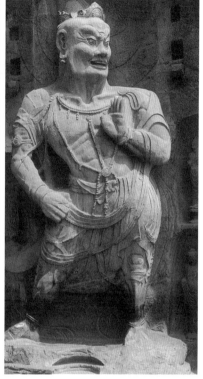

图1-8 自在观音像（局部）明 彩塑 山西省平遥双　图1-9 力士像 唐 石刻 河南省洛阳龙
林寺千佛殿　　　　　　　　　　　　　　　　　　门石窟奉先寺

描摹；而米开朗基罗创作的《大卫》雕像，体态健美，肌肉饱满，以写实的
方式充分展现了人的旺盛生命力，揭示了人文主义的思想和精神，成为西方
雕塑史上的一件经典之作。

　　四是本书中为了便于广大读者的阅读和理解，将关于彩塑的一些名词或
称谓进行了统一梳理。如塑和雕、刻，依照塑主要以软质材料为制作原料的
特性，在此特指泥塑和彩塑（其他还有面塑、糖塑等）；雕刻多采用的是硬质
材料，指的是木雕、竹雕、玉雕、漆雕、砖雕、石刻等。进而在论述彩塑的
表现形式和作品时也会将通常使用的圆雕、浮雕改为"圆塑"和"浮塑"，在
涉及硬质材料雕塑作品的论述中则仍沿用圆雕、浮雕。此外，"壁塑""影塑"
和"悬塑"是中国彩塑艺术特有的表现形式，希望引起读者的关注。

　　五是中国彩塑艺术在当下面临新的发展契机，如何挖掘传统创新未来，
将是一个重大的课题。本书作者借此也呼吁更多热爱彩塑艺术的人们能够为
彩塑的发展献计献策。

第二章 彩塑的概念

2.1　彩塑是什么

　　谈起彩塑，人们自然会联想起敦煌莫高窟或者诸多寺庙中的彩绘雕塑，但仔细观察这些塑像，就会发现这些雕塑的材质并不相同，有泥质的、木质的，也有石材的、金属的。那么，这些彩绘的雕塑哪些属于彩塑，哪些不属于彩塑？彩塑的特色是什么？彩塑与其他彩绘雕塑的区别又是什么呢？

　　台湾艺术家出版社出版的《美术大辞典》中关于彩塑一词说："彩塑，即'泥塑'。中国民间传统的一种雕塑工艺品。"[1]

　　张道一先生主编的《中国民间美术辞典》认为："中国民间泥塑作品，塑成之后大多施彩，故称'彩塑'。"[2]

　　吴山先生主编的《中国工艺美术大辞典》中，彩塑的概念阐述与上述内容基本相同，但第一句写为："彩塑，指表面着有彩色妆銮的一种塑像，是我国雕塑传统之一。"[3]

　　季羡林先生主编的《敦煌学大辞典》对彩塑一词解释为："在自然长成的与佛像姿势相近的树枝上，或人工制作成的木架上束以苇草，草外敷粗泥，

　　① 何政广，许礼平策划.美术大辞典.台北：艺术家出版社，1981，459.
　　② 张道一主编.中国民间美术辞典.南京：江苏美术出版社，2001，333.
　　③ 吴山主编.中国工艺美术大辞典.南京：江苏美术出版社，1988，377.

再敷细泥，压紧磨光塑像成形，再上白粉，最后彩绘，故名彩塑。"[①]

以上几部权威词典对彩塑概念比较集中的认识有两点：一是彩塑的民间性；二是对彩塑工艺流程的描述。本书作者认为有以下两点值得商榷。

第一，不应把彩塑混同于一般的泥塑，泥塑可以独立成为一种雕塑形式，但在彩塑中泥塑只是塑绘工艺的前一部分，后续还要按照制作的工艺流程来彩绘，传承下来的"先塑形后彩绘"和"三分做七分画"之说讲的就是这个意思。倘若把泥塑与彩塑等同，会忽略彩绘在彩塑中的重要性，模糊彩绘在泥塑后发挥的重要作用，也容易误解彩塑艺术塑容绘质的特性。

第二，把彩塑艺术都归为民间艺术似有不妥。因为早期社会分工中，画工和塑工、雕塑与绘画并没有一个清晰的界限。秦代后的 1 000 多年里，彩塑作为艺术的主要形式，在墓葬俑塑和宗教造像中一直存在着统治者的官方意志，如汉唐大量帝王陵墓中陈列的墓俑，云冈石窟中的昙曜五窟和龙门石窟中的奉先寺等。魏晋南北朝时期，尽管大量官宦文人被书法和绘画艺术所吸引，但仍然有许多艺术家为佛教文化的博大深厚而潜心于佛教造像之研习，并不曾转化为民间的创作行为。只是到了唐宋年间，源于社会分工逐渐细化和丧葬制度的改革，彩塑艺术的创作活动才逐渐倾向于民间，如山西省修建于宋、元、明、清时期的寺、庙、祠、观内部陈设的大量彩塑。

从中国古代雕塑整体的发展来看，彩塑与中国五大传统雕塑中的石刻、木雕、陶塑、泥塑和金属雕塑有一些共同的艺术特征。除了特定的材料，如骨雕、玉雕、竹雕，素烧不绘彩的红陶、黑陶，砖雕、瓦雕，陵墓上陈设的石像生，宫苑寺庙建筑前放置的石刻和金属雕塑，以及室内陈设用的装饰性雕塑和工艺品雕塑等，包括陶制、木制、漆制、石制的俑塑和宗教雕塑都会在表面敷以色彩，而且彩绘的工序也基本类似。其工序是先将成型的雕塑表面打磨光滑，用白粉做底后再在其上彩绘等。所以，从广义上讲，在雕塑表面彩绘，以塑容而达到绘质的艺术表现方法不仅是中国彩塑的艺术特征，也是中国传统雕塑的一大特点。

作者认为，彩塑，亦称泥彩塑，是中国传统雕塑中最富有特色的一种艺术表现形式，是用湿润松软的黏土，从里及表，由粗到细，从软到硬，由湿到干，渐次加工并在成形干燥坚硬后再行彩绘的一种综合性立体造型艺术。彩塑既具有雕塑的体积感和空间感，也具有绘画的色彩丰富性和鲜亮感。彩

① 季羡林主编．敦煌学大辞典．上海：上海辞书出版社，1998，67.

塑从形成、发展到成熟，融合了中国先人对自然界的理解和认识，造型意识中蕴含了数千年中国人形成的哲学思想和审美观念。不同时期的彩塑作品反映了不同时代的审美意识和不同民族的风俗习尚。

彩塑的类型大致可以分为四类：墓葬彩绘陶俑、宗教彩塑造像、民间彩绘泥人和民间彩绘泥玩（后文专述）。陶俑形式的出现源自春秋战国后人殉制度的改革，最初制作的目的是以俑来替代人殉葬，有陶的、木的等，秦代以后陶成为制作俑像的主要材料和形式，并作为一种中国古代雕塑的重要形式延续到宋代。以佛教为主体的宗教彩塑造像，融合了西域和中原的两种造型艺术特点，从塑形到彩绘形成了一整套完整的制作方式，具有鲜明的中国特色。民间彩绘泥人和彩绘泥玩相对于墓俑和宗教造像具有更大的创作自由度：有些源自朴素的原始创作动机，创造出了具有朴拙和生活情趣的作品；有些蕴含着深厚的文化和高超的技艺，创造出了鲜活生动、脍炙人口的经典之作。

在制作工艺方面，彩绘陶俑与后来发展出的泥彩塑十分近似，两者都是用泥塑形，具有泥塑的基本性质和样态，不同的是，彩绘陶俑采用模具可以复制、批量生产，经过火烧加温变坚硬后易于搬运和保存（见图 2.1-1、图 2.1-2）。泥彩塑基本上是根据具体的放置地点量身定制，一经做好就不适合搬动移位，否则就很容易破损（见图 2.1-3）。然而，泥彩塑也有彩绘陶俑不具备的特点：

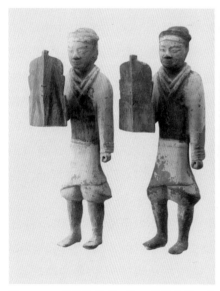
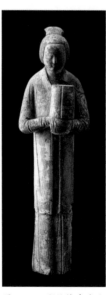
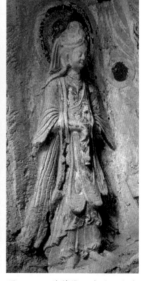

图 2.1-1　彩绘持盾俑　汉　彩绘陶俑　高 50.5 厘米（左）、高 48 厘米（右）　1965 年陕西省咸阳市杨家湾出土

图 2.1-2　彩绘捧食盒女立俑　宋　高 35.5 厘米　1984 年陕西省安康市出土

图 2.1-3　菩萨像　北魏　彩塑　高 65.5 厘米　甘肃省麦积山石窟第 6 窟

因为不需要火烧加温成陶，因而可以制作大型的作品，如天津市蓟州区独乐寺观音阁内辽代创作的高达 16 米的"十一面观音菩萨像"（见图 2.1-4）；也可以与建筑墙面连接，制作成壁塑、影塑和悬塑，如山西省临汾市隰县小西天上院大雄宝殿中三面墙壁布满的彩塑等（见图 2.1-5）。

源于中国古代雕塑造型观念和塑绘结合的艺术传统，包括许多金属铸造的雕塑、木质和石窟石刻的造像表面也都会施以彩绘，如秦始皇陵出土的铜车马等。关于泥彩塑内部的结构，从历史

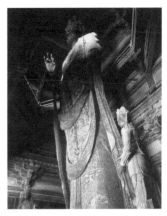

图 2.1-4　十一面观音菩萨像　辽　彩塑　天津市蓟州区独乐寺

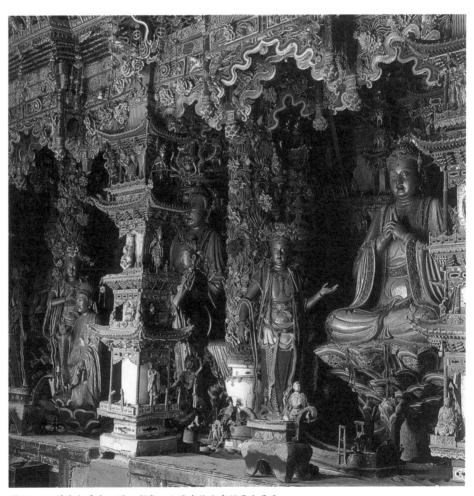

图 2.1-5　壁塑与悬塑　明　彩塑　山西省临汾市隰县小西天

遗存看，大部分采用的都是木质结构，有些造像的衣纹、飘带或饰物也有采用金属条作为内部结构的。在众多的彩塑作品中，麦积山石窟中因为山体材质的原因，还部分采用了石胎，而在所有的彩塑作品中最为特殊，也最值得研究的是山东省济南市西南、泰山北麓长清县万德镇的灵岩寺般舟殿里陈设的彩塑罗汉像，其像内部放置有制作精细、造型完整的铸铁罗汉像，以此精准且结实的金属造像来做内部结构十分令人费解，或许是当时的制作具有皇家的背景与财力支持的缘故，总之，此种以铸造工艺将像内套像的方式举世罕

图2.1-6　罗汉像铸铁内胎　宋彩塑　山东省济南市灵岩寺

见，只能作为特例来展示，以供后人研究探讨了（见图2.1-6）。

2.2　彩陶、三彩与彩绘瓷

彩陶，是绘有黑、红色装饰花纹的红褐色或棕红色陶器，是新石器时代最有代表性的陶器品种。彩陶纹饰反映了当时渔猎、舞蹈、农耕等生活情况，也采用各种抽象纹样，不仅具有浓郁的装饰效果，也带有原始图腾和巫术的意味（见图2.2-1、图2.2-2）。随着人类文化的发展和技术的不断进步，商周青铜器的兴盛和战国漆器的广泛使用逐渐替代了彩陶的地位。

"唐三彩"是低温铅釉陶器，河南、河北、陕西、四川等地均有生产，其丰富的形式反映了唐代社会多姿多彩的生活面貌。唐三彩许多是殉葬专用明器，也有相当一部分是生活中的实用器。其大致可以分为动物（见图2.2-3、

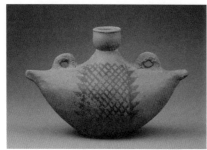

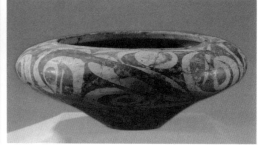

图2.2-1　彩陶网纹船形壶　仰韶文化　长24.8厘米　高15.6厘米　中国国家博物馆藏

图2.2-2　彩陶弧线纹钵　仰韶文化庙底沟类型　高20厘米　口径33.3厘米　陕西省西安半坡博物馆藏

图 2.2-4）、器皿（见图 2.2-5、图 2.2-6、图 2.2-7）和人物（见图 2.2-8、图 2.2-9、图 2.2-10）三类。它从初唐开始生产，到晚唐逐渐衰落。其造型丰富多样，色彩和谐统一，颜色有黄、绿、白、褐、蓝、黑等。

金和西夏时期的釉陶均受到唐三彩的影响，其中辽三彩基本取法唐三彩，但在其基础上发展形成了自己的风格，具有强烈的北方民族特征。

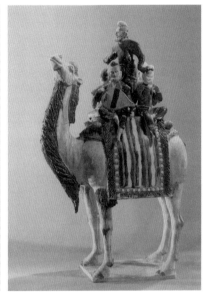

图 2.2-3　披鬃马　唐　三彩　长 86 厘米　高 72 厘米　　图 2.2-4　三彩骆驼载乐俑　唐　高 66.5
1971 年陕西省乾县懿德太子墓出土　　厘米　中国国家博物馆藏

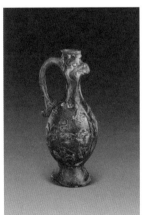

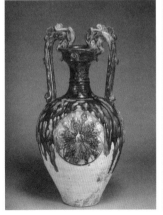

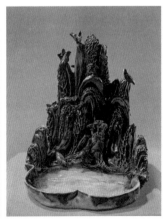

图 2.2-5　三彩凤首壶　唐　巩　　图 2.2-6　三彩釉陶双龙柄尊　唐　　图 2.2-7　三彩山形水池　唐　宽
县窑　高 33.5 厘米　口径 5.5　　高 47.4 厘米　日本东京国立博物　　16 厘米　高 18 厘米　陕西历史博
厘米　足径 10 厘米　北京故宫　　馆藏　　物馆藏
博物院藏

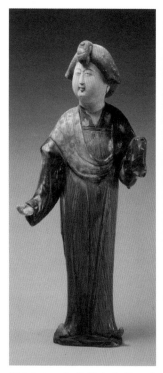

图 2.2-8　乌蛮髻女立俑　唐　唐三彩　高 42.1 厘米　1959 年陕西省西安市中堡村出土

图 2.2-9　回鹘髻女立俑　唐　唐三彩　高 49 厘米　陕西省西安市郊区出土

图 2.2-10　仕女立俑　唐　唐三彩　陕西省西安市文物园林局藏

　　现藏美国纽约大都会艺术博物馆的两尊罗汉坐像和藏于法国巴黎集美博物馆的一尊罗汉坐像，均为辽代三彩人物造像，三尊像的大小尺寸、坐姿形态十分接近，应出自同一个地方。三尊罗汉像造型写实，容貌逼真，塑像手法精湛，是中国古代陶瓷人物雕塑中的精品之作（见图 2.2-11、图 2.2-12、图 2.2-13）。

　　三彩艺术和彩塑一样采用了塑绘结合的表现形式。所不同的是，三彩塑型后运用的是釉的装饰。除采用釉色外，陶瓷雕塑表面也常用彩绘的方式获得色彩装饰效果。

　　"彩绘瓷"是用各种彩料以点彩或绘画的形式装饰的瓷器，有釉下彩、釉上彩，或者釉下彩和釉上彩相结合等。

　　"釉下彩"是指在坯体上用高温颜料绘制纹饰，施釉后，入窑一次高温烧成。从考古资料来看，早在三国时期，即已出现釉下彩绘瓷。青花和釉里红是釉下彩中最为著名的代表。元青花瓷的创烧选用进口的"苏麻离青"钴料。青花单用蓝白二色，素雅清幽，工艺的发展成熟，使其逐渐具备了丰富的层次感，

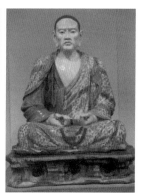

图 2.2-11　罗汉像　辽　辽三彩　高 104.7 厘米　美国纽约大都会艺术博物馆藏

图 2.2-12　罗汉像　辽　辽三彩　高 104.7 厘米　美国纽约大都会艺术博物馆藏

图 2.2-13　罗汉像　辽　辽三彩　法国巴黎集美博物馆藏

具有中国传统水墨画的艺术效果（见图 2.2-14）。"釉里红"也是元代景德镇窑的重要发明之一，与青花工序大致相同，所不同的是，釉里红采用的是铜料，且烧成难度大，所以传世和出土数量较少（见图 2.2-15）。

"釉上彩"是在烧成的瓷器釉面上用低温颜料绘彩后，在 850℃左右低温二次烧制而成。金代釉上彩以红绿彩为主（见图 2.2-16），红绿彩工艺推动了五彩瓷的出现。明代五彩主要为"青花五彩"和"白地五彩"。青花五

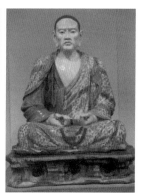

图 2.2-14　青花"萧何月下追韩信"图梅瓶　元末明初　景德镇窑　高 44.1 厘米　口径 5.5 厘米　腹径 28.4 厘米　底径 13 厘米　南京博物院藏

图 2.2-15　釉里红岁寒三友纹梅瓶　明洪武　通高 41.6 厘米　口径 6.4 厘米　南京博物院藏

图 2.2-16　白釉红绿彩如来佛像　金　通高 61.5 厘米　须弥座高 19 厘米　莲台高 13.5 厘米　邯郸市峰峰矿区文物保管所藏

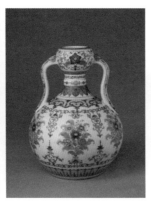
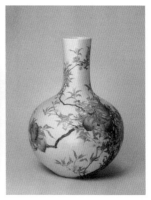

图 2.2-17　五彩鱼藻纹盖罐　明嘉靖　通高 46 厘米　口径 19.8 厘米　中国国家博物馆藏

图 2.2-18　斗彩花卉纹如意耳蒜头瓶　清雍正　高 26 厘米　口径 5.2 厘米　足径 11.8 厘米　北京故宫博物院藏

图 2.2-19　粉彩八桃图天球瓶　清雍正　高 50.6 厘米　口径 11.9 厘米　足径 17.7 厘米　北京故宫博物院藏

彩是釉下青花代替蓝色与釉上五彩的结合形成装饰；而白地五彩则没有釉下青花部分（见图 2.2-17）。"斗彩"初创于明宣德年间，至成化发展到新的高度。与青花五彩不同，斗彩是用青花勾勒出图案轮廓或绘制出部分花纹，然后上釉高温烧成后在釉上青花轮廓内填入其他彩料，再次入窑低温烧制而成（见图 2.2-18）。至清代，陶瓷技术突破了五彩瓷器局限的几种颜色，康熙晚期出现了粉彩和珐琅彩。"粉彩"，先在白瓷上使用"玻璃白"打底，然后使用彩料渲染各种彩色，由于"玻璃白"的作用，使得粉彩瓷相较五彩瓷层次更为丰富，体现出一种淡雅、清幽的美感（见图 2.2-19）。"珐琅彩"是移植铜胎画珐琅的工艺，由于珐琅彩料颜色品种较五彩大大增多，使其能表现出更为复杂的色彩，且质地厚重有立体感，因而具有宫廷审美的华贵气息（见图 2.2-20）。

　　中国传统陶瓷中，有很多色彩装饰和塑造相结合的精彩陶瓷雕塑，只是由于陶瓷与彩塑的工艺特点不同，使得两种艺术形式后期在整理面貌上各自有了自己不同的发展道路。

2.3　漆器与夹纻干漆

　　漆器出现的历史比较久远，在新石器时代前期，髹漆就已开始使用。曾有传说讲：帝尧用陶器、帝舜制漆器。另据《韩非子·十过》记载，说在尧舜时期，除了陶器之外已经有了

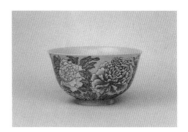

图 2.2-20　珐琅彩黄地牡丹纹碗　清康熙　高 5.4 厘米　口径 10.8 厘米　足径 4.4 厘米　北京故宫博物院藏

用于"食器"的漆器。浙江省余姚河姆渡新时期文化中期出土的朱漆木碗经测定为7 000年前所制,也证明了使用漆的历史至少应在公元前5 000年左右。

战国时期,南方的楚国文化可谓独树一帜,有鲜明的地方特色,在青铜礼器和漆器等方面都展示出了高超的技艺。据《史记·老子韩非列传》记载:"庄子者,蒙人也,名周,尝为漆园吏。"有一种解释说,庄子在楚国时曾经做过管理漆园的官吏,说明当时漆的生产和管理已具有一定的规模。也正因此,当周人以青铜器和陶器为荣时,楚人却会以漆器和丝绸而感到自豪。

漆器继承并综合了上古的造型艺术,是上古造型艺术的最后一个阶段,对中古造型艺术的发展起到了承前启后的作用。漆器出现后,受制于采集所需要的锋利工具等原因,漆的产量和漆器成品发展与同期的陶器、青铜器比起来显得比较缓慢,直接影响到了漆的推广。漆器真正获得发展,进入鼎盛期是在战国时代。

漆器在艺术上吸收了陶器、玉器和青铜器所取得的成果,同时又有新的发展。线的运用流畅有力,比彩陶艺术中的纹饰更富有变化和灵动性;动物与器物的结合展现了雕塑之美;以黑、红、黄为主色的色彩不仅暗合了"天玄地黄"的说法,具有神秘的色彩,还以其色泽的精彩绝艳和纹饰的华丽超越了同时期其他艺术。漆器展现出的鲜明强烈之美反映了中国人特有的审美观念,对后世绘画、雕塑、建筑、书法的创作都产生了广泛而长远的影响。

漆,是漆树上分泌出的一种汁液,涂在木器上可以防腐,增加外表的美观。色漆主要有朱漆、黑漆、紫漆和绿漆。通常都是朱漆绘于内,黑漆画于外,也有的是黑底花纹或黑底朱纹。漆器的胎骨有木胎、竹胎、布胎、夹纻胎、石胎和金属胎。漆器的装饰方式十分丰富,有描绘、针刻、银扣、描金、雕刻、漆绘、镶嵌和贴金箔等,但主要的表现手法是以色漆来彩绘装饰花纹。漆器种类有食器(见图2.3-1、图2.3-2、图2.3-3)、兵器、礼器、乐器(见图2.3-4、图2.3-5)等。其中食器的造型样式最多,如"彩绘龙凤纹盖豆"(见图2.3-6)、"鸳鸯形漆盒"(见图2.3-7)、"彩绘猪形盒"(见图2.3-8)等。在出土类型和数量上,1978年随州曾侯乙墓出土的漆器称得上最为丰富,有漆箱、漆棺、锦瑟彩绘、撞钟击磬图、建鼓舞图和动物造型等(见图2.3-9),

图2.3-1 彩绘云纹长柄勺 战国 漆器 长92.5厘米 宽7.5厘米 高7.5厘米 1978年湖北省江陵天星观1号墓出土 湖北省荆州博物馆藏

图 2.3-2 彩绘凤纹盘 战国 漆器 口径 27.1 厘米 高 5.1 厘米 1982 年湖北省江陵马山 1 号墓出土 湖北省荆州博物馆藏

图 2.3-3 彩绘凤鸟双连杯 战国 漆器 长 17.6 厘米 宽 14 厘米 高 9.2 厘米 1987 年湖北省荆门包山 2 号墓出土 湖北省博物馆藏

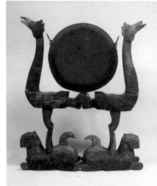

图 2.3-4 彩绘虎座鸟架悬鼓 战国 漆器 鼓径 39.4 厘米 通高 84.4 厘米 1993 年江陵楚墓出土 湖北省沙市博物馆藏

图 2.3-5 彩绘虎座鸟架悬鼓 战国 漆器 鼓径 38.4 厘米 通高 86 厘米 1988 年江陵枣林铺 1 号墓出土 湖北省江陵县博物馆藏

图 2.3-6 彩绘龙凤纹盖豆 战国 漆器 长 20.8 厘米 宽 718 厘米 高 24.3 厘米 1978 年湖北省随州曾侯乙墓出土 湖北省博物馆藏

图 2.3-7 鸳鸯形漆盒 战国 漆器 高 16.3 厘米 湖北省博物馆藏

图 2.3-8 彩绘猪形盒 战国 漆器 长 43 厘米 宽 15 厘米 高 20 厘米 湖北省博物馆藏

图 2.3-9 随州曾侯乙墓梅花鹿 战国早期 漆器 湖北省博物馆藏

器型上绘制的装饰纹样也十分丰富。

"彩绘木雕漆座屏"（见图 2.3-10）是战国时期的漆器代表作品。座屏以凤鸟为中心，采用了浮雕和透雕的手法，共计雕刻了 51 个动物造型，形态逼真，构图生动，再现了自然界生存竞争的情景，堪称漆器中的经典之作。

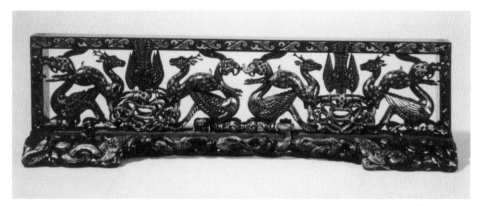

图 2.3-10　彩绘木雕漆座屏　战国　漆器　长 51.8 厘米　宽 3 厘米　高 15 厘米　湖北省博物馆藏

1956 年在河南信阳长台关 1 号战国楚墓出土的"镇墓兽"（见图 2.3-11）也是一件漆器精品。镇墓兽身高 128 厘米，鹿角残长 15 厘米，木胎，圆雕，通体髹漆。镇墓兽作蹲坐状，头顶有两支鹿角，鹿角外绘有黑漆髹成成组的卷云纹。头部似兽，黄色两耳翘起，红色双目圆睁，张开的嘴中露出上下两排整齐的牙齿，中间吐出的一条长长红舌经胸垂至腹部，舌面有叶脉状的棱。兽的胸部绘出双乳，背部雕有四个对称的卷云纹。前肢上举，黄色的两爪持一条蛇，作吞食状。全身髹褐漆，并绘红、黄相间的鳞纹。整个造型融合了多种动物的形象，展现了旷世神灵的气质，充分发挥了艺术的想象力。

镇墓兽的作用和意义如同鹤、鹿等吉祥动物一样，都是用以企盼逝者早日登遐升仙，希望起到辟邪驱鬼，战胜妖魔鬼怪，保证死者平安的作用。它的出现反映了先民的思想意识及其对占卜神仙鬼怪等宗教文化的尊奉。

图 2.3-11　镇墓兽　战国漆器　高 128 厘米　河南省博物馆藏

漆工艺里还有一种被称为"夹纻"干漆的制造方法，传说东晋时期雕塑家戴逵曾把这种方法运用到佛教造像的制作中，开创了以夹纻制像的形式。遗憾的是，这种被称为戴逵"三绝"之一、曾放置于瓦官寺中的五躯夹纻佛像未能保存至今天，以飨天下。

夹纻干漆中的"夹纻"，语义来自《慧琳一切经音义》（卷77）引《释迦方志》（卷上）："梜纻者，脱空象，漆布为之。"

夹纻干漆在公元前后已有用漆布制成冠的事例。这种漆纻制品，有脱胎和不脱胎两种。不脱胎的通常为木胎，基本是实胎；脱胎的一般是泥胎，制好后再将泥取出成为空心。制作方法是先塑好胎骨，再在胎骨上粘贴涂抹有油料的布料，每缠一层，就用生漆涂抹一遍，待其干后再粘贴第二层，涂抹第二遍，直至最后有一定的厚度，变得干硬。脱胎的时候需要将内胎取出，只保留变硬的外壳。

"夹纻干漆造像"是用漆涂裹纻麻布而制成的佛像或菩萨像，又称干漆像、脱空像、搏换像、脱沙像等。这种漆工艺制作的塑像，分量轻，精光内敛，有一种特殊的美感。由于制作工艺周期比较长，耗材大，艺术性要求高，大多造像的制作都有皇家背景。

关于明清宫廷夹纻干漆的制作方法，陆树勋氏所藏的《圆明园内工佛作现行则例钞本》有详尽的记载。钞本曰："佛像不拘文武，油灰股沙，使布十五遍，压布灰十五遍，长面像衣纹熟漆灰一遍，垫光漆二遍，水磨三遍，漆灰粘做一遍，脏膛朱红漆二遍。所用材料有：夏布、桐油、严生漆、芘罩漆、退光漆、漆朱、砖灰、鱼子砖灰、土子等（砖灰、土子是用以和漆的原料）。"

夹纻干漆制作的造像以唐宋年间的最具代表性，水平也最高。唐天宝二年（公元743年），鉴真大和尚东渡日本传法，夹纻造像之法也由此传入日本。鉴真和尚去世前，弟子们用此法为其制成了一尊夹纻干漆"鉴真坐像"（见图2.3-12），这尊具有写实特点的造像迄今仍保存于日本奈良唐招提寺开山堂。同时期的历史遗存还有现藏于美国沃尔特斯艺术博物馆的隋代"木芯漆佛像"和纽约大都会艺术博物馆的唐代"夹纻干漆描金佛像"，这两件作品也都堪称是夹纻干漆造像的珍品。

据周密《癸辛杂识别集》（卷上）记载，13世纪间汴梁光教寺内也曾有宋代制作的五百罗汉夹纻像，"像皆是漆胎，妆严金碧，穷极精好"，遗憾的是未曾留存至今。

元代的漆器工艺虽然也达到了一定高度，但主要是雕漆类和部分其他漆艺类作品，未见有夹纻干漆造像。洛阳白马寺现藏有20身夹纻罗汉像，对于其制作年代学术界还没有定论，是元代、元末明初还是明代，学者们各执一词。这些罗汉像原来是元朝大都大能仁寺的遗存，明代后移入北京，藏于慈宁宫佛堂，并经过多次装銮，于1973年迁往洛阳白马寺。这批造像中，"韦驮像"（见图2.3-13）与"多闻天像"（见图2.3-14）相对而置，塑工精细，色彩沉稳协调，尤其是身上的披巾带飞舞飘动，充分发挥了夹纻漆工艺轻巧灵便的特点。

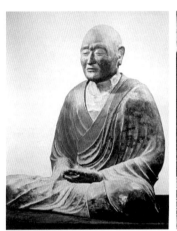

图2.3-12 鉴真坐像 唐 夹纻漆 高80厘米 日本奈良唐招提寺　图2.3-13 韦驮像 元末明初 夹纻漆 高206厘米 河南省洛阳白马寺　图2.3-14 多闻天像 元末明初夹纻漆 高200厘米 河南省洛阳白马寺

2.4 彩绘木雕

随着奴隶制的崩溃和封建制的兴起，用奴隶作为人殉的习俗也被迫改变，从而出现以茅草等扎束成人形来代替真人殉葬的"刍灵"。以后，这种以人形模拟物随葬的方法日益普遍，并开始用泥、陶、木来制作模拟人形，这就是"俑"。

"俑"由于是用来代替活人随葬的，目的是在地下侍奉墓主，因而最初俑的形象不追求表现人物的个性特征，只是比较侧重能显示不同人物身份的服饰特征。俑的身份包括了墓主生前的侍卫、仆从、厨夫、歌女、舞伎，还有较高地位的属吏、宠姬、近侍等。俑为了"有似于生人"，便于识别，有的还会在身体上注明其身份。后来随着制作者技艺的提高，俑在制作上越来越模仿真人，引发了人们的不满，在道德上受到了社会的抨击，孔子就认为俑"不殆于用人乎哉"，愤怒抨击道："始作俑者，其无后乎！"

　　春秋战国时期的俑主要由陶和木两种材质做成，陶俑多见于北方，木俑多见于南方。陶俑先塑造后烧制，形体小较粗糙；木俑是先雕刻后彩绘，形体较大，制作也比陶俑精细。由此显示出了南北方在制作俑的过程中形成的美学和材质上的差异。

　　最早的木俑始于战国，年代晚于陶俑，主要盛行于楚国，有浓郁的地方特色。从湖南和湖北出土的木俑看，两者形制和形态基本相同，表面都施有彩绘。

　　沈从文先生将这些木俑大致分为四种不同的类型，即男女侍从俑、武士俑、伎乐俑和贵族俑。其认为前三者多属于死者生前的奴隶，后一种或为与死者有血缘关系的亲属，或为文武官吏。这些木俑身材修长，衣着华美，颇具楚人风采，制作的形体较大，艺术水平也较高。

　　楚国木俑的制作方法有两种：一种是只用扁平的木板刻出人的简单轮廓，在面部雕出鼻子和眉眼，再用墨绘出眉目、须发等细部，用彩绘出衣裙、甲胄，如湖南省长沙市仰天湖战国楚墓出土的"彩绘女俑"（见图2.4-1）；一种是雕刻得相对比较复杂，造型上接近于圆雕，立体感也比较强，如河南省信阳市长台关出土的"漆绘木俑"（见图2.4-2）、枣阳九连墩二号墓出土的战国中期的"女俑"等（见图2.4-3、图2.4-4）。

　　1995年湖北省江陵纪城1号墓出土的战国"彩绘木俑"（见图2.4-5），人物造型的比例比较协调，双手环抱胸前，姿态端庄，神情中还显露着恭敬与谨慎，尽管五官和手的刻画显露出原始造型的朴拙，但人物服饰和饰品彩绘却丰富精细，衬托了人物的华贵气质。

 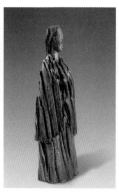

图2.4-1　彩绘女俑　战国　彩绘木雕　湖南省长沙市仰天湖出土　　图2.4-2　漆绘木俑　春秋晚期至战国早期　彩绘木雕　河南省信阳市长台关出土　　图2.4-3　女俑　战国中期　彩绘木雕　湖北省枣阳市九连墩2号墓出土　　图2.4-4　女俑　战国中期　彩绘木雕　湖北省枣阳九连墩2号墓出土

现藏湖北省沙市博物馆的西汉"彩绘木俑"（见图2.4-6）出土于1992年，造型简洁、朴实，通身涂有暗褐色，面部稍浅，身上服饰用朱红色打底，上面绘有黑色花型圆点图案，领、袖口和边缘勾有黑色宽边。造型上基本沿袭了战国时期木俑雕刻平面加彩绘的制作方式，与秦汉时期的陶俑和金属俑相比显然还停滞在造型的初期状态。

湖北省荆州凤凰山出土的西汉文景时期的"侧侍女子绣衣大婢"彩绘木俑（见图2.4-7），人物造型准确舒展，面部褐色，眉眼与头发以黑色涂描，服饰以红和褐色搭配，协调而庄重，特别是服饰的处理以浮雕和线性的方式来表现，富有了层次感和节奏韵律。

湖北省云梦出土的汉代"彩绘木乐俑"（见图2.4-8），由五人分列前后两层组成，人像呈弧形跽坐，三人前面放着古琴，后面两人手持笙，仿佛正在演奏乐曲。人物神情专注，造型简洁，两组动作和面部形象基本相近，身上隐约可以看到残留的色彩痕迹。

纵观战国至汉代的彩绘木俑，不仅立体化和精细化发展的步子十分缓慢，表面彩绘用色也比较简单，与同时期的其他俑比较，在制作水平上显然已经

图 2.4-5　彩绘木俑　战国　彩绘木雕　1995年湖北省江陵纪城1号墓出土

图 2.4-6　彩绘木俑　西汉彩绘木雕　1992年沙市肖家草场26号墓出土

图2.4-7　"侧侍女子绣衣大婢"彩绘俑　汉文景时期　彩绘木雕　湖北省荆州市凤凰山出土

图 2.4-8　彩绘木乐俑　西汉　彩绘木雕　高 32.5~38 厘米　湖南省博物馆藏

落后，或许是因为木俑不像陶俑和金属俑那样易于复制，不便于大量生产的缘故，汉代之后，木质的俑便逐渐减少。

东汉以后，随着佛教和道教的兴盛，大量寺院、道观和宗庙开始采用木材来制作雕像，彩绘木雕也因此获得了新的发展。经唐宋到明清，彩绘木雕在雕刻和彩绘上均达到了炉火纯青的地步。如收藏于美国纽约大都会博物馆的北宋地黄木胎"菩萨立像"（见图 2.4-9）、北宋地黄木胎"文殊菩萨坐像"（见图 2.4-10）、元代柳木胎"观音菩萨坐像"（见图 2.4-11），收藏于中国台湾中台世界博物馆的辽代"菩萨坐像"（见图 2.4-12）等。这些彩绘木雕充分利用了材质的特性，雕刻细致，刀工娴熟，无论是立像、坐像，还是卧像，人物的五官刻画、动态塑造、服饰雕镂，以及表面施以的彩绘都达到了很高的艺术水准。特别是"彩绘木雕文殊菩萨像"，动态自然，衣纹流畅，人物神态端庄自如，彩绘用色协调统一，堪称北宋彩绘木雕的精品之作。

源于中国古代建筑对木质结构的青睐，许多亭台楼阁中也都制作有大量的彩绘木雕，它们与建筑紧密结合，成为建筑的有机部分，呈现出的雕梁画栋美不胜收。建于清代的开封山陕甘会馆，就是这样一座集彩绘木雕之大成的艺术宝库。其建筑布局严谨，繁而不乱，木构件榫格雕花，栏木彩饰，标新立异，彩绘木雕的表面色泽、纹理、结构量形取材，彩绘用色丰富绚丽，展现出了独

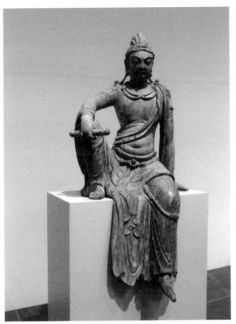
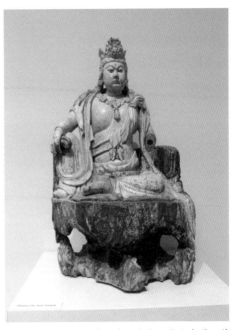

图 2.4-9　菩萨立像　北宋　彩绘木雕　美国纽约大都会博物馆藏

图 2.4-10　文殊菩萨坐像　北宋　彩绘木雕　美国纽约大都会博物馆藏

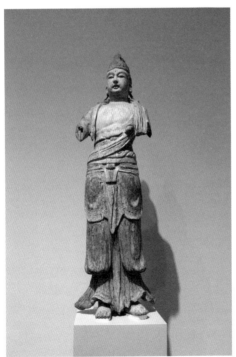
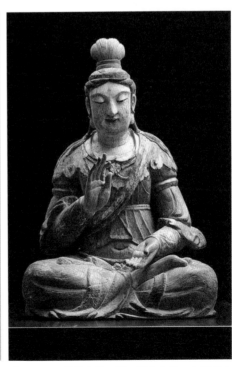

图 2.4-11　观音菩萨坐像　元　彩绘木雕　美国纽约大都会博物馆藏

图 2.4-12　菩萨坐像　辽　彩绘木雕　台湾中台世界博物馆藏

特的美感（见图2.4-13）。这些彩绘木雕的题材十分广泛，有人物、花卉、山水、楼台、亭阁、水禽、瑞兽，有神话故事、文学故事、亲情孝悌、民风民俗和逸闻典故。雕刻融合了圆雕、浮雕、悬雕、透雕等多种表现手法，借用焦点透视、散点透视、破时空透视等方式，创造出了富丽华贵的艺术效果（见图2.4-14）。

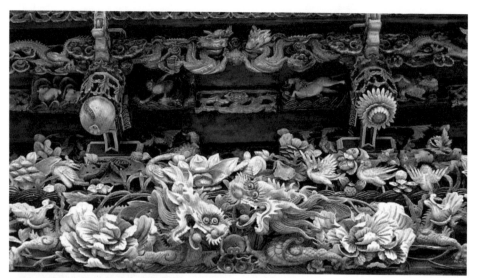

图2.4-13　建筑木构件彩绘木雕　清　河南省开封市山陕甘会馆

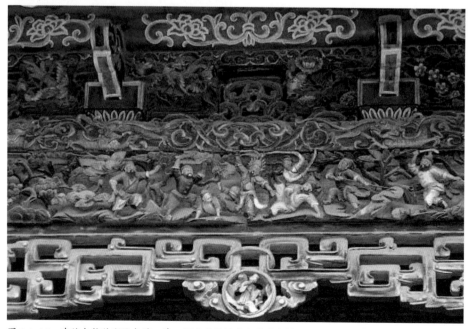

图2.4-14　建筑木构件彩绘木雕　清　河南省开封市山陕甘会馆

彩绘木雕在建筑上的广泛运用，既是绘画和雕刻向建筑的延伸，也是中国雕刻、绘画和建筑结合互补的综合体现，其展示出了比泥彩塑更加灵活灵巧的艺术特色，尤其是在表现玲珑剔透造型方面显示出极大的优越性。

2.5　彩绘石刻

中国石刻的制作活动可以追溯到旧石器时期。从旧石器时期的打制石器到新石器时期的磨制石器，可以看出在制作石器过程中不仅注重其实用性和手感，也开始关注方圆、对称等形式要素，一些石器造型通过对锥形、柱状、漏斗状的制作展示出了对美和美感的追求。

较早的大型雕刻出现于秦代，当时为了吓退进犯的匈奴人曾在咸阳门外放置有大型的翁仲雕像。到了汉代后，大型石刻开始比较多地运用于陵墓建造，如汉武帝时的骠骑大将军霍去病墓周边的众多石刻，还有唐代十八陵甬道两侧放置的石像生等。

自汉代起，除了帝王和显贵的陵墓在地上放置石像生，墓室里陪葬大量冥器外，墓室的墙壁还流行绘制壁画。洛阳古墓博物馆复原的西汉至宋金时期的 25 座墓中，展示的墓室壁画涉及西汉、东汉、魏晋、唐宋、金元等多个朝代，表现的内容丰富宽广，堪称一部图像中国史。

目前看到较早的彩绘石刻也出土于汉代墓穴，形式上有彩绘石刻和画像石等，如北齐武平元年"娄睿墓石门额"（见图 2.5-1）和北齐武平二年"徐显秀墓石门额"（见图 2.5-2）。前者以浮雕的形式采用对称式构图，色彩以黑、金为主色，背景上有留白，雕刻内容丰富，色彩沉稳协调；后者同样以中轴对称式构图组成画面，但采用的是平面减地的手法，突出了线条的流畅与委婉，

图 2.5-1　娄睿墓石门额　北齐武平元年　彩绘石刻
山西省太原市晋祠王郭村出土

图 2.5-2　徐显秀墓石门额　北齐武平二年　彩绘
石刻　山西省太原市迎泽区郝庄乡王家峰村出土

色彩以赭、褐二色相间搭配，营造了协调、统一的画面。

北周大象元年（公元579年）的"安伽墓石榻"（见图2.5-3），造型规矩方正，石榻靠背分为12个竖长形方格，方格内分别以浮雕的形式刻画了众多的人物与情节，画面生动鲜活，富有生活情趣，整体以红色绘边，金色为底，用红色彩绘人物的服饰，黑色描涂人物头发等处（见图2.5-4、图2.5-5）。浮雕内容展现了地域特色，构图寓规矩中，展现出了丰富的变化，人物造型比例准确，写实中融合了装饰的手法，是古代墓室石榻不多见的珍品。

汉代画像石萌发于西汉昭、宣时期，是汉代地下墓室、墓地祠堂、墓阙等建筑结构上雕刻的画像，是一种祭祀性丧葬艺术。东汉后，画像石得到了蓬勃发展，分布也更为广泛，主要集中在山东、苏北、河南、四川、陕北和晋南等地区。

画像石的雕刻技法主要有单线阴刻、减地平雕、减地平雕兼阴线、减地浮雕、浮雕等。为了表现不同时空下发生的故事，画像石的构图通常都采用

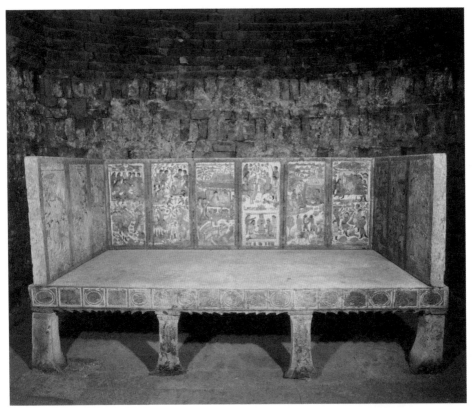

图2.5-3　安伽墓石榻　北周大象元年　彩绘石刻　陕西省西安市北郊未央区大明宫乡炕底寨村出土

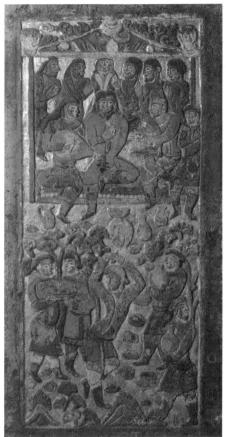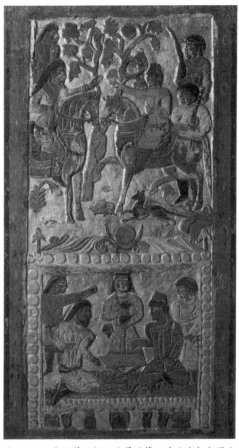

图 2.5-4　安伽墓石榻正面屏风第一扇奏乐舞蹈
图北周大象元年　彩绘石刻　陕西省西安市北
郊未央区大明宫乡炕底寨村出土

图 2.5-5　安伽墓石榻正面屏风第四扇主宾相会图北
周大象元年　彩绘石刻　陕西省西安市北郊未央区
大明宫乡炕底寨村出土

散点透视法，这也是一种具有中国传统绘画特色的重要构图方法和表现形式。
画像石的线条运用非常丰富，或婉转流畅，或刚直豪放，显示着汉代石刻特
有的古拙风貌。

　　据信立祥先生在《汉画像石的分区与分期研究》一文中所讲，画像石的
制作通常都是由称作"画师"的画工和称作"师"的石工合作完成的，制作
过程包括雕刻和绘画两种技法、两道工序。因色彩年久难以保存，留存至今
的汉代画像石许多已失去原有的颜色。值得庆幸的是，20 世纪 90 年代陕西
神木县大保当挖掘出土的 60 多块画像石，大部分都还保留着彩绘石刻的原貌，
色彩鲜艳如初。这批画像石表现的内容真实地再现了汉代陕北地区的社会生
活，十分珍贵。

出土的 M1 左门柱（见图 2.5-6），采用分割划分的方式，在每一个划定的格子里都表现有具体的内容；M1 左门扉（见图 2.5-7），采用了上下三段式构图，将展翅飞翔的朱雀置于上方，兽面、圆环和独角兽向下依次排列，空余处有小型的动物填充。画面疏密得当，张弛有度，动物形象生动鲜活，特别是位于下部近似牛一样的独角兽，身体前冲，四肢前后用力，头部低垂前拱，尾巴翘起回转，气韵生动，是画像石动物图形中的一幅精彩作品。画像石还通过图形平面

图 2.5-6　M1 左门柱　汉代　彩绘石刻　陕西省神木县大保当出土

图 2.5-7　M1 左门扉　汉代　彩绘石刻　陕西省神木县大保当出土

减低的表现方式，借用减低部分的雕凿痕迹，在质感上与图形形成了肌理的对比，使画面主题突出且醒目。尤其可喜的是，这些画像石仍保留着鲜艳的颜色，红色为主，兼有黑色，十分珍贵。

东汉，佛教传入中国后，随着石窟的开凿和造像艺术的发展，也出现了大量的彩绘石刻。如大同云冈石窟、邯郸响堂山石窟和洛阳龙门石窟中的部分窟龛，尤其是重庆市大足大佛湾宝顶山的石刻最为突出，几乎所有的石刻都进行了彩绘，以土红色为基本色，用群青、湖蓝等色做局部，色彩对比强烈，协调统一，不愧为中国大型石窟的收官之作。

云冈石窟是中国四大艺术宝窟之一，自北魏文成帝和平初年（公元 460 年）开凿到孝明帝正光五年（公元 524 年），前后 60 余年间，云冈进行了大规模的雕刻活动；初唐后转入萧条，辽代兴宗、道宗时期曾进行过大规模的修缮，但在辽代保大二年（公元 1122 年），金兵攻占大同后寺院遭到了焚劫；到了明代崇祯十七年（公元 1644 年），李自成部下攻占大同，云冈寺院再次遭到破坏，沦为灰烬，目前的寺院主要为清代顺治八年（公元 1651 年）重修。

　　大同云冈石窟按造像内容和样式的先后顺序可分为早、中、晚三个时期。北魏早期的包括第 16 至第 20 窟，即昙曜五窟。窟中佛像高大，雕饰奇伟，显示了劲健、浑厚、质朴的造像风格（见图 2.5-8）。北魏中期的包括第 1、2 窟，第 5、6、7、8、9、10、11、12、13 窟，以及未完工的第 3 窟。这一时期造像开凿活动依然鼎盛，不仅题材和造像形式多样，雕饰也更加精美、工整和华丽。如 13 窟东壁第三层彩绘石刻，龛楣上格中饰有相向飞天，下阁正中为一佛二供养菩萨，两侧有手持乐器的伎乐天人，下沿垂幕上雕有手携璎珞的飞天，龛内雕有"交脚菩萨像"（见图 2.5-9），色彩以红色为背景，以白色做分隔，内容丰富、形式统一。北魏晚期的窟主要分布在第 20 窟以西，创造出具有清新典雅特征的"瘦骨清像"对龙门石窟中的北魏窟造像有直接影响。晚期云冈石窟虽然由于北魏迁都洛阳（公元 494 年），大规模的开凿活动相对减少，但由亲贵、中下层官吏主导的中小型洞窟开凿活动仍然方兴未艾，其中雕饰绮丽的第 9 至第 13 窟就是这一时期雕刻并彩绘完成的。尽管洞中的色彩并非当时所绘，是清代施泥彩绘的结果，但仍然显示出了恢宏气势，其彩绘精美，色彩斑斓，为世人所瞩目（见图 2.5-10、图 2.5-11）。

　　洛阳龙门石窟开凿于北魏孝文帝年间，后经多个朝代开凿，形成了南北

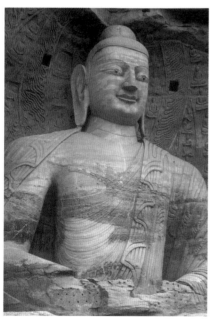

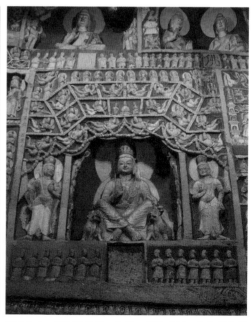

图 2.5-8　佛像　北魏　山西省云冈石窟昙曜五窟

图 2.5-9　交脚菩萨像　北魏　彩绘石刻　山西省大同市云冈石窟 13 窟东壁

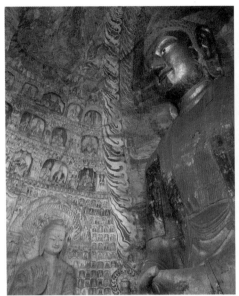 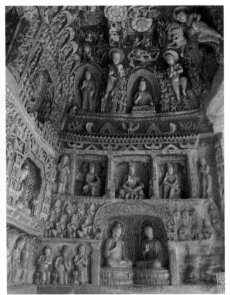

图 2.5-10　石窟内景　北魏　彩绘石刻　山西省云冈石窟第 5 窟后室西壁及南壁　图 2.5-11　石窟内景　北魏　彩绘石刻　山西省云冈石窟

长达 1 公里的大型石窟群。龙门东、西两山现存窟龛 2 345 个,造像 10 万余尊。西山崖壁上有北朝和隋唐时期的大、中型洞窟 50 多个。古阳洞、宾阳南中北三洞、莲花洞完成于北魏,奉先寺、万佛洞和位于东山的窟龛为唐代所开凿。龙门石窟中规模最大、艺术最为精湛的一组摩崖群雕集中在奉先寺,其代表了唐代雕刻的最高水平,是中国古代石刻艺术的典范之作(见图 2.5-12)。龙门石窟中现存的彩绘痕迹已经不多,从一些洞窟残存的色彩来看,当时的许多洞窟和佛像也都有彩绘。如龙门第 2 050 窟佛像身后,至今还保留有红色绘制的背光(见图 2.5-13)等。

大足石刻自公元 9 世纪末到 13 世纪中叶建成,包括有北山、宝顶山、南山、石篆山、石门山"五山"的摩崖造像共 75 处,最早开凿的窟是在初唐永徽元年(650 年),最晚开凿的窟是在清代,造像多达 5 万余身。第一次开凿的高潮是在唐景福元年(892 年)至后蜀(公元 10 世纪),第二个开凿的高潮是在北宋元丰至南宋初期的绍兴、乾、道年间,第三个开凿的高潮是在南宋淳熙至淳祐(1174—1252 年)年间,这一时期也是由大足僧人赵智凤亲自统筹开凿大佛湾的时期,第四次有规模的开凿是在明代永乐年(1403—1424 年)至 19 世纪末。

大足石刻分布广,开凿的时间相对较长,因而工匠的技艺水平也参差不

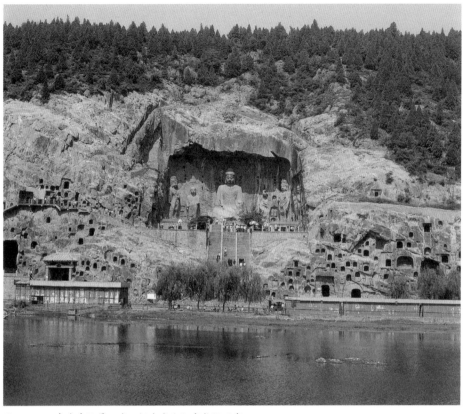

图 2.5-12　奉先寺远景　唐　河南省洛阳市龙门石窟

齐，有的造像雕刻得十分精细，有的则略显粗糙，但对石刻进行彩绘这一方式一直被沿用了下来，1 000 多年间不曾间断。除了宝顶山大佛湾第 6 号龛"千手千眼观音"那样的造像通过贴金表现外，大部分窟龛的背景色都采用了土红色，人物和景物施以蓝绿色，其间再稍事黑色和金色，在色彩运用方面，相对于同时期的敦煌彩塑或山西彩塑显得相对简单了些，彩绘的手法也比较单一。如宝顶山大佛湾第 17 号龛"大方便佛报恩经变相"（见图 2.5-14）、北山佛湾开凿于唐

图 2.5-13　坛上佛像　唐　彩绘石刻　河南省洛阳龙门石窟第 2050 窟

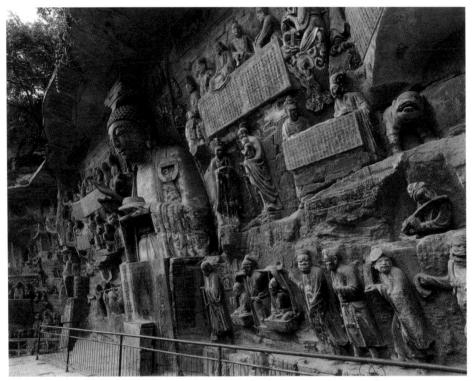

图 2.5-14　大方便佛报恩经变相　南宋　彩绘石刻　重庆市大足区宝顶山大佛湾第 17 号龛

末的第 245 号龛"观音无量寿经变相"（见图 2.5-15）和开凿于南宋时期的石门山第 6 号窟"西方三圣像"（见图 2.5-16）等（注：龛一般在崖面开凿，浅或小；窟深，有时也称洞窟）。

大足彩绘石刻用色相对单一，从历史上看应该不是颜料的匮乏，应该与巴蜀地区的气候环境有一定的内在联系。通常情况下，矿物质颜色品种较少，但附着力强，施彩后保持色彩的时间也比较长；植物色的颜色种类虽然较多，但在潮湿的气候环境中易于变色。所以，大足石刻的彩绘用色更大的可能是为了适应环境气候。

大足石刻地处巴蜀，远离中原，主观上长期形成的审美观和客观上少有中原造像风格的影响等因素，促使了石刻造像和彩绘等方面的区域性文化自觉，也正因如此，大足石刻走出了不同于其他石窟造像的艺术风格，形成了独有的艺术特色，为中国古代彩绘石刻留下了一笔浓墨重彩。

1996 年 10 月，山东省青州市龙兴寺遗址北部一处大型佛教造像窖藏出土了 400 余尊佛教彩绘石刻造像，时间跨越北魏至北宋近 500 年历史，数量之大，

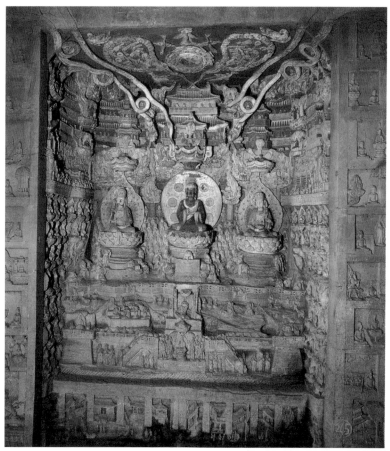

图 2.5-15 观音无量寿经变相 唐末 彩绘石刻 重庆市大足区北山佛湾第 245 号龛

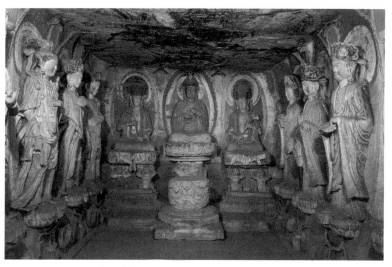

图 2.5-16 西方三圣像 南宋 彩绘石刻 重庆市大足区石门山第 6 号窟

样式之丰富，造型之精美，堪称 20 世纪中国佛教艺术最重要的发现之一。这批用汉白玉和花岗岩雕刻的石刻造像因彩绘颜料都是用矿物质研磨而成的，虽然埋藏于地下已有 1 000 多年，但仍然保持着原有的鲜艳颜色（见图 2.5-17）。

出土的佛像皮肤裸露部位贴有金箔，螺髻和鬘发施以孔雀蓝，眼珠用黑色描绘，嘴唇用朱砂红涂抹，袈裟先以石绿绘出边框，再在中间填以朱砂红，边缘还施有孔雀蓝，僧祇支和长裙则用绿、赭石等色彩绘。与佛像相比菩萨像的用色更为丰富（见图 2.5-18、图 2.5-19），多数高冠都采用贴金、涂红、描绿，面部眼和眉用黑色勾描，嘴唇用红色涂抹，有的长裙会用红、绿、金色彩绘，有的还会用更多的颜色来丰富。在一些"背屏式三尊佛造像"中，佛或菩萨以及周边的飞天、护法龙、荷莲、方塔、头光、火焰纹等都施有丰富的色彩（见图 2.5-20）：飞天的头发、眉眼均以黑色描绘，长裙和彩带分别以红色和绿色绘出；护法龙用金色、红色、黑色勾画；荷莲为红花绿叶；方塔为红色，护塔饰件用红、绿；头光、火焰纹则用红、黑、蓝、白、黄金等色勾勒。在所有的造像中最引人注目的是出土的几件"法界人中像"，除了其中一件造像的袈

 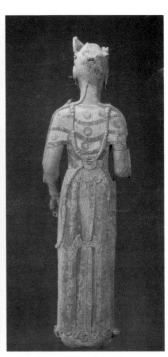

图 2.5-17　卢舍那法界人中立像　北齐　贴金彩绘石刻　山东省青州博物馆藏　　图 2.5-18　菩萨立像（正面）北齐　贴金彩绘石刻　高 165 厘米　山东省青州博物馆藏　　图 2.5-19　菩萨立像（背面）北齐　贴金彩绘石刻　高 165 厘米　山东省青州博物馆藏

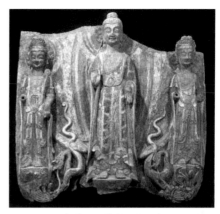

裟纹饰采用了阴刻外，另外几件造型的身上都绘制有精细的画面，十分罕见。

纵观这批彩绘石刻，采用的颜色有朱砂红、孔雀蓝、宝蓝、石绿、赭石、黑、白等多种天然矿物质颜料，此外还有专门调制的肉色，用于肌肤部位的涂抹。这些天然的矿物质颜料都是先经过研磨，呈粉状后再添加黏合剂，经调制后涂于石刻表面。彩绘的步骤是先用黑线勾出轮廓，再行赋彩，贴金的部分通常是先贴金箔后用黑线勾勒。

图 2.5-20　背屏式三尊佛造像　东魏　贴金彩绘石刻　高 120.5 厘米　山东省青州博物馆藏

青州市龙兴寺出土的彩绘石刻造像，有以下四点值得关注和深思。

第一点，窖藏的发掘以实物增补了秦汉至唐宋之间中国彩绘石刻的内容，丰富了中国古代雕塑史。

第二点，出土的大量魏晋南北朝时期的彩绘石刻造像，进一步证明了包括石刻在内的中国古代雕塑大都采用表面彩绘的事实。这一发现有利于补充纠正以往佛教造像偏于形制和神态的研究，有利于重新评估 100 年来在西方雕塑审美意识主导下，雕塑重形不重色等观念对中国传统雕塑形成的不客观看法，对重新审视中国古代雕塑有着重要的学术价值和积极的现实意义。

第三点，造像中体现出的"秀骨清像"和"曹衣出水"形态，说明青州作为西汉至明初山东的文化与佛教中心，与黄海和东海一带的文化有着直接的交往，包括造像身体上不雕刻凹凸起伏的衣纹，通过彩绘色彩来丰富造像的方式，还有蕾丝背屏式三尊像的造像形式等，都与中原的佛教造像形成了差异，而极有可能是通过当时南朝人士对印度和东南亚佛教造像的模仿，甚或直接受到了来自印度圣城鹿野苑造像的影响，这在当时通过船运从沿海传至青州都并不是困难之事。青州出土的佛教造像还证实了另一个事实，就是在山东北半部，历史上长期形成的文化是一种具有地域特色的文化，那里曾经拥有一批优秀的雕刻工匠，他们不仅技艺娴熟，而且对外来艺术和中原艺术非常熟悉，更能够充分运用自身的审美来创造具有地域特色的造像形式。

第四点，青州龙兴寺出土的大量彩绘石刻，用客观实物印证了"塑容绘质"在中国古代雕塑中具有历史延续性。这种始于塑终于绘的表现方式不仅是印

度佛教造像引入的一种表现方式，更是先秦以来中国雕塑艺术一直尊崇延续的表现形式。青州龙兴寺彩绘石刻以诸多实例向我们揭示了1 000多年前人物造像在衣纹上的演变、展示形体的刻画与后期彩绘的前后衔接及补充的辩证关系。如图2.5-21和图2.5-22中的"佛立像"，身上的衣纹虽然经过归纳概括，疏密有致、流畅舒展，具有强烈的装饰性，但仍保留着衣纹的起伏变化；图2.5-23和图2.5-24中的"佛立像"，衣纹已转成类似平面减低的形式，并形成了层层叠落的起伏状归纳纹饰，凸起的衣纹变成了面与面的交替，转换的过程中还形成了面于线的变化；从图2.5-25和图2.5-26中可以看出造像的身体表面只保留了部分阴刻的线条，已没有了衣纹的起伏，而图2.5-27和图2.5-28的造像，身体上已完全没有了衣纹，把立体的形体表面完全留给了绘画，让位给文学性的表现。由此可见，在中国古代雕刻中，形体的塑造在很大程度上受制于后面的彩绘，而在雕刻与彩绘之间如何取舍则是工匠整体构思创作的重要考量。

王处直墓1994年出土于河北省曲阳县灵山镇西燕川村西坟山，此墓修建于唐末和五代初期，墓主人曾任易、定、祁三州节度使。墓中不仅有大量研究价值很高的山水画，还出土有彩绘汉白玉石刻，数量之多、题材之佳、工艺之精，前所未见。

"彩绘守门武士浮雕之盘龙踏鹿武士"（见图2.5-29）和"彩绘守门武士浮雕之栖凤踏牛武士"（见图2.5-30）两件浮雕，高113.5厘米，宽58厘米，

 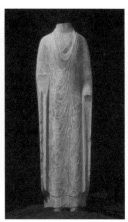 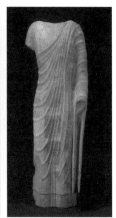

图2.5-21 佛立像 北齐 贴金彩绘石刻 高93厘米 山东省青州博物馆藏

图2.5-22 佛立像 北齐 彩绘石刻 高104厘米 山东省青州博物馆藏

图2.5-23 佛立像 北齐 彩绘石刻 高96厘米 山东省青州博物馆藏

图2.5-24 佛立像 北齐 贴金彩绘石刻 高95厘米 山东省青州博物馆藏

图 2.5-25　佛立像　北齐　贴金彩绘石刻　高 64 厘米　山东省青州博物馆藏

图 2.5-26　卢舍那法界人中立像　北齐　彩绘石刻　高 115 厘米　山东省青州博物馆藏

图 2.5-27　佛立像　北齐　彩绘石刻　高 94 厘米　山东省青州博物馆藏

图 2.5-28　卢舍那法界人中立像　北齐　贴金彩绘石刻　高 118 厘米　山东省青州博物馆藏

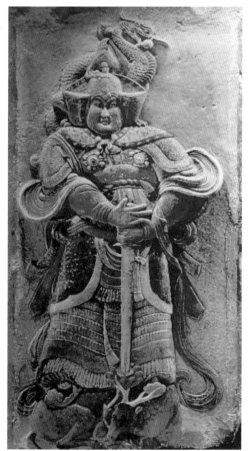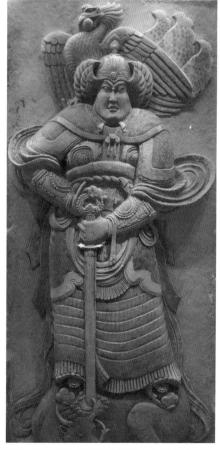

图 2.5-29　彩绘守门武士浮雕之盘龙踏鹿武士　五代　彩绘石刻　高 113.5 厘米　宽 58 厘米　厚 117 厘米　中国国家博物馆藏

图 2.5-30　彩绘守门武士浮雕之栖凤踏牛武士　五代　彩绘石刻　高 113.5 厘米　宽 58 厘米　厚 117 厘米　中国国家博物馆藏

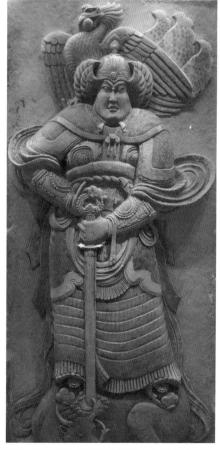

厚117厘米，原镶嵌于王处直墓甬道两侧，曾被盗流失于海外，现藏于中国国家博物馆。两位武士表现的是唐太宗李世民的大将秦琼和尉迟恭，他们头戴金盔，身披战袍，束衣带甲，手握利剑。一位肩头盘卧青龙，脚踏口衔莲花的麋鹿，一位肩头栖立凤鸟，脚踏口衔莲花的神牛，威武刚劲，气魄豪迈。两件浮雕的起伏很高，十分立体，身上均以朱红色和浅灰色为基调，色彩鲜艳夺目，对比强烈。人物身上的饰物和头顶脚下的神兽绘制细腻，形象逼真，整体色彩关系协调统一。

"彩绘散乐浮雕"（见图2.5-31）和"彩绘奉侍浮雕"（见图2.5-32）现均收藏于河北省博物馆，原分别镶嵌于王处直墓室西壁南部下方和东壁南部下方，尺寸一样，长136厘米，高82厘米，厚17~23厘米。两块浮雕由整块汉白玉雕刻而成，表面施以彩绘。

"散乐"，起源于秦朝，也指四方之乐，是民间歌舞技艺的总称。散乐浮雕刻画有15人，一女子着男装，手执竹竿，为乐队的致辞者"先导乐意"；右下角刻两侏儒，或为乐队导引；另有12女子拿箜篌、琵琶、拍板、筝、座鼓、笙、横笛等不同乐器，分前后两排站立奏乐。女子梳高髻，着襦裙。奉侍浮雕刻画有13名侍女，分为3排，分别手持托盏、方盒、拂尘、壶、障扇等生活用品，左下角有一男性侏儒，表现了仆从服侍主人的场景。两块浮雕的内容再现了五代时期的社会生活面貌。

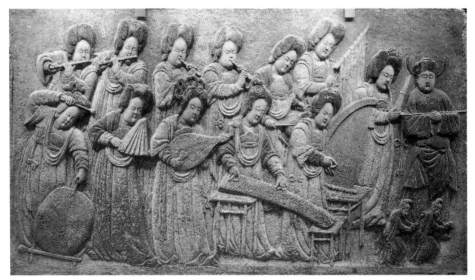

图2.5-31　彩绘散乐浮雕　五代　彩绘石刻　长136厘米　高82厘米　厚17~23厘米　河北省博物馆藏

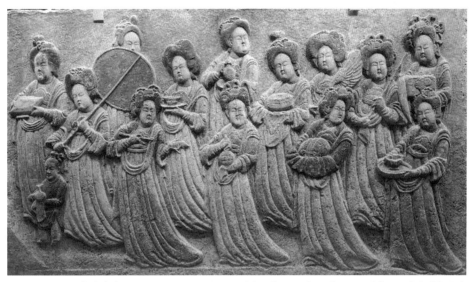

图 2.5-32　彩绘奉侍浮雕　五代　彩绘石刻　长136厘米　高82厘米　厚17~23厘米　河北省博物馆藏

图 2.5-33　菩萨立像　金　彩绘石刻　美国纽约大都会博物馆藏

"彩绘散乐浮雕"和"彩绘奉侍浮雕"中的人物刻画形神兼备，展现了每个人的个性与精神状况。主体人物形体丰腴饱满，身姿洒脱飘逸。浮雕人物的起伏不像前两件武士浮雕那么突出，在色彩上也没有那么浓艳、强烈。背景和服饰以红色为主，发髻和个别人物衣裳用黑色晕染，协调而统一。

两块浮雕不仅雕刻技艺娴熟，雕工精细，而且构图完整，人物组合既丰富多变又统一协调。尤其是汉白玉表面的彩绘温润雅致，将浮雕的立体感与彩绘的绘画性完美结合，展现了唐代雕塑的风格特色和唐代仕女画的风姿余韵，堪称中国古代浮雕艺术的典范之作。

从散落在世界各地的中国古代雕塑遗存看，被盗抢的许多作品都是石刻，其原因是石刻作品结实牢固，易于搬运。譬如，现藏于美国纽约大都会博物馆的"菩萨立像"（见图2.5-33），造型优美，姿态典雅，比

例协调，衣纹刻画疏密有致，色彩沉稳统一，堪称精品之作。

2.6 小 结

"彩塑"，主要是指泥彩塑。泥塑成型后经烧制为陶，再在表面彩绘的俑也属于彩塑，称作"彩绘陶俑"。

彩塑既具有雕塑的体积感和空间感，也具有绘画的色彩丰富性，是一种综合的艺术形式。

彩塑与中国古代雕塑中的泥塑、陶塑、木雕、石刻和金属雕塑有许多共同的艺术特征，是中国传统雕塑中富有特色的表现形式之一。

如同青铜器承继了陶器的许多制作方式一样，中国古代许多木雕和石刻也模拟泥彩塑的表现方式，注重形体的塑造与色彩的绘制，始于塑而终于绘，少有对自身材料美感和肌理效果的深入探讨。这些与彩塑源于共同的审美意识和造型理念，同样强调"塑容绘质"和"三分做七分画"的木雕与石刻，可以称为"彩绘木雕""彩绘石刻"或"泛彩塑"。

彩塑的类型分为四种：墓葬彩绘陶俑、宗教彩塑造像、民间彩塑泥人和民间彩塑泥玩。彩绘陶俑在艺术上继承了上古彩陶在造型和彩绘方面的成果，借鉴了漆器、青铜器等器物在审美观念上的成就，是中国古代雕塑中的一个重要组成部分。以佛教为主体的宗教彩塑造像，在长达十几个世纪发展演变过程中，创造出了多个艺术风格，留下了众多精美的人物造像，也是古代雕塑中延续至今仍在发扬光大的重要内容与形式。民间彩塑泥人是近几百年中国雕塑的重要组成部分，以无锡惠山泥人和天津"泥人张"彩塑为代表的民间彩塑不仅各具特色，独树一帜，也代表着中国近现代本土雕塑发展的一个新方向。民间彩塑泥玩制作地区广泛，古朴稚嫩、生动鲜活的特色，是彩塑艺术中不可或缺的一部分。

3.1　原始陶塑和彩陶的肇启

中国雕塑最早的考古发现距今有 5 000 年之久，实际发生应该可以追溯到 7 000 年前，而陶的产生距今至少已有 8 000 年。

陶是石器、骨器之后人类又一次伟大的文化创造，也是人类在原始农业和定居生活中对材质和美感追求并付诸实现的成果。它上承原始石器、骨器的审美意识，下传商周青铜器造型语言与形式法则，是古代造型艺术演变发展历程中承上启下的重要环节。"延土以为器"是古籍对制陶工艺最早的记述。

古人通过劳动实践不仅认识掌握了泥土的可塑性和焙烧后的坚固性，还在逐步完善陶工艺过程中掌握了多种装饰手法，以及陶在形、色、质方面的变化规律。随着审美意识与造型能力的不断提升，古人的艺术观察力、表现力和对作品如何揭示思想内涵的认知力也都有了长足的进步。

伴随着陶器的发展，陶塑和彩陶逐渐成为原始陶器中相对独立的形式。

原始陶塑，在题材上分人物、动物和植物三大类，在造型上分独立陶塑、拟形器和器物附饰三种。独立陶塑能够抒发制作者的情绪（见图 3.1-1、图 3.1-2）；拟形器将独立陶塑与实用陶器相结合，具有实用和审美的双重功能（见图 3.1-3、图 3.1-4）；器物附饰的运用则更为广泛。原始陶塑尽管也有某种崇拜的意义，但从未真正脱离过实用性，也不曾成为纯粹审美意义上的雕塑作品。

图 3.1-1　水鸟壶　新石器时期　陶　高 11.7 厘米　江苏省南京博物院藏

图 3.1-2　象　新石器时期　陶　高 7 厘米　湖北省荆州博物馆藏

图 3.1-3　鹰尊　新石器时期　陶　高 36 厘米　北京国家博物馆藏

图 3.1-4　兽形壶　新石器时期　陶　高 21 厘米　山东省博物馆藏

　　彩陶的造型丰富质朴，色彩浓重，多用赭红、黑、白三种颜色绘制，其纹饰简洁，线条流畅，最显著的艺术特征就是将器物造型与绘画相结合。西安半坡出土的"人面鱼纹彩陶盆"（见图 3.1-5）和马家窑文化半山类型彩陶"菱形纹双耳壶"（见图 3.1-6），都是具有代表性的彩陶器物。

　　1973 年在天水北面秦安县大地湾出土的"彩陶人首口瓶"（见图 3.1-7）和青海省乐都县柳湾出土的马家窑文化马厂类型彩陶浮雕"人形双耳壶"（见图 1-2），显示出彩陶艺术中雕塑与器物结合的新特征。"人首口瓶"的人物面部五官匀称，发式清晰，形象的凹凸变化和体、面关系都有较强的表现。"浮雕人形双耳壶"，泥质红陶，小口，沿外侈、圆唇，长颈下侈，溜肩，深

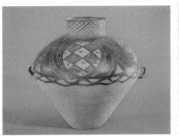
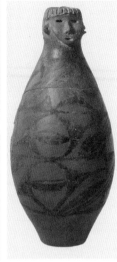

图 3.1-5　人面鱼纹盆　仰韶文化半坡型　彩陶　高 16.5 厘米　口径 39.5 厘米　中国国家博物馆藏（左上）

图 3.1-6　菱形纹双耳壶　马家窑文化半山类型　彩陶　高 41.5 厘米　甘肃省博物馆藏（左下）

图 3.1-7　人首口瓶　新石器时期　彩陶　高 31.8 厘米　甘肃省秦安县大地湾遗址出土（右）

腹圆鼓，平底，下腹部两侧有环耳；壶身除绘有黑彩圆圈纹和蛙形纹外，还有裸体人像浮雕，技巧虽很粗拙，但却是目前仅见的早期浮雕作品。这表明原始人已懂得用泥塑形后再在表面绘彩的表现手法，也说明塑绘结合在当时就已成为造型艺术的重要表现方式。

从文化传承与发展方面讲，彩陶的出现为中国原始绘画开辟了一个崭新的时代，也为后来的彩绘陶俑和彩塑艺术的形成在表现形式上奠定了重要的基础。

3.2　先秦玉器、青铜器造型观念的确立

"玉"是中国传统文化的一个重要组成部分，是一种特殊的精神文化产品，不仅记载了数千年来中国政治、思想、文化及生产力的发展情况，也体现着古人的思想观念和审美意识。玉器上接石器，下启青铜器，从史前的简朴神奇、商周的典雅凝重、战国的繁缛华丽，到汉代的生动奔放、唐代的丰满圆润、宋代的秀巧清新、元代的豪迈粗犷、明清的吉瑞俗丽，反映了不同历史时期的艺术特色和时代风格，表现出了当时社会的时代精神（见图 3.2-1）。

玉器诞生于原始社会新石器时代早期，至今有七八千年的历史。从公元前 7 000 年左右的河南南阳独山玉雕，到公元前四五千年左右的浙江余姚河姆渡文化和辽河流域红山文化，玉器盛行约有 3 000 年之久。

玉器艺术在漫长的发展和演变中经历过七个时期。

一是新石器时代的孕育期（公元前5000年至公元前2000年）。期间发明了原始砣机，工艺上有了钻孔、镂空及琢磨，代表文化有距今6 000 ~ 5 000年的红山文化与良渚文化。"玉兽玦"（见图3.2-2）、"玉龙"（见图3.2-3）和"玉璇玑形环状器"都是红山文化代表性玉器，"玉兽玦"和"玉龙"采用的都是琢磨的制作方式，形如"C"状，前者造型饱满肥硕，后者造型精细圆润，都极其珍贵。"玉璇玑形环状器"（见图3.2-4）体积扁平，造型在圆的基础上外缘有三个锯齿状凸脊，寓简洁中有丰富，静态中有动感。"兽面纹玉琮"（见图3.2-5）是良渚文化的代表玉器，外方内圆，纹饰奇特，雕镂精细，显示了工匠的高超技艺和对美感的准确把握。

二是夏、商、西周时期的成长期（公元前2100年至公元前771年）。夏代出现了铜砣，有了类似兵器的器型。商朝的玉器艺术性有所提高，更强调装饰性，开始应用于祭祀、礼仪、佩饰、陈设、生产和殉葬，具有了更广泛的社会功能。

在造型方面，玉器以中部器形为基础又广泛地吸收了南北的长处，并形成了统一的艺术格调。如殷商时期的代表性玉器"玉立人柄形器""玉凤"和"玉鹦鹉"。"玉立人柄形器"（见图3.2-6）借助扁平的玉器形状在两面分别雕刻了男女形象，造型显示着早期人像的古朴与稚嫩。"玉凤"（见图3.2-7）和"玉鹦鹉"（见图3.2-8）形体也都很扁平，但琢磨的十分精巧，纹饰也非常精细。再如"玉跪式人"（见图3.2-9），造型不仅古朴，刻画细致，纹饰丰富，而且

图3.2-1 玉人头 龙山文化 高4.5厘米 陕西省神木县石峁出土 陕西省博物馆藏

图3.2-2 玉兽玦 红山文化 高15厘米 最宽10厘米 断面最厚4厘米 辽宁省建平县采集 辽宁省博物馆藏

图3.2-3 玉龙 红山文化 高26厘米 剖面直径2.3~2.9厘米 1971年内蒙古自治区翁牛特旗博物馆藏

图 3.2-4　玉璇玑形环状器　龙山文化
经 8 厘米　1978 年山东省滕县里庄出土
山东省滕县博物馆藏

图 3.2-5　兽面纹玉琮　良渚文化
高 7.2 厘米　上边宽 8.5 厘米　下边
宽 8.3 厘米　孔径 6.8~6.7 厘米　1982
年江苏省武进县死敦墓葬出土　南京
博物院藏

图 3.2-6　玉立人柄形器
殷商　高 12.5 厘米　肩
宽 4.4 厘米　厚 1 厘米
1976 年河南省安阳殷墟
妇好墓出土　中国社会
科学院考古研究所藏

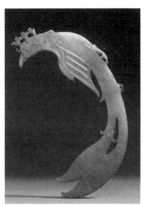

图 3.2-7　玉凤　殷商　长 13.6
厘米　厚 0.7 厘米 1976 年河南
省安阳殷墟妇好墓出土　中国
社会科学院考古研究所藏

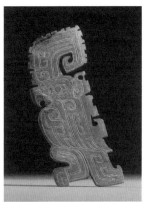

图 3.2-8　玉鹦鹉　殷商　1976
年河南省安阳殷墟妇好墓出土
中国社会科学院考古研究所藏

图 3.2-9　玉跪式人　殷商　高 7 厘米
1976 年河南省安阳殷墟妇好墓出土
中国社会科学院考古研究所藏

还是一件十分珍贵的玉质圆雕作品。

　　西周时期的玉器造型整体更趋于扁平，刻饰比较简单，但线条刚劲、形象鲜明。

　　三是春秋、战国时期的嬗变期（公元前 770 年至公元前 221 年）。春秋时的玉佩极其丰富，有珩、璜、琚、禹、冲、牙及龙、虎等。"玉兽面纹饰"（见图 3.2-10）是春秋晚期的代表性玉器，器型略呈正方形，正面雕刻有多组对称的变形蟠纹，纹饰细密，繁而不俗。战国早期的玉佩继承了春秋的细密图案和隐起手法；中期的玉器技艺更为精湛，碾锋劲锐、形式别致、图案新颖；晚期的玉佩在制作上开始使用铜铁砣具，工艺水平有了新的提高，尤其是对

玉在温润光泽方面的美感有了进一步开发。

四是汉、魏、晋、南北朝时期的发展期（公元前 206 年至公元 589 年）。西汉玉器有玉衣、玉枕、玉纽饰璧、玉剑饰、玉玺、玉高足杯、玉人等，造型手法有现实主义的也有比较夸张的。东汉玉器的立体感明显减弱，转向了平面的绘画性。而三国时期出土的玉器寥若晨星，目前出土的仅有一些趋向写实、简括的玉豚、玉蝉等。

"玉兽首衔璧饰"（见图 3.2-11）、"玉镂雕双螭龙纹榖璧"（见图 3.2-12）和"玉铺首"（见图 3.2-13）都是西汉早期的玉器，纹样细密，雕刻精致，特别是在镂空雕刻方面显示出了娴熟的技艺，件件都堪称古代玉雕之精品。

五是隋、唐、五代、宋、辽、金时期的繁荣期（公元 581—1234 年）。隋、唐玉器一方面受萨珊波斯文化影响，出现了一些新的造型和图案；另一方面受到绘画和雕塑的影响，比较注重精神和气韵的表现。五代十国出土的玉器很少。宋代玉器因受到美术繁荣的影响，以及一些游牧民族工艺上的影响，形成了宋玉纹饰多变、风格迥异的时代特征。辽、金（公元 1115—1234 年）玉器散发着游牧民族的生活气息，展现了边疆的特色，具有代表性的是以契丹、女真两族捺钵生活为主题的春水玉和秋山玉。另外，在宋、辽、金时期还出现了有情节、有背景的景观式构图玉器，其构图繁复、情节曲折，但砣碾遒劲、

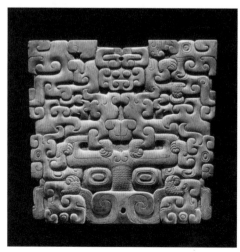

图 3.2-10　玉兽面纹饰　春秋晚期　长 7.1 厘米　宽 7.5 厘米　1978 年河南省淅川县下寺 1 号楚墓出土　河南省文物研究所藏

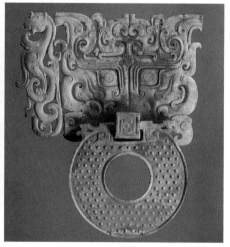

图 3.2-11　玉兽首衔璧饰　西汉早期　长 18.2 厘米　兽首长 11.3 厘米　宽 13.8 厘米　厚 0.7 厘米　畀径 8.9 厘米　孔径 3.4 厘米　厚 0.4 厘米　广东省广州市象岗南越王墓出土　广东省广州西汉南越王博物馆藏

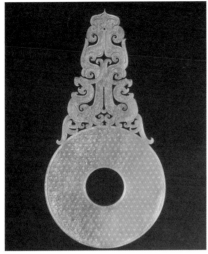
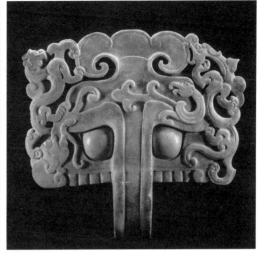

图 3.2-12　玉镂雕双螭龙纹榖璧　西汉早期　高 25.9 厘米　壁外径 13.4 厘米　内径 4.2 厘米　厚 0.6 厘米　1968 年河北省满城县中山靖王刘胜墓出土　河北省文物研究所藏

图 3.2-13　玉铺首　西汉早期　高 35.6 厘米　陕西省兴平市道常村茂陵附近出土　陕西省茂陵博物馆藏

空灵剔透，人物刻画形神兼备。

　　六是元、明、清的鼎盛期（公元 1279 年至民国诞生）。元代玉器不拘小节，做工渐趋粗犷，有继承传统型的玉器，也有具有蒙古族特色的新型玉器。到了明代中晚期，玉器开始出现商品化趋势，玉胎厚重、造型呆板、做工草率、装饰烦琐，失去汉代博大和唐宋传神的艺术魅力。清代玉器是历史上最为昌盛的时代，特别是乾隆朝，玉器称得上是集历代玉艺之大成。

　　中国青铜器艺术是一种独具特色的文化，从夏王朝初期开始，直到礼制被打破、铁器开始流行的战国时期，在千余年间青铜器上承陶器艺术，下启秦汉艺术，独特的造型、别致的纹络、精致的工艺，对后世文化与艺术都有重要启迪，尤其是在文化精神层面产生着深远的影响。

　　青铜器造型和装饰的目的是表现"协上下，承天体"的时代精神。先秦左丘明所著《左传》中的《王孙满对楚子》曾曰："在德不在鼎。昔夏之方有德也，远方图物，贡金九牧，铸鼎象物，百物而为之备，使民知神奸，故民入川泽山林，不逢不若。魑魅魍魉，莫能逢之。用能协于上下，以承天体。"

　　夏标志着原始社会的结束和奴隶制的开始，也开启了一个以青铜为主体的新文化时代。夏铸九鼎即是当时多个集团集结的象征物，也对中国古代造型艺术形成了一个重要的推动。

《礼记·表记》记载"殷人尊神",商代青铜器的用途也主要是用于占卜和祭祀。在商代和周代初期,青铜器的制作主要源于对自然力的崇敬和想支配自然的幼稚幻想,在现实社会中的目的则是为了体现统治者的意志和力量,彰显王权与神权的结合。这一时期的青铜器不仅式样规范、结构匀整、精致细腻,且气势雄伟。有的形象狞厉神秘,抽象而富有力量;有的装饰奇丽生动,纹饰蜿蜒优美(见图3.2-14、图3.2-15、图3.2-16、图3.2-17、图3.2-18)。

西周中期至东周初的青铜器开始以礼乐器为主,目的在于"明贵贱,辨等列,序少长,习威仪""定尊卑""纪功烈,昭明德"。青铜器装饰,一方面,开始从前期单独适合对称式纹样转向二方连续的带状纹样,在连续、反复、整齐的变化中追求造型的节奏与韵律和形式美感(见图3.2-19);另一方面也将商周承载的装饰观念与审美意识进一步注入了中华民族的血脉中。由青铜艺术传承下来的祖先崇拜、宗教意识和礼制文化博大精深,对后世的文化精神和艺术造型都产生了极大的影响。

战国后期,青铜艺术逐渐摆脱了宗教观念和宗法礼制的约束,从崇神转向了尚礼(见图3.2-20、图3.2-21),显示出对现实生活的关照。器型从庄重威严、精巧奇丽开始向轻灵奇巧、质朴自然转换,先前对外形典雅的刻画也转向了对内在情思的描绘。由夸张写意向写实的变化,由正面到侧面、静态到动态、平面到立体的一系列转化为秦汉的美学思想奠定了重要的基础,也确立了秦汉现实主义的创作方式(见图3.2-22)。

 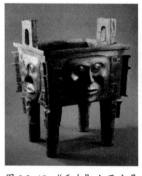

图 3.2-14 四羊方尊 商朝晚期 青铜 每边边长为52.4厘米 高58.3厘米 重量34.5公斤 湖南省宁乡县炭河里遗址出土 国家博物馆藏

图 3.2-15 "禾大"人面方鼎 青铜 高38.5厘米 口长29.8厘米 宽23.7厘米 1959年湖南省宁乡县黄材寨子山炭河里遗址出土 湖南省博物馆藏

图 3.2-16 三羊罍 商中期 青铜 高29.0厘米 商代晚期 江宁县征集 江苏省南京博物院藏

图 3.2-17 伯矩鬲 西周早期 青铜 高 30.4 厘米 口径 22.8 厘米 1974 年北京琉璃河 251 号墓出土 首都博物馆藏

图 3.2-18 伯簋 西周早期 青铜 通高 28.5 厘米 口径 20.5 厘米 1974 年北京市房山琉璃河 M209 出土

图 3.2-19 兽面纹贯耳壶 西周 青铜 高 30 厘米 口径 15.6~13.6 厘米 首都博物馆藏

图 3.2-20 三鹿鼎 战国 青铜 通高 18 厘米 口径 12 厘米 1982 年北京市顺义龙湾屯大北务出土

图 3.2-21 鹈首三足匜 战国 青铜 通高 16.2 厘米 通长 23.6 厘米 口径 15.9~12.6 厘米 北京市文物研究所藏

图 3.2-22 少家钫 西汉 青铜 通高 35.6 厘米 口边长 10.8 厘米 腹宽 20.4 厘米 圈足边长 12.3 厘米 1996 年北京市延庆镇西屯砖厂 M1 出土

3.3 秦汉俑塑艺术的积淀

"俑",作为中国古代墓葬陪葬的主要器物,种类、造型繁多,反映了多个时代的社会生活和人们的审美特征。

秦汉时期,开展了大规模的雕塑创作活动,尤其是陵墓艺术中的俑塑不仅把现实主义的创作方式推向了历史的高度,为汉末佛教艺术进入中国,在审美意识和造型观念上迎接、吸纳、融会外来艺术做出了必要的准备,也将俑塑这一表现形式发展成了在世界雕塑艺术中独具风采的类型。

秦始皇兵马俑规模宏大、气势雄伟,造型写实严谨,色彩浓厚艳丽,表

现手法不仅延续了彩陶塑绘结合的方式，还在人物塑造、形象刻画、制陶工艺和彩绘制作等方面做出了新的探索。特别是从部分出土后仍保留着色彩的俑塑看，俑像的面部和手都涂有粉肉色（见图3.3-1），眼睛描有褐色或黑色，身上绘有红、绿、紫等多种颜色，色彩搭配对比十分强烈（见图3.3-2）。这些大型的彩绘陶

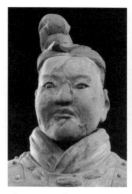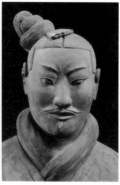

图3.3-1　武士俑头像　秦　彩绘陶俑　陕西省西安市秦始皇兵马俑博物馆　图3.3-2　武士俑头像　秦　彩绘陶俑　陕西省西安市秦始皇兵马俑博物馆

俑不仅在塑形方面展现了高超的技艺，在色彩的调制和绘制方面也形成了系统性的方法，为中国古代雕塑塑绘结合探索出了一条重要之路。

汉代历史长达400余年，特别是"文景之治"带来的经济繁荣为艺术发展奠定了坚实基础。这时期的俑塑既是不同时期文化、观念和思维的现实表现，也是多种因素影响下不断发展和演变的结果。

汉俑比秦俑在表现内容方面有了更大的拓展，形式也更加丰富多元。汉代俑像的制作材料多种多样，有陶、铜、玉、石、木等。俑的出土地点主要集中在陕西、四川、甘肃、河南、河北、江苏等地。陶俑主要集中于陕西、甘肃、河南、河北、江苏，石刻俑集中在四川，青铜俑则主要集中于甘肃省武威（见图3.3-3）。

西汉早期俑像形制沿袭秦代兵马俑，也多是表现军阵，以达到为死者送葬和护卫的目的。俑像的造型比较呆板，尺寸规格也比秦俑小很多。

1965年在陕西省咸阳市东郊杨家湾汉墓前的10座随葬坑中出土了大量的兵马俑。这批兵马俑模拟汉初的实战军阵，真实地反映了文、景时期的国力与军队状况（见图3.3-4）。随葬坑分成东西两列，自南往北两两相对排列，南端4座为步俑坑，北端6座为骑俑坑。共出土步兵俑1 800多件，

图3.3-3　铜奔马　东汉　青铜　甘肃省博物馆藏

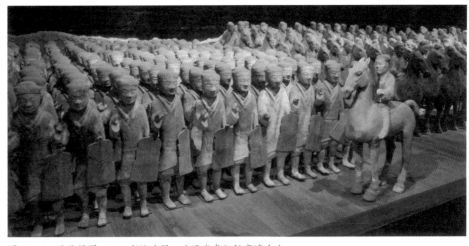

图 3.3-4　兵马俑群　汉　彩绘陶俑　陕西省咸阳杨家湾出土

骑兵俑 580 多件，舞乐俑、杂役俑 100 多件。这些彩绘兵马俑均为模制陶塑，造型简练，彩绘精细。俑像的短袍色彩搭配有红、绿、黄、白等色，马的鬃毛依据真实马的颜色分别涂有黑、红、紫、白四色（见图 3.3-5、图 3.3-6）。

　　1991 年陕西省咸阳市汉长陵陪葬坑出土的陶制彩绘骑兵俑、步兵俑、武士俑和指挥俑（见图 3.3-7），在造型上与杨家湾出土的兵马俑十分近似，真实地表现了当时将士的装备。大的骑兵俑高 68 厘米，小的骑兵俑高有 50 厘

图 3.3-5　骑兵俑　汉　彩绘陶俑　陕西省咸阳杨家湾出土

图 3.3-6　骑兵俑　汉　彩绘陶俑　陕西省咸阳杨家湾出土

米，步兵俑高在 44.5~48.5 厘米之间。俑像个个头包发巾，面部涂有粉红色，脸颊部位还有腮红；俑像身穿至膝短襦，身上彩绘有紫、绿、红、白等色。这些兵马俑表情沉静，古拙安详，神态朴素大方、典雅厚重，造型虽略显稚嫩，但仍不失生动鲜活（见图 3.3-8）。相比秦代兵马俑，在塑造手法上少了写实性，而增加了写意性，特别是在人物心理刻画方面展现出了工匠们的娴熟技艺。

1984 年 12 月，徐州市东郊狮子山西麓也发现了一组汉代兵马俑，总数达 4 000 多件，军阵反映了西汉初年分封在徐州的楚王国军队的整体建制。兵马俑坑东西向有步兵俑坑 3 条，南北向有警卫俑坑 1 条，骑兵和战车坑两条。出土的兵马俑数量众多，种类有博袖长袍的官员俑、冠帻握兵器的卫士俑、执兵俑（见图 3.3-9、图 3.3-10）、足蹬战靴和抱弩负弓的甲士俑等 10 余种，对研究汉代社会生活、丧葬制度、军制战阵和雕塑艺术都有极高的学术价值（见图 3.3-11）。

这些兵马俑的表现手法在继承秦俑风格基础上也显示出由写实性向写意性转变的倾向，秦始皇兵马俑的造型准确地在这里让位给了对内心世界的刻画和精神风貌的表达。有些俑像面部悲怆肃穆，展现出了对墓主人的追思与缅怀之情。

大概是源于兵马俑题材的限制，秦汉的兵马俑人物神情和动态都受到了束缚。相比兵马俑，汉代的女立俑、男立俑、舞蹈俑在形象和动态刻画方面都有了新的拓展。西汉前期的女立俑面部塑造略显稚拙，身体的造型还保

 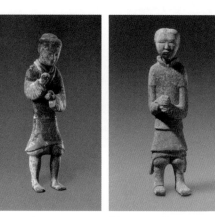

图 3.3-7　指挥俑　西汉彩绘陶俑　高 55 厘米　陕西省咸阳博物馆藏　　图 3.3-8　薄书俑　西汉　彩绘陶俑　陕西省咸阳博物馆藏　　图 3.3-9　执兵俑　西汉彩绘陶俑　江苏省徐州市狮子山楚王墓出土　　图 3.3-10　执兵俑　西汉彩绘陶俑　江苏省徐州市狮子山楚王墓出土

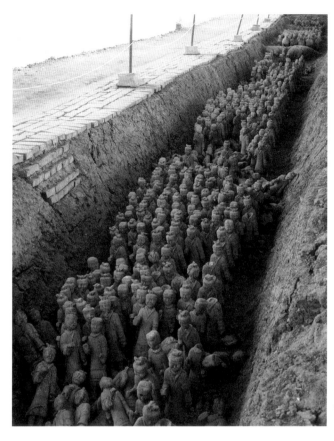

图 3.3-11　兵马俑群　西汉彩绘陶俑　江苏省徐州市狮子山楚王墓出土

留着先秦木俑扁平或者站立的状态（见图 3.3-12、图 3.3-13）。这种状态后来发生了改变，面部逐渐趋于写实，身体也更具有立体感（见图 3.3-14、图 3.3-15）。

1950 年出土于陕西省咸阳市韩家湾狼家沟汉惠帝安陵周边陪葬墓葬坑的陶制彩绘"拱手男立俑"（见图 3.3-16），高 72.5 厘米。立俑身穿宽袖束腰大喇叭形长衣，整个身体比例匀称，线条优美。面部神情塑造得端庄恬静，十分生动，刻画出了人物的心理状况，展现出了高度的人文气息。

舞蹈是汉代俑塑表现的一个重要题材。出土的舞蹈俑姿态各异、生动鲜活，有的举止文雅，动作细腻（见图 3.3-17、图 3.3-18、图 3.3-19），有的挥舞长袖，飘逸洒脱（见图 3.3-20、图 3.3-21），从一个侧面反映了汉代舞蹈艺术的风采和社会风貌。舞蹈俑在动态上突破了兵马俑和立俑的呆板模式，强化了头、颈、胸和四肢的运动变化，尤其是身体的前后扭转极大地增加了俑塑形体的张力和空间感。

 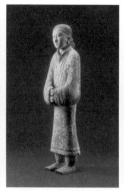

图 3.3-12　女立俑　西汉　彩绘陶俑　江苏省徐州北洞山楚王墓出土　　图 3.3-13　女立俑　西汉　彩绘陶俑　陕西省咸阳阳陵陪葬墓出土　　图 3.3-14　女立俑　西汉　彩绘陶俑　陕西省西安东郊出土　　图 3.3-15　喇叭裙女立俑　西汉　彩绘陶俑　陕西省西安汉长安城遗址出土

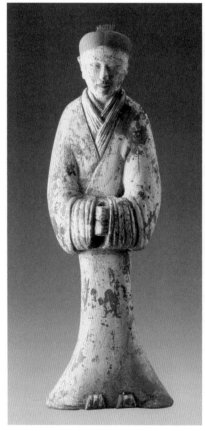 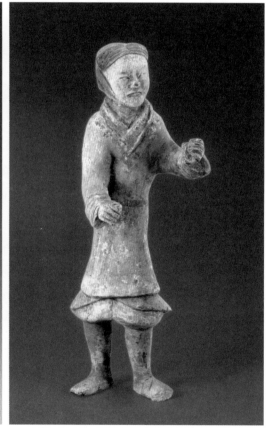

图 3.3-16　拱手男立俑　汉　彩绘陶俑　高 72.5 厘米　1950 年陕西省咸阳市韩家湾狼家沟出土　　图 3.3-17　舞乐俑　西汉　彩绘陶俑　陕西省咸阳市韩家湾狼家沟出土

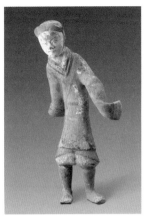

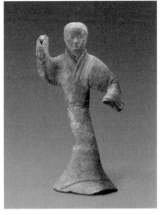

图 3.3-18 舞蹈俑 西汉 彩绘陶俑 陕西省咸阳市韩家湾出土

图 3.3-19 女舞俑 汉 彩绘陶俑 陕西省咸阳长陵出土

图 3.3-20 绕襟女舞俑 西汉 彩绘陶俑 江苏省徐州驮篮山楚王墓出土

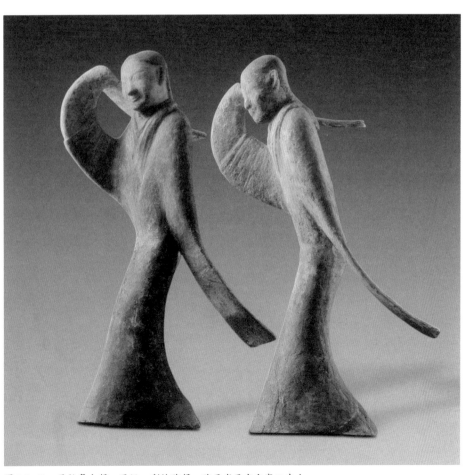

图 3.3-21 甩袖舞女俑 西汉 彩绘陶俑 陕西省西安白家口出土

"乐舞杂技俑"（见图 3.3-22）是目前发现最早的一件表现舞台演出场面的雕塑作品，它集舞蹈、音乐、杂技于一体，布局有序，气氛热烈，再现了当时"百戏"演出的热闹场面。塑造的人物虽然形象还有些古拙，但仍不失形神兼备、栩栩如生。

东汉后，兵马俑不再出现，反映社会各阶层人物的俑塑更为广泛，除了侍仆、舞女、百戏，还有文吏、仕女、农夫、市井普通劳动者。其中的一些"舞乐俑"（见图 3.3-23）形象十分生动活泼，人物神情、舞姿动态洋溢着时代特有的淳朴、浑厚和古拙之美，简洁的造型、高度的概括在朴拙中透着率真，展现出了天然、自由生动的形象特征。

魏晋南北朝时期，中国割据分裂，战乱频繁，社会动乱也形成了民族的大交融。这一时期的陶俑与汉俑相比，内容更广泛，风格更多样，手法也更写实。"提盾俑"（见图 3.3-24），神态自然，面带微笑，身体比例协调、饱满圆浑，服饰上的衣纹处理线条清晰、结构明确，在简洁中显露着对形体结构的理解和认识。"笼冠侍吏俑"（见图 3.3-25）和"笼冠俑"（见图 3.3-26）两件陶俑造型十分接近，头戴冠，身着宽袖长袍，腰束带，双臂下垂，表现出了人物温良恭谨的神情。"男侍俑"（见图 3.3-27）和"男立俑"（见图 3.3-28）是东晋时期的两件陶俑，人物形象和身体比例都略显稚嫩，艺术水准明显不及两汉。魏、蜀、吴三国鼎立时期曾奉行薄葬，这时期俑的数量也急剧减少。"戴毡帽徒附俑"（见图 3.3-29）、"横髻女立俑"（见图 3.3-30）是南朝的两件俑塑，

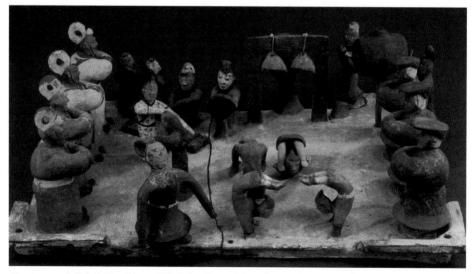

图 3.3-22　乐舞杂技俑　西汉　彩绘陶俑　长 67 厘米　宽 47.5 厘米　国家博物馆藏

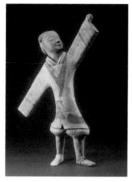 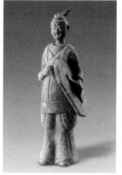 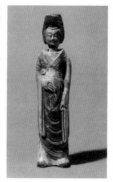 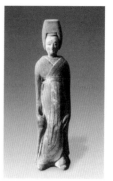

图 3.3-23　舞乐俑　文景时期　彩绘陶俑　陕西省咸阳市杨家湾出土

图 3.3-24　提肩俑　北魏建义元年　彩绘陶俑

图 3.3-25　笼冠侍吏俑　北魏　彩绘陶俑

图 3.3-26　笼冠俑　东魏武定八年　彩绘陶俑

 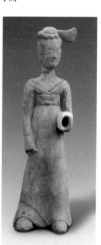

图 3.3-27　男侍俑　东晋　彩绘陶俑

图 3.3-28　男立俑　东晋　彩绘陶俑

图 3.3-29　戴毡帽徒附俑　南朝　彩绘陶俑

图 3.3-30　横髻女立俑　南朝　彩绘陶俑

造型显得粗糙古朴，但都十分传神，动态协调自然。

　　在这期间出土的一些动物陶塑比人物陶塑显得更加出彩。如北魏正光五年（公元 524 年）制作的"鞍马"（见图 3.3-31），造型十分生动，比例也很准确，尤其是马的头部刻画细致入微、鲜活灵动，整个造型马鞍后掀、躬身勾首，张嘴嘶鸣，表现了马的机警和威严、不惧的精神气质。十六国时期的"骑马吹号角俑"（见图 3.3-32），相比之下显得比较朴拙，形态回归到了泥玩的生动，与北魏"鞍马"的写实形成了鲜明的对比。

　　隋代陶俑继承了北齐和北周的传统，但俑的身躯追求修长，面容转向了丰腴，造型的动态也有所增加（见图 3.3-33、图 3.3-34、图 3.3-35）。

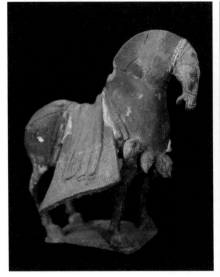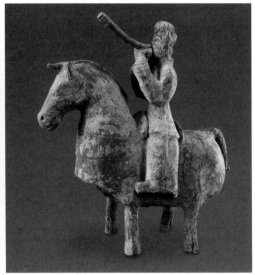

图 3.3-31　鞍马　北魏正光五年　彩绘陶俑　　图 3.3-32　骑马吹号角俑　十六国　彩绘陶俑

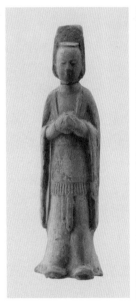

图 3.3-33　戴笼冠男立俑　　图 3.3-34　持瓶女立俑　　图 3.3-35　粟特人俑　隋　彩绘陶俑　高 38
隋　彩绘陶俑　高 28 厘米　隋　彩绘陶俑　高 25.5 厘米　厘米　1956 年陕西省西安市西郊枣园出土
1957 年陕西省西安市东郊吕　陕西历史博物馆藏
武墓出土

　　唐代建立后，随着社会经济的发展和科学技术的进步，物质文化水平得
到了大幅度的提高，陶俑艺术在唐高宗（公元 650—683 年）末年后逐渐形
成了新的风格（见图 3.3-36、图 3.3-37、图 3.3-38、图 3.3-39），而且人物

和动物的题材都有了较大的发展，俑塑有文官、武士、仕女、胡人，还有牵驼、牵马等各种骑俑。尤其表现贵族妇女生活的"胖妇女"形象，生动鲜活，富有神采，一举一动之中饱含情韵，成为唐代最为典型、中国古代俑塑中具有代表性的一种俑塑形象。

　　五代十国时各地的墓葬随葬俑情况不太相同。以江苏省江宁牛首山南唐二陵中的陶俑数量最多，也最具代表性。俑塑以模制的方式，头与身躯插接而成，入窑烧制成后先涂白粉后敷彩。男女形象都是模拟宫中侍从、内官、卫士和舞伎的面貌，衣冠华丽。但这些俑塑尽管仍遵循盛唐陶俑造型之余韵，而盛唐雄健生动的气势已遗失殆尽，纤巧秀丽中失于柔弱（见图 3.3-40、图 3.3-41）。

　　宋代之后，随着丧葬制度的改革与厚葬风俗的变化，墓俑这一艺术形式开始走向式微，逐渐淡出雕塑史。与此同时，一些反映世俗生活的泥彩塑或陶塑开始兴起，作为一种新的表现形式进入雕塑史中。

图 3.3-36　高髻立女俑　唐　彩绘陶俑　高 46 厘米　1956 年陕西省西安市东郊王家坟出土

图 3.3-37　立俑　唐　彩绘陶俑　高 30.9 厘米

图 3.3-38　彩绘女立俑　唐　彩绘陶俑　高 35.4 厘米

图 3.3-39 女立俑 唐 彩绘陶俑 高38.8厘米

图 3.3-40 女舞俑 南唐 高 49 厘米 陶 1950 年江苏省南京市牛首山李昪钦陵出土 故宫博物院藏

图 3.3-41 男舞俑 南唐 高 46 厘米 陶 1950 年江苏省南京市牛首山李昪钦陵出土 故宫博物院藏

3.4 小 结

陶器，上承原始石器、骨器的审美意识，下传商周青铜器造型语言与形式法则，是古代造型艺术承上启下的重要环节。

彩陶的出现丰富了素陶的表现力，拓展了表现的内容和形式，为中国上古造型艺术和秦之后的彩绘陶俑、宗教彩塑，在塑绘结合上开创了一个重要表现形式。

先秦玉器对材质、工艺的认知，对造型、审美的理解，以及线性表现和平面化处理等方面的经验总结，为包括彩塑在内的中国古代造型艺术奠定了重要的基础。

先秦青铜器上承陶器艺术，下启秦汉艺术，造型雄伟，纹饰精丽，创意高深，工艺精致，形式严整，庄重、静穆、浑厚的艺术特色对后世的艺术审美和造型产生了深远的影响。

俑塑产生于春秋战国时期，处于雕塑艺术的初级阶段，造型朴拙、疏略、简洁，开启了俑的艺术形式，掀开了中国古代雕塑的重要一页。

秦代兵马俑不仅开创了制作大型陶俑的先河，而且塑造手法娴熟，创造了俑塑艺术的第一个高峰，扭转了商周艺术重抽象、装饰的倾向，开启并奠定了中国古代写实主义雕塑的发展方向。

汉代陶俑在种类、数量、材质、水平等方面都达到了新的高度。造型优美，动态丰富，突破了兵马俑在题材和形式上的束缚，使俑塑得到了更广阔的发展空间。

魏晋南北朝时期的俑塑，内容更加广泛，风格更为多样，手法更加写实，但各时期俑塑展现出的水平良莠不齐。

隋唐时期的陶俑是中国古代俑塑的又一高峰。在彩绘陶俑、三彩俑方面都取得了辉煌的成就。尤其是三彩，器型多样，色彩斑斓，堪称中国古代雕塑的一页华丽篇章。

五代时期的陶俑，风格变化比较大，镇墓的神怪俑被广泛运用。宋代后由于葬俗转变，陶俑的使用骤减，至清初陶俑遂告绝迹。

从历史上看，彩塑的起源与上古多种造型艺术都有直接和间接的联系。俑塑的出现，特别是秦汉俑塑的大规模制作，巩固了塑绘结合的表现方式，将"塑容绘质"发展为中国古代雕塑的一种重要创作理念，引导了 2 000 多年间的中国雕塑创作实践。

中国的雕塑艺术有着悠久的历史和优秀的民族传统，自新石器时期出现的彩绘陶塑、战国时期色彩浓丽明快的木俑，到秦汉时代造型多样的彩绘陶俑，对塑绘结合的探索所积累的经验，为魏晋南北朝佛教彩塑的形成做出了重要的铺垫。概括地讲，将塑绘结合这一传统表现形式发展成一种独特的彩塑艺术，有以下三个重要影响因素。

4.1 中国书画艺术对彩塑艺术的影响

中国书法从早期甲骨文（见图 4.1-1、图 4.1-2）到后续青铜文，再到小篆、隶书、楷书等体系的形成，每个阶段书法风格的变化与朝代的更替和社会变化都有一定的内在联系。

《历代名画记》曾说："无以传其意，故有书；无以见其形，故有画。"书画虽然同源，两者之间有着许多共性、互补

图 4.1-1 A7-2 宾组二类（典宾类）王卜辞——A7-2.3 正

图 4.1-2 拓片 A7-2 宾组二类（典宾类）王卜辞——A7-2.3 正

性，但随着发展又形成了各自的艺术特色。

中国最早的古汉字是兴起于商代中后期的甲骨文和金文。从书法角度看，这些字已具备了线条美、对称美、变化美、章法美和风格美。西周晚期金文趋向的线条化和战国时期民间草篆的古隶化削弱了字的象形性，但随着书体的嬗变和字体的简化，文字越来越丰富，也越来越艺术化。

秦代的篆书统一了六国文字，在加强封建统治或社会进步方面有着积极的意义，但对书法的艺术化发展并没有什么影响。汉代的隶书突破了秦代单一使用中锋的运笔方法，不仅形体娴熟，而且书体多样，尤其是将汉字规范成方正形，为后世各种书体流派的发展奠定了基础（见图4.1-3）。如刘勰《文心雕龙·碑》所说："自后汉以来，碑碣云起。"汉隶的流派纷呈为晋代行草、狂草也开辟了新的道路。

魏晋书法极具创造力，篆、隶、真、行、草诸体俱臻完善，是书法史上的里程碑。它上承汉之余绪，下规隋唐之法，开两宋之意，启元明之态，促清民之朴。

这一时期，楷、行、草等字体被广泛应用，涌现了一批大书法家，开创了不同的风格，树立了不同的艺术典范。据唐代张彦远《法书要录·笔法传授人名》讲：蔡邕受于神人，而传与崔瑗及文姬，文姬传之钟繇，钟繇传之卫夫人，卫夫人传之王羲之，王羲之又传之王献之。其中王羲之的书法"兼撮众法，备成一家"，达到了"贵越群品，古今莫二"的高度。从冯承素临

图4.1-3 甘谷汉简（局部） 隶书 东汉 延熹元年至二年 原简23×2.6厘米

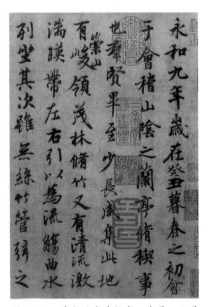

图4.1-4 神龙兰亭序帖卷 东晋 王羲之（冯承素临） 北京故宫博物院藏

的《神龙兰亭序帖卷》（见图 4.1-4）可以看出，其字墨气浓淡随气随行，行款疏密出于天然，具有雄秀之气和多资神清之特色。

进入唐代后，"书至初唐而极盛"。涌现了虞世南、欧阳询（见图 4.1-5）、褚遂良、薛稷、陆柬之、李邕、张旭、颜真卿（见图 4.1-6）、柳公权（见图 4.1-7）、怀素（见图 4.1-8）、钟绍京、孙过庭等一大批书法家，楷书、行书和草书由此也进入一个新的高峰。

中国绘画始于何时很难推论，随着近些年多个省份发现岩画，把中国绘画艺术的起源上推至旧石器时代。

唐代张彦远认为，象形文字统一了书写与绘画，而图形与文字的脱离是绘画

图 4.1-5　九成宫醴泉铭　唐　欧阳询　陕西省麟游县博物馆藏

图 4.1-6　《颜家庙碑》唐
颜真卿

图 4.1-7　大达法师玄秘　图 4.1-8　自叙帖　唐　怀素　长 775 厘米　宽 28.3 厘米　台北"故宫博
塔碑　唐　柳公权　岳　物院"藏
雪楼旧藏本

成为一门独立艺术的重要环节。这既说明了书画同源，也讲清了绘画独立的原因。

近一个世纪以来，多处商代墓葬中都发现有残存的彩绘布帛，或商代王室墓葬中残留在木质品上的漆画。长沙楚墓中出土的两幅战国时期的帛画，代表了早期的绘画，其中一幅帛画表现了一对男女的形象，妇人上方绘有飞腾的龙凤，男子则驾驭着一条龙舟，两人的形象均由墨线勾勒，显示出了熟练的技艺。

秦汉时期，为了宣扬功业、显示王权和道德说教，在宫殿里制作了大量的壁画，遗憾的是，由于时代更迭、时间推移和人为破坏，这些绘制在宫殿衙署的壁画随着建筑物的消亡已几乎丧失殆尽。20世纪50年代发现的咸阳宫壁画遗迹，使人们领略了秦代宫廷绘画的辉煌。这些壁画采用的直接绘彩方法，接近于中国后来传统绘画中的"没骨"法，有可能对汉代壁画有所影响。而汉代壁画，如西汉王延寿的《鲁灵光殿赋》、宣帝时在麒麟阁绘制的11位功臣的肖像画、东汉明帝时洛阳白马寺绘制的《千乘万骑群象绕塔图》等，也都显示出了对绘画的新探索。

源于汉代实行厚葬的风俗，使今天的人们可以一睹当时许多珍贵的墓室壁画、画像石和画像砖之风采。其中河南洛阳的"卜千秋夫妇升仙图、伏羲图、日轮图"墓室壁画（见图4.1-9）、河北安平的汉墓壁画、河北望都1号墓壁画等，描绘的内容都十分丰富，且含意复杂，表现了墓主人生前的生活和对其死后升天行乐的美好愿望。

除了宫殿衙署壁画和墓室壁画，汉代画在帛上的作品也很多，目前最具代表性的有出土于湖南长沙马王堆和山东临沂金雀山汉墓中的西汉帛画。其

图 4.1-9　卜千秋夫妇升仙、伏羲、日轮图　洛阳河南省古墓博物馆藏

中马王堆 1 号墓中出土的帛画将"没骨"与勾勒两种方法融为一体，勾线匀细有力，飞游腾跃，近似于后人总结的"高古游丝描，"显示了当时绘画技法已走向多样性的趋势。画采用矿物质颜料，设色沉稳厚重，艳丽夺目。

魏晋南北朝之前，绘画都是由画工来制作完成，到了六朝时期，社会风气有了新的变化。伴随着崇佛思想的逐渐上扬，一大批地位显赫、有较高文化素养的士大夫进入绘画界，他们拥有精湛的技艺，对绘画和佛教绘画发展做出了重要的探索。其中，由曹不兴和弟子卫协创立并发展出的佛教绘画为促使绘画走向成熟奠定了重要基础；张僧繇采用天竺遗法在建康乘寺门上画出有凹凸感的花朵，对外来凹凸画阴影法形成了宣传和传播的作用；北齐画家曹仲达创造的"曹衣出水"，将衣服皱褶表现成紧窄贴身的方式，对后世绘画产生了深远的影响。

曹不兴的再传弟子顾恺之，是一位精通诗文、书法和音乐的天才。他年轻时曾为建业（今江苏南京）瓦棺寺作维摩诘像壁画，一笔点睛而名扬天下。他的绘画技法古朴细腻，人物情态生动传神，衣服线条流畅飘举，山水风景错落有致。从隋唐或宋人留下的摹本《洛神赋图》（见图 4.1-10）中可以看出，画面无论是内容、结构，还是人物造型、笔墨表现，都展现出了大家之风范。

唐代张怀瓘曾将这一时期的绘画艺术评述为："象人之美，张（僧繇）得其肉，陆（探微）得其骨，顾（恺之）得其神。"

魏晋南北朝绘画展现出的对艺术的自觉和以文艺本身为终极目的的方式，与汉代绘画重视实用性的方式形成了鲜明对比。对于这一时期的士大夫来说，书法和绘画既是生活的组成部分，也是自我修行的重要途径。也正因如此，这一时期才涌现了如南齐谢赫的《古画品论》和陈姚最的《续画品》这样具有深刻艺术思想的画论传于后世。其中谢赫提出的"六法论"不但成为中国绘画批评的基本准则，也成了中国传统造型艺术普遍遵循的艺术准则。

图 4.1-10　洛神赋图（摹本）　东晋　顾恺之　北京故宫博物院藏

隋代的绘画"细密精致而臻丽",画家中有的擅长宗教题材,有的善于描写贵族生活。这期间从人物画的背景中还独立出了山水画,并在追求"远近山川,咫尺千里"的空间效果中为中国山水画开创了一条可发展之路。

唐代绘画在隋的基础上又有了更加全面的发展。初唐时期的绘画不仅为盛唐画风的突变奠定了重要的基础,也为当时的墓室壁画和宗教壁画创造出了许多新的技法。人物画,如阎立本画的《步辇图》(见图4.1-11),画面设色典雅艳丽,线条流畅,构图错落有致。而其他画种如山水画、花鸟画、走兽画,也都异彩纷呈,涌现出了许多经典之作。尤其是以吴道子、张萱和周昉为代表人物的仕女画及宗教画,都成为了后世争相效仿的摹本。

图 4.1-11　步辇图　唐　阎立本　北京故宫博物院藏

五代十国的人物画、山水画和花鸟画在前代的基础上也有所变化,它在唐代和宋代之间发挥了承前启后的作用。这时期的代表性作品如顾闳中画的《韩熙载夜宴图》(见图4.1-12),用笔圆劲,设色浓丽,人物神情刻画细腻。

北宋和南宋时期,手工业、农业、商业以及文化艺术的新繁荣,为绘画迈向新台阶奠定了基础。而北宋宫廷设立的"翰林书画院",对宋代绘画的发展与绘画人才的培养都做出了重要的贡献。

纵观中国书画在用笔用色、经营位置等方面作出的种种探索,与同时期彩塑作品在塑形和彩

图 4.1-12　韩熙载夜宴图(局部)
五代十国　顾闳中　北京故宫博物院藏

绘方面的风格变化横向比较，可以看出书画在勾线和用色上对彩塑发展过程中的影响，彩塑运用的色彩平涂、勾线与晕染结合等方法与书画的发展都有着内在的联系。

4.2 印度佛教文化与佛教造像艺术的传入

"哈拉帕文化"（约公元前 3000—前 600 年），称得上是最古老的印度文明。它在时间上大致与古代两河流域文化及古埃及文化同期。这一文化曾达到相当发达和成熟的状况，后来衰落并彻底消失。

取代哈拉帕文化的是由雅利安人带来的新文化，史上称之为"吠陀时代"，是古典印度文化的起源。在吠陀时代早期，人们敬奉自然神灵并产生早期吠陀信仰，但历史无从考查。较晚产生的《沙摩吠陀》《耶柔吠陀》《阿闼婆吠陀》被称为"晚期吠陀"，这时期的人们开始信奉崇拜梵天、毗湿奴、湿婆三大神的婆罗门教，并逐步形成了一些早期的印度国家。

公元前 6 世纪，吠陀时代结束后，佛教兴起，开启了佛陀时期。这一时期印度列国精神生活十分活跃，出现了许多哲学和宗教流派，其中最有影响的是佛教和耆那教。

公元前 6 世纪前后，印度进入十六雄国时期，其统治的范围涵盖印度河与恒河平原。十六雄国中也包括位于南亚次大陆西北部、后来在雕刻艺术上极负盛名的犍陀罗。

公元前 6 世纪末，波斯皇帝大流士一世征服了印度西北部地区，印度变成了波斯帝国的一个省。大流士侵入印度后，欧洲的马其顿国王亚历山大大帝也入侵了印度的西北部地区。亚历山大撤出印度之后不久，被称为月护王的旃陀罗笈多推翻了摩揭陀的难陀王朝，建立了印度历史上的第一个帝国式政权孔雀王朝（公元前 324 年—约前 185 年），并在王朝第三代皇帝阿育王统治时期（约公元前 268 年—约前 232 年）达到了巅峰。

孔雀王朝的强盛随着阿育王的去世告终后，印度又陷入了分裂的状态。公元前 200 年初到公元 200 年间，印度遭受了多个外族的入侵，其中的大月氏人在北印度建立了贵霜帝国。贵霜帝国在强盛若干世纪之后，走向了分裂，取而代之的是旃陀罗笈多一世在北印度建立的笈多王朝（约公元 320—约 540 年）。笈多王朝时期的文化非常繁荣，史上称之为古典文化黄金期。公

元 700 年前后，社会处于分裂和混乱的状态，王朝逐渐失去了对印度的实际控制权力。

公元 7 世纪后的 100 年间，印度的拉其普特人发挥了重要的作用。8 世纪初，阿拉伯人征服了印度西北部。9—11 世纪，南印度出现了几个强大的王国。11 世纪时，伊斯兰开始征服印度，伽色尼王朝的苏丹马赫穆德在征服印度的过程中，大肆洗劫寺庙，对北印度文化造成了严重的破坏，加之此时的佛教已失去自身的特点和存在价值，佛教于 13 世纪初在印度消失。

在印度整体文化中，印度教一直属于正统宗教，佛教和耆那教属于非正统宗教。印度历史上宗教纷繁、民族众多，小国林立，风俗各异，长期处于分裂和割据状态。在近 3 000 年的统治中，只有孔雀王朝和笈多王朝是由本土人管辖，更多的时期都是由外族入侵形成的纷杂状态（如贵霜王朝）。尽管如此，印度本土文化和传统精神却始终占据着主流和主导的地位，在延续中追求"梵我同一"的观念和灵魂解脱的最高境界。

印度雕刻艺术发展的第一个高峰是在孔雀王朝阿育王统治时期。在他统治期间，印度与伊朗、希腊文化有了初步的交流，雕刻艺术在伊朗阿契美尼德王朝和希腊塞琉古王朝的影响下，采用砂石作为雕刻的材料，创造出了一批具有浑朴温雅、丰腴圆润特征的艺术形象。阿育王还在征服羯陵伽皈依佛教后，在印度各地建立了 30 多根纪念圆柱以弘扬佛法，这些纪念柱高达 10 米，柱头上雕刻有兽类的形象，造型兼具了写实和装饰。

孔雀王朝的人物雕塑主要是药叉像，造型呈古风式风格。药叉的造型古拙、质朴、粗壮，女药叉的造型夸张、装饰、富丽，创造出的"三屈式"独具特色（见图 4.2-1），成为塑造女性人体美的一种艺术典范。

孔雀王朝的强盛随着阿育王的去世告终后，印度社会虽陷入分裂状态，但佛教造像艺术并没有因此而停滞，陆续开凿的石窟有巴雅石窟、贝德萨石窟、阿旃陀石窟（第 10 窟）、纳西克石窟、加尔利石窟、根希里石窟

图 4.2-1　桑奇药叉女像（躯干）　砂石　高 72 厘米　约公元前 1 世纪　印度桑奇出土　美国波士顿美术馆藏

的支提和毗诃罗，还建造了帕鲁德围栏浮雕、佛陀伽耶围栏浮雕和桑奇大塔塔门雕刻等。

印度早期的佛教雕刻中没有反映人物的形象，主要是一些具有象征寓意的符号，如菩提树、台座、法轮、足迹等。到了贵霜王朝的迦腻色伽时代，国势强盛，东西方文化、贸易交流广泛，社会繁荣发展，这些因素促使了佛教雕刻在表现手法上的变革，在雕刻中运用写实性手法，打破了过去的象征主义手法，并将这一手法运用到了佛教的造像之中。印度最早的佛立像、佛坐像和佛卧像就产生在这个时期的犍陀罗和秣菟罗。

古印度佛教造像大致可以分为贵霜时期、笈多时期和波罗时期。

贵霜时期，制作佛像的中心集中在西北部的犍陀罗、中部的秣菟罗和南印度的阿默拉沃蒂，它们分别代表三个雕刻流派。

犍陀罗地区是贵霜王朝的政治、贸易、艺术中心和东西方文化荟萃之地，因其地处于印度与中亚、西亚交通枢纽，又受希腊——马其顿亚历山大帝国、希腊——巴克特里亚等长期的统治，在文化上受希腊的影响较大，因而创造出的佛教艺术兼有印度和希腊特点，有"希腊式佛教艺术"之称。雕刻出的佛像与欧洲早期的太阳神阿波罗像有许多近似之处，塑造技法与表现形式也都显露着古希腊的味道，称得上是古典希腊文化与东方（中亚和印度次大陆）文化融合的结果。这也是贵霜时代犍陀罗雕刻的突出特征。

犍陀罗的佛像主要是立像和坐像，造型风格注重人体解剖的精确性，融合了希腊化时期雕刻人体的写实性与印度佛教的象征性。创作出的人物雕像神情庄严肃穆，气质高贵冷峻；面容椭圆，眼窝深陷，鼻梁直挺，嘴唇薄细，耳垂偏长；头发呈卷曲波浪形（见图 4.2-2）；大多佛像都身披通肩式僧衣（个别的佛像会穿袒右肩式），衣褶起伏，堆叠厚重，线条流畅（见图 4.2-3）。这时期犍陀罗的菩萨像与佛像相比更富于印度本土色彩，一些王子式的菩萨像身材英俊、风度翩翩，身上佩戴着璎珞、护符、臂钏、手镯等珠宝饰物，显示着高贵而神圣的身份（见图 4.2-4）。

犍陀罗雕刻大致可以分为前后两个时期。

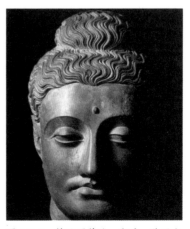

图 4.2-2　犍陀罗佛头　印度　英国大英博物馆亚洲部藏

　　前期从公元 1 世纪初到 3 世纪中叶，雕刻材料主要是青灰色片岩，雕像表面施有彩绘，但出土后大多色彩脱落。1 世纪时期，雕刻受希腊化时期影响属于古风式风格；1 世纪末至 2 世纪中叶，雕刻受希腊化时期影响更大，呈现出古典主义风格，同时也进入成熟期，将印度、希腊、波斯、中亚草原等风格融为一体，形成了独具一格的犍陀罗雕塑艺术风格；2 世纪中叶至 3 世纪中叶，开始受到来自罗马雕刻的影响，造像追求逼真写实，突出纪念性，而浮雕则开始倾向叙事性。

　　后期从 3 世纪中叶到 7 世纪末，材质主要是由石灰黏土混合成的灰泥或赤陶，代表性作品主要集中在犍陀罗的艺术中心呾叉始罗（今巴基斯坦拉瓦尔品第地区）和后期犍陀罗的另一艺术中心哈达（今阿富汗贾拉拉巴德地区）。呾叉始罗的达摩拉基卡佛塔装饰着一些佛陀、菩萨和供养人等泥塑，表面绘有金、红、黑、青等颜色，色彩十分浓艳（见图 4.2-5）；哈达的一些佛寺遗址中也出土有许多佛陀、菩萨和供养人泥塑。

　　犍陀罗艺术从 3 世纪后逐渐开始向贵霜帝国统治下的阿富汗东部发展，5 世纪时，其艺术因贵霜帝国瓦解而衰微，但阿富汗的佛教艺术却一直繁荣延续到 7 世纪。因而这一时期的艺术被称为后期犍陀罗艺术，也称作"巴米扬

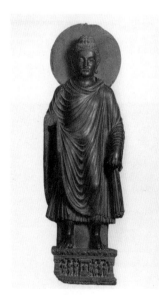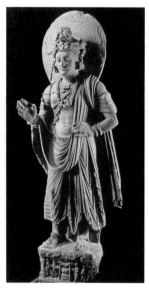

图 4.2-3　佛立像　高138厘米　宽46厘米　公元 2 世纪　印度犍陀罗出土　巴基斯坦旁遮普省拉合尔市拉合尔博物馆藏

图 4.2-4　王子菩萨像　片岩　高1.2 米　公元 2 世纪 中叶　印度沙巴兹·加希出土　法国巴黎吉梅博物馆藏

图 4.2-5　观音立像　高 136 厘米　宽38厘米　厚20厘米　印度鹿野苑出土　印度新德里国家博物馆藏

艺术"。主要代表有巴米扬佛教遗迹、哈达佛寺遗址、丰杜基斯坦佛寺遗址等。

秣菟罗是贵霜王朝的宗教与艺术中心之一，也属于东西方文化交会的地区。秣菟罗的造像形式以传统文化为基础，是一种用纯粹印度造像语言表现的民族风情，造型未曾受到外来美术的影响。喜爱表现裸体，崇尚肉感都是秣菟罗雕刻的传统特色。

秣菟罗雕塑选用的雕刻材料是黄斑红砂石。雕刻与犍陀罗相比更具印度本土文化传统精神。早期雕刻的贵霜王侯肖像是游牧民族王权神化的化身，肉感丰美的裸体"药叉女像"是印度农耕文化的产物（见图 4.2-6）。而贵霜时期最初的秣菟罗"佛立像"就是参照这种传统药叉雕像创造出来的，这些佛像脸型方圆，面颊饱满，长眉如弓，眼睛全睁，鼻翼舒张，嘴角上翘，有种古风般的微笑（见图 4.2-7）；佛像的身材魁梧、雄浑，健壮裸露的躯体和透体的薄衣都显示了粗犷的力量和典型的印度人种特征（见图 4.2-8）。这种雕像与双目半闭、凝神沉思、偏重内省的犍陀罗雕像不同，显示着理想主义的风格特点。

作为贵霜时期的两大艺术中心，犍陀罗和秣菟罗之间一直有着艺术的交流，从整体上看，犍陀罗雕刻对秣菟罗雕刻的影响相对较大。到了公元 5 世纪，

图 4.2-6　药叉女像　红砂石　长 76 厘米　宽 26 厘米　高 20 厘米　公元 1 世纪或 2 世纪　印度松克出土　印度马图拉政府博物馆藏（左）

图 4.2-7　佛立像　高 84 厘米　宽 42 厘米　厚 16 厘米　公元 2 世纪　印度秣菟罗出土　印度秣菟罗博物馆藏（右）

在笈多古典主义审美理想支配下形成的新雕刻样式，融合了犍陀罗"佛立像"沉静内省的精神因素与秣菟罗健壮身躯肉体表现的双重特性，从而诞生了具有纯印度风格的古典主义佛像样式，也就是笈多秣菟罗佛像样式（见图4.2-9）。

图4.2-8　佛坐像　公元1世纪　印度秣菟罗安幽尔出土　印度秣菟罗博物馆藏

阿默拉沃蒂是南印度与贵霜王朝对峙的安达罗国萨塔瓦哈纳王朝的都城。阿默拉沃蒂雕刻风格介于古风与古典主义之间，既不像犍陀罗雕刻显示出的希腊化，也比秣菟罗雕刻保持了更多的本土传统。前期人像造型古拙质朴，姿态生硬；后期逐渐转向身材修长，柔美活泼，装饰纹样也逐渐趋于华丽。这时期经典的佛像造型表现为面容狭长，呈椭圆状，圆润丰满，弓眉秀目，直鼻厚唇；女性裸体浮雕人像表现为身材颀长，纤秀丰满，肌肉柔韧灵活，肌肤质感清晰。这种阿默拉沃蒂式的佛像直接影响了斯里兰卡和东南亚诸国，间接地也影响到了中国。

笈多时期，印度的宗教、哲学、文学、艺术和科学进入了全面繁盛时代。佛教造像在继承贵霜时期的犍陀罗和秣菟罗雕刻传统基础上，遵循古典主义审美理想，创造出了纯印度风格的笈多式佛像。这种佛像样式文质彬彬，形神兼备，融朴实与华丽、庄严与优美于一身，在肉体与精神方面达到了高度的和谐统一，成为了后世的典范。

图4.2-9　佛立像　公元434年　印度秣菟罗高瓦德那伽尔出土　印度秣菟罗博物馆藏

笈多时期的雕刻在同一种风格下又分为秣菟罗和鹿野苑两个流派。

秣菟罗流派是发展于贵霜时期的雕刻风格，造像比贵霜时期的犍陀罗佛像更印度化，比秣菟罗佛像更理想化。造像显示了纯粹印度人的相貌，脸圆颊丰，眉毛细长，螺发整齐，其后有硕大的精美头光；身材颀长，肩阔肌匀，

薄衣绕体，犹如出水一般；衣纹层层垂下，呈 U 字形细密排叠，富有装饰性；右手施无畏印，左手捏衣角，在挺拔单纯的肉体中注入了冥想沉思的精神因素（见图 4.2-10）。这种具有凝练、典雅和富于装饰性艺术特征的雕像，不仅是印度雕塑史上最完美的形式，也是经西域传入中国，对中国佛教造像影响最大最直接的形式。

　　鹿野苑流派虽然与秣菟罗流派同属于笈多佛像风格，但鹿野苑佛教造像比秣菟罗佛教造像纤细，而且没有衣纹（见图 4.2-11、图 4.2-12）。鹿野苑雕刻的观音像在造型上不仅比佛像更加细瘦，身体姿态还展露出了三屈式，更为柔美舒缓。这种造像风格在影响了印度本土后，也影响到了东南亚地区。

　　笈多时期的佛教有了一个重大的变化，这就是密宗化和由密宗化导致的经院化。公元 7 世纪中叶，这种密宗也传到了中国内地，并在京洛地区掀起了密教的造像风潮。其佛教造像非常注重像法，对造像的规格、配料、颜色、质地、程序有严格的规定。这时期的造像除了主尊释迦牟尼和菩萨，出现了"佛顶佛"、十一面观音、千手观音、金刚、天王、明王像等新的造型，从形象上丰富、拓展了佛教的造型内容。

　　笈多时期在美术上的另一个突出成就是壁画创作，最具典型代表的是瓦卡塔卡王朝时期阿旃陀石窟壁画。笈多时期阿旃陀壁画的风格处于从高贵单

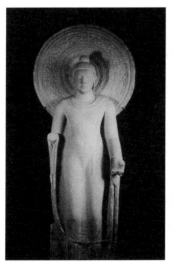 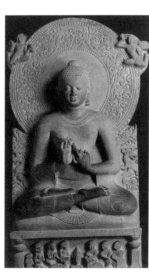 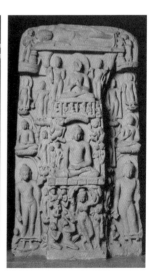

图 4.2-10　释迦牟尼立像　印度笈多王朝　秣菟罗　西克利砂石　公元 5 世纪　印度新德里国立博物馆藏

图 4.2-11　佛坐像　白色楚纳尔砂岩　高 160 厘米　印度鹿野苑出土

图 4.2-12　释迦四相造像碑　高 106 厘米　印度鹿野苑出土　印度鹿野苑博物馆藏

纯的古典主义向豪华绚丽的巴洛克风格过渡期。壁画里的一些女性形象借鉴了印度女性雕刻形象，尤其是由三屈式创造出的女性形象充分展现了身体的节奏和韵律。

阿旃陀壁画使用的颜料有许多都很珍贵，如波斯青金石和胭脂等。大部分壁画都是在线条勾勒基础上强调立体感，具体表现形式有两种。一是"凹凸法"，也称作"晕染法"，画的方式是通过在形象轮廓边缘进行深浅不同的晕染来使画面具有体积感，造成近似于浮雕的凹凸起伏效果（见图4.2-13）。中国的南朝画家张僧繇受此方法的影响，创造出了一种与印度凹凸画法反向凹凸、却十分近似的画法。二是"勾线平

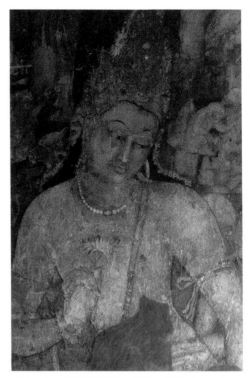

图 4.2-13　持莲花菩萨　壁画　约公元580年
阿旃陀第一窟左壁

涂法"，也就是先用线勾出形象，再用颜色在造型的轮廓线内充填平涂。这种技法有可能假道传到了中国中原等地，也就是隋末初唐时期尉迟父子所描述的"屈铁盘丝"画法。

笈多时期的雕刻除了佛教的还有印度教的，从造像风格看，原先的古典主义正逐渐转向巴洛克风格，这一转变也开启了中世纪印度美术新的篇章。这时期的雕刻代表作有秣菟罗的《毗湿奴立像》、乌德耶吉里的《毗湿奴的野猪化身》、代奥格尔的《毗湿奴卧像》等。

波罗时期，处于印度的中世纪时期，随着印度教美术的兴盛，佛教艺术逐渐式微。这期间的雕像主要出现在印度教兴建的神庙内部和外墙壁，如庙里面供奉的宇宙大神毗湿奴、湿婆及其化身、象征湿婆生殖力的林伽，以及庙外墙壁上装饰的男女众神、动物、花卉等浮雕。从造型特征看，一是对黑色玄武岩的采用；二是对菩提树的广泛运用；三是在主像左右两侧配置了"佛坐像"（见图4.2-14、图4.2-15）。

整体上讲，印度的雕刻体现了文化的多样统一，作品中彰显了对宇宙生命

崇拜的传统精神和宗教、哲学思想。佛教伦理学和印度教宇宙论，不仅将沉思内省与崇尚生命活力融入作品中，也造就了这一时期雕像既注重宁静平衡、静穆和谐，也强调动态变化和夸张的艺术特征。由象征主义、装饰性和程式化组成的三个基本雕刻特征，为印度雕刻奠定了基本的美学思想和艺术形式。

佛教传入中国大约是在两汉之际，随着佛教文化的传入，佛教雕刻造像艺术也进入中国。中国迄今发现最早有明确纪年的佛教造像是出土于三峡，延光四年（公元125年）的"摇钱树佛像"（见图4.2-16），其实际传入时间还可能更早。

汉代至魏晋时期出现的早期佛像主要分布在长江流域的各个省，传播的走向是由西向东，从滇缅古道经四川再到江浙，造像的年代与传播的路线基本吻合，呈西早东晚态势。从时间上比较，南方形成的这条佛教传播线路比北方经由新疆到中原的佛教传播线路早很多年，北方较晚的历史原因大概与曹魏政权对宗教施行的限制有密切关系。

传到中国的佛教造像在造型形态上也有所差异，不尽相同：四川受到的是古印度秣菟罗造像风格的影响；江浙地区受到的是假道南海古印度南部造像风格的影响；而南朝时期造像接受的是古印度笈多王朝的造像风格。北方通过丝绸之路引入的印度造像体现于石窟开凿，南方经海路传来的造像体现

图4.2-14 佛坐像 印度波罗王朝 公元10世纪 印度比哈尔出土

图4.2-15 圆觉坐像 印度波罗王朝 公元11世纪 玄武岩 高52厘米 宽28厘米 印度新德里国家博物馆藏

图4.2-16 摇钱树佛像 东汉 青铜

于小型玉佛和青铜造像。

但无论是南路、北路，还是陆路、海路，印度传来的佛教造像在进入中国后，又都受到了中国传统造型艺术观念的影响。从魏晋玄学中延展出来的秀骨清像，既体现在了东晋画家顾恺之和南朝画家陆探微笔下，也反映在了诸如洛阳龙门石窟北魏期间雕刻的造像之中。

可能是受到了梁武帝时期（公元 502—549 年）兴佛建寺热潮的鼓励，山东青州龙兴寺才制作了如此之多的彩绘石刻佛教造像。也可能是受到了此次兴佛活动的鼓舞而制作的，而且极有可能受到了经海路传来的印度圣城鹿野苑雕刻艺术的影响，才创作出那些身体平整无衣纹、表面彩绘的佛教造像。

中国十六国和南北朝时期佛教造像获得了极大的发展，尤其是北方开凿的克孜尔石窟、敦煌石窟、云冈石窟、龙门石窟等，对佛教发展和造像活动都产生了积极的影响。而这背后的推力就是印度笈多王朝强大的政治与文化实力，正是这种力量通过丝绸之路要道犍陀罗将佛教和佛教造像传入中国，直接影响了新疆、甘肃等地的佛教与佛教造像的发展。这里应指出的是，尽管笈多王朝的佛教造像是经过犍陀罗传到中国，但犍陀罗那种欧式的雕刻风格并未成为主流影响到中国的佛教造像，其原因一是这一时期犍陀罗的雕刻艺术已经被笈多风格同化，二是欧式的雕刻形象和裸露的身体形式不适合中国国情和民风。

4.3　新疆、甘肃石窟艺术对彩塑表现形式的选择

丝绸之路是佛教传入中国的主要路线，也是西亚、两河的波斯文明，希腊、罗马的古典文明，印度文明以及中国文明相互交会的重要道路。丝绸之路在新疆地段主要是沿着沙漠南北前行：北边经过疏勒、于阗、罗布泊而至哈顺戈壁；南面经疏勒、温宿、库车至吐鲁番，最后会合于敦煌（见图 4.3-1）。由于文化背景和地理条件的不同，佛教美术在这南北两条线路上的表现形式也有所不同，北路以寺院美术为主，南路以石窟壁画为盛。

从南路最重要的克孜尔石窟壁画看，大都采用了印度阿旃陀壁画的凹凸晕染法，画面富有立体感。这种对印度绘画方法的借鉴，在克孜尔石窟新 1 号窟后室窟顶的飞天和第 206 窟后室后壁的菩萨，以及敦煌莫高窟北魏时期第 272 窟菩萨和第 257 窟飞天壁画中均有体现。

图 4.3-1　丝绸之路
新疆地段线路示意图

位于吐鲁番地区的伯孜克里克石窟开凿于公元 5 世纪,修建于六七世纪,被称为"宁戎谷寺"。从目前留存的一些残破壁画看,当时的画工受到了印度和中原两种绘画方式的交叉影响,壁画中既应用了勾线,也采取了平涂,兼容了两种表现手法(见图 4.3-2、图 4.3-3)。现藏于俄罗斯圣彼得堡埃尔米塔什博物馆的《佛说法图(誓愿图)》(见图 4.3-4),绘制于公元 11 世纪,高 227 厘米,宽 370 厘米,画面中央表现了佛陀的立像,前后是菩萨和弟子,从壁画中可以清晰地看出其受汉画影响的痕迹。遗憾的是,由于 1904 年至1913 年间,石窟遭到了俄国、德国和日本等四个探险队的多次盗取,90%的壁画被切割下来,分批运出国,而塑像由于同样遭到破坏和盗抢,目前连放置的位置都已不可研判,至于塑像在造型上与印度或中原的有机联系更无从查询。

图 4.3-2　菩萨像　壁画　新疆吐鲁番地区
伯孜克里克石窟　27 窟　右壁第二铺上部

图 4.3-3　卧鹿　壁画　新疆吐鲁番地区伯孜克里克石窟
18 窟　主室正壁右侧

新疆库车、拜城一带佛教石窟中曾塑有大小几十身彩塑，但由于长年风化、元代后改信伊斯兰教和外国人盗掘等原因，保存至今的彩塑已没有几尊。1973年在新1窟发现的一身545厘米彩塑卧佛像，称得上是历史的珍贵遗存。

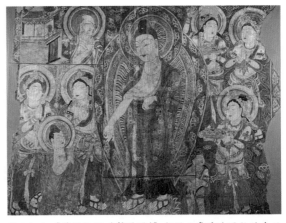

图4.3-4 《佛说法图（誓愿图）》新疆吐鲁番地区伯孜克里克石窟壁画 现藏俄罗斯圣彼得堡埃尔米塔什博物馆

综上所述，促使中国新疆和甘肃在石窟造像上采用泥彩塑的方式大致可以归纳为以下四点。

（1）从印度经新疆输入中国的壁画绘制方式不仅影响了新疆和早期的敦煌壁画（见图4.3-5、图4.3-6），也影响了新疆和早期的敦煌彩塑。

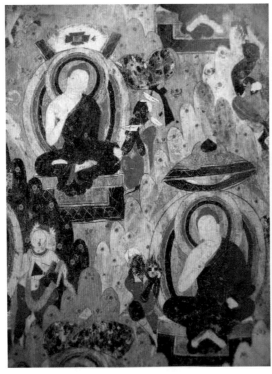

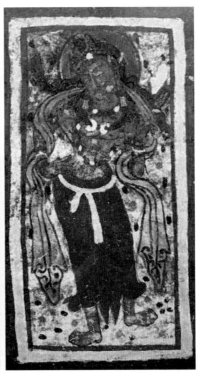

图4.3-5 菱形格因缘画 壁画 新疆克孜尔石窟第101窟主室券顶南侧壁

图4.3-6 伎乐 壁画 新疆克孜尔石窟第77窟后室券顶

（2）传入中国西部的印度佛教造像尽管主要是印度笈多王朝时期的形式，但在采用泥塑彩绘方式上，后期的犍陀罗雕塑，包括现今巴基斯坦拉瓦尔品第西北卡拉万寺院中的造像（见图 4.3-7）、位于阿富汗境内的贾拉拉巴德附近的哈达和喀布尔附近丰杜基斯坦佛寺中的造像（见图 4.3-8），以及相关地区的灰泥彩塑造像（见图 4.3-9、图 4.3-10、图 4.3-11），都会成为影响到中国新疆和甘肃早期佛教造像采用泥彩塑作为创作的方式。现藏俄罗斯圣彼得堡艾尔米塔什博物馆的一件疑似克孜尔石窟的彩塑头像，就显示了从创作内容到表现形式两方面受到的这种外来影响（见图 4.3-12）。

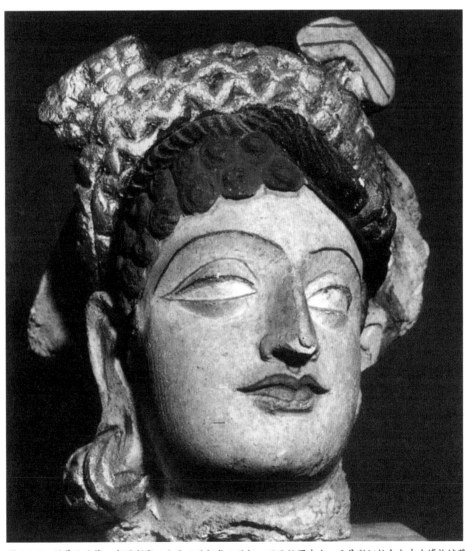

图 4.3-7　供养人头像　灰泥彩塑　公元 4 世纪或 5 世纪　呾叉始罗出土　巴基斯坦拉合尔中央博物馆藏

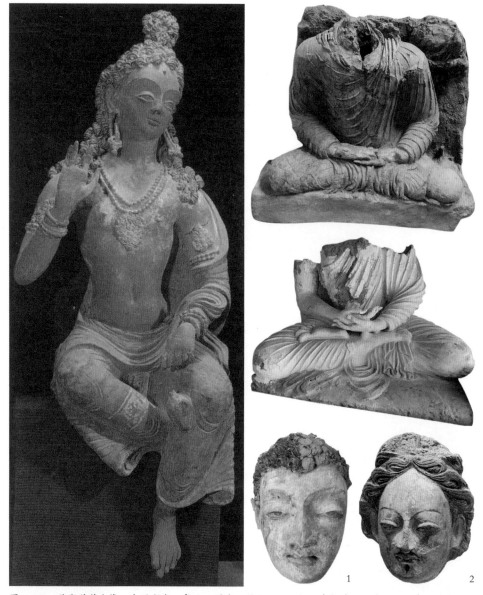

图 4.3-8　弥勒菩萨坐像　灰泥彩塑　高 70.5 厘米　约公元 7 世纪　丰杜基斯坦出土　阿富汗喀布尔博物馆藏（左）

图 4.3-9　佛坐像　彩塑　阿富汗　约公元 3 世纪　图片提供杜鹏飞（右上）

图 4.3-10　佛坐像　泥塑　阿富汗　约公元 6—7 世纪　图片提供杜鹏飞（右中）

图 4.3-11　佛头像　彩塑　阿富汗　约公元 6—7 世纪　图片提供杜鹏飞（右下 1）

图 4.3-12　头像　彩塑　新疆维吾尔自治区吐鲁番地区伯孜克里克石窟　现藏俄罗斯圣彼得堡埃尔米塔什博物馆（右下 2）

（3）中国先秦至秦汉形成的泥彩塑和彩绘陶塑造型观念与表现手法，必定会随着西部佛教造像活动的开发和工匠的流入将彩塑这一形式带入甘肃和新疆，并与外来的形式相融合。

（4）新疆龟兹地区历史上经常发生地震，山体砂岩松散不适宜雕刻，敦煌莫高窟地区的地质结构也不适合雕刻，这些客观因素也是新疆和甘肃佛教造像没有采用印度石窟造像方式，而选择泥彩塑来作为主要表现方式的另一个重要因素。

4.4 小 结

中国书画在立意、构图、以线造型、以形传神、随类赋彩、色彩相合等方面作出的探索和取得的成果，对彩塑的彩绘有着直接的借鉴作用，尤其是勾线运笔和设色施彩等都被充分运用到了彩塑的创作之中。

印度佛教造像传入中国，带来的新题材、新样式以及在石刻或黏土表面彩绘的方式，作为一个重要的外部因素直接推动了中国彩塑的发展。

新疆、甘肃一带由于自然条件不适合仿照印度佛教石刻造像的方式，而选择了适合运用的印度、阿富汗泥塑彩绘表现方式，并将这一方式与本土秦汉时期形成的彩绘陶俑表现方式相结合，为形成以敦煌彩塑为代表的中国彩塑艺术迈出了极其关键的一步。

魏晋南北朝后的中国彩塑艺术集中于墓葬俑塑和佛教造像，但相比之下，佛教造像活动开展得更加轰轰烈烈，有声有色。而佛教造像又可以分为两种形式：一是佛教石窟中的窟龛造像；二是寺庙里的陈设造像。这两种形式的演进都对彩塑艺术的发展做出了重要的贡献。

5.1 佛教石窟中的窟龛造像

甘肃作为丝绸之路的主要通道，开窟数量多，规模和影响也大，其中彩塑作品最集中、最突出的是敦煌莫高窟和天水麦积山石窟。麦积山彩塑盛于北朝，早期的彩塑灿烂夺目，秀丽生动；敦煌彩塑繁荣于唐代，尤其是盛唐时期的彩塑辉煌璀璨，规整艳丽。

纵观彩塑从魏晋到明清 1 000 多年的发展演变，尽管各窟寺彩塑不尽相同，但归纳起来大致有三个阶段：魏晋南北朝时期的飘逸、洒脱；隋唐时期的璀璨、华美；宋、元、明、清时期的优雅、细腻。

（1）魏晋南北朝佛教造像的传入，是继秦汉后中国雕塑在人物题材上的又一次重大发展。佛教内容和各种各样角色的引入不仅拓展了中国古代雕塑的题材，丰富了原有的表现技巧和手段，也吸引了大量文人、名流和僧侣对彩塑创作活动的参与，使雕塑艺术的整体水平得到了较大提升（见图 5.1-1）。

当时的造像之风盛极一时，仅敦煌莫高窟在北朝时期就建造彩塑 300 多

身。建造过程中，工匠们一方面按照佛教仪规造像，一方面又将自己对生活的感受融入具体的造像，在继承秦汉雕塑传统的基础上，将魏晋简练的塑造手法和明快的色彩与西域佛教造像艺术相融合，博采众长，兼收并蓄，大胆创新，创作出了一大批面容丰满、身体健壮的优秀彩塑作品（见图5.1-2）。

当时的塑像主要是主题性圆塑和附属性浮塑。主题性圆塑为一佛二菩萨形式，佛居中（见图5.1-3），附属性浮塑有飞天、"思惟菩萨"（见图5.1-4），以及夹杂着的一些民族传统题材，如表现神仙方术的蛟龙、羽人等。

这期间，有两个重要因素促使了佛教造像的创新：一是北魏孝文帝改革；二是南朝造型艺术的影响。

孝文帝改革适应了当时的社会经济发展，缓和了阶级矛盾，巩固了统治阶级的地位，也使汉代的一些习俗开始重新流行。

北魏孝文帝太和改制以前，人物塑像面相丰圆或略长，肩宽胸平，眉长眼鼓，鼻梁高隆，穿衣为右袒式或通肩式，密集的装饰性衣纹薄纱透体，也就是史称的"曹衣出水"。塑像的体态健硕、厚重，造型简朴，色彩明快，显示了中原传统雕塑与西域佛教造像相互间的融合（见图5.1-5、图5.1-6）。

太和改制后，受中原汉式衣冠和南方"秀骨清像"艺术风格的影响，塑像中面貌清瘦、脖颈细长、身体扁平的形象蔚然成风，南朝士大夫所谓的"通脱潇洒"风貌风靡一时。这时期，在造像上最大的变化就是以宽大厚重的"褒衣博带"汉服对印度传入的薄纱透体样式的取代。

（2）隋朝是南北朝到唐代之间重要的过渡期。这一时期的彩塑总结了魏

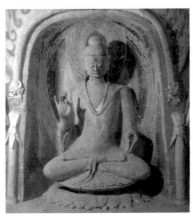

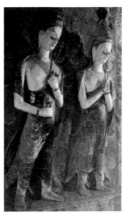

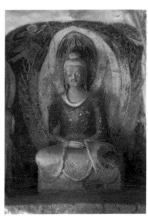

图5.1-1　佛立像　北魏　彩塑　高92厘米　甘肃省敦煌莫高窟第248窟

图5.1-2　菩萨立像　北魏　彩塑　高1.11米　甘肃省敦煌莫高窟第260窟

图5.1-3　佛坐像　北魏　彩塑　高92厘米　甘肃省敦煌莫高窟第259窟

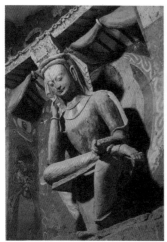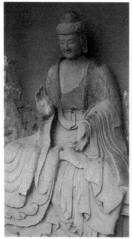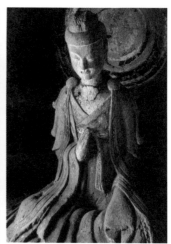

图 5.1-4　思惟菩萨坐像　北魏　彩塑　高 92 厘米　甘肃省敦煌莫高窟第 257 窟　　图 5.1-5　佛坐像　西魏　彩塑　高 1.6 米　甘肃省天水麦积山石窟第 44 窟　　图 5.1-6　文殊师利菩萨　东魏　彩塑　高 1.2 米　甘肃省天水麦积山石窟第 123 窟

晋到北周、北齐的造像艺术，不仅融合了南北朝的佛教造像风格，还把北魏敦实浑朴、轻柔温雅的"秀骨清像"转向了唐代的"丰腴华贵"，对一些典型形象和民族风格作出的探索，为唐代造像的精练、成熟做出了重要的铺垫。

这时期造像的特点是头部比较大，额宽而平，眉骨如削，面部圆中见方，转折棱角更加清晰；身躯宽厚丰满，敦厚健壮，腰细腿短；色彩浓厚艳丽、精密细致（见图 5.1-7、图 5.1-8）。

唐代不仅形成了完全本土化的中国佛教，佛教造像也随之完成了民族化的进程。这一时期彩塑建造的数量和规模前所未有，艺术上也取得了多方面

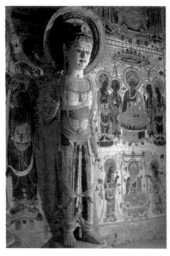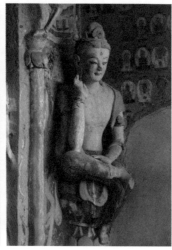

图 5.1-7　菩萨　隋　彩塑　高 3.17 米　甘肃省敦煌莫高窟第 244 窟（左）

图 5.1-8　思惟菩萨像　隋　彩塑　甘肃省敦煌莫高窟第 417 窟（右）

的成就。譬如，建造的大型佛像，仅敦煌莫高窟就建造了第 130 窟高 26 米的"大佛像"（见图 5.1-9）、第 96 窟 33 米大佛和第 158 窟长 15 米的"卧佛像"（见图 5.1-10），创造了众多等人尺度塑像的典型形象，环境整体性与雕刻技艺性获得了完美的结合，艺术风格气势宏丽、雍容博大，等等。

唐代菩萨像经过隋代的发展，从早期的男像逐渐变成了女像，坐像或立像的姿态比隋代也都更加自由，造像的面容也更加丰润饱满（见图 5.1-11）。这些比例匀称、肌肤细腻柔润、双手纤巧、两足丰柔的菩萨像，充分显示了"人物丰浓，肌胜于骨""浓丽丰肥"的时代风格（见图 5.1-12）。

这时期的彩塑造像还显示出了细腻的写实性，如第 45 窟的迦叶像，长脸方颐，浓眉紧锁，脸上几条线表现了老年人的形象特征和艰苦修行的经历，将人物内在的精神面貌刻画得真实而准确。

受"安史之乱"等因素影响，佛教造像风格也发生了变化。在这一变化过程中，原来端庄圣洁的美感被矫饰之风所浸淫，开始过分表现妩媚与肉感。盛唐造像强调对精神揭示的特点转向了对世俗化的追求，原本丰满华贵的容貌变成了丰容的俏貌，盛唐造像那种圣洁的完美、超然的高雅和虚幻的宏伟已荡然无存，一个以表现宗教崇高精神性为目的的辉煌时代由此也宣告了自己的终结。

（3）宋代禅宗的出现使佛教在中国传播发生了重大的转折，突出的一点就是佛教艺术民族化和世俗化步伐的加快。这时期的佛教造像不仅摆脱了以往的仪轨，开始显现浓郁的世俗气息，而且还形成了与唐代追求理想性和完

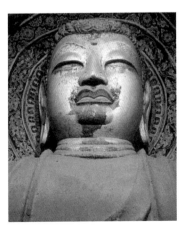 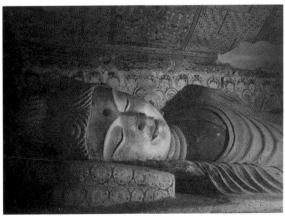

图 5.1-9　大佛像（局部）唐　彩塑　图 5.1-10　佛卧像（局部）唐　彩塑　长 15 米　甘肃省敦煌高 26 米　甘肃省敦煌莫高窟第 130 窟　莫高窟第 158 窟

美性全然不同的艺术风格，特别是在表现人物的亲近感与真实感方面有了许多新进展，塑造手法也更加精细、写实。

纵观中国石窟造像，大规模的活动都与当时的社会政治、经济、文化、宗教繁荣有直接关系，其建造的地域也多是当时经济和文化比较活跃的地区。敦煌处于中西古代丝绸之路的会合点，对经济文化的交流产生着重要的作用，使莫高窟的开凿成为一种必然；云冈石窟的诞生与当时的平城作为北魏王朝的都城有关，因为北魏皇室和显贵的支持，举倾国之力开凿，才可能把规模巨大的佛教圣迹变为现实；洛阳龙门石窟的兴起与繁盛首先源于北魏迁都和对佛教的推崇，之后就是初唐武则天统治期间对佛教造像在财力上的大力支持，以奉先寺的大型开凿带动了一个时代的建窟热潮；重庆大足石刻的兴起虽然与当时社会相对安定、经济比较繁荣有关，但更直接的原因其实是源于两次帝王的"幸蜀"。

公元 8 世纪中叶后，唐天宝十四年（公元 755 年）发生的"安史之乱"，以及之后爆发的"黄巢农民大起义"不仅使李唐王朝濒临覆灭，也使北方大规模的石窟开凿造像活动失去了政治和经济的支撑，逐渐走向了衰落。但唐玄宗仓皇"幸蜀"和唐僖宗驾幸成都，客观上将政治活动中心和石窟造像活动从中原转移到了巴蜀。随着佛教的兴盛和大量雕刻工匠的涌入，巴蜀掀起了新一轮的大规模石窟开凿活动，其中规模最大的就是大足地区开展的佛教石刻活动。

大足石刻自公元 9 世纪末到 13 世纪中叶建成，包括有北山、宝顶山、南山、石篆山和石门山"五山"的摩崖造像。其造像在审美上将神秘

图 5.1-11　菩萨像（头部）唐　彩绘石刻　甘肃省炳灵寺第 64 龛右侧

图 5.1-12　菩萨立像　唐　彩塑甘肃省敦煌莫高窟 194 窟

与典雅融为一体，洋溢着浓郁的世俗气息。人物形象塑造的文静温和、美而不妖、丽而不娇、服饰华丽却很少裸露，反映了晚唐至宋代社会的审美趣味和生活面貌。

大足石刻中，北山的石刻造像充分体现了宋代造像优雅细腻的风貌，尤其是观音像，形象生动、个性鲜明，体态优雅、比例匀称，不愧为"中国观音造像的陈列馆"。其中最精彩的有被称为"中国石窟艺术皇冠上的一颗明珠"的第 136 号窟的"菩萨坐像"（见图 5.1-13），第 113 号龛的"水月观音菩萨坐像"（见图 5.1-14），和石门山第 6 号窟中开凿于南宋时期的"数珠手观音像"等（见图 5.1-15）。

开凿于北宋时期的四川省安岳县毗卢洞第 19 号观音经变窟"水月观音菩萨坐像"（见图 5.1-16），是北宋石刻艺术的珍品。这尊观音高 3 米，悬坐于凸露的峭岩上，身下是一张 3 米长的荷叶，背倚紫竹和柳枝净瓶，头戴富丽华贵的贴金花冠，蛾眉上竖，凤眼下垂，直鼻微隆，朱唇略闭，上身穿短袖薄裟，袒胸裸肘，臂戴膀圈，璎珞如同随身而泻的金色瀑布坠于胸腹，下身长裙薄如蝉翼，紧贴于腰腿之间，衣裙飘逸，富于动感。菩萨上身稍转向左侧，左手抚撑叶面，右手放在膝盖，五指自然下垂，一双秀丽的赤脚左脚悬于莲

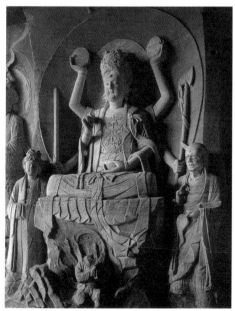

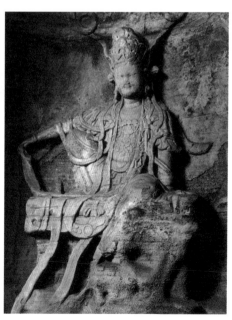

图 5.1-13　菩萨坐像　宋　彩绘石刻　重庆市大足区大足北山第 136 号窟

图 5.1-14　水月观音菩萨坐像　宋　彩绘石刻重庆市大足区大足北山第 113 号窟

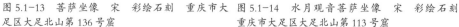

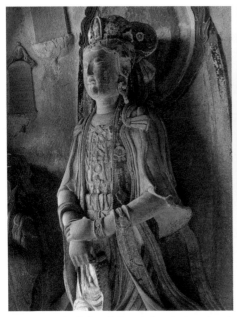

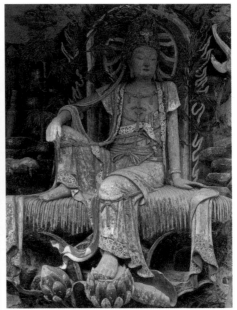

图 5.1-15　数珠手观音像　南宋　彩绘石刻　重
庆市大足区石门山第 6 号窟

图 5.1-16　水月观音菩萨坐像　北宋　彩绘石刻
四川省安岳县毗卢洞十九号观音经变窟

台轻踏花蕊，右脚随腿弯曲上翘踏于莲叶之上，整个姿态优雅自然，尽显雍
容华贵之气质和女神之仪容。

5.2　寺庙里的陈设造像

相比宋代之后逐渐消退的石窟造像，大大小小的寺院庙堂造像活动在许
多地方依然方兴未艾，其中，最集中也最具代表性的位于黄土高原的山西省。
在其留存至今的 30 多个彩塑集中地中，保留着大量从宋代到明清时期的彩塑
作品，充分展现了宋代后中国彩塑艺术发展演变的面貌。

位于太原市西南的晋祠，其主殿圣母殿中保留着宋代塑造的 12 尊宫女塑
像，塑像脱离了宗教神化偶像的范畴，反映出当时的宫廷生活和人物的精神
面貌，造型优雅、细致，展现出了写实性的艺术特征。

在长子县崇庆寺中，也留存有宋、明两代精美的彩塑，展现了从宋代到
明代造型手法和表现方式的传承与创新，以及审美趣味的流变。在现存的
247 尊彩塑中，24 尊宋塑主要集中在千佛殿和三大士殿（即罗汉殿）。千佛殿
中有一佛二菩萨和菩萨背后各塑的一尊"净瓶观音立像"，两尊"净瓶观音立像"

不仅塑造得生动玲珑、飘逸洒脱，此种在菩萨背后进行造像的形制也极具创新意味，遗憾的是后续少有承继（见图 5.2-1、图 5.2-2）。

三大士殿中的主尊是"观音菩萨坐像"（见图 5.2-3），两侧是"文殊菩萨坐像"（见图 5.2-4）、"普贤菩萨坐像"（见图 5.2-5），三像分别坐于卧式的朝天犼、青狮、白象背上（见图 5.2-6）。三尊菩萨像头戴花冠，肌肤白皙，红色衣裙配着绿色花肩帛，飘带环绕两腋，手臂自然下垂，加之飘动的裙带，整个造型显得飘逸洒脱，极尽奢华。此外，放置于三菩萨背后和左右的十八罗汉塑像也同样塑造得十分生动，个个肌肉丰润、骨骼健壮、神态自然，充满了生活的情趣（见图 5.2-7、图 5.2-8）。

大同市下华严寺薄伽教藏殿内现存有 34 尊彩塑，除五尊为明、清补塑外，其余 29 尊彩塑都是辽代最具有代表性的作品（见图 5.2-9）。这批彩塑的塑造手法在继承唐代彩塑写实、严谨、具体、繁密造型风格基础上，增添了婉丽、细腻的风韵。其中的菩萨形象，塑造得神情端庄持重，面如满月，鼻梁棱角分明，肌肤莹润细嫩，发束蓬盈滑腻，珠宝饰物精致细巧，丝织衣物轻软柔韧，显示了塑工画匠们的高超技艺（见图 5.2-10、图 5.2-11、图 5.2-12）。

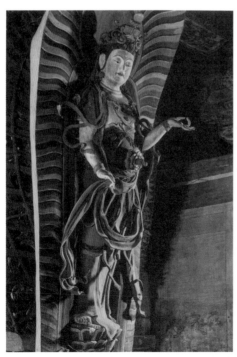

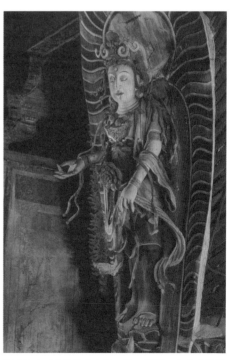

图 5.2-1　净瓶观音立像　宋　彩塑　山西省长治市长子县崇庆寺

图 5.2-2　净瓶观音立像　宋　彩塑　山西省长治市长子县崇庆寺

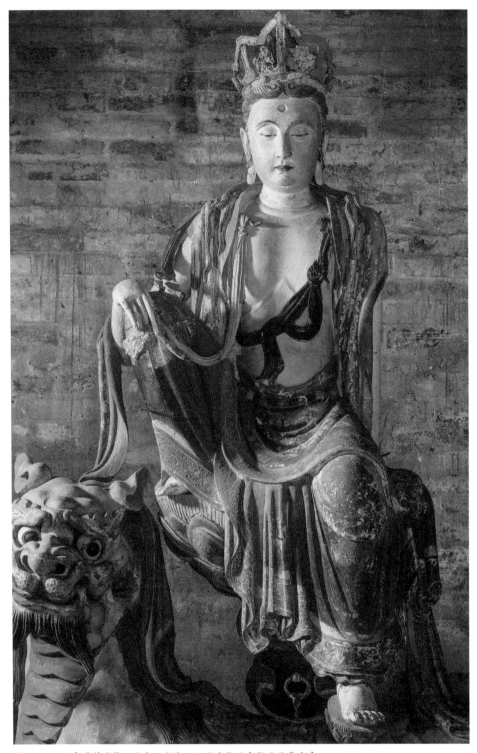

图 5.2-3　观音菩萨坐像　北宋　彩塑　山西省长治市长子县崇庆寺

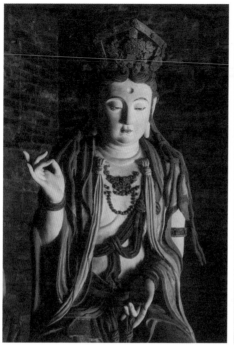

图 5.2-4　文殊菩萨坐像　宋　彩塑　山西省长治
市长子县崇庆寺

图 5.2-5　普贤菩萨坐像　宋　彩塑　山西省长治
市长子县崇庆寺

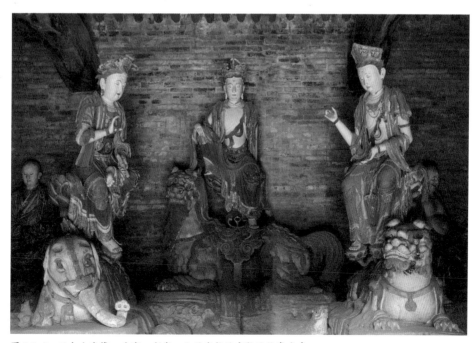

图 5.2-6　三大士坐像　北宋　彩塑　山西省长治市长子县崇庆寺

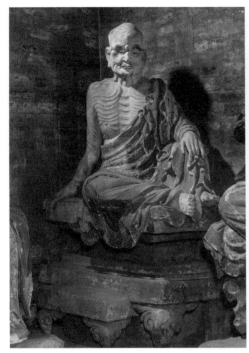
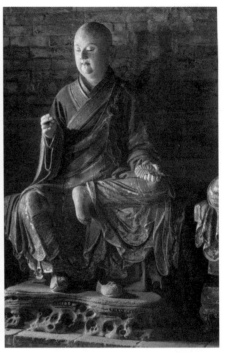

图 5.2-7 听法罗汉坐像 宋 彩塑 山西省长治市
长子县崇庆寺

图 5.2-8 芭蕉罗汉坐像 宋 彩塑 山西省长
治市长子县崇庆寺

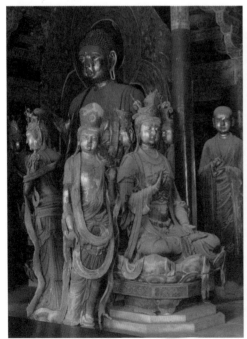
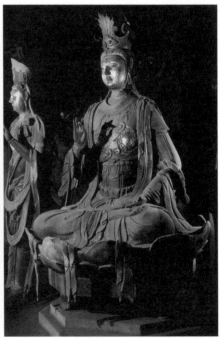

图 5.2-9 胁侍菩萨群像 辽 彩塑 山西省大同市
下华严寺薄伽教藏殿

图 5.2-10 普贤菩萨坐像 辽 彩塑 山西省
大同市下华严寺薄伽教藏殿

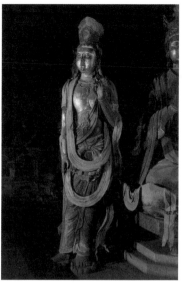
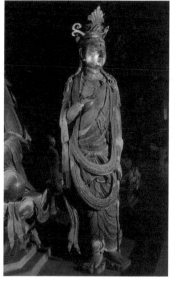
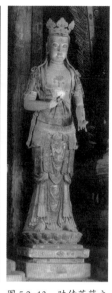

图 5.2-11　胁侍菩萨立像　辽　彩塑
山西省大同市下华严寺薄伽教藏殿

图 5.2-12　胁侍菩萨立像　辽　彩塑
山西省大同市下华严寺薄伽教藏殿

图 5.2-13　胁侍菩萨立像　辽金　彩塑　山西省
大同市善化寺大雄宝殿

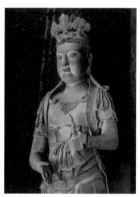
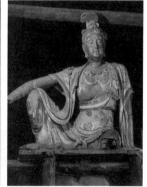
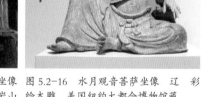

图 5.2-14　胁侍菩萨立像
（局部）辽金　彩塑　山西
省大同市善化寺大雄宝殿

图 5.2-15　倒坐水月观音坐像
金　彩塑　山西省繁峙县岩山
寺文殊殿

图 5.2-16　水月观音菩萨坐像　辽　彩
绘木雕　美国纽约大都会博物馆藏

　　山西省辽金时期具有代表性的寺院彩塑造像还有大同市的善化寺和繁峙
县的岩山寺。善化寺始建于唐玄宗时期，辽保大二年（公元 1122 年）由于兵
火侵扰寺院大部分被烧毁，金代天会六年至皇统三年重建（公元 1128—1143
年）。该寺大雄宝殿内的佛坛塑有五方佛、二弟子、二胁侍菩萨（见图 5.2-13、
图 5.2-14）和二十四诸天。"二胁侍菩萨立像"面相方圆、身材丰腴，显示出
晚唐的风韵，与大同下华严寺辽塑有异曲同工之妙。

繁峙县岩山寺文殊殿中遗存的六尊金代彩塑中，文殊菩萨像已佚失，只剩坐骑狮子还在。该狮高2.01米，四肢健壮，爪子肥硕，身体展现出了动感和力量感。位于佛坛北侧的"倒坐水月观音坐像"（见图5.2-15），单腿垂坐，身躯微侧，左手撑地，右手搭在右膝之上，虽手脚多有残破，但仍不失为金代彩塑的代表作。其造型之优美与现收藏于美国纽约大都会博物馆中国馆中的辽代彩绘木雕"水月观音菩萨坐像"有异曲同工之妙（见图5.2-16）。

位于山西省高平市东南米山镇米西村铁佛寺正殿两侧山墙边的二十四诸天塑像，称得上是明代彩塑的精品。人物形象刻画深入，造型细节丰富，比例协调，自然准确，尤其是人物的佩饰琳琅满目，令人目不暇接。女像面容和颜悦色（见图5.2-17、图5.2-18），男像中的文官玉树临风，武将则雄浑威严（见图5.2-19），展现出了明代彩塑原汁原味的艺术风貌。

这种充分代表明代高水平的彩塑作品还体现于平遥双林寺内的菩萨立像（见图5.2-20、图5.2-21），整个寺内的彩塑琳琅满目，精彩纷呈，堪称件件都是经典之作。

纵观宋代之后的彩塑作品，也显示出了对细节表现的过于追求，尤其是服饰的塑造都过于繁缛，缺乏简练的艺术处理。一些人物的塑造由于过于追求细节表现而忽略了对精神气质的揭示。如山西省大同市善化寺大雄宝殿内分列两侧、立于东西山墙下砌筑凹形神台之上的二十四诸天中的"韦驮天立像"（见图5.2-22），过分夸张的身体不仅概念化、程式化，而且有些虚张声势，徒有其表。特别是身体上繁缛富

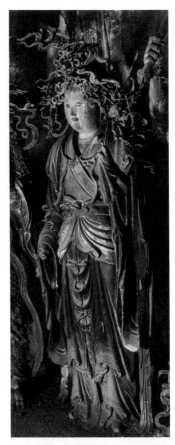

图5.2-17　诸天立像　明　彩塑
山西省高平市铁佛寺正殿

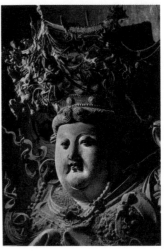

图5.2-18　诸天头部　明　彩塑
山西省高平市铁佛寺

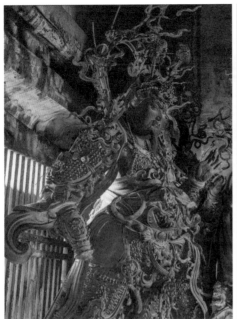

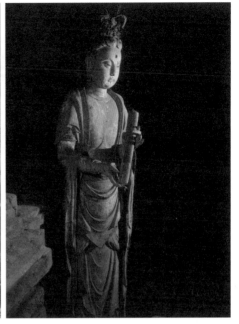

图 5.2-19　武将立像　明　彩塑　山西省高平市
铁佛寺

图 5.2-20　菩萨立像　明　彩塑　山西省平遥双
林寺

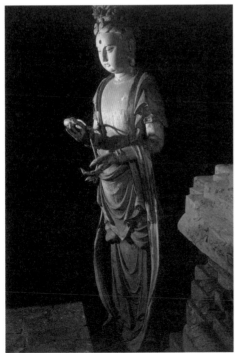

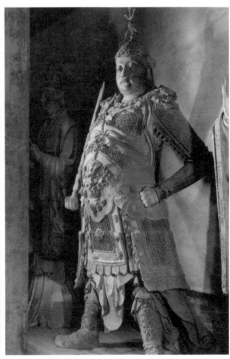

图 5.2-21　菩萨立像　明　彩塑　山西省平遥
双林寺

图 5.2-22　韦驮天立像　辽金　彩塑　山西省大
同市善化寺大雄宝殿

丽的装饰削弱了人物的内在精神气质，显得文弱有余、刚劲不足，内无风骨，外失精气。

清代彩塑虽然在寺庙中也有不少新的制作，与宋、元、明几代相比，尽管在工艺性和装饰性等方面有些许变化或加强，但作品更趋萎靡、繁缛，失去了艺术的生命力和活力，作品在内在精神和创新意识方面都与前代形成了明显的落差。但值得称赞的是，就在中国陵墓俑塑和佛教造像两大雕塑日趋衰落之时，以南方无锡惠山泥人彩塑和北方天津"泥人张"彩塑为代表的民间彩塑开始兴起，并成为清末民初中国雕塑艺术的重要代表，引领了传统雕塑的发展。

5.3 小 结

任何事物的发展都有赖于多种因素的集合，中国彩塑从秦汉彩绘陶俑积累的造型经验，通过魏晋南北朝外来佛教艺术在石窟造像中的融合，到唐、宋、元、明各代寺庙观祠塑像的不断演变精进，与各个时代统治者的大力推动、社会稳定、经济繁荣和文化昌盛等因素都有密切的联系。但在所有的因素中，印度佛教及佛教造像艺术的传入显然是最重要的因素，其建筑、壁画和彩塑结合的形式，在平面、立体、空间和色彩等方面形成了一体化的表现方式。这种方式客观上使彩塑在色彩上与壁画成为了艺术综合体，而壁画对色彩的诸多探索成果也自然会借鉴到彩塑的创作中。可以说，彩塑在石窟窟龛造像和寺庙陈设造像中展现出的风格变化，包括从魏晋南北朝时期的飘逸、洒脱，到隋唐时期的璀璨、华美，再到宋、元、明、清时期的优雅、细腻，与佛教的传入和民族化、世俗化发展都有密切的联系，佛教艺术是成就中国彩塑艺术的一个重要因素。倘若没有佛教艺术的传入，中国彩塑在秦汉彩绘陶俑及魏晋南北朝书画影响下也会得到一定程度的发展，但肯定不是今天展现在世人面前这样一个如此绚丽灿烂的样子，且极有可能在宋代丧葬简化制度施行后转换为其他的形式，而不再具有围绕特定的创作主题和表现形式展开的、如同佛教石窟开凿和寺庙建造一样宏大规模的艺术创造，也难以预测宋代之后中国彩塑艺术的发展会走向何方。所以，印度佛教造型艺术传入的意义和价值也如同其文化对中国的影响，深远而悠长。

6.1　无锡惠山泥人彩塑

无锡惠山泥人彩塑创始于明代，盛于清代，距今有四五百年的历史。明代末期散文家张岱（1597—1679）在《陶庵梦憶》卷七愚公谷条中就记载了有关惠山泥人售卖的史实。据说，历史上惠山泥人全盛时大小作坊有数十家，南北往来的商家购买后经销于周边的多个省区。它因造型生动、色彩艳丽，深受群众欢迎。

惠山泥人彩塑原是农民的一种副业，每遇节日庙会，农民便用当地的黏土塑成泥人并施以粉彩，在门前摆摊售卖。惠山泥人彩塑也因是一种具有节令性的玩耍工艺品，通常都是以新换旧，玩后就丢掉，极少作为艺术品珍藏。加之所用的材质易碎不易保存，所以历史遗留的作品不是很多。

惠山泥人的品类大致可以分为两种。第一种类型叫"粗货"，是用模具印制而成的泥玩具。粗货造型简洁朴拙，色彩明快，构图丰满，注重适形，强调外形的完整，一般都是用单片或双片模具复制生产。粗货表现的主题最有名的是大阿福、小花囡、如意、小有趣、蚕猫和春牛等。"粗货"用色多是大红、大黄、大绿、青莲和玫瑰等。用笔流畅自如，顿挫洒脱，悦目和谐。粗货将简洁的造型与丰富的色彩、圆雕的体积感与浮雕的绘画性巧妙地结合起来，奠定了惠山泥人的基本艺术风格，成为江南民间工艺品中脍炙人口的一绝。

"阿福"源自于民间故事，讲的是一对力大无比的人形巨兽，为民众安居

乐业而吞噬各种长虫猛兽的故事。现存最早的"大阿福"（见图6.1-1）收藏于无锡泥人研究所，相传为乾隆年间制作的。此件作品造型夸张，主体形象突出，面容饱满，喜气盈盈，眉弯目秀，口方鼻直，头梳菱形发髻；整个身体盘膝而坐，双臂下垂，怀抱被征服的青狮，即端庄又憨厚，文静中透着威武之气。身穿五福之衣，凸显了大阿福的主题寓意。阿福的用色十分浓艳，强烈而富丽，使用了大量的原色对比，如红、黄、青、绿，并在原色上覆盖同种色纹饰或金银勾线。

"小花囡"（见图6.1-2），头簪茉莉花，身穿艳丽花锦衣衫，将小女孩天真可爱、恬静惹人的形象展现得淋漓尽致，充满了艺术的魅力。

"蚕猫"（见图6.1-3），是为了用猫消除鼠害，保障养蚕的收获。其造型通体黄毛，并辅以散笔绒毛，长长的胡须和大大的眼睛，显得生动而机敏。

"春牛"（见图6.1-4），主要是为了迎接新年，传说可以从牛的身上判断出当年的农业收成。民间流传着一段顺口溜："摸摸春牛头，种田不用愁。摸摸春牛脚，种田种得好。"由此可见，这些泥玩具寄托着民众对生活的美好愿望。

在流传下来的粗货中还有一些造型也很有民间特色，如创作于清代中期的"堆子"（见图6.1-5），以宝塔形将小孩儿叠罗汉的情景表现得惟妙惟肖，富有情趣。

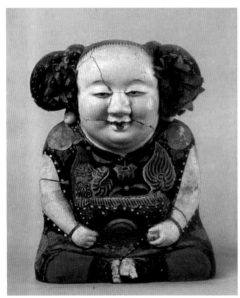
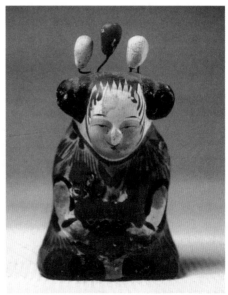

图6.1-1 大阿福 清 彩塑 高24厘米 江苏省无锡泥人研究所藏

图6.1-2 小花囡 民间彩塑 高7厘米 江苏省无锡泥人研究所藏

惠山泥人的第二种类型叫"手捏戏文"，因与一般泥玩相比做工精细、品质华贵，也称"细货"。细货的造型生动自然，色彩富丽悦目，装饰精细讲究，因塑造方式主要依靠手工捏塑，内容又大多以戏曲为主，故称之为"手捏戏文"。

它的产生，在艺术上一是受昆腔、徽班和京剧在当地演出的影响；二是从天津杨柳青年画取材于戏曲中获得了较多的启发与影响。明万历年间，无锡一带昆曲流行，以捏塑戏曲为题材的"戏文货"随之而生。清末乾隆年间随着京剧盛行又有了手捏京剧戏文，出现了彩塑作坊和专业彩塑艺人。这期间，虽然粗货与细货分成两个不同的流派，细货完成了惠山泥人从玩具向观赏品的转型，但实际制作和创作实践中，两者既对立亦相互影响、相互渗透，在相互促动中获得了共同发展。

"手捏戏文"在创作题材方面主要有三种：一是戏曲；二是世俗生活；三是神话故事、民间传说和具有吉祥含义的飞禽走兽。在艺术风格方面，运用了以虚拟实、以简代繁、以神传情的表现手法，根据戏剧的情节和人物的动态归纳提炼，从而达到以少胜多和言简意赅的艺术效果。

手捏戏文的样式很多。内容上可分为坐姿的"大文座"、略小于"大文座"的"中文座"，还有表现一文一武的"文武座"；表现武打戏的"出手戏"；表现

图 6.1-3　蚕猫　民间彩塑　高 11 厘米　江苏省无锡泥人研究所藏

图 6.1-4　春牛　民间彩塑　高 21 厘米　江苏省无锡泥人研究所藏

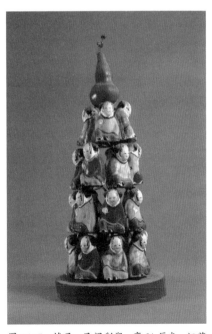

图 6.1-5　堆子　民间彩塑　高 21 厘米　江苏省无锡泥人研究所藏

瑞兽的手捏动物，被称作"坐骑"的"四脚趾"等。大小尺寸上可分为两寸和五寸、一尺左右坐态的"尺头戏文"和人物众多的山头式戏文。

手捏戏文创作的男女人物各有特色。表现的武将，着眼于"文胸武肚"，强调五大三粗、挺胸凸肚，通过短里见长、小中寓大，展现武将威武雄壮、气吞山河的精神气概；表现的女性形象，强调姿态的婀娜秀美，注重腰部的刻画与表现，尤其是形体上的九曲三弯，如"若要俏，美女杨柳腰"；而在表现戏文中的丑角时，为了将"丑"展现得淋漓尽致，特别注重了对一些特征的塑造，如低头缩颈、屈膝屈手，以此来展现轻佻、不正派和卑微之感。

手捏戏文的制作方法有两种：一个是"捏段镶手"，塑造的人物除了头部用模具印制外，身子和手都是捏塑出来的；另一个是"印段镶手"，这种人物的头部和身段都采用印制，只有手和道具是用手捏制，俗称"板戏"。

"手捏戏文"在创作中采用的"分段镶接法"，是对古代俑塑制作方法的继承，1982年陕西省安康市长岭乡红光村出土的三件南朝灰陶俑清晰地展现了这一制作特点："横髻女坐俑"高11.5厘米，"横髻女立俑"高23厘米，"戴毡帽徒附俑"高31.6厘米，三件陶俑头颈部与身体明显分开，但切割得都很巧妙，都是从衣领与颈胸结合部分切，这样显得自然还不留痕迹。后两件虽然右手已经丢失，但从右手臂袖口留下的空洞看，前臂和手应是独立存在的，经插接而与身体连接。

这种分段式做法最大的优点就是解决了制作过程中陶土的不均匀收缩，有益于头和手的精细塑造。因而，"手捏戏文"的头部、双臂和双手都是先捏塑好，再用插接的方式镶在身体上，当然镶接得要巧妙，不留痕迹才好。面部大多根据人物的形象先制作成面模，翻制出来后再在其上添加人物的冠帽、发饰和胡须。身体的塑造过程遵循"自下而上，由里到外"的捏塑规律，先两足后腹部和胸部。两足做完整后，再捏塑裙或裤，给人物穿戴衣袍，压出衣纹。手指的做法是先塑好手形，再用剪刀将手指剪开，并根据手的动态将每个手指弯曲成不同的姿态。

手捏戏文在衣纹处理方面，注重线条的流畅和挺拔，在简练中富有节奏感和装饰性。有句口诀："去中心（身体的中间衣纹要少，以便于彩绘），化边口（凡是接边的衣纹，如袖管、下摆和裤管的边口都要长短有所变化），以一当十留弯头（强调衣纹处理要以一当十，少而精）。"在彩绘方面，强调"三分坯七分彩"，注重色调明净、娴雅大方，根据不同的戏剧突出其艺术特点。

如京剧注重色彩的丰富，昆曲强调文静古朴等。

惠山泥人有句行话叫作"色色爆"，爆就是强调色彩要强烈、鲜艳、明亮和醒目。特别是在传统彩绘中要求必须做到"新、清、齐、爆"四个字。要求抓住第一印象，力求清爽干净、笔法整齐、用色强烈。

彩绘时开相是十分重要的一环，通常都是先用粗犷有力的线条寥寥数笔，再附上简要的色彩和笔墨，使人物赋予鲜明的特色。纹饰的处理比较注重大的色彩效果，通常都是一些花草，在手法上有的用深底浅花、浅底深花，或者用白底碎花、暗底明花等。图案纹饰与底色如诀窍所说："远看颜色，近看花"，图案还要做到"少里看多，多里看少""满而不塞，繁中有简"等。

无锡惠山泥人彩塑的制作原料为惠山磁泥，是当地很有特色的泥料，土质细腻，性能黏结，可塑性极好。颜料用的是染料颜色，经水调制后即可使用。制作工艺分制泥、打稿、捏塑、制模、翻模、印坯、整修、上粉、着色、开相、上油等十几道工序。捏塑工具有剪、木板、"笃板"、长方形铁刀和各种木制塑刀等。

"手捏戏文"的制作，要先将泥精心捶制，反复揉搓，使泥均匀、细腻，软硬适度，易于捏塑。为增加泥的强度，泥中添加有皮纸或棉花。

泥塑做完后要自然阴干，不能暴晒或风干。干燥后用细沙纸将不平的地方打磨光洁，并用毛笔涂上清水轻轻将泥塑表面涂抹洗光，将开裂的地方修补完好。上彩前，脸部先用白粉涂绘一层作为底色，干后再涂绘皮肤色。身体也是先上底色，再装点花纹图案。

在数百年的发展历程中，惠山泥人彩塑涌现了一大批优秀的民间艺人，其中近现代著名的艺人有王春林、冯阿如、胡锦泰、周坤发、朱观林、张阿福、韩根培、丁兰亭、周阿生、杜金福、蒋三元、丁阿金、陈桂荣、陈杏芳、蒋子贤、陈毓秀、王士泉、王锡康和蒋金奎等，王木东、喻湘涟、王南仙、柳成荫等荣获中国工艺美术大师称号，还有多位艺术家荣获江苏省工艺美术大师称号。

周阿生创作的人物十分注意抓住年龄、性别和身份的特点，色彩富有装饰趣味，代表作有手捏戏文《凤仪亭》（见图 6.1-6）；丁阿金的作品玲珑精美，注重人物的神韵表现，彩绘用笔简洁，干净利落，勾勒神貌，入木三分，色彩素雅，美而不俗，代表作有《教歌》《挑廉裁衣》；蒋子贤曾向多位前辈学习，集各派技艺于一身，兼收并蓄，融会贯通，他创作的戏曲人物造型简练概括，神态生动，代表作有《霸王别姬》《贵妃醉酒》和《断桥》（见图 6.1-7）等。

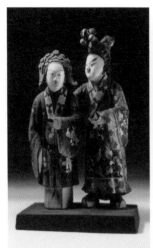
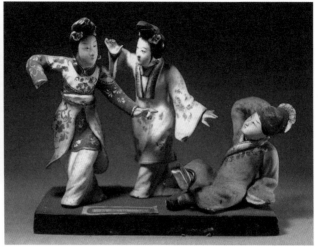

图 6.1-6　凤仪亭　民间彩塑　　图 6.1-7　断桥　民间彩塑　高 17 厘米　江苏省无锡泥人研究所藏
高 17 厘米　江苏省无锡泥人
研究所藏

惠山泥人彩塑的主要艺术特点有三个：一是在创作中塑绘多由两人合作完成，据说这一特色源自于清代同光年间，塑绘分家后一部分艺人专门钻研塑形，一部分艺人则潜心研究绘彩，塑绘由两个人分别承担，这在传统工艺中是一种十分罕见的现象，如周阿生与陈杏芳、蒋子贤与陈毓秀、喻湘涟与王南仙等长年的塑绘合作；二是作品的装饰性，尤其是手捏戏文，这也源自于对戏曲表演中唱、念、做、打、手、眼、身、法、步程式化表演的理解，对戏曲服饰绚丽多彩的喜爱；三是艺人们在创作中不求写实或模仿逼真，而是力求达意和追求神似。著名彩塑艺人蒋子贤先生就曾讲过："戏文捏得好，一要像，二要适意，三要顺手。"戏文人物的比例也强调："短里见长，小中见大。"

6.2　天津"泥人张"彩塑

出现于清代道光年间的"泥人张"，始于天津，传承至今有 100 多年的历史。"泥人张"以生动的手法塑造出真实、准确的形象；其体积虽小，却注重刻画人物复杂的心理，以形传神，惟妙惟肖，是善于运用雕塑语言取得强烈艺术效果的彩塑艺术世家，为中国雕塑艺术的发展增添了瑰丽之花。

"泥人张"家族的彩塑事业跟随时代的变化而渐进发展，从张明山开启，承传已延续六代，代代涌现出家学优秀的人才（见图 6.2-1）。

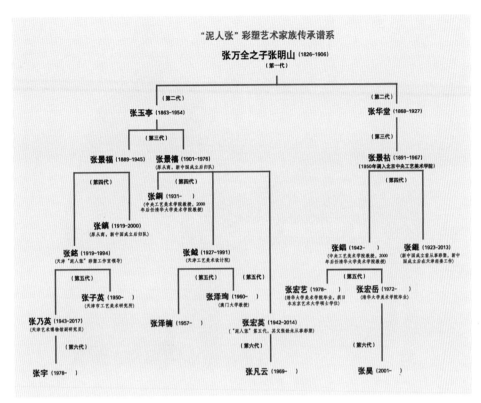

图 6.2-1 泥人张谱系

张明山名长林，字明山（1826—1906），"泥人张"彩塑艺术的开创者（见图 6.2-2）。其自幼随父亲从事泥塑制作，18 岁时已练就一手绝技。创作中他只需和人对面坐谈，搏手于土，瞬息而成，形神毕肖，世人称其"泥人张"。他的创作题材广泛，取材于民间习俗、故事、舞台戏剧、古典文学名著以及社会各界人物，各种元素都能激发他的创作灵感。其社会民情题材代表作《渔樵问答》、历史故事题材代表作《木兰从军》以及人物肖像题材代表作《严仁波肖像》（见图 6.2-3），堪称中国泥彩塑艺术经典。在国际上张明山也享有盛誉，曾获巴拿马万国博览会一等奖。

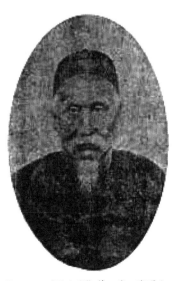

图 6.2-2 "泥人张"第一代 张明山

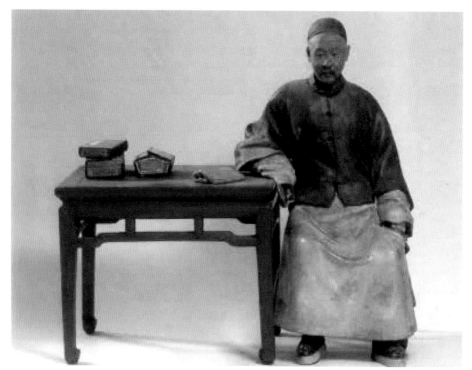

图 6.2-3 严仁波肖像 "泥人张"彩塑 张明山

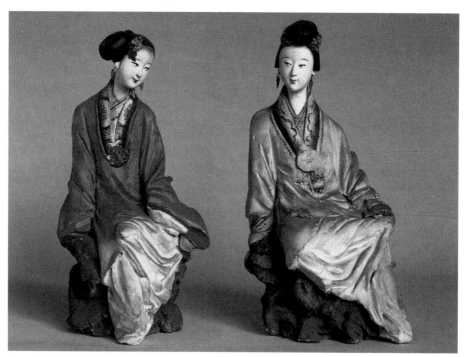

图 6.2-4 少女 "泥人张"彩塑 张明山

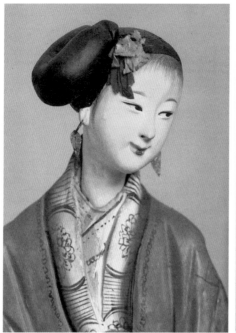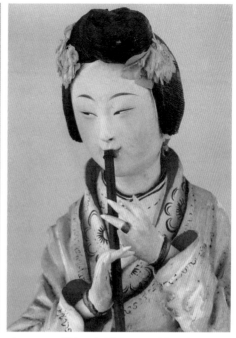

图 6.2-5　少女（局部）"泥人张"彩塑　张明山　图 6.2-6　品箫少女（局部）"泥人张"彩塑　张明山

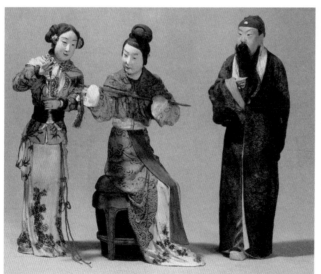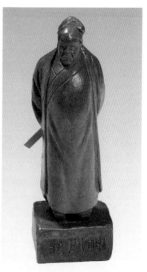

图 6.2-7　孙夫人试剑　"泥人张"彩塑　张明山　　　　　图 6.2-8　蒋门神　"泥人张"
　　　　　　　　　　　　　　　　　　　　　　　　　　　彩塑　张明山

　　他毕生执着求索于彩塑艺术实践，创作彩塑作品数以万计，被誉为南北塑像者之冠。他的代表作还有《少女》（见图 6.2-4、图 6.2-5）、《品箫少女》（见图 6.2-6）、《孙夫人试剑》（见图 6.2-7）、《蒋门神》（见图 6.2-8）等。

张华堂（1868—1927），张明山之子，"泥
人张"彩塑艺术第二代代表人物（见图 6.2-9）。
他 8 岁时同父亲和哥哥一起同案做泥人。在继
承了父辈写实造型的基础上，又将其延伸发展，
注意对所塑对象的形体比例结构的把握，以及
对人物的神态表情、性格气质的塑造，使作品
达到"外在形"与"内在神"的和谐统一。他
创作的《三百六十行》系列作品中的艺术形象
纯真而质朴。代表作《算卦》（见图 6.2-10），
通过对算命先生和求卦老太太一动一静两个人
物的塑造，传神地表现了人物的性格特点和心
理活动。他与哥哥张玉亭经常切磋技艺，相扶
相协，共同为开拓"泥人张"彩塑艺术尽心尽力。

图 6.2-9 "泥人张"第二代 张华堂

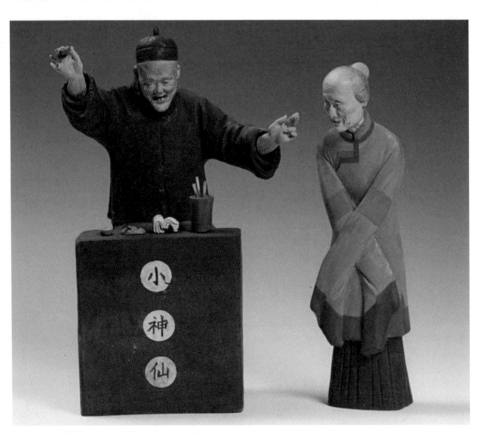

图 6.2-10 算卦 "泥人张"彩塑 张华堂

张玉亭，名兆荣，字玉亭（1863—1954），张明山之子，"泥人张"彩塑艺术第二代代表人物（见图 6.2-11）。他 10 岁时开始与父亲同案做泥人，早期作品与父亲十分相似，风格工整写实。后逐渐形成个人风格，与父亲从人物静态中去刻画形象不同，张玉亭从人物动态中去表现人物的思想感情，造型上重视总体效果，删去细部枝节，糅进一些夸张手法，重点刻画人物的社会与性格特征，注入了深刻的内蕴。他的代表作《老渔翁》，塑造了一个生活在社会底层、饱经风霜的老人形象，生动传神。他还创作了巾帼英雄《花木兰》《二学士》（见图 6.2-12）及《花袭人》（见图 6.2-13）、《钟馗嫁妹》《麻姑献寿》（见图 6.2-14）和《渔女》（见图 6.2-15）等。

图 6.2-11 "泥人张"第二代 张玉亭

图 6.2-12 二学士 "泥人张"彩塑 张玉亭

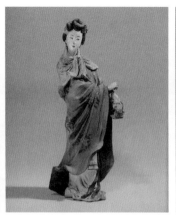

图 6.2-13　花袭人"泥人张"彩塑　张玉亭　　图 6.2-14　麻姑献寿"泥人张"彩塑　张玉亭　　图 6.2-15　渔女"泥人张"彩塑　张玉亭

张景祜，字培承（1891—1967），张华堂之子，"泥人张"彩塑艺术第三代代表人物，"泥人张"北京支开创者（见图 6.2-16）。

图 6.2-16　"泥人张"第三代　张景祜

张景祜先生于 9 岁时随同祖父张明山、父亲张华堂和伯父张玉亭学习彩塑艺术。1950 年，他应周恩来总理之邀，从天津调入北京，在中央美术学院和中央工艺美术学院等单位为其设立的"'泥人张'艺术研究室"从事创作研究和传承工作，为国家培养了大批雕塑和工艺美术人才，形成了"泥人张"彩塑艺术的北京支脉。

张景祜先生曾任中国人民政治协商会议全国委员会委员、中国文联全国委员和中国美术家协会常务理事。在艺术实践中，他广泛吸收民间泥塑传统技艺，作品题材多以体现中华文化精神和反映中国人审美追求的神话故事、古典名著及风俗人情为主，将

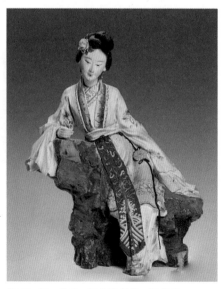

图 6.2-17　黛玉　泥人张彩塑　张景祜

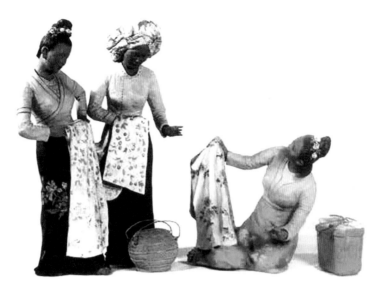

图 6.2-18　泼水节　泥人张彩塑　张景祜

时代精神和生活实践融入传统题材中。他一生创作作品达万余件，形成了造型严谨、色彩鲜明、人物生动的艺术风格。代表作有《黛玉》（见图 6.2-17）、《惜春作画》《将相和》和《泼水节》（见图 6.2-18）等一批优秀作品。

张锠（1942—），张景祜之子，"泥人张"彩塑艺术第四代代表人物、北京市级非物质文化遗产项目"'泥人张'彩塑北京支"代表性传承人（见图 6.2-19）。

张锠先生自幼随父亲学习彩塑，毕业于中央工艺美术学院，为清华大学美术学院教授、中国民间文艺家协会顾问，获得"中国知识产权文化大使""中国民间文化杰出传承人"等荣誉称号。其创作继承了"泥人张"艺术传统，又吸收了国内外艺术之长处，形成了造型夸张简洁、形色和谐统一的现代装饰风格。他的雕塑代表作有《钢人铁马》《时传祥》《赖宁》和《妫水情》等。彩塑作品《阿福》被选定为"'92'中国友好观光年"吉祥物，作品《彩兔》被国家邮

图 6.2-19　"泥人张"第四代　张锠

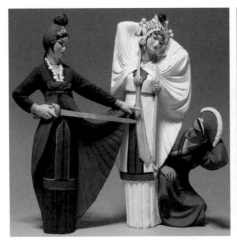

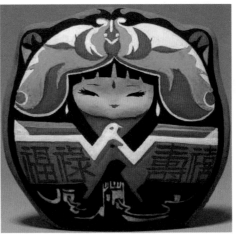

图 6.2-20　白蛇传"泥人张"彩塑　张锠

图 6.2-21　阿福"泥人张"彩塑　高 10 厘米　张锠
1992 年

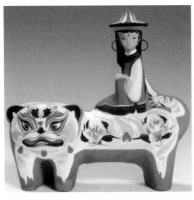

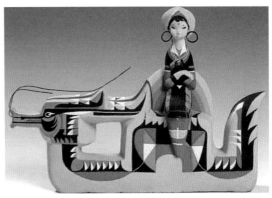

图 6.2-22　十二生肖　虎"泥人张"彩塑　图 6.2-23　十二生肖　龙"泥人张"彩塑　高 15.5 厘米
高 18.5 厘米　张锠　1998 年　张锠　1998 年

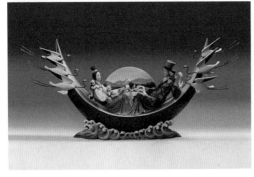

图 6.2-24　西湖主"泥人张"彩塑　高 64 厘米　图 6.2-25　促织"泥人张"彩塑　高 48 厘米
张锠　2015 年　张锠　2014 年

图 6.2-26　荷花三娘子"泥人张"彩塑　高 75 厘米
张锠　2014 年

图 6.2-27　罗刹海市"泥人张"彩塑
高 73 厘米　张锠　2014 年

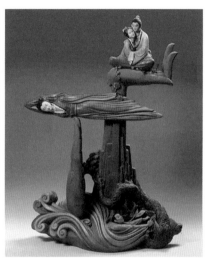

图 6.2-28　聂小倩"泥人张"彩塑　高 70 厘米　张锠
2013 年

图 6.2-29　庚娘"泥人张"彩塑　高 97
厘米　张锠　2013 年

电部选为己卯年生肖兔票原型，雕塑作品《工农兵知识分子》获国庆 40 周年
特别奖。他的作品多次参加国内外艺术展览，受到广泛好评。出版的著作包
括《中国泥人张彩塑艺术》《中国民间泥塑彩塑集成·泥人张卷》《中国民间
艺术大观》和《中央工艺美术学院装饰雕塑设计》等。彩塑代表作有《白蛇传》
（见图 6.2-20 ）、《阿福》（见图 6.2-21 ）、《十二生肖虎》（见图 6.2-22 ）、《十二
生肖龙》（见图 6.2-23 ）、《西湖主》（见图 6.2-24 ）、《促织》（见图 6.2-25 ）、
《荷花三娘子》（见图 6.2-26 ）、《罗刹海市》（见图 6.2-27 ）、《聂小倩》
（见图 6.2-28 ）、《庚娘》（见图 6.2-29 ）和《宦娘》（见图 6.2-30 ）等。

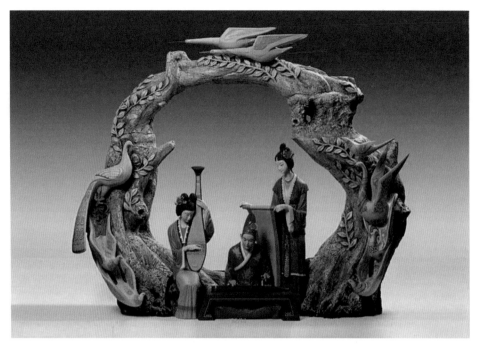

图 6.2-30 宦娘 "泥人张" 彩塑 高 87 厘米 张锠 2013 年

张宏岳（1978—），北京市级非物质文化遗产项目 "'泥人张'彩塑北京支"代表性传承人张锠之子，"泥人张" 彩塑艺术第五代传人。北京市劳动模范，非物质文化遗产项目 "泥人张彩塑北京支" 北京市东城区代表性传承人，北京泥人张艺术开发有限责任公司经理，北京民间文艺家协会理事。

张宏岳自幼随父张锠学习彩塑，毕业于中央工艺美术学院。他执着于自己的艺术事业，在继承了 "泥人张" 北京支彩塑艺术的传统技艺同时，对其他艺术门类兼收并蓄、博采众长，尤其对中国民间彩塑艺术进行了学术上的探索与研究，编著有《民间彩塑》《中国民间泥塑技法》等专业论著。他还致力于使 "泥人张" 这一具有民族审美情趣的本土艺术形式得到更大范围传播与弘扬。张宏岳代表作有《卓文君》（见图 6.2-31）等。

张宏艺（1978—），北京市级非物质文化遗产项目 "'泥人张'彩塑北京支"代表性传承人张锠之女，"泥人张" 彩塑艺术第五代传人。

自幼随父亲学习传统彩塑艺术，毕业于清华大学美术学院和日本国立东京艺术大学，获硕士学位。她致力于 "泥人张" 北京支彩塑艺术的传承、研究与推广，论文《论 "泥人张" 彩塑艺术的造型特征》获清华大学美术学院毕业论文优秀奖，编纂了 20 余万字的专著《中国民间泥彩塑集成·北京泥彩

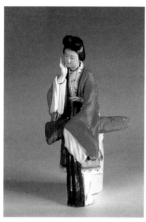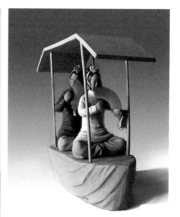

图 6.2-31　卓文君　"泥人张"　图 6.2-32　传承　"泥人张"彩塑　图 6.2-33　跑旱船　"泥人张"
彩塑　高 26.5 厘米　张宏岳　张宏艺　2015 年　　　　彩塑　高 30 厘米　姚晓静

塑卷》。她曾在日本多次举办个人展，代表作有《传承》（见图 6.2-32）等。

姚晓静（1975—），北京市级非物质文化遗产项目"'泥人张'彩塑北京支"代表性传承人张锠之儿媳，"'泥人张'彩塑北京支"北京市东城区代表性传承人、中国民间文艺家协会会员、中国民协彩塑专业委员会委员、北京民间文艺家协会理事。

姚晓静师承"泥人张"第四代传人张锠教授，在创作上多取材于民生民俗风情和文学作品中的相关题材。其作品在继承了"泥人张"彩塑艺术优秀传统的基础上，吸收其他艺术之长，逐渐形成了造型质朴、色彩明快，笔法挺括的艺术风格。她的代表作有《赛活驴》和《跑旱船》（见图 6.2-33）等。

张昊（2001—），北京市级非物质文化遗产项目"'泥人张'彩塑北京支"代表性传承人张锠之孙，张宏岳之子，"泥人张"第六代传人。

天津"泥人张"彩塑艺术自第三代传人张景祜受邀到北京后，家族事业主要由第四代代表人物张铭、张钺主持，第五代代表人物有张乃英、张子英、张宏英、张泽珣，第六代代表人物有张宇、张凡云等。他们在从事"泥人张"彩塑创作过程中，对"泥人张"彩塑艺术的发展都做出了积极的努力和贡献。

张铭，字玉孙（1916—1994），"泥人张"彩塑艺术第四代传人。自幼受家庭泥塑的熏陶，师从叔父张景祜，在家族作坊"塑古斋"学习捏塑，曾专司敷色和绘彩。他继承了家族彩塑艺术的特点，在表现题材和手法上都有新的追求。张铭先生自 20 世纪 50 年代后期开始主持并任教于天津"泥人张"彩塑工作室起，为发展彩塑事业呕心沥血 20 多年，为培养新一代彩塑人才做

出了重大的贡献。他的代表作有《杜甫》《白族少女》《黄道婆》《盗虎符》《屈原》《蔡文姬》《黄石公》《苏东坡》《大庆人》等。

张钺（1927—1991），"泥人张"彩塑艺术第四代传人（见图6.2-34）。从小师从祖父张玉亭学习彩塑，1949年后在天津文联、北京美术供销社工作，1960—1962年在河北美术学院雕塑系（现天津美术学院）任教，1963—1973年下放工厂劳动，1973—1991年在天津工艺美术设计院雕塑创作室工作。1952年曾主持成立天津历史博物馆"泥人张"

图6.2-34　"泥人张"第四代　张钺

图6.2-35　晏子使楚　"泥人张"彩塑　宽51厘米　高约30厘米　张钺　1978年

图6.2-36　石头记　"泥人张"彩塑　宽50厘米　高30厘米　张钺　1988年

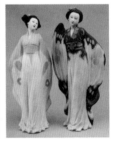

图6.2-37　蝴蝶赋　"泥人张"彩塑　宽43厘米　高约44厘米　张钺　1985年

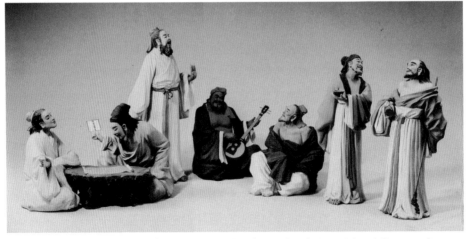

图6.2-38　竹林七贤之王戎与向秀　"泥人张"彩塑　宽38厘米　高约23厘米　张钺　1987年

艺术专室，将家藏的几十件彩塑精品捐献给国家，并作为最年轻的艺术家参加了同年举办的中国第一届文化艺术联合会。

张铖先生的彩塑创作可分为两个阶段：第一阶段（1952—1963年），作品展现了坚实的功力和幽默的情感，作品有《木匠》《皮匠》《张明山像》《工余》《海张五》《郑板桥》《祖冲之》《李时珍》《苏武牧羊》《傣族女医生》等，其中《李时珍》参加中国第一届美展获一等奖；第二阶段（1973—1991年），作品展现了博大的情怀、诗的意境和潇洒的风度，在继承"泥人张"彩塑艺术风格基础上，注重追求文化的高远境界和独特的艺术神韵，使作品具有时代风尚和人文精神，充分展现了他长期潜心探索、孜孜以求的心路历程。这一时期的作品有《晏子使楚》（见图6.2-35）、《石头记》（见图6.2-36）、《蝴蝶赋》（见图6.2-37）、《竹林七贤之王戎与向秀》（见图6.2-38）、《钟馗》《李逵》（三件由天津艺术博物馆收藏）、《文姬归汉》（由天津美术家协会收藏）、《苏学士东坡》（由台湾"国立"历史博物馆收藏）、《乐在其中》《云霄震宇宙》等。

张铖先生的作品还参加了许多国内国际美术作品展，包括1988年创作的彩塑《李纨》和《探春》参加"中国《红楼梦》文化艺术展"等。1994年，在陕西人民美术出版社出版有《张铖的作品》，1996年，在北京人民美术出版社出版有《"泥人张"彩塑技法》。

张铖的一生对艺术不断地研究、进取，博览古今中外。他的作品没有停留在上几代人的创作中，不但将之发扬光大，而且赋之以时代风尚和文化精神。他传承"泥人张"艺术的人文精神，追求文化上的高远境界、独特的艺术神韵，富有品位地评述着古代仁人志士的行止、哀乐，如作品《竹林七贤》《苏学士东坡》《乐在其中》《云霄震宇宙》等。他用心智和双手对博大历史的再造，也展现了他孜孜以求的心路历程。

张泽珣，字小铖（1961—），"泥人张"彩塑艺术第五代传人。她从小师从父亲张铖学习彩塑，深得真传，曾任教南开大学东方艺术系，现任澳门大学副教授，中国民间文艺家协会会员，中国广东省民间文艺家协会副主席，中国非物质文化遗产"泥人张"彩塑艺术研究会会长（澳门）。1986年本科毕业于天津美术学院，2000年获香港中文大学哲学硕士学位，2003年获香港中文大学哲学博士学位。1993年应邀到斯洛伐克科学院（Slovak Academy of Sciences）"东方及非洲研究所"做访问学者，1996年在中

国艺术研究院完成美术学硕士学位课程，在香港大学专业进修学院教授"泥人张"彩塑和"中国工笔人物画"，在香港城市大学中国文化中心主持"彩塑工作坊"，在香港艺术学院教授"中国泥塑艺术"。

张泽珣先生在理论研究方面，对中国道教造像记文与礼仪文化有深厚造诣，出版的专著和论文集有《北魏道教造像碑艺术》《北魏关中道教造像记研究》《塑画道形——中国道教艺术研究论文选集》。在艺术实践方面，创作了许多优秀的彩塑作品，出版编著了《张泽珣的雕塑·绘画》《"泥人张"张钺作品集》等。其代表作有《利玛窦与徐光启》（见图6.2-39）和《龟兹乐》（见图6.2-40）等。

"泥人张"彩塑艺术的传承大致可以分为两个阶段：第一阶段，从张明山开创天津"泥人张"彩塑艺术创办彩塑作坊"塑古斋"，到第二代张玉亭承接主持"塑古斋"，带领下一代张景福、张景祜和孙子辈张铭、张锟在作坊进行捏塑工作，以及张玉亭好友赵月廷在天津估衣街开设"同升号"，专门经营销售"泥人张"彩塑，主要是家族内部的传承和作坊式的创作、制作方式；第二阶段是中华人民共和国成立后，在政府保护、扶持、发展政策支持下，张景祜和张铭、张钺被安排专门从事彩塑创作和教学工作，在随后的几年中，"泥人张"彩塑的传承方式开始从家族内部转向社会化，创作题材和作品形式也有了许多新的变化和突破。一方面，当时的"泥人张"第三代传人张景祜应周恩来总理之邀，于1950年从天津调入北京，开始在中央美术学院和中央工艺美术学院等单位为其设立的"'泥人张'艺术研究室"从事创作研究和传承

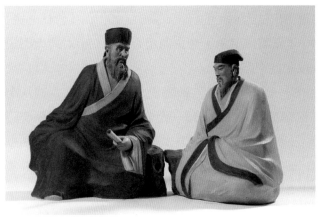

图6.2-39 利玛窦与徐光启 "泥人张"彩塑 高约30厘米 张泽珣 2008年

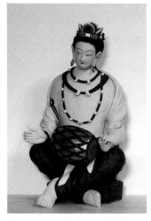

图6.2-40 龟兹乐 "泥人张" 彩塑 高27厘米 张泽珣 2018年

工作，为国家培养优秀的雕塑与工艺美术人才，同时也开创了"泥人张"彩塑艺术北京支脉；另一方面，天津"泥人张"彩塑艺术在天津市政府的支持下，于1958年建立了"泥人张"彩塑工作室，并在1959年和1960年通过两次招收学生，为彩塑事业的人才培养与发展做出了重要的贡献。

张景祜先生受邀到北京中央美术学院后，突破了中国民间艺术"传子不传婿"的老观念，于1952年招收郑于鹤为徒，1958年招收沈吉（郑于鹤夫人，后为北京工艺美术研究所高级工艺美术师）入门。

郑于鹤（1934— ），江苏省徐州人。1949年经李可染先生介绍在中央美术学院美术供应社工作。1952年，经时任社长张仃先生批准，正式拜彩塑艺术家、"泥人张"第三代传人张景祜先生为师，学习彩塑。1953年，他随张景祜先生转到中央美术学院雕塑系；1956年中央工艺美术学院成立，设立"泥人张"艺术研究室，转为青年教师，辅助张景祜先生教学。他在中央工艺美术学院期间深入研究了中国传统彩塑技艺，继承"泥人张"彩塑艺术精髓，同时广泛汲取传统的、民族的、民间的艺术养分及中西方绘画、雕塑、戏曲、装饰等多种门类的艺术元素，逐渐形成了具有鲜明个性的艺术风格。经过60多年的艺术耕耘，创新不断，与世界多国进行文化交流。被理论家评为"继承与发展了中国传统雕塑的杰出代表"。2014年，不同时期的代表作品被故宫博物院收藏。

郑于鹤先生的雕塑创作大致可以分为三个阶段：第一阶段（1957—1979年），通过深入生活和艺术采风，创作出了大量反映普通民众生产生活的形象，创作的作品人物小中见大，神韵生动，极富情趣。其代表作有《年年有余》《地球为什么是圆的》《踩鼓声声》（见图6.2-41）、《盘山虎妞》（阿福）（见图6.2-42）、《燕山虎妞》（阿福）、《天涯海花》（阿福）、《成昆线上》《心心相印》《野猪林等》。第二个阶段（1980—退休），通过进一步拓宽艺术创作思路，作品冲破了泥塑材料单一的限制，对多种材质和大中型雕塑展开了新的探索，创作出了一批表现少数民族和音乐内容的精品之作。如《活武松盖叫天》《草原雄鹰》《心弦》（见图6.2-43）、《三江渔歌》（见图6.2-44）、《戈壁鼓声》《帕瓦罗蒂》等。期间创作的十二生肖，用拟人化的手法大胆创新，充分表现了生肖的灵性与特点，受到了业界的广泛关注和赞誉。第三个阶段（退休—现今），因感触于中国佛教造像艺术之深沉宏大，经过多年的潜心研究，与夫人沈吉先生一道创作出了以三世佛、四大菩萨、四大天王、十八罗汉为题材的大型雕塑。

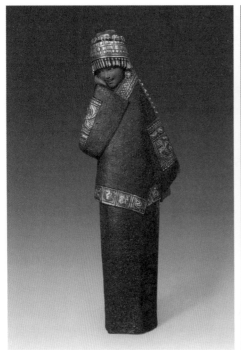

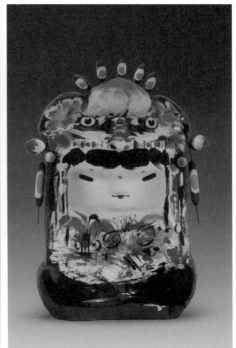

图 6.2-41 踩鼓声声 彩绘青铜 宽 19 厘米 高 42 厘米 郑于鹤 1982 年

图 6.2-42 盘山虎妞（阿福） 彩塑 宽 19 厘米 高 26 厘米 郑于鹤 1985 年

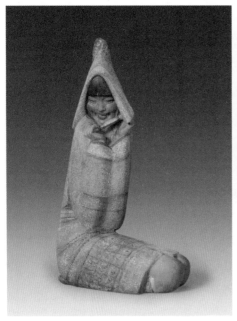

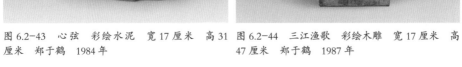

图 6.2-43 心弦 彩绘水泥 宽 17 厘米 高 31 厘米 郑于鹤 1984 年

图 6.2-44 三江渔歌 彩绘木雕 宽 17 厘米 高 47 厘米 郑于鹤 1987 年

作品准确地把握了人与神、雕塑与环境、传统与现代、纪念性与时代性的关系，给人以强烈的视觉观感。

天津成立"泥人张"彩塑艺术工作室后，在第四代"泥人张"彩塑艺术传人张铭先生领导和教学下，培养了一批彩塑创作艺术家，其中有杨志忠、逯彤、陈毅谦等。

杨志忠（1941—），天津生人，1959年进入天津"泥人张"彩塑工作室学习彩塑，现为中国工艺美术大师、全国工艺美术专家库成员、中国美术家协会会员。

杨志忠先生早年受益于"泥人张"第三代、第四代亲传，深得"泥人张"彩塑艺术精髓，不断推陈出新，突出时代风貌，作品形成了独特的个人风格。作品《姐妹亲》入编《中国美术馆藏品选集》《中国现代美术全集》，作品《颗粒归仓》于20世纪70年代编入小学语文教科书，《扁鹊行医》入编《中国造型艺术辞典》，多件彩塑作品被国内外博物馆收藏，2004年荣获联合国教科文组织授予的"民间工艺美术大师"称号，在彩塑艺术传承、创作等方面做出了突出的贡献。代表作有《李逵探母》（见图6.2-45）、《在卖身契上画押》（见图6.2-46）、《扁鹊行医》（见图6.2-47）、《颗粒归仓》（见图6.2-48）、《姐妹亲》（见图6.2-49）等。

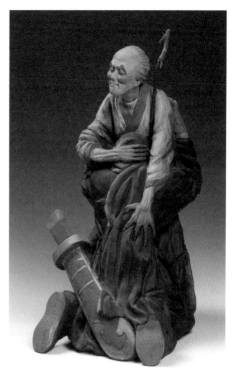

图6.2-45　李逵探母　彩塑　杨志忠　1962年中国美术馆收藏

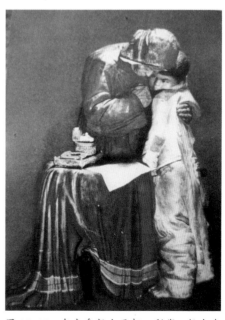

图6.2-46　在卖身契上画押　彩塑　杨志忠1963年　中国美术馆收藏

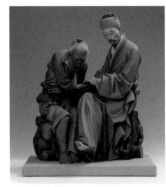 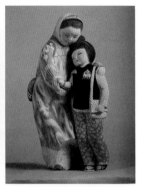

图 6.2-47　扁鹊行医　彩塑　杨志忠　1977 年　中国美术馆收藏

图 6.2-48　颗粒归仓　彩塑　杨志忠　1978 年

图 6.2-49　姐妹亲　彩塑　杨志忠　1980 年　中国美术馆收藏

逯彤，字金榜（1945—），号泥庐主人，天津生人，祖籍山东省宁津县。1960 年进入天津"泥人张"彩塑工作室开始学习彩塑，现为天津"泥人张"彩塑工作室高级工艺美术师，获"工艺美术大师"称号，任天津市民俗文化艺术协会会长，联合国教科文国际民间艺术组织授予其"民间工艺美术家"称号，世界民间艺术家协会、中国民间艺术家联合会授予其"世界民间艺术雕塑大师"称号，被中国艺术研究院聘为中国民间艺术创作研究员，国家一级作家，被名人协会中国书画研究院聘为名誉院长，任中国民间文艺家协会彩塑专业委员会顾问、中华诗词家协会理事、中国工艺美术学会雕塑委员会委员、中国民族文化研究会诗书画艺术委员会名誉主席等职。其作品被国内外多家美术馆、博物馆收藏。

逯彤先生的彩塑作品通过几十年的勤学苦练与不懈追求，在继承传统艺术基础上，大胆将民间彩塑技法和传统审美观念与西方写实技法相结合，形成了粗犷、夸张、奔放、飘逸、富有趣味的彩塑风格。代表作有《藏女》（见图 6.2-50）、《春江花月夜》（见图 6.2-51）、《牵蛟龙》（见图 6.2-52）和《山里人》（见图 6.2-53）等。

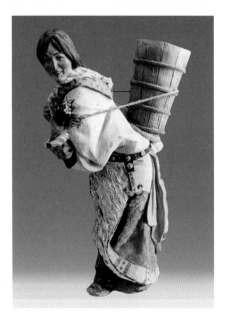

图 6.2-50　藏女　泥人张彩塑　逯彤　1978 年　中国美术馆收藏

图 6.2-51　春江花月夜"泥人张"彩塑　逯彤　1982 年　中国美术馆收藏

图 6.2-52　牵蛟龙"泥人张"彩塑　逯彤　1979 年

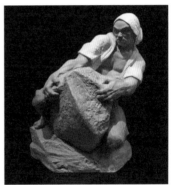

图 6.2-53　山里人"泥人张"彩塑
逯彤　1964 年　中国美术馆收藏

陈毅谦（1973—），天津生人。现任职于天津"泥人张"彩塑工作室，一级美术师，中国工艺美术大师，享受国务院政府特殊津贴。他早年跟随"泥人张"著名艺术家学习彩塑，曾系统研习山西省双林寺和山东省灵岩寺等古代优秀彩塑作品。经过多年努力，在传统泥彩塑基础上，融合了中西方多种艺术之精华，通过兼收并蓄形成了具有个人艺术特色的"硬质金属彩塑"，代表作有《弘一法师像》（见图 6.2-54）、《高山仰止唯虚云》（见图 6.2-55）和《毗沙门天王造像》（见图 6.2-56）等。

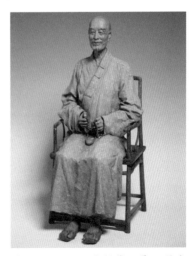

图 6.2-54　弘一法师像　厚 27 厘米
宽 18 厘米　高 42.5 厘米"泥人张"彩塑
陈毅谦　2017 年

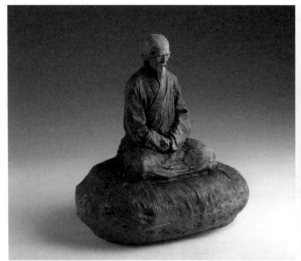

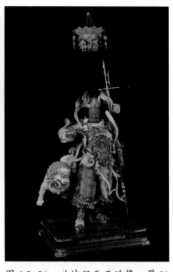

图 6.2-55　高山仰止唯虚云　高 35 厘米 "泥人张" 彩塑　陈毅谦　2009 年

图 6.2-56　毗沙门天王造像　厚 50 厘米　宽 62 厘米　高 88 厘米 "泥人张" 彩塑　陈毅谦　2017 年

在几代人的彩塑创作实践中，"泥人张" 深切体悟到为人与从艺的关系，形成了艺术传承的家训箴言："人勤艺强、人惰艺弱；人端艺繁、人邪艺竭。""泥人张" 彩塑艺术开创者张明山在物质利益上从不计较个人得失，潜心于彩塑创作，夜以继日，衣不解带，在他看来不抓紧时间就会一事无成。创作上张明山坚持独创性，他认为切不可模仿抄袭他人作品，要靠自己动脑筋去琢磨，要求后人在艺术创作上不断有所追求和创新。第三代传人代表张景祜常告诫后代："不要老想着名利，名利是身外之物，唯有艺术成就才是与世永存的。"中华人民共和国成立初期，张景祜因工作需要调到北京，待遇有所下降，但他欣然服从安排，努力工作，被评为北京市劳动模范。他还教育后人要言必行，行必果。张景祜和张锠父子先后任教于中央工艺美术学院（现为清华大学美术学院），将家族的艺术拓展为广泛的传承传播和开放式的多向渠道，培养出众多新时代的学院学生，践行着 "泥人张" 艺术的活态传承。在时代的发展进程中，以根植于民间真、善、美的泥土情和赤子心，不断创作出令人赏心悦目的佳作，推动了 "泥人张" 彩塑艺术的传承与发展。

张锠先生在长期学院教学中，除培养了大量本科生、专科生、进修生、留学生外，还培养了多名硕士研究生，如现任清华大学美术学院教师的胥建国、陈辉，北京服装学院教师刘玉庭（代表作有《空镜》，图 6.2-57）、马天

图 6.2-57 空境 彩塑 长 26 图 6.2-58 西江月之一 彩塑 图 6.2-59 高山流水清泉音 长
厘米 宽 71 厘米 高 40 厘米 长 65 厘米 宽 40 厘米 高 120 50 厘米 宽 45 厘米 高 70 厘米
刘玉庭 2015 年 厘米 赵建磊 2003 年 赵建磊 2017 年

羽，北京工业大学教师赵建磊（代表作有《西江月之一》《高山流水清泉音》，
图 6.2-58、图 6.2-59），北京师范大学教师喻建辉，北京联合大学教师高瑛石，
以及日本留学生岩上敏郎等。

6.3 小 结

无锡惠山泥人在数百年的技艺传承中，虽然是师徒相传，但却具有社会
化的性质，异姓相传十分普遍。"粗货"与"细货"之间尽管少有联结，但传
承有序，各有特色。"手捏戏文"制作精细，彩绘装銮异彩纷呈。尤其是历代
形成的塑绘分工合作、由两位艺术家分别前后创作的合作模式，举世无双，
堪称绝配。

"泥人张"彩塑艺术特色概括起来有以下几点。

（1）小型民间彩塑，具有原料便宜、制作简便、易于收藏等特点，与大
型宗教彩塑相比，在表现题材和内容方面有着更多的创作空间和自由度。

（2）作品追求高度的思想性和艺术性。前两代作品代表了清末民初时期
中国雕塑的最高水平。

（3）题材以人物为主，从神话、历史和现实生活中的人物，到明清小说、
戏剧人物，注重文学性、故事性和戏剧性表现；形式多样，丰富多彩。

（4）重人生轻鬼神，作品饱含人文情怀，讴歌生命，弘扬正义。

（5）表现手法以写实为主，兼有夸张、写意。既注重对自然的模拟，也融合了主观情感。

（6）人物塑造强调生动鲜活，动态注重神韵结合，衣纹处理注重线条流畅、舒展优美。

（7）用色强调"色不等于彩"，认为色是客观的存在，而彩是主观对色的调配和组合。在色彩运用上有别于其他民间艺术对固有色的强调或偏爱，色彩运用强调主观情感。

"泥人张"彩塑艺术的主要贡献：

（1）摆脱了延续千百年的陵墓雕塑和宗教雕塑在题材上的束缚，直面人生，表现现实生活和真实人物，获得了雅俗共赏的效果和社会广泛的赞扬。

（2）使雕塑不再依附于建筑等，在形式上获得了独立，成为一种写实抒情的艺术表现形式，为近现代中国雕塑走出了一条现实主义的创作道路。

（3）在继承传统雕塑艺术基础上，独树一帜，具有民间雕塑艺术的本土性、纯正性，"泥人张"由此也成为中国艺术史上最闪亮的一面金字招牌，享誉中外。

（4）顺应社会发展潮流，打破封建技艺传承方式，是中国千百年来由家族作坊式向社会化转换最成功的经典案例。家族人员与社会人士并行求艺，在充分继承艺术风格特点的基础上，培养了一批优秀的彩塑艺术家，创作出了许多具有时代精神风貌的经典彩塑作品，对推动现当代彩塑艺术发展、扩大彩塑艺术更广泛的影响做出了历史性的贡献。

中国佛教彩塑造像从初期对印度佛像的亦步亦趋，到完全形成中国本土化，充分展现了中国佛教徒和工匠的智慧。中国佛教及佛教造像以初唐为界，前面是学习借鉴印度，后面是中国化的创新；玄奘代表了佛教从印度进入中国的终结，慧能代表了佛教的中国化；龙门石窟奉先寺的开凿象征着佛像造像转换后本土化的最突出成果，彻底完成了佛像中国化的进程。

7.1 佛教造像民族化的基本进程

佛教艺术的"民族化""中国化"，确切地说就是"汉化"。因为从佛教传入中国后，中国人对佛教文化及艺术中的建筑形制、造像风格手法、绘画内容方式，从没有停止过改革。而汉化目的无论是开始时的个体感性潜意识，还是逐步上升到的民族理性审美意识，终极目标就是将印度引入的文化艺术适应以中原为代表的华夏文化，也就是中国主流文化——汉文化。

从文化传通角度看，中国造型艺术通过新石器时期古拙淳朴的陶器、商周浑厚生动的青铜器、战国艳丽的彩绘木俑、秦代写实的兵马俑和汉代雄浑凝重的石刻，确立了本土的艺术观念和审美意识，奠定了本土造型艺术的重要根基，形成了内在的核心力量。正因如此，当外来文化和艺术传入时，中国的本土文化才显示出了从容不迫的态度，并以宽厚的胸怀迎接、融合外来文化和艺术。

人类历史上一种文化或艺术形式能够在异国他乡扎根，大致有这两种表现形式：一是带着强势，强迫接受自己的文化，如殖民文化；二是通过传通与当地文化逐渐融合，继而在改良后形成新的文化，如佛教文化。

世界任何民族都没有所谓的纯粹民族文化，或多或少都是多种文化融合的结果，这也是人类生存和发展的需要与必然。但是，如果文化融合的过程不是自然地完成，而是强行介入，对被殖民民族精神进行直接的诋毁与瓦解，那就是反人道、反文明的殖民文化。

从时间节点上看，佛教的传入和石窟的开凿与中国当时社会发展及人们的精神需求都有内在的联系。公元 220 年曹丕篡权，东汉灭亡，从三国到魏晋南北朝时期，战乱不断，民不聊生，人们渴望精神的寄托和心灵的慰藉，佛教适时地填补了这一空缺。

敦煌莫高窟是较早开凿的石窟，始建于前秦建元二年（公元 366 年），18 年后（公元 384 年）后秦政权在天水开凿麦积山石窟，69 年后，也就是北魏兴安二年（公元 453 年），拓跋氏开始在都城平城开凿云冈石窟，41 年后（公元 494 年）随着孝文帝迁都洛阳，新都开始开凿龙门石窟。这四座石窟都开凿于魏晋南北朝时期，从时间节点与社会状况两方面也印证了中国当时整个社会由于信仰的缺失而形成了对佛教的需求。

促使佛教文化本土化的因素包括民族审美、生活习俗、地域文化等。从佛教文化艺术进入中国开凿比较早的十六国后期和北魏中期窟龛看，学习借鉴的过程始终都伴随着本土化改造与创新。早期石窟出现的塔心柱、廊型窟、佛殿窟和中央佛坛式洞窟，包括造型与壁画形式和表现手法，都显露着中国工匠将外来形制适合本土审美所作出的种种努力。

在佛教造像的民族化进程中，中国工匠们创造了多个被文史界划定的新模式，如甘肃省张掖马蹄寺石窟、天梯山石窟、天水麦积山石窟和敦煌莫高窟中，多个十六国时期雕凿的造像形成的"凉州模式"，北魏都城平城开凿的昙曜五窟造像形成的"平成模式"，北魏中期迁都洛阳后所刻造像形成的"龙门模式"，北魏分裂后由西魏皇室主持开凿的麦积山石胎泥塑形成的"麦积山模式"，北齐邯郸响堂山石窟形成的"北齐造像模式"，以及北魏末期形成的造像风格"褒衣博带""秀骨清像"，北周时期具有沉稳、敦正、厚重特点的"珠圆玉润"造像等。这些具有一定造像规律和塑造特点的新模式，都是在对外来佛教造像民族化探索过程中所取得的重要成果。

外来佛教艺术民族化的过程依照历史先后大致可以归纳为三个阶段。

第一个阶段是十六国北魏时期。佛教沿着丝绸之路一直向东，传到了十六国的一些东部都城，这一时期的造像活动也主要集中于丝路的沿线；第二个阶段是从北魏皇家的造像活动到隋代和初唐的开窟建寺，期间石窟造像活动主要围绕封建统治中心地区展开，且经久不衰；第三个阶段是晚唐、五代、两宋和明清，这一时期佛教艺术已完成本土化的转化过程，宗教的神性已趋于世俗化，石窟寺的开凿与造像活动也已被佛殿建筑所取代，在整体发展上呈现出萎缩的状态，这一时期的造像活动主要分布在巴蜀、山西、陕西和甘肃一带。

佛教造像汉化的实例很多，如从云冈早期昙曜五窟造像的面部形象深目高鼻、宽肩壮体的刚毅男性形象（见图2.5-10），转换到龙门石窟奉先寺主像丰腴典雅、温和慈祥的中年女性形象（见图7.1-1），以及从一铺一尊造像发展到一铺九尊造像的变化。再如开凿于北齐时代（公元550—577年）的邯郸响堂山石窟，作为"北齐造像模式"的重要代表和云冈石窟向龙门石窟过渡阶段的一个重要标志，在雕刻艺术民族化上也发挥了承前启后的重要作用。响堂山石窟的北齐造像样式一改北魏时期的"秀骨清像"，面相丰圆、高鼻长目、宽肩肥胛、胸部饱满，体形健壮、饱满、敦厚、结实；立像呈圆柱状，衣纹轻薄疏简，紧贴身躯，把北魏以线条为主的造型转向了以表现形体为主的新风格。特别是南响堂第7窟内头戴宝冠、面相丰满、体态健壮、腹部略隆的菩萨像，上着披帛，下着大裙，裙裾贴体如同"曹衣出水"；还有北响堂第9窟左龛扭躯斜胯鼓腹的菩萨像，均为隋唐"浓艳丰肥""细腰斜躯三道弯"造像开了历史之先河。

佛教造像汉化的历史漫长，各大石窟和地域之间的转化进度快慢也不尽相同，为了便于理解，将比较有代表性的敦煌彩塑、麦积山彩塑和山西彩塑分别论述如下。

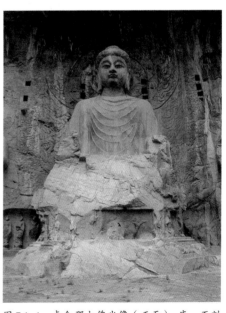

图 7.1-1　卢舍那大佛坐像（正面）　唐　石刻
河南省洛阳龙门石窟奉先寺

7.2 敦煌彩塑的民族化进程

敦煌地区集中了以莫高窟为中心的彩塑遗存大约有3 000多身。在1 000多年间，每个朝代都显示了不同的思想文化、社会生活和审美观念，也创造出了不同的艺术特色和风格。

敦煌从公元五六世纪的十六国、北朝开始，在学习、借鉴、吸收过程中，已开始改造外来的造像形式，逐步探索彩塑汉化的道路。期间确定了石窟开凿中建筑、雕塑和壁画三位一体的综合艺术形式，也确立了塑绘结合的彩塑艺术表现方式。

保存至今的魏晋南北朝时期的729身彩塑，造型风格的变化以孝文帝"太和改制"为界，之前的造像保留了外来佛像的痕迹，之后的造像明显受到了中原"秀骨清像"艺术风格的影响，形体比例逐渐变得修长。到了西魏时，这种对人体比例的夸张进入了一个高峰（见图7.2-1、图7.2-2），也形成了具有独特艺术风格的造像形式。

北凉早期造像常见的是单身"交脚弥勒像"（见图7.2-3），大一点的佛像塑成圆塑放于正壁，小一点的佛像则放于窟的两壁。北魏时期，在主佛像两侧开始出现胁侍菩萨像，但多是放于半侧面。到了北周时期，已形成了一佛、二弟子、二菩萨五身组合成铺的造像形制图（见图7.2-4）；造型上出现了"面短而艳"的新形式，佛像呈头大脸方的特点，身体健硕，肩宽细腰，风格古朴、粗犷，展现了中国北方民族的气质特征（见图7.2-5）。

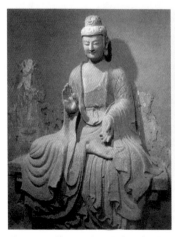 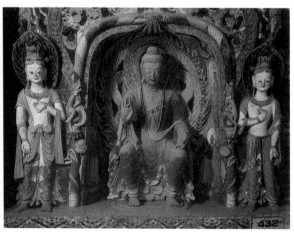

图 7.2-1　佛　西魏　彩塑　高 163.5 厘米　甘肃省天水麦积山石窟第 44 窟　　图 7.2-2　佛和菩萨群像　西魏　彩塑　甘肃省敦煌莫高窟第 432 窟

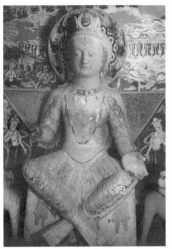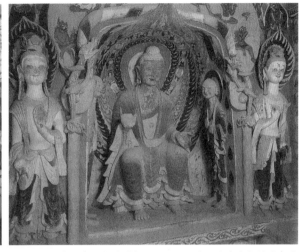

图 7.2-3　交脚弥勒像　北凉　彩塑　图 7.2-4　佛和弟子菩萨群像　北周　彩塑　甘肃省敦煌莫高窟
甘肃省敦煌莫高窟 275 窟正壁　第 430 窟

　　隋代在题材和形式上创造了天王像、力士像、巨型佛像、十大弟子像，
一铺九身像（之前为七身）和一窟三佛像（即过去、现在、将来三世佛，法身、
报身、应身三身佛）（见图 7.2-6）。除十大弟子像前无古人后无来者，相关的
创新都为唐代佛教造像的民族化奠定了重要的基础。

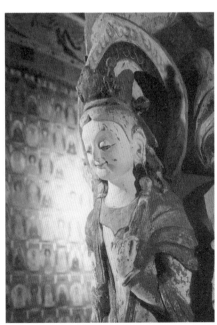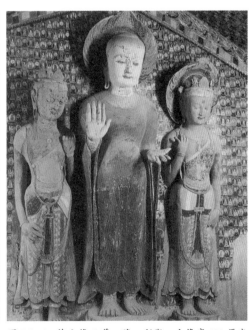

图 7.2-5　胁侍菩萨　北周　高 122 厘米　甘　图 7.2-6　佛立像三尊　隋　彩塑　主像高 425 厘米
肃省敦煌莫高窟 290 窟　甘肃省敦煌莫高窟第 427 窟

这时期还有两个明显的变化：一个是包括基座在内的胁侍菩萨像都施以了彩绘；一个是源于窟中心方柱"支底窟"的减少，佛像开始以固定组合的模式放到正壁。

唐代彩塑在前代不断探索和经验积累下，艺术达到了高度的和谐与统一。造型从初唐的清瘦、秀丽、质朴转向丰肌秀骨，从中唐的丰满健康又转向晚唐的肥硕雍容。每一次彩塑在造型和色彩上的变化都反映出审美观念与欣赏需求的转变，显示了民族和时代的自信、开放与包容。彩塑色彩中展现出的华贵绚烂，造型中对人物解剖结构、肌肤质感细致准确的塑造，将塑像从注重正面或半侧面拓展到圆塑等，在许多方面都对民族化进程做出了重大的推动。

7.3 麦积山石窟彩塑的民族化进程

麦积山石窟是一个开凿早、历时久、风格多样的艺术宝窟，它在佛教艺术进入中国后对佛教塑像的民族化进程做出了重要的探索，转化历程清晰且具有一定的代表性。

麦积山石窟位于甘肃省天水市东南，地处西域、长安、四川之间，受到多种文化的影响（见图7.3-1）。它的开凿年代晚于敦煌莫高窟，早于云冈石窟和龙门石窟，经历12个朝代，近1 600年历史，是国内保存北朝洞窟和彩塑最为丰富的石窟。其彩塑造像的风格演变过程与佛教文化艺术的发展及不同朝代政治、经济、文化、思想观念、传统习惯、审美意识等，都有密切的关系（见图7.3-2）。

麦积山石窟开凿建造大致可分为6个阶段，每一个阶段彩塑造型的变化都可视为是一次对民族化的探索。

麦积山石窟创始于后秦至西秦，当时的造像虽然还带有部分印度造像的特点，但是形象上已显现出中国北方民族所特有的朴实与雄健特征，以及将外来艺术与西北地方性传统艺术逐渐融合的趋势。

北魏前期的造像延续着十六国的风格，由古朴雄健转向了清秀俊朗。如第128窟面型长方的佛像对风骨的偏重（见图7.3-3），肌肤袒露、衣带飘举的"胁侍菩萨"对俊俏消瘦体型的塑造（见图7.3-4），其他包括对褒衣博带式通肩大衣或汉装式裙裟的采用，对塑像身躯扭动形成的曲线美的表现

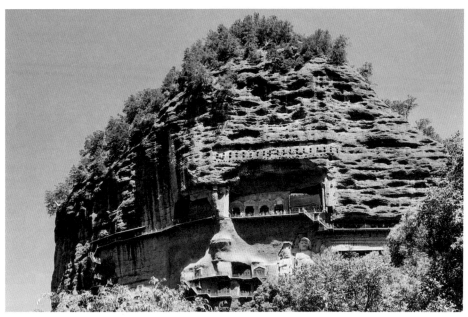

图 7.3-1　麦积山石窟　甘肃省天水市东南 45 公里处

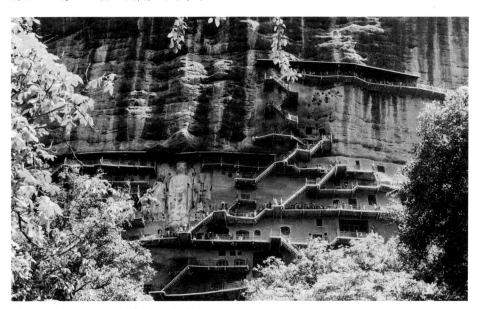

图 7.3-2　麦积山石窟　甘肃省天水市东南 45 公里处

等,造像中越来越多地融入了中国的文化元素（见图 7.3-5）。到了北魏后期,头小颈长、面容清秀、窄肩含胸、体态窈窕修长"秀骨清像"式的形象造型不仅成为一个时代的标识（见图 7.3-6）,也指引了西魏时期的造像对中原人形象的引入和对人情味的强化（见图 7.3-7）。

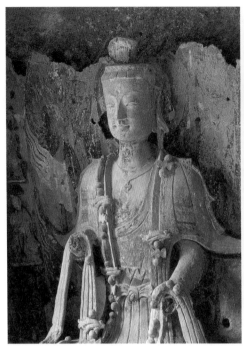

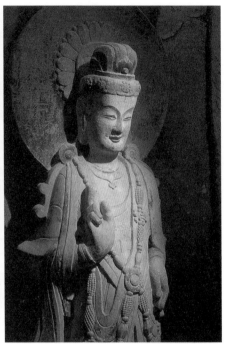

图 7.3-3　佛立像　北魏　彩塑　高 114 厘米　甘肃
省天水麦积山石窟第 128 窟

图 7.3-4　胁侍菩萨立像　北魏　彩塑　高
114.2 厘米　甘肃省天水麦积山石窟第 128 窟

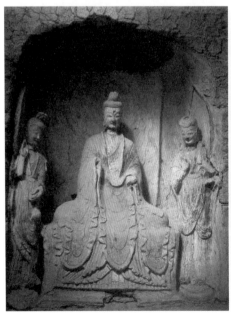

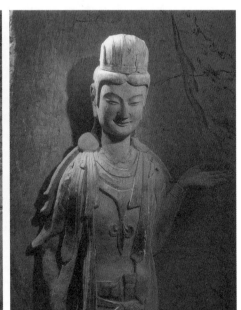

图 7.3-5　佛与胁侍菩萨立像　北魏　彩塑　佛高
119 厘米　菩萨高 93 厘米　甘肃省天水麦积山石窟
第 133 窟

图 7.3-6　胁侍菩萨立像　北魏　彩塑　高 142 厘米
甘肃省天水麦积山石窟第 127 窟

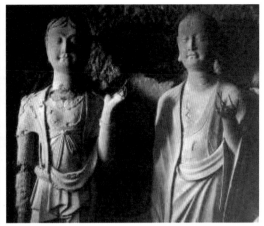

图 7.3-7　女侍童立像　西魏　彩塑　高 114 厘米　甘肃省天水麦积山石窟第 123 窟（左）
图 7.3-8　交脚菩萨像　宋　彩塑　高 157 厘米　甘肃省天水麦积山石窟第 191 窟（中）
图 7.3-9　胁侍菩萨与弟子群像　隋　彩塑　高 154 厘米　甘肃省天水麦积山石窟第 24 窟（右）

　　北周造像更加强调方中求圆，注重比例匀称和结构准确，不仅继承了北魏"秀骨清像"的余韵，也为隋、唐、宋、元、明彩塑创作沿着现实主义方式发展，创造出丰满富丽的唐代彩塑艺术风格（见图 7.3-8）、自然写实的宋代彩塑艺术特色，将彩塑全面引入世俗化做出了重要的铺垫（见图 7.3-9）。

7.4　山西彩塑的民族化进程

　　在民族化的进程中，倘若说敦煌彩塑和麦积山彩塑在唐代之前做出了重要的努力的话，自唐代之后，山西工匠在探索创新民族彩塑方面则做出了更为突出的贡献。

　　山西彩塑不仅地域分布广，时间跨度长，而且遗存数量众多，艺术特色鲜明，几乎涵盖了唐代至清代各个历史时期，构成了一个完整有序的彩塑艺术体系。这其中包括有太原市和周边的晋祠、明秀寺、多福寺、崇善寺、不二寺；大同市和周边地区的善化寺、华严寺、观音堂、云林寺、悬空寺；朔州市和周边地区的崇福寺、佛宫寺；忻州市和周边地区的南禅寺、佛光寺、殊像寺、广济寺、洪福寺、岩山寺、公主寺；晋中市和周边地区的双林寺、镇国寺、资寿寺；吕梁市和周边地区的太符寺、后土圣母庙；长治市和周边地区的法兴寺、崇庆寺、观音堂；晋城地区的青莲寺、玉皇庙；高平市郊区的铁佛寺；临汾市和周边地区的广胜寺、东羊后土庙、东岳庙、小西天；运

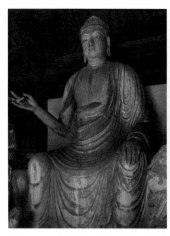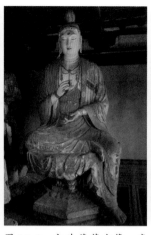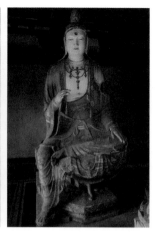

图7.4-1 弥勒佛坐像 唐 彩塑 山西省晋城市下青莲寺弥勒殿

图7.4-2 文殊菩萨坐像 唐 彩塑 山西省晋城市下青莲寺弥勒殿

图7.4-3 普贤菩萨坐像 唐 彩塑 山西省晋城市下青莲寺弥勒殿

城市和周边地区的龙兴寺、福胜寺等。

山西省各地寺庙遗存的彩塑，有的是一个朝代的，有的是多个朝代的。其陈列形制、塑像大小、数量多少都不尽相同，从中不难看出历代艺人和工匠对彩塑民族化探索的足印。以创建于北齐时期的晋城上下青莲寺为例，寺中彩塑涵盖了从唐至明、清数百年的作品。下青莲寺正殿弥勒殿唐代塑造的主尊"弥勒佛坐像"（见图7.4-1），面相方圆、弯眉大眼、鼻梁高挺、鼻头狭窄、颈部开阔、身材伟岸、衣纹细密贴身，显然还保留着前期犍陀罗风格的余韵。而位于两侧的文殊菩萨坐像（见图7.4-2）、普贤菩萨坐像（见图7.4-3），头部塑造方圆适度，面相饱满圆润，神态端庄宁静，与周边的迦叶、阿难和供养人则显示了初唐"曹衣出水"的特点和中晚唐"周家样"丰腴柔丽的风韵。至于寺中的宋代彩塑，更是一改唐代宽胸细腰之风，造型更加写实，服饰更趋华美绚烂。其中观音阁和地藏阁中的十六罗汉像和十殿阎君像，造像神态各异，凸显了人性化和情感化的意蕴，把外来佛教造像彻底地转换为中国化、民族化和地域化。

7.5 小 结

佛教造像传入中国后，每一次风格的变化都与时代发展和社会变迁有密切联系。推动佛教造像民族化的核心力量源自于中华民族对自身文化的自信，

以及发自对真善美的文化自觉。民族化是一个由开放、兼容并蓄到满足审美需求和文化需要的过程，期间展现了中华文化的包容性和汇通性。

外来文化带来的新思维、新内容、新形式，在融入中华文化过程中即丰富了中华文化也改变了中国原有的文化。跨文化传通从本质上触动了中国本土的文化，增添了中国雕塑前行的新轨迹，完成了一次次波澜壮阔的艺术创举。

中国对印度佛教文化和造像艺术从第一个阶段的师仿，到第二个阶段的创新，在民族化进程中留下了两大财富：一是为适应本土的审美意识和造型观念，在不断创新过程中促发了多种艺术风格的诞生； 二是为中华民族迎接外来文化，发展民族艺术积累了宝贵的经验，特别是为近现代中国面对西方文化和艺术的进入提供了重要的参照系和历史经验。

历史上看，民族化的探索过程对于一位艺术家来说是极具风险的实践过程。"吴家样"的创立，极有可能将吴道子磊落劲怒、气韵雄壮的笔迹和气势飞扬、风动满壁的风格流传到敦煌，影响到莫高窟的壁画制作；"周家样"的诞生也会对中国佛教菩萨和观音的造像形成重要影响。但一些不能适应中国传统文化和审美需求的所谓民族化转换，可能会风行一时，但最终还是会落入尘沙，被历史遗忘。譬如，张僧繇仿照印度阿旃陀壁画"凹凸花"画法演变出的绘画方式，虽兴起一时，但却后继乏人，很快便消失变得无人问津。再如，出生于西域曹国的曹仲达所创造的"曹衣出水"，虽然也曾风行一时，但那种显然模仿印度笈多时期造像衣纹如同从水中立起的样式，不仅在南朝未被接受，在以后的中国佛教造像中也鲜有出现。

从民族心理上讲，任何一种外来的文化都面临着地域性的挑战，面临着与原住民思维方式和审美观念的融合。民族化即是一个民族成熟的标志之一，也是一个民族能否屹立于世界之林的重要内在因素。

唐宋后，将印度佛教中不曾有造像和仪轨的罗汉，数量从 16、18 尊发展到 500 尊，成为许多大殿烘托气氛不可缺少的形象；将菩萨造型从印度男性形象转换为女性形象，进行多种演变发展，甚或在五代后把菩萨塑造成宫娃的样子，变成"送子观音"，不仅是宗教艺术的"世俗"化，也是宗教艺术的"民俗"化。因而说，驱使外来文化或艺术民族化背后一个重要的因素就是民族心理的需求。

8.1 圆塑

"圆塑",是彩塑最基本、最常采用的艺术表现形式。它的特点是能够充分显示作品形体与空间的魅力,可以通过环绕观赏从多角度理解作品的寓意和美感。圆塑不仅可以使主题突出,也最具艺术感染力。

中国最早的圆塑应该是辽西东山嘴牛河梁发掘出土的红山文化女神庙中的陶塑人像。尽管从大量出土的人像残片中还无法断定是否是大型圆塑的局部,但其中一些小型的女性裸体塑像已显示出圆塑的基本要素。在陵墓雕塑中,自春秋战国开始出现俑以后,包括地下墓葬中的木俑、陶俑、金属俑,或者地上设置的石像生等基本都是圆雕或圆塑。在宗教雕塑中,除了一些木雕和石刻外,包括敦煌莫高窟、麦积山石窟和众多的寺庙观堂,采用的也大多是圆塑形式,或者是圆塑与浮塑、壁塑、悬塑结合的形式。

圆塑在石窟或寺庙的彩塑中都占据着中心和主导的地位。它的放置方式有两种:一是不需要背景,完全独立地存在,如山西省晋祠圣母殿内的仕女塑像,每一身都是独立的圆塑(见图 8.1-1);二是虽形体依靠背后墙壁,但仍于背后墙壁而独立存在的圆塑。这种类型的圆塑因放置的空间位置或特定的环境需求,形成了次要的观赏视角,因而背部造型和彩绘都会比较简单,但不失圆塑的基本特征。如山西省平遥县双林寺菩萨殿中高 3.45 米的"二十六臂观世音坐像"(见图 8.1-2),头戴花冠,面容圆润,结跏趺坐,

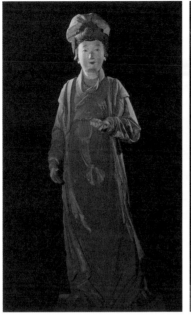

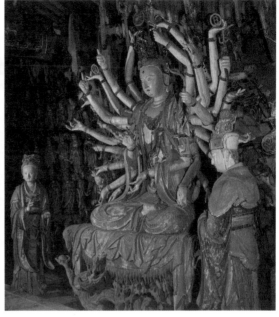

图 8.1-1　侍女像　北宋　彩塑　山西省太原晋祠圣母殿北壁东起第三人

图 8.1-2　二十六臂观世音坐像　明　彩塑　高 345 厘米　山西省平遥双林寺

26 个手臂从上至下、前后错落有致地向外展开，身体完全脱离了后壁而坐26 个手臂从上至下、前后错落有致地向外展开，身体完全脱离了后壁而坐落于台座之上，充分展现了观世音大慈大悲的精神面貌和心境。

除此之外，应认识到，石窟和寺庙大多都是建筑、雕塑、壁画的艺术综合体，即便是彩塑，许多也都融合了圆塑、浮塑、壁塑、悬塑的不同形式，通过在环境中主次搭配、前后衬托，共同营造气氛。如山西省临汾市隰县小西天中的明代彩塑等（见图 8.1-3、图 8.1-4）。

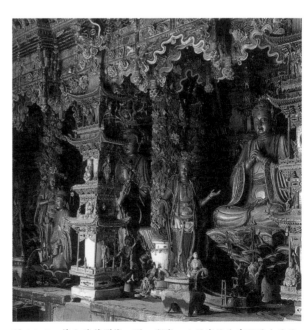

图 8.1-3　佛和菩萨群像　明　彩塑　山西省临汾市隰县小西天

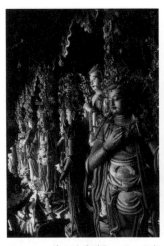

图 8.1-4　佛和菩萨群像　明　彩塑　图 8.2-1　佛立像　北周　图 8.2-2　一佛二菩萨群像　北周　石
山西省临汾市隰县小西天　　　石胎彩塑　甘肃省拉梢寺　胎彩塑　通高 36 米　甘肃省拉梢寺

8.2　浮塑与影塑

　　"浮塑"，是背部依附于岩壁、墙壁或相关物体的彩塑表现形式，依起
伏高低又分高、中、低、浅、薄等形式。如依附岩壁的甘肃省拉梢寺佛立像
（见图 8.2-1）和一佛二菩萨群像（见图 8.2-2、图 8.2-3）等，这些造像依山而
建，背部与山体相连，坚实而牢固。有些造像为了保证造像的牢固性，还会在
内部制作各种结构以与山体或建筑墙面连接。因大型浮塑在附着于岩壁或墙壁
时间久后容易塌垮，所以历史遗存相对很少，流传到今天的浮塑大多都是些中
小型的作品。源于浮塑在整个环境中发挥的艺术作用比较有限，大部分都只是
作为背景来映衬主像，很少有类似古埃及、古希腊和古罗马那样的主体性浮雕
出现。

　　与浮塑存在的诸多局限性相比，石刻具有天然的优势，尤其是大型的
浮雕。如大足宝顶山大佛湾第 5 号龛南宋时期的彩绘石刻"华严三圣立像"
（见图 8.2-4）和地狱变相中的"养鸡女"（见图 8.2-5），盛唐时期开凿的巴
中南龛 77 号释迦说法龛龛门左侧的"天王立像"（见图 8.2-6）和四川省广
元千佛崖四号窟右侧壁上的"奔走相告"（见图 8.2-7）等，它们借助于山体，
高低起伏游刃有余，而不会碰到制作泥塑时来自黏土厚度及重量方面的诸多
难题，展现了优越于泥塑的特点。

　　薄浮塑作品十分少见，麦积山第 4 窟第 2 龛前廊正壁飞天和第 3 龛前廊

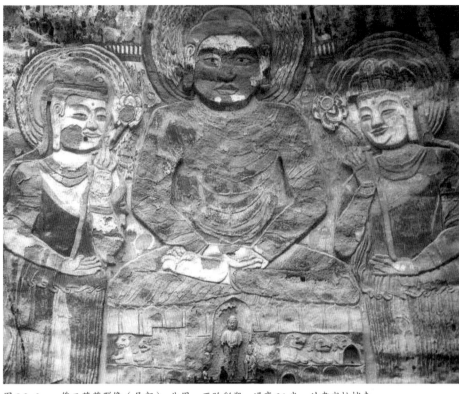

图 8.2-3 一佛二菩萨群像（局部） 北周 石胎彩塑 通高 36 米 甘肃省拉梢寺

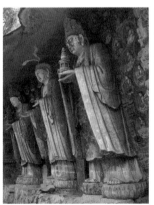

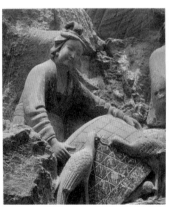

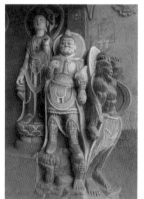

图 8.2-4 华严三圣立像 南宋
彩绘石刻 重庆市大足区宝顶山
大佛湾第 5 号龛

图 8.2-5 养鸡女 南宋 彩绘石刻
重庆市大足区宝顶山大佛湾地狱变相

图 8.2-6 龛门左侧天王立像
盛唐 彩绘石刻 重庆市巴
中南龛 77 号释迦说法龛

正壁 "弹阮飞天"（见图 8.2-8），称得上是一组经典之作。作品中以壁画为主，人物形象只有五官和手稍微凸出墙壁，其他部位与壁画融为一体，创造出了精巧别致的画面效果。

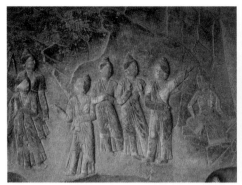

图 8.2-7　奔走相告　盛唐　彩绘石刻　四川省广元千佛崖四号窟右侧壁

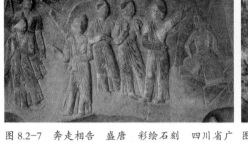

图 8.2-8　弹阮飞天　北周　彩塑　高 86 厘米　甘肃省天水麦积山石窟第 4 窟

　　"影塑"是浮塑的一种变体形式。通常以胶泥、细砂和纤维（纸浆或棉花等）合成塑泥，通过模具印坯翻制成型，表面经过处理后，背面粘贴于墙壁上，然后敷彩与周边形成一个整体。它大多数情况下是附着于崖壁或墙壁，用以主像的陪衬、内容的补充或形式上的装饰。因为可以模制，所以可以复制，横向或纵向排列，组合成组成片的影塑，形成与周围背景浑然一体的艺术效果，如甘肃省张掖市肃南县金塔寺石窟东窟中心柱右面上层龛"三佛像"（见图 8.2-9）和下层顶部"飞天"（见图 8.2-10）以及天水麦积山石窟第142 窟左壁弟子阿难两侧多个佛和菩萨影塑（见图 8.2-11）。

　　因为这种影塑可以很好地营造艺术效果，增添艺术气氛，所以许多彩塑聚集地都会采用此种方式，如敦煌莫高窟北朝、隋代中心塔柱窟，粘贴于中心塔柱或四壁上部的佛、菩萨、供养菩萨、飞天、莲花等大量影塑（参见第259、254、251、257、260、248、435、437、288、432、442、428、290、302、303 窟），以及唐代洞窟粘贴的小型一佛二菩萨说法图、小型佛像等（参见第 215、212、220、492 窟）。

　　影塑在制作上通常上厚下薄，上部近似于圆塑。高低起伏，一方面，需要经过压缩处理；另一方面，又不受比例压缩或分层次方式的限制，制作上有较大的自由度。

　　影塑方式还经常运用于圆塑造像上的饰品塑造，如璎珞、串珠，还有宝冠上的花饰等，制作时也都是采用模制粘贴的方式。

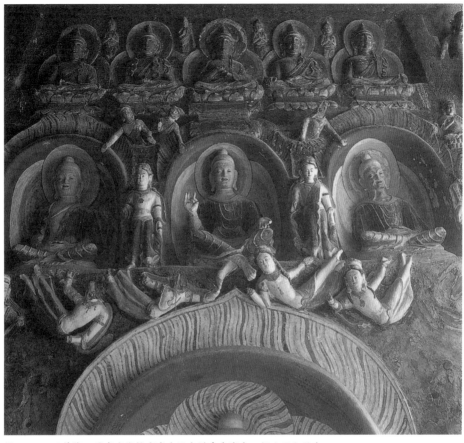

图 8.2-9　三佛像　甘肃省张掖市肃南县金塔寺东窟中心柱右面上层龛

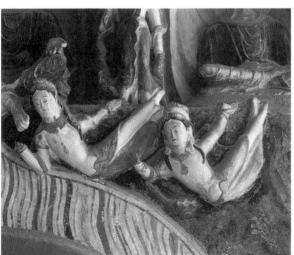

图 8.2-10　飞天　彩塑　甘肃省张掖市肃南县金塔寺东窟中心柱右面下层龛顶部的飞天

图 8.2-11　甘肃省天水麦积山石窟第 142 窟左壁

8.3 壁塑与悬塑

　　"壁塑",又称"塑画"或"隐塑",有的小型塑像做好后会插入墙壁悬空放置,这一类彩塑又被称为悬塑。壁塑和悬塑在创作实践中经常交叉运用,以达到互补增辉的艺术效果。

　　壁塑形式传说为"塑圣"杨惠之创造,它融合了绘画与雕塑的优点,将平面绘画与立体的圆塑,以及不同高低起伏的浮塑相互结合,即充分利用室内顶部和四壁空间,也将人物、动物之外的山水、云雾、树木、花草都融入画面整体表现之中,创造出了类似全景式的艺术画面和连环画式的多重画卷,极大地丰富了彩塑艺术的表现形式和手法(见图 8.3-1)。

　　山西省和陕西省古代遗存的彩塑中,有许多就是这样壁塑加悬塑的艺术形式,其中双林寺的悬塑就非常具有特色和代表性。在千佛殿,四壁的悬塑多达五六层,内容丰富多彩,人物千姿百态。菩萨殿的悬塑也很出色,在千岩竞秀、万壑争流、层峰峻岭、云雾缭绕的背景前,放置了 400 多尊悬塑的菩萨像,各个形象生动优美,衣裙飘动,色彩绚丽,置身于此宛如进入人间仙境一般(见图 8.3-2、图 8.3-3、图 8.3-4)。释迦殿的壁塑和悬塑分布于东、北、西三面墙壁,东部墙壁塑有白象投胎至菩提成佛,西壁塑有初转法轮到金棺自举,塑像高约 20~40 厘米,人物多达 200 多尊。壁塑中的人物与景物相互映衬依托,丰富而不杂乱,细微而不繁复。富有装饰性的殿堂楼阁与人物组合得十分协调。

　　山西省长治市西郊梁家庄村的观音堂,修建于明万历十年(公元 1582 年)。主殿观音殿的东、南、北三面墙壁、屋顶梁架、门窗顶部都布满了彩塑,其中大部分都是悬塑(见图 8.3-5、图 8.3-6)。殿的正中是观世音菩萨、文殊菩萨和普贤菩萨,三位菩萨背后是两组悬塑,人物众多、形态各异,佛寺仙宫、祥云怪石错落有致。彩塑内容分别取材于《华严经》和《法华经》的经变故事,表现形式采用了适合观赏的立体故事画方式,整体构思巧妙,组织有条不紊,毫无杂乱之感。环顾四周,星罗棋布的殿台楼阁和云石景物与 500 多尊层层叠叠、铺天盖地扑面而来的彩塑人物,会令人肃然起敬,立刻受到环境气氛的熏染。

　　陕西省西安市蓝田区水陆庵中的明代彩塑,是一座集雕塑、建筑为一体的艺术珍品。其大雄宝殿内 13 个墙面上精确合理的安排塑造了 3 700 余尊彩塑,其中大部分都是悬塑。它们件件栩栩如生,个个活灵活现。塑造的亭台楼阁、

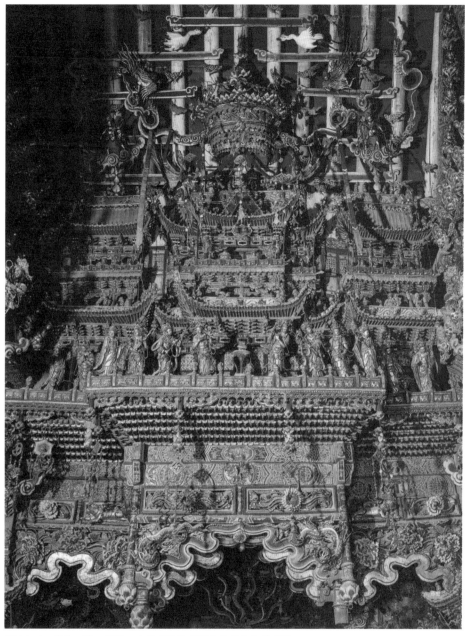

图 8.3-1　佛龛　明　彩塑　山西省临汾市隰县小西天大雄宝殿

殿宇宝塔金碧辉煌，出水海天、飞龙舞凤、奔骐跃虎、花竹鱼虫，细腻逼真，
融合了圆塑、浮塑、壁塑和悬塑多种形式与手法。内容丰富，场面宏大，充
分展现了中国古代彩塑巧妙多变的塑造技艺和工匠们的艺术创造力，堪称明
代彩塑的一个经典范例和"壁塑瑰宝"（见图 8.3-7、图 8.3-8、图 8.3-9 ）。

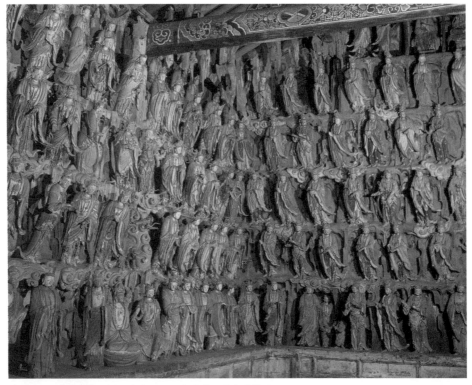

图 8.3-2　菩萨群像　明　彩塑　山西省平遥双林寺菩萨殿

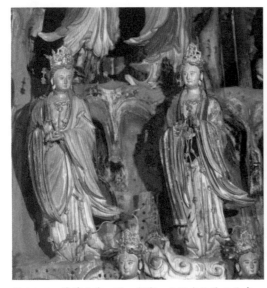

图 8.3-3　菩萨立像　明　彩塑　山西省平遥双林寺
菩萨殿

图 8.3-4　菩萨立像　明　彩塑　山西省平
遥双林寺菩萨殿

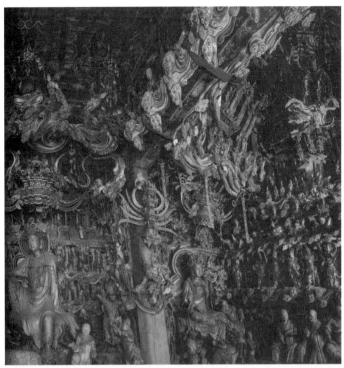

图 8.3-5　菩萨群像
明　彩塑　山西省长治市
西郊梁家庄村观音堂右壁

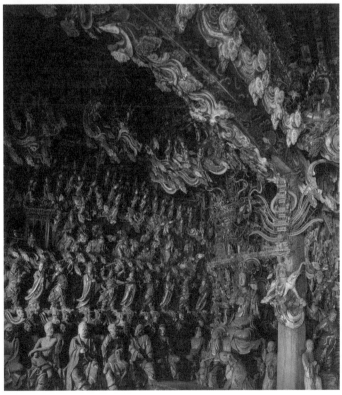

图 8.3-6　菩萨群像
明　彩塑　山西省长治市
西郊梁家庄村观音堂左壁

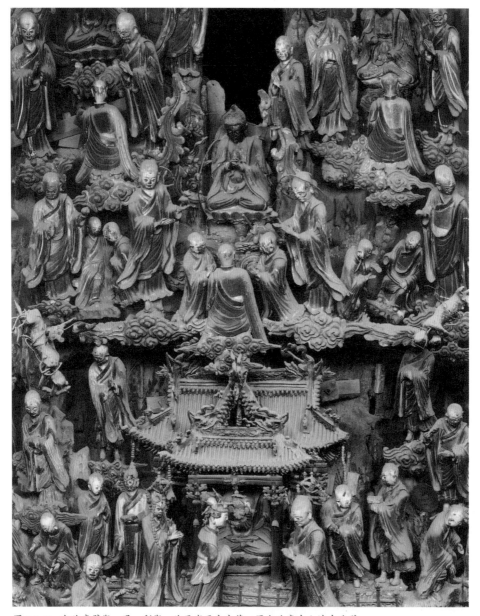

图 8.3-7　水陆庵壁塑　明　彩塑　陕西省西安市蓝田区水陆庵东山墙东北壁

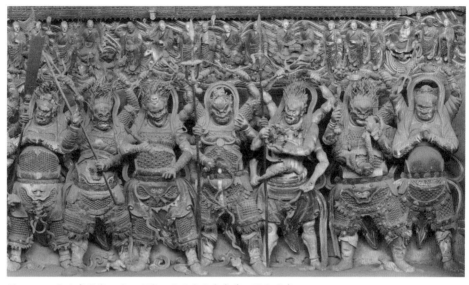

图 8.3-8　水陆庵彩塑　明　彩塑　陕西省西安市蓝田区水陆庵

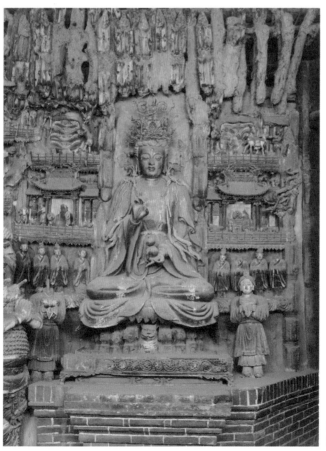

图 8.3-9　水陆庵彩塑　明
陕西省西安市蓝田区水陆庵

8.4 小 结

中国传统彩塑从圆塑角度与西方雕塑相比，受到许多观念的束缚，虽然也出现了诸如双林寺韦驮像那样刚劲有力、威武雄壮的作品，但整体上看，源于表现内容、题材和材质的局限，圆塑在对四周空间拓展方面，缺乏像西方圆雕对空间的主动性与自觉性，如同古希腊雕塑家米隆创作的大理石雕刻《扔铁饼的人》那样，通过形体的旋转对空间形成了拓展，强化了雕刻的三维性。

以佛教为代表的宗教造像，因为要服从石窟或寺庙建筑的整体空间，受制于表现内容和人物主次、前后关系等因素，所以很少有独立的或组合的彩塑作品，基本上都是对称式、横向一字排开或倒 U 字形。逐步形成的程式化布局构图也成了彩塑对空间拓展的制约因素。

墓俑类的彩绘陶俑，出于功能的需求，放置于地下墓穴，原本就不是供人们观赏的艺术品，因而也谈不上在遵从整体墓穴设计安排之外，有更多的艺术发挥空间。东汉后虽然题材内容的扩大使俑像造型变得更加丰富，人物动态也有了许多新的变化，但这都不是雕塑本体对空间的主动性探讨，创作的出发点和终结点也都不能反映雕塑形体对空间的张力或空间对形体的侵蚀性。

以绘画性见长的浮塑在传统的彩塑中所见不多，与大量石窟中出现的浮雕相比相形见绌。在中国古代彩塑中值得大书特书的是由壁塑和悬塑组成的寺庙彩塑艺术综合体，其形式灵活、造型多样、丰富多彩，堪称中国彩塑艺术的绚丽篇章。

9.1 写 实

写实的方法由来已久，辽宁省牛河梁红山文化出土的新石器时代遗址"女神庙"内的泥彩塑，是新石器时代陶塑的最高成就。遗址出土的陶塑人像有20多件，其中的彩塑女神头像称得上中国早期写实性彩塑的代表作品。头像的五官造型准确，形象生动逼真，显示出塑造者对人物形象的准确把握和对面部结构的理解（见图 9.1-1）。

从艺术模仿说看，人类对客观事物的模拟确实是天性使然，但从中国古代雕塑发展历程看，写实性雕塑的建立和发展与秦代追求务实精神有着更为紧密的内在联系。这一点与古罗马雕刻艺术追求写实源于背后的文化和习俗有异曲同工之处。

秦人的务实精神体现在价值观、伦理观、文化艺术观等很多方面。他们本来就缺乏仁义礼乐等传统文化根基，不好虚名而尚实。在价值观的支配下，百姓淳朴勤劳，声乐不流污，服饰不怪异，既不徇私钻营，也不结帮纳派，一心只想着为国建功立业。为了解决内忧外患困局。首先，采取了广纳贤士政策，既广泛招收天下能人，又对其慎重甄别，查其实际能力，如设计用五张羊皮从

图 9.1-1　女神头像　新石期时期彩塑　高 22.5 厘米　辽宁省博物馆藏

楚人那里换来百里奚，用"厚币以迎蹇叔"等；其次，制定的政策和法令注重实效，不尚虚文修饰，而在执行时又可以根据具体情况与实际结合加以调整，如"商鞅变法"后把"急耕战之赏"作为富国强兵的基本国策等，使国民具有了尚实功、求实利的生活概念，使务实精神成为秦人的立国之根本。

秦人的求实精神在文学作品中也有体现，如《诗·秦风》最大的特点就是朴实无华，质直明白，内容具体而情感真挚；再如韩非子的著作极善于用生动事例比喻，同时也注重用深刻的雄辩来说服论证，将文学的优美与政论的说服力融为一体。在建筑方面，秦在消灭六国过程中，每灭一国即将其国的宫殿复原建造在咸阳，以实物形象表现了秦国"灭六国而兼天下"的博大胸怀。至于秦始皇陵的建造，更是"以水银为百川江河大海，机相灌注，上具天文，下具地理"。其形制完全与"六合"相联系。作为陵墓的组成部分，秦始皇兵马俑也向世人揭示了这一求真务实的精神。

秦始皇兵马俑是中国古代写实性雕塑的巨作，俑像不仅显示出高度的写实水平，还将写实方法确立为雕塑创作的主导方法，并影响于后世。

（1）千军万马的军阵布局符合兵书中的军队布阵原则（见图9.1-2）。一列列、一行行的战车，由骑兵、步兵组成的左、右、中三军及指挥部，置陈布势，真实可鉴。长弩强兵在前、短弩弱兵在后的组合方式，战车的形制、结构和各

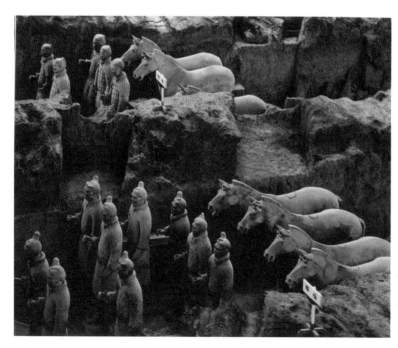

图 9.1-2　俑坑东端北侧车马及步兵俑队　秦　陶　陕西省临潼秦始皇陵1号兵马俑坑

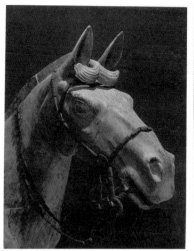
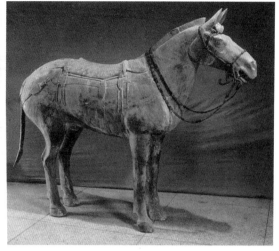

图 9.1-3 骑兵鞍马俑马头 秦 陶 陕 图 9.1-4 陶马 秦 陶 陕西省临潼秦始皇陵 2 号兵马俑坑
西省临潼秦始皇陵

部位零件，以及车前驾车马所用的络头大小尺寸均与文献所记相对应，没有大的差异。马的头部丝丝入扣，躯干肌丰骨劲，四肢棱角分明，特别是马的面颊，宛如刀削斧砍，概括而洗练；眼眶隆起，睛如铜铃，表现了马的神骏与机警，充分地体现了"形具而神生"的中国传统审美观念（见图 9.1-3、图 9.1-4）。

（2）俑坑出土的各类兵士，其身材高矮、胖瘦，面部的形象特征、发须的样式等，都真实地反映了历史的原貌。有的厚唇大口、宽额阔腮，显得淳朴憨厚（见图 9.1-5）；有的面庞圆润、下巴稍尖，展现出一副机敏神情（见图 9.1-6）。俑的服饰、甲衣甲片等种类虽然繁多，但将领与兵士、骑兵与步兵，将领中高低级别的服饰都有明显区别；甲衣甲片的编缀固定、腰间革带、带钩，束发用的发带，扎腿用的行縢、靴、履等，造型都一丝不苟，细致入微（见图 9.1-7）。

秦始皇兵马俑的制作在艺术上采用仿真写实的方式，与秦始皇横扫六合、一统天下，希望通过艺术再现真实景象，彰显"功盖三皇""德踰五帝"，展现其崇高的尊严和威望有着直接的联系，是政治上的需要，也是文化上的选择。仿照真人制作人像包含着秦文化对人的尊重和对现实社会的认同。

但是，秦始皇兵马俑的仿真写实并非是自然主义的简单模拟，更不是纯粹意义上对物象的描摹，其造型方法是一种经过对真实物象高度理性分析，进而通过归纳、提炼、概括后加工而成的艺术。这种艺术表现采取的就是"归类法"，此法包含了中国古人的思维方式和造型意识，堪称艺术大法。谢赫"六法"中谈到的"随类赋彩"就源于对"类"的深刻理解。具体事例如

图 9.1-5　兵马俑头像　秦　彩绘陶俑　陕西省临潼秦始皇陵　　图 9.1-6　兵马俑头像　秦　彩绘陶俑　陕西省临潼秦始皇陵　　图 9.1-7　陕西省临潼秦始皇陵高级军吏俑铠甲示意图

将军俑在身材方面有意划分成高矮胖瘦，把面部形象依据真实人物脸部的胖瘦长短分成类似后来的"八格"，有的显得文儒风雅（见图 9.1-8），有的显得持重老练（见图 9.1-9），有的则显得威武刚毅（见图 9.1-10）。为了打破兵马俑造型上的单一性，在动态上还依据真实人物归纳出了蹲跪式武士俑（见图 9.1-11）、立式弩兵俑（见图 9.1-12）、骑兵俑（见图 9.1-13）和战车武士俑等形式，通过类型的变化和穿插达到了丰富整体兵马俑的目的。

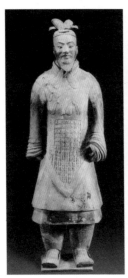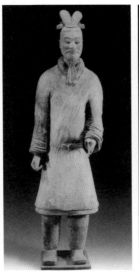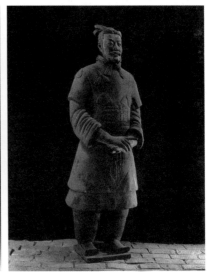

图 9.1-8　将军俑　秦　彩绘陶俑　陕西省临潼秦始皇陵 1 号俑坑　　图 9.1-9　将军俑　秦　彩绘陶俑　陕西省临潼秦始皇陵　　图 9.1-10　将军俑　秦　彩绘陶俑　陕西省临潼秦始皇陵

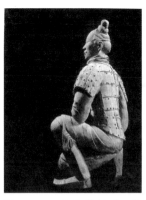

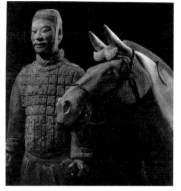

图 9.1-11 跪射俑侧视 秦　　图 9.1-12 立射俑 秦 彩绘　图 9.1-13 骑兵鞍马俑 秦 彩绘陶俑
彩绘陶俑 陕西省临潼秦始皇陵　陶俑 陕西省临潼秦始皇陵　陕西省临潼秦始皇陵 1 号兵马俑坑

　　为了更好地获得俑在形体比例和结构上的协调，在遵循一般表现规律的基础上，秦始皇兵马俑还有意强调了形体之间的搭配，如大头阔面的形象配以粗壮的躯干和四肢，长方的面孔配以高大的身躯和颀长的四肢等，获得了"皮肉明备，骨节暗全"的艺术效果。

　　秦俑在表现发式和帽型时，不是去刻意刻画细节，而是通过对发式的概括，分出几种类型，再在类型上进行新的分类，如同数学中的排列组合一样，单纯中求丰富，变化中求多样。仅俑的发式就分有螺旋式、箆纹式、波浪式，发辫有三股、六股，发辫盘结的形式有人字形、十字形、丁字形、卜字形，发髻上有单台圆丘髻、双台单环髻、双环髻、三环髻、四环髻，三台单环、双环、三环、四环髻（见图 9.1-14、图 9.1-15、图 9.1-16），束发带有扇形和折波形等。通

图 9.1-14 陕西省临潼秦始皇陵　图 9.1-15 陕西省临潼秦始皇陵　图 9.1-16 陕西省临潼秦始皇陵
陶俑扁髻和发辫示意图　　　　陶俑圆髻和发辫示意图　　　　陶俑圆髻和发辫示意图

过造型的变化，加上塑造时充分结合圆塑、浮塑、贴塑、堆塑、线刻等表现手法，原本在神情动态上比较单调的军容形象在统一中便得到了丰富。

1980 年，陕西省临潼秦始皇陵封土西侧 20 米处出土了两乘通体彩绘的青铜马车，大小约为真实马车的 1/2，均为单辕、双轮、四马系驾。据《后汉书·舆服志》记载："天子所御驾六，余皆驾四。"蔡邕《独断》记载："法驾，上所乘曰金根车，驾六马。有五色安车、五色立车各一，皆驾四马，是谓五时副车。"铜马车一辆是安车，一辆是立车，两辆青铜马车的彩绘颜色以白色为主，与五方色中的西方色相合。车舆四面围�，后部辟门。围栏用笭网和屏蔽物幕蔽。覆蔽体外面绘勾连的菱形纹，内侧绘类似织锦的纹样。舆近前部 1/3 处的上方，横置供人凭扶的车轼。舆内竖立一顶高杠盖，伞盖内里密布彩绘云纹。对应史书记载，此青铜马车完全是对秦始皇銮驾卤簿中属车的真实摹写。青铜马车伞盖下站着的一御官俑，头戴双卷尾冠，身佩玉环，背后佩剑，双手握辔，造型写实，制作精细，也完全是仿照真实人物形象进行的制作（见图 9.1-17）。

"跽坐"，是自史前至魏晋时代中国人席地起居生活样态的真实写照。这一点从 1974 年出土于陕西省西安市临潼区秦始皇陵马厩坑的"跽坐马夫俑"，和汉代陶制彩绘"跽坐女俑"的姿态上便可看出秦汉俑塑对真实生活的模拟状况。"跽坐马夫俑"，表现了人物双臂垂放腿上的端庄姿态，刻画出了人物惶恐紧张的心理和温顺恭敬的情态。身着的交领右衽长衣和脑后绾髻，也都真实地再现了秦代普通劳动者的装束（见图 9.1-18）。"跽坐女俑"，身着竖领右衽窄袖衫，下着小喇叭长裙，面容温婉娴静（见图 9.1-19）。头发正中开缝，

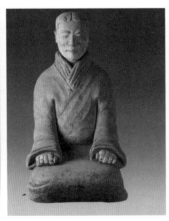
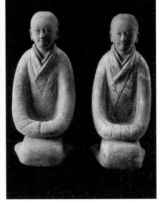

图 9.1-17 一号铜车御官俑 秦 青铜 1980 年陕西省临潼秦始皇陵封土西侧出土

图 9.1-18 跽坐马夫俑 秦 陶 高 69 厘米 陕西省临潼秦始皇陵

图 9.1-19 跽坐女俑 汉 陶 高 33 厘米 陕西省西安市长安区姜村

分发两颗，至颈后集为一股，挽髻后垂至背部，然后再从髻中抽出一绺，朝一侧下垂，再现了汉代由汉桓帝时梁冀妻孙寿所创的堕马髻发式。

在汉代，人们普遍认为死后只是换个地方继续生活，因此生前所能享受到的一切物质和精神待遇，死后都要想方设法带到另外一个世界里去。在这种观念驱使下，汉代的墓葬中开始模仿现实生活，出现了将现实生活中用到的物件，如粮仓、厨房、钱库、乐舞厅、会客厅等，甚或微缩的建筑，以及看到的家禽家畜等都按照真实模样制作出来放置于陵墓之中。

东晋雕塑家戴逵（公元 326—396 年）不仅是佛教雕塑民族化改革的先驱，据说也是一位具有高超写实技巧的艺术家。他的作品所具有的"神明太俗"和"世情未尽"，没有沿袭外来佛像造型，而是从现实出发，立于本土传统创作出了许多优秀作品，遗憾的是其真迹未能流传至今。

宋代（公元960—1279 年）彩塑在继承和发扬唐代造像艺术基础上，表现方法更趋写实（见图 9.1-20、图 9.1-21）。1984 年陕西省西安市东郊纬十街出土的"彩绘女俑像"和"彩绘男俑像"（见图 9.1-22），是两件制作精细、刻画深入，具有很强写实性的俑塑头像。女俑五官秀美细腻，神情恬静淡雅；男俑眉清目秀，笑意盎然，充分表现了青春少年的稚气和活力，堪称宋代俑塑精品。

在寺庙、宗祠彩塑方面，山西省太原市晋祠圣母殿内的 33 尊侍女塑像和山东省长清灵岩寺千佛殿的 40 尊彩塑罗汉像也堪称写实方面的代表。两寺虽相隔千里，但彩塑却珠联璧合，其写实程度堪称宋代世俗人物和罗汉彩塑之最高水平。

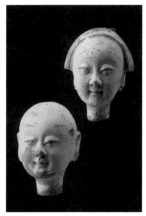

图 9.1-20　彩绘泥塑女头像　宋　高33.5厘米

图 9.1-21　泥塑罗汉头像　宋　高20.2厘米

图 9.1-22　女俑像、男俑像　宋　彩塑　高15厘米　陕西省西安市东郊纬十街

山西省太原市西南25公里悬瓮山下的晋祠，是中国第一大祠。北魏修建时是为了纪念周武王次子、晋国始祖唐叔虞，后又进行过多次的重修与扩建，目前保留有宋、元、明、清的100多件珍贵彩塑。在主殿圣母殿中供奉着43尊宋代彩塑，主像是圣母姜邑，也就是齐太公姜尚的女儿，其余的有宦官、女官和侍女。其中33尊侍女像无论是梳妆、洒扫，还是奏乐、歌舞，塑造得形态各异，活灵活现（见图9.1-23）。所有塑像大小都与真人相仿，表现了不同人物的年龄、情绪和思想感情，个个神态鲜活，体态丰满俊俏，面容清秀圆润，造型写实典雅（见图9.1-24、图9.1-25）。

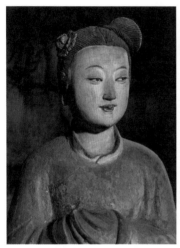
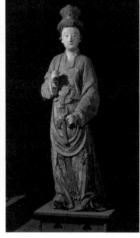
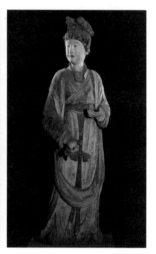

图9.1-23 侍女像 宋 彩塑 山西省太原市晋祠圣母殿

图9.1-24 侍女像 北宋 彩塑 山西省太原晋祠圣母殿南壁西起第二人

图9.1-25 侍女像 北宋 彩塑 山西省太原晋祠圣母殿北壁西起第三人

灵岩寺千佛殿的罗汉像性格刻画得细致入微，外貌塑造得真实准确（见图9.1-26、图9.1-27、图9.1-28）。其中一罗汉坐像法衣宽松，姿态安适随意，头、颈、胸骨骼肌肉刻画得准确逼真，特别是侧转的头部与手势相协调，目光炯炯，可谓形神兼备（见图9.1-29）。

云南省昆明市筇竹寺内著名的五百罗汉彩塑是光绪九年至十六年（公元1883—1890年），由四川民间艺人、雕塑家黎广修和他的5个徒弟历时7年塑造的。这组罗汉群像千姿百态，妙趣横生，充满了浓郁的生活气息和世俗气氛，反映了中国传统的审美观念和意识。

在塑造过程中，为了使塑造的人物贴近生活，更加真实，每一个人物都反复参照了类似的真实人物。这种参照真实人物进行创作的方法不仅继承了

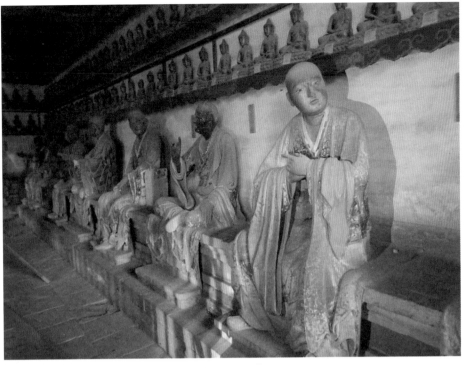

图 9.1-26　罗汉坐像　北宋　彩塑　山东省济南市灵岩寺

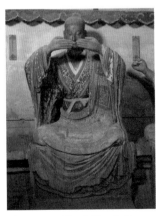

图 9.1-27　罗汉坐像　北宋
彩塑　山东省济南市灵岩寺

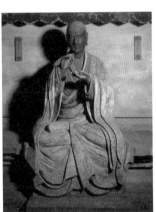

图 9.1-28　罗汉坐像　北宋
彩塑　山东省济南市灵岩寺

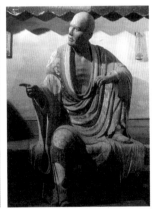

图 9.1-29　罗汉坐像　宋　彩塑
高 152.5 厘米　山东省济南市灵
岩寺

秦始皇兵马俑的写实传统，还打破了当时造像的诸多教条。其中的念佛罗汉穿戴整齐、面带笑意，面庞白嫩圆润，衣纹质感极强（见图 9.1-30）。戏蟾罗汉脚穿草鞋，躯体右屈，衣裙向后飘动，左臂立有一只三足绿蟾，整个造型神态逼真，优美生动，动静结合，妙趣横生（见图 9.1-31）。

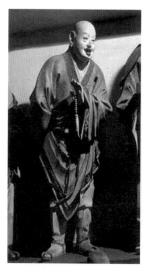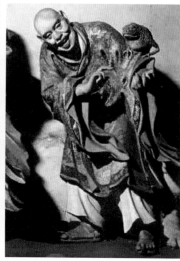

图9.1-30 念佛罗汉立像 清
彩塑 高135厘米 云南省昆
明筇竹寺（左）

图9.1-31 戏蟾罗汉立像 清
彩塑 高135厘米 云南省昆
明筇竹寺（右）

9.2 装 饰

"装饰"，源自人类最初对自身、生活工具或环境做出的美的关照，包括原始部落对身体的文身，对器物、用具和居住洞窟、建筑进行的描绘或刻画等，其最大的特性就是对被装饰物的依附，不具有艺术的独立性。

装饰与具象、写实、抽象、写意都是艺术创作的方法，不同于后者的是，装饰必须依附于某一特定物，是主体的一个组成部分。目的是为了在内容上补充主体，在形式上丰富主体。

一件独立的艺术品，它的组织系统由其所陈述的内容决定，必须拥有作品独立的思想性，而装饰的组织系统是由其装饰物体从外部决定的，不需要自身来独自揭示主体的精神，只是发挥其特定的作用、丰富主体的思想和内容就可以了。

装饰与装饰性也有所不同。"装饰"，无论是平面纹样还是凹凸的形体，不需要解释事物的本源，只需要增加主体形式美感，以使观者能感受到美的愉悦。"装饰性"，一方面具有主体性的特征，有独立的艺术思想，揭示具体的文化内涵；另一方面，又借用了装饰的创作方法来丰富作品，使作品拥有形式法则带来的审美愉悦。

"装饰方法"，是中国传统造型艺术的基础，也是传统彩塑的重要表现方法之一。装饰方法不仅广泛运用于具体雕塑人物、动物和景物，也运用于宫殿、

陵墓和宗教的寺院道观整体设计，以及外墙、门楣、窗棂、房檐和室内陈设。譬如，宫殿和寺庙建筑及佛教造像中运用的各种立体的图案和花纹等。

在中国古代造型艺术中，先秦之前装饰占据着重要的地位，是主要的表现方法，彩陶、玉器和青铜器中都广泛运用了此种方法。俑像的诞生，从制作理念上形成了与装饰不同的需求，它不是为了修饰和美观，而是要反映真实服务于具体的功用。尤其是秦始皇兵马俑开启的仿真写实方法，彻底改变了装饰在造型艺术中的主导地位，从而形成了写实与装饰并行的中国传统造型发展道路。

进入汉代后，北方的务实主义与南方的浪漫主义进一步助长了写实与装饰的并行发展，秦汉形成的写实方法经隋、唐、宋、明数代继承与发展，达到了很高的艺术水平。而装饰也在继承先秦造型特点基础上，历经数代不断地充实丰富，至宋、元、明、清，达到历史的高峰，尤其在牙雕、玉雕、砖雕、竹雕，到石器、陶器、漆器、青铜器、瓷器等工艺品方面留下了丰富的艺术作品，堪称传世国宝。

坐落在河北省邯郸市峰峰矿区的响堂山石窟，是中国石窟发展史中东魏至北齐石窟的重要代表。它在北齐多元文化碰撞和交融之下，石窟的形制、造像、装饰等都出现了许多前所未有的新样式和新内容，不但继承了民族艺术的传统，同时也吸收了外来艺术手法，上承北魏之余续、下开唐风之先河，形成了"北齐样式"或"响堂样式"。

响堂山石窟装饰纹样遍布于响堂山石窟中的各个角落，从窟龛到宝坛、莲座、背光等细部，都用深浅浮雕刻有多种繁缛而极富变化的图案纹样，诸种纹样配置得宜，密而不乱，装饰效果浓烈。石窟中的装饰纹样题材丰富，既有外来的风格，也有融入了中华民族固有的传统元素。类别上可分为植物纹、动物纹、自然物纹、几何纹样、建筑纹样等。

"忍冬纹"是印度佛教装饰中的一种常用形式，随同佛教传入中国而广泛流行。响堂山石窟的忍冬纹主要有三种：一是单组叶片纹样，这种纹样可以与四周其他忍冬纹样分离而独立存在，如南响堂山石窟第5窟地面雕刻的地毯图案，以主叶筋为对称轴，两边各分四片小叶呈左右对称，结构规则平稳，线条简洁流利，富有浓厚的装饰意味；二是S形缠枝忍冬纹样，纹样以一个基本纹样向旁侧连续，呈带状式二方连续纹样，如北响堂山石窟第3窟窟门一侧的忍冬纹图案，纹饰自然舒展，色彩沉稳清晰（见图9.2-1）；三是忍冬纹与其他纹

饰组合的忍冬纹等（见图9.2-2）。

其他纹饰还有运用于佛背光的莲花卷草纹、卷草纹和火焰纹，以及龙形纹样、狮形纹样、树纹、宝珠纹、莲花纹和飞天纹等。如南响堂山石窟第7窟窟顶彩绘浅浮雕，窟顶中心的莲花藻井与四周两两相对的飞天伎乐，在中心对称中展示出了强烈的装饰感（见图9.2-3）。这些纹饰既是南北朝时期多元文化碰撞、交融的结果，也是中国佛教造型中"响堂样式"不可或缺的一环。

装饰性彩塑非常讲究形式美感，相比其他的创作形式更注重形式的变化，更强调形体的节奏、韵律和线、面、体的转换。这也是古人在创造美的形式过程中，对美的规律的总结。在结构方面，古人建立了装饰结构、空间结构和色彩构成；在形式美方面，古人总结出了对称与均衡、对比与和谐、节奏与韵律、比例与尺度、变化与统一、单纯与丰富、空白与虚实、质感与肌理、渗透与层次、聚散与渐变等形式法则。

对称与均衡，反映了物体静止与运动的状态，是两种状态之中升华出的一种美学法则。

"对称"，是指以中轴或中线为基准，两侧按照同等比例、尺寸、高低、大小、宽窄展开，在体量、色彩和结构上保持一致性，在同中求异略有变化的形态。对称形态在视觉上可以产生安定、自然、均匀、协调、整齐、朴素的感觉，产生的秩序、理性、庄重、典雅、高贵、静穆之美，可以给人以稳

图 9.2-1 北响堂山石窟第三窟窟门一侧

图 9.2-2 北响堂山石窟第四窟甬门 彩绘石刻

图 9.2-3 南响堂山石窟第七窟窟顶

定、沉静、端庄、大方、完美的感觉。如现藏山东省青州博物馆的"一佛二菩萨彩绘造像碑"（见图9.2-4），三尊造像中间高、两侧低，呈"山"字形，造型在左右对称中形成了细微的变化；造像碑背板上的纹饰以头光为中心也形成了两侧的对称图形，清晰整齐，丰富多彩，与佛像形成了上下呼应、高低错落的整体艺术效果。再如，河南省巩县石窟第三窟中心柱正面（南面）帷帐龛龛楣浮雕装饰，帷帐由中向两侧分开垂下，上方两侧左右雕刻的飞天在对称中又有变化，左侧飞天迎面而来，而右侧飞天举手回望，充满了艺术的魅力（见图9.2-5、图9.2-6、图9.2-7）。

"均衡"，是指物体上下、前后、左右之间构成的基本要素展现出的秩序和平衡感，平衡结构也是最稳定的结构形式。但均衡在运用中需要注意两点：（1）力求变化；（2）不要失衡。北响堂山石窟第三窟三壁开龛佛殿窟，窟外形为两柱三开间式，柱托窟檐，窟檐雕刻有仿木式建筑的瓦垄、滴水等，瓦垄上由山花焦叶托出覆钵丘，形成塔顶，塔顶雕有三朵盛莲，窟内主尊造像衣纹简洁洗练。整个外壁龛、造像与内窟装饰、造像中轴对称，两侧均衡，达到了繁而不乱，密而有序的效果（见图9.2-8）。

"对比"，也称"对照"，采取的方法就是把两个视觉要素反差很大的形象放在一起，从而产生强烈的视觉效果。对比，可以使主题鲜明，视觉效果更加活跃，譬如，明暗、凹凸、长短、粗细、大小、曲直、高矮、

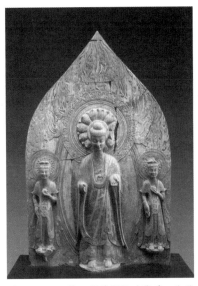

图9.2-4　一佛二菩萨彩绘造像碑　北魏
山东省青州博物馆藏

图9.2-5　浮雕装饰（右侧）北魏　彩绘石刻　河南省巩县石窟第三窟中心柱正面（南面）帷帐龛龛楣图（2）

图9.2-6　飞天（左侧）北魏　彩绘石刻河南省巩县石窟第三窟中心柱正面（南面）帷帐龛龛楣浮雕装饰（2）

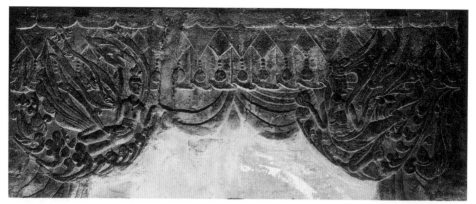

图 9.2-7　飞天　北魏　彩绘石刻　河南省巩县石窟第三窟中心柱正面（南面）帷帐龛龛楣浮雕装饰（2）

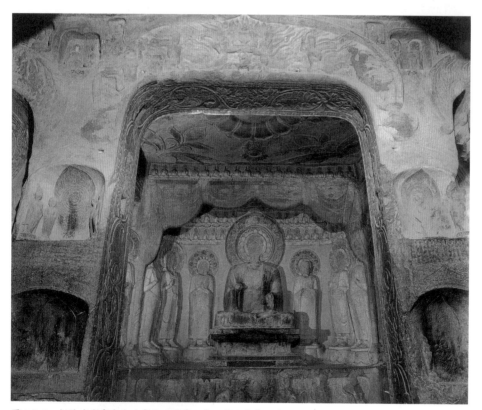

图 9.2-8　河北省邯郸市北响堂山石窟第三窟三壁开龛佛殿窟

薄厚、疏密、隐现、艳素等。如河南省巩县石窟第一窟南壁东侧的礼佛图（见图 9.2-9），众多人物依据主次分为上、中、下三层，上层人物较大，雕刻也精细，下面两层人物较小，有的仅雕刻出头部，整个礼佛队伍一字形排开，人物依照近大远小的原则，高低错落，大小有别，前后有序，浮雕画面疏密得当，

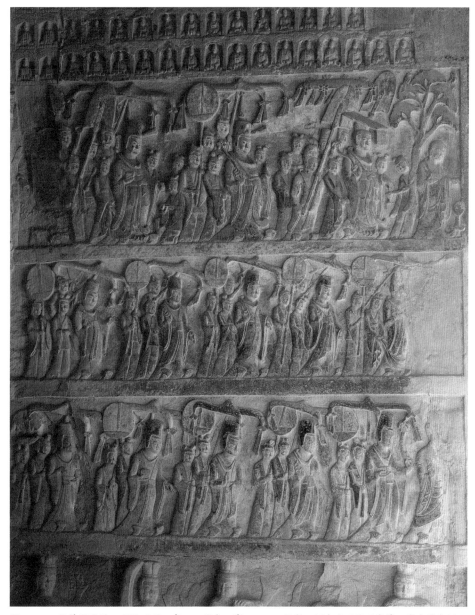

图 9.2-9　礼佛图北魏　彩绘石刻　高 210 厘米　宽190~200 厘米　河南省巩县石窟第一窟南壁东侧

曲直合理，起伏薄厚分明，凹凸清晰，堪称中国古代彩绘雕刻之精品。

　　"和谐"，是使各个部分或因素之间相互协调，更加趋于完整。所以，和谐也是把对比进行统一的重要方法。

　　"节奏"，原指音乐中音响节拍轻重缓急的变化，在造型艺术中指的是以同一视觉要素连续重复所获得的运动感。如山东省青州龙兴寺的彩绘贴金石

刻菩萨像，内衣斜披，裙腰束带垂至腿下成细密繁复的褶皱，天衣覆肩下垂到膝相交于宝珠环，所有饰物高低错落，井然有序，富有节奏和韵律感，展现了造型从体型衣饰装饰化向体型写实装饰繁丽的过渡（见图 9.2-10）。

"韵律"，原指音乐和诗歌的声韵，音的高低、轻重、长短组合，以及匀称的间歇和停顿。在造型艺术中指形与形、色与色之间的排列组合所具有的韵律感和节奏感。例如，重庆市合川区涞滩镇开凿于南宋时期的北岩第 2 号中层左侧"龙女"雕像，不仅将高浮雕与浅浮雕结合得很好，还以缠绕身体之间的飘带与祥云组合成了一幅轻盈飘逸的画卷。整个飘带线条流畅，转折舒缓，在强烈的律动中强化了人物向前的动势（见图 9.2-11）。

"比例"，是部分与部分或部分与整体之间的数量关系。适当的比例会产生美感，不适当的比例也会产生各种视觉效果，如古希腊人发现的黄金分割比例 1：1.618 等。对比例的认知和运用主要遵从两种方式：一种是类似写实主义的方式，强调客观对象的真实性，如古罗马人像雕塑对人物相貌和心理的刻画；一种是审美观念的需求，如古希腊雕塑追求的理想美，中国魏晋南北朝佛教造像表现出的观念美。

"尺度"，是把握美感的重要因素，不同的尺度可以给人以不同的艺术

图 9.2-10　菩萨立像　北魏－东魏　贴金彩绘石刻　高 85 厘米　山东省青州博物馆藏

图 9.2-11　龙女　南宋　彩绘石刻　重庆市合川区涞滩镇北岩第 2 号中层左侧

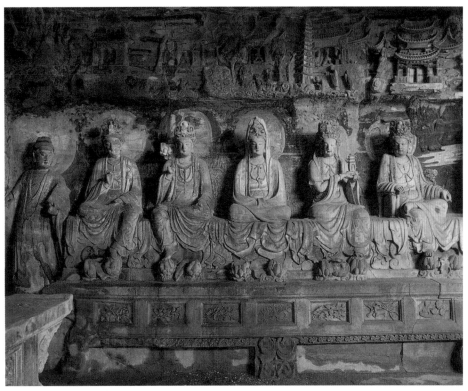

图 9.2-12　安岳华岩洞 1 号窟左侧壁　北宋

感受，大尺度会形成震撼力，如四川省乐山大佛；小尺寸会产生精细和亲切感，如"泥人张"彩塑等。

　　总之，形式法则在实际运用中应该灵活运用，单一使用或多种混用，相互借用，互相补充，使作品获得最佳的艺术效果，如四川省安岳县开凿于北宋时期的华严洞第 1 号窟左侧壁，下部雕刻了台座，台座上塑有 5 尊菩萨像，背景刻画有丰富的佛经内容。整个墙壁圆雕与浮雕主次分明，通过人物与景物的对比变化，在比例与尺度、单纯与丰富、变化与统一、空白与虚实、质感与肌理、渗透与层次、聚散与渐变等方面都获得了很好的艺术效果（见图 9.2-12）。

9.3　写　意

　　"写意"，是与写实相对的一种创作方法。它不同于具象的模拟和抽象的不似，不追求造型工整细腻，而注重作品神态表现和作者心中意气的抒发，是创作者通过形象对人之精神、感情、意志和气质的直接表现，是主体心理

审美欲望的直接表露。

　　写意使中国造型艺术很早就摆脱了时空观念的限制，为造型艺术表现开辟了广阔的空间。写意可以把所见、所想、所知综合成一个整体的意象，创造出的艺术形象既不是对客观物体的简单模仿，也不是随意发挥的拼凑，而是在客观世界与主观情思交融后，构成的超时空、超客观事物表象的艺术形象。

　　写意的原则是：以客观物象为依据，又不被客观物象所束缚；可以借用但不绝对依赖物体光线的明暗变化、解剖、比例和透视；可以大胆强调形象的内在肌理、本质结构和运动规律，根据形式美感的需要，通过想象、寓意、抒情将造型进行适度的概括、夸张变形，按照美的规律创造理想的艺术形象。

　　在中国古代雕塑中最经典的写意性雕刻，是陕西省兴平县霍去病墓石刻。这些石刻作为大型室外纪念性雕刻，充分结合了圆雕、浮雕和线刻的表现手法，造型浑厚深沉、粗放豪迈、简练传神，堪称中国古代雕塑经典之作（见图9.3-1、图9.3-2、图9.3-3、图9.3-4）。

图9.3-1　马踏匈奴　西汉　花岗岩　图9.3-2　卧马　西汉　花岗岩　陕西省兴平县霍去病墓
陕西省兴平县霍去病墓

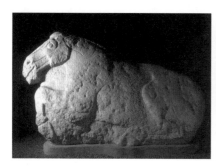 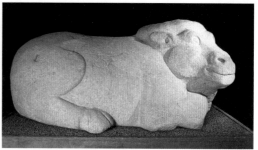

图9.3-3　跃马　西汉　花岗岩　陕西省兴平　图9.3-4　卧牛　西汉　花岗岩　陕西省兴平县霍去病墓
县霍去病墓

四川省出土的俑塑"击鼓说唱俑"（见图9.3-5），也是一件具有代表性的写意作品，塑造的人物充满感情，忘我的神态和手舞足蹈的动态极富戏剧性，有着强烈的视觉感染力和艺术魅力。

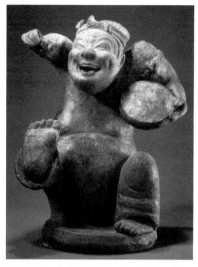

图9.3-5　击鼓说唱俑　陶　东汉　高50厘米　1982年四川省新都马家山23号墓出土　国家博物馆藏

此外，在佛教天王和力士造像中运用了大量的写意方法，如洛阳龙门石窟奉先寺北壁雕刻的"力士像"（见图1-9），造型粗犷豪放，雄健有力，尤其是怒视前方的两眼向外暴突，胸、手、腿肌肉高高隆起，创造出了经典的力士形象。

写意的重点在于"胸有成竹""意在笔先"。过程大致可以分为四个步骤。

（1）长期揣摩。指创作前对物象要展开细致入微的观察、研究和分析。

（2）烂熟于心。指创作者必须对塑造的物象从内到外充分了解、认知和熟识。

（3）凝神结想。即要将塑造的客观物象与创作者的精神情感充分交流，使主客观达到高度统一，达到"物我两忘"的境界。

（4）一挥而就。指的是在前三个条件基础上，创作者达到物我交融后，匠心独运、一气呵成的创作实施过程。

经过这四个步骤获得的形象才会气韵贯通、形神兼备，才能达到艺术创作的最高境界。

9.4　小　结

"写实""装饰"和"写意"是中国古代雕塑的三种基本表现方法，彩塑中应用最广泛的是写实和装饰。

法无定法，更无完法。就学习而论，写实、装饰和写意各自有需要遵循的方式方法，而就艺术创作而言，尊崇自然、师法自然则是所有方法中的大法。掌握的任何方法最终都是为了服务于艺术创作，因而在创作中切忌教条或死板套用。

文学艺术的表现手法很多，有托物言志、借景抒情、叙事抒情、直抒胸臆、寓情于景、开门见山、点面结合、首尾呼应、虚实结合，也有衬托、象征、想象、联想、照应、反衬、对比、烘托、渲染等。诗歌中至今仍常使用的传统表现手法就有"赋、比、兴"等。彩塑的表现手法与中国传统造型艺术的造型手法有许多共同之处，下面将主要的一些表现手法阐述如下。

10.1 归 纳

"归纳"，是一种从个别到普遍的推理方式，是逻辑推论最基本的形式之一，也是中国彩塑艺术创作中最常用的表现手法。归纳与演绎不同，是认识事物两条相反的思维途径，前者是从个别到一般的思维运动，后者是从一般到个别的思维运动。两者互为条件，相互联系、补充和转换。

在对事物归纳过程中，需要对事物进行综合和概括。"综合"是在分析、抽象基础上，将获得的某一事物的各个方面、各个部分联系起来，形成对该事物更深刻、更完整的认识。"概括"是通过分析和抽象，从某个个别对象具有的某种特性，推广到某类全体对象都具有的共同特性。之所以对事物本质特征的概括必须借助于抽象，是因为只有抽象才可以在分析、综合、比较的基础上，把事物的本质特征和事物本身以及事物的其他属性分离开并加以认识。具体对形体的归纳可以从表现对象的大小、起伏、异同、隐现等方面进

行概括和提炼，以达到归纳的目的。

中国传统造型艺术通过对大量自然形态的综合和概括，归纳出了许多有关造型的方式方法，如归类法。秦始皇兵马俑可谓千军万马，气势宏大，但仔细研究就会发现众多的人物除了动态归纳为站和蹲等姿势外，对人物的面部形象也同样进行了归纳，而且这些形象都可以用八个汉字来概括，即"田、国、目、风、由、用、甲、申"。每个汉字的字形代表着一种形象的特征，如"田"字代表正方形脸，"国"字代表长方形脸，"目"代表长形脸，"风"字代表腮宽形脸，"由"字代表上尖下方形脸，"用"字代表上方下宽形脸，"甲"字代表上方下尖形脸，"申"字代表上下都尖形脸。再如山西省平遥双林寺天王殿的四大天王面部形象也都做了相关的造型归纳，文武神态各异又具有代表性（见图10.1-1、图10.1-2、图10.1-3、图10.1-4）。

图 10.1-1 持国天王（局部）明 彩塑 高约300厘米 山西省平遥双林寺

图 10.1-2 广目天王（局部）明 彩塑 高约300厘米 山西省平遥双林寺

图 10.1-3 增长天王（局部）明 彩塑 高约300厘米 山西省平遥双林寺

图 10.1-4 多闻天王（局部）明 彩塑 高约300厘米 山西省平遥双林寺

魏晋南北朝佛教造像引入之后，为了强化佛和菩萨形象的整体性，工匠将佛像的面部和头型都进行了艺术的处理，在形体和结构上作出了许多归纳（见图10.1-5、图10.1-6），如对头部和面部结构转折作出的概括处理，面部骨骼强调高点，减弱低点，将额头的转折与眉弓、颧骨、脸颊的转折上下连成一线，使正面与侧面转折更加清晰，体面关系通过减繁就简，在方圆中获得了独特的美感（见图10.1-7）。而唐代塑像的面部与之相反，减弱了方，强化了圆，从而形成了饱满浑圆的时代特色。

图 10.1-5 佛头 北魏 陶
高 10 厘米 河南省洛阳龙门
博物馆藏

图 10.1-6 佛头 北魏 陶
高 10 厘米 河南省洛阳龙门
博物馆藏

图 10.1-7 菩萨头像 北魏 石雕
河南省洛阳龙门石窟

10.2 夸 张

"夸张",是为了达到某种表达效果的需要,运用丰富的想象力对事物的形象、特征、作用和程度等方面着意扩大或缩小的方式,也是最容易渲染气氛,增加艺术表现力的方法。

夸张也是表现幻想的必要手段之一,可以在突出某一形象特征基础上,更深刻、更单纯地揭示事物本质,用言过其实的方式,突出本质,强化情感,烘托气氛,增加艺术感染力,引发观者丰富的想象和强烈的共鸣。当然,夸张手法最易对造型形成变形,变好变坏取决于审美有度,要合理合法。

夸张运用于人物和动物的创作时,通常可以采用生理特点的夸张、生活习性的夸张、性格刻画的夸张、运用姿态的夸张等方式,以获得最佳的艺术形象。

夸张,关键要"夸而有节,饰而不诬",无损形象的真实性,增强形象的典型性和艺术魅力。但运用夸张手法时,要注意夸张的合理性,要夸而不浮,不失去生活的原本和根基。

敦煌莫高窟第 194 窟的"力士像"(见图 10.2-1)就是通过对形象的夸张获得感人效果。力士的额头、眉弓、眼眶、颧骨都从两侧向上挑起,与绷紧向下的嘴形成对比,突出了暴怒的眼睛和张大的鼻翼,渲染了人物的

图 10.2-1　力士像　唐　彩塑　甘肃省敦煌莫高窟第 194 窟

图 10.2-2　力士像　宋　彩塑　高 257 厘米　甘肃省天水麦积山石窟第 43 窟

性格。力士的腹部，超越了正常形体的肌肉运动与变化范畴，集中突起的肌肉彰显了人物的强悍与力量。麦积山石窟第 43 窟拜廊两端的"力士像"（见图 10.2-2），不仅结构清晰，解剖准确，还通过对筋肉的夸张展现了人物勇猛劲健、气吞山河的精神气质。

10.3　虚　实

"虚实"，是自然物象变化规律在艺术作品中的反映，是彩塑艺术经常运用的手法之一。虚实既可对立，也可相辅相成；既可以变实为虚，变虚为实，虚实兼容，也能够以虚破实，以实充虚，虚实互补。

对于物体来说，亮部实暗部虚；对于空间来说，近处实远处虚；对于形体来说，方实圆虚；对于结构来说，有结构的地方实，没有结构的地方虚。实的地方清晰，层次相对多，虚的地方模糊，层次也相对少。

山西省运城市新绛县福胜寺弥陀殿，在主像阿弥陀佛身后扇面墙上有一悬塑"渡海观音立像"（见图 10.3-1），就是借助于虚实变化表现人物和景物虚实关系的例子。画面中的观音脚踏一朵由朝天犼托扶的祥云，衣袂飘飘渡海而来。观音与紧随其后的善财童子和两侧明王采用了高浮雕的形式，突出了人物的形象，醒目而立体。背景中的海水通过波纹由高到低、由密变疏的塑造，借用透视表现手法展现了大海辽阔壮观的景象，映衬出了观音的坦然自若。通过虚实处理不仅使画面显得主次分明、层次清晰，也强化了空间的纵深感。

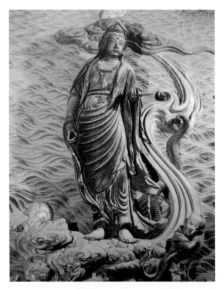

图 10.3-1　渡海观音立像　元　彩塑　通高166 厘米　山西省运城市新绛县福胜寺

10.4　取　舍

"取舍"，是对表现对象的取予和选择。"取"，是一种领悟，是保留表现对象客观存在的部分；"舍"，是一种智慧，是根据需要对表现对象提炼或作出的必要剪裁。采取或舍弃也是艺术创造中的一个重要提升过程。

取舍过程中要尽量做到得当，有所取有所舍，大取大舍，小取小舍，不取不舍，这也是欲得先舍的辩证统一。现藏山东省青州博物馆的北魏"佛立像"（见图 10.4-1），为了突出位于正中的佛像和背光上部飞天的立体感，周边所有的纹饰都简化为平面彩绘，通过周边的舍而突出了主体，使画面获得了清晰、整洁的艺术效果。

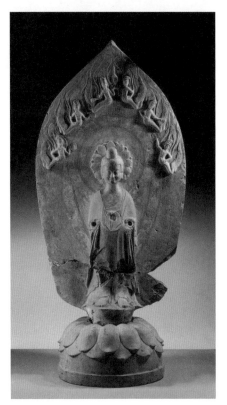

图 10.4-1　佛立像　北魏　彩绘石刻　山东省青州博物馆藏

10.5　呼　应

"呼应"，也称"顾盼"，是指塑造的物象上下左右、内外前后的相互关联、有呼有应的内在结构关系。在中国宗教彩塑艺术中，呼应包括彩塑作为局部与窟龛或寺庙在整体环境空间中的协调关系、彩塑与壁画之间立体与平面的互补映衬、塑像与塑像之间的相互组合，以及造型和色彩两方面的统一关系。

山西省五台山佛光寺东大殿是整个寺的主殿，面宽7间，进深4间，造型古朴，气势巍峨。殿内佛坛上陈列的晚唐彩塑造像群，阵容浩大，气势磅礴。佛坛后墙三个须弥座一字排开，顶部高大的背光火焰缭绕充满动感，形成了画面的主体。座上从左至右依次塑有高530厘米的弥勒佛像、释迦牟尼佛像和阿弥陀佛像，两个次间的右侧塑有手持如意、坐于狻猊之上的文殊菩萨，左侧塑有手持经卷、跨着白象的普贤菩萨，以及释迦牟尼佛的二弟子迦叶、阿难、胁侍菩萨、护法天王等35尊塑像，整体设计依照在佛国地位的高低、体量、尺寸森列有序，主从有别。三组塑像既相互独立、自成一组，又相互呼应、协调统一，形成了一个完整壮观、气势恢宏的造像群（见图10.5-1）。

"呼应"的表现手法在人物组合群像制作中尤为重要，它关系到整体的布局、相互间的合理性和作品整体艺术风貌的展现。

云南省昆明市筇竹寺内的五百罗汉塑像，是一组人物形态众多、场面宏大的彩塑群。为了合理地安排各种人物形象，创作者设计了南北对称、上下三层的布局，将人物分组，在独立中有呼应，通过相互间巧妙的连接形成了一个既丰富又统一的彩塑画卷。

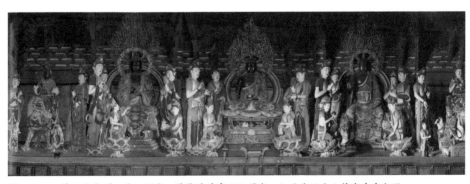

图10.5-1　佛坛造像群　唐　彩塑　佛像连座高530厘米　山西省五台山佛光寺东大殿

10.6　藏　露

　　"藏露"，也称作"隐现"。"藏"，可使形不见而意现；"露"，可使主体更凸显。两者之妙在于藏露隐现之辩证（见图 10.6-1、图 10.6-2）。

　　盛唐时期开凿的四川省浦江县飞仙阁摩崖造像 9 号龛右侧 "大势至菩萨群像"（见图 10.6-3），是主像与左右群像高低错落、前后藏露、主次搭配很有特点的一组群像。设计上将高浮雕和浅浮雕前后配置，在有露有藏中使各个人物形象相得益彰，各显风采。

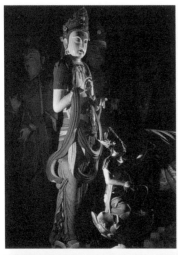
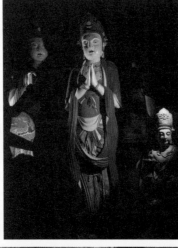

图 10.6-1 菩萨立像　唐大中十一年彩塑　山西省五台山佛光寺东大殿（左）

图 10.6-2 菩萨立像　唐大中十一年彩塑　山西省五台山佛光寺东大殿（右）

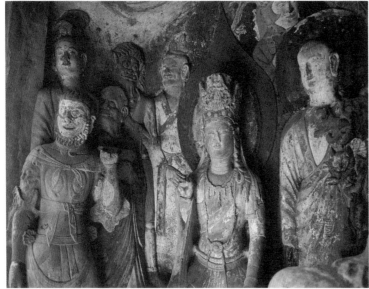

图 10.6-3　大势至菩萨群像　盛唐彩绘石刻　浦江飞仙阁 9 号龛右侧

10.7 动　静

"动静"，是中国哲学上的一对重要范畴，除了物理学讲的运动和静止的含义，还被用来解释许多方面的问题。"动"，指形体外部形成的运动感；"静"，指形体产生的内在沉静感。"动中有静"与"静中有动"既辩证又统一，饱含着丰富的内容。

山西省平遥县双林寺释迦殿内释迦佛像墙后的"渡海观音坐像"（见图 10.7-1）就是一件将动静完美结合的精品之作。观音像为高浮

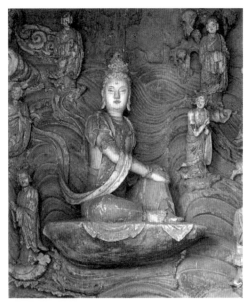

图 10.7-1　渡海观音坐像　明　彩塑　山西省平遥双林寺

塑，海水为浅浮塑，浮塑的高低变化使画面层次清晰，主次分明。观音单腿盘坐，神情自若，波澜不惊，与飘扬的衣带和汹涌的波涛形成了强烈的动、静对比，使画面静中有动，动中有静，有着很强的艺术感染力。

10.8 方　圆

"方圆"，出自《孟子·离娄上》："离娄之明，公输子之巧；不以规矩，不成方圆。""方"，具有结构清晰的意思，见棱见角；"圆"，有着圆满、柔和与顺遂之意，在造型上通常将结构包裹起来，见肉不见骨。

包括彩塑在内的中国古代人物造像，对方圆的理解和认识与古人的宇宙观都有着密切的联系，天圆地方的观念不仅影响到了中国人生活的许多层面，也影响到了造型艺术。

面相学，在东西方都有，是一种通过对人面部或身体特征、行为举止的观察与分析来判断一个人的个性、健康和命运的学科。西方的面相学最早可以追溯到古希腊，在中国最早记载于《礼记》。《礼记》载："凡视上于面则傲，下于带则忧，倾则奸"。历史上更有形容一些人物形象的词语，譬如说勾践"长颈鸟喙"，苏秦"骨鼻剑脊"，项羽"目有重瞳"，周亚夫"纵理入口"等。

分析面相的主要有三种，即"三庭""五官""十二宫位"。"三庭"，分上、中、下。"上庭"，也叫"天庭"，指的是从额头到发际线的部位，主青少年时的运程；"中庭"，指的是从眉到鼻准的部位，主中年运程；"下庭"，也称作"地阁"，指的是下巴和两腮，执掌50岁以后的运程。如此一来传统彩塑造像也会受此影响，将一些面相作为塑造人物形象的参照，譬如，"天庭饱满，地阁方圆"，前句指额头的宽大、均匀、方圆、明润，显得有贵寿之相。后句说的是下巴要不削不泻，腮骨要方正有力，平满端厚方会富贵荣华。这种方圆结合的面相不仅符合面相学，也因为可以主富贵，因而也被历代艺人和工匠广泛运用到人物的造像中。如制作于北魏熙平元年的"比丘头像"（见图10.8-1），通过对饱满圆润的形象刻画，充分地表现了人物的精神面貌和气质。再如，甘肃省天水麦积山石窟第127窟正壁龛右侧"菩萨像"，整个头型和面容都显示了方的造型语言，经过归纳的头型整体概括，显示出了北魏造像的典型形象特征（见图10.8-2）。

至于"五官"和"十二宫位"，也都是以面部特征来分析人物性格、健康和命运的方式。传统相术中，影响最深、最广的书籍是《麻衣神相》。

图 10.8-1　比丘头像　北魏熙平元年　陶

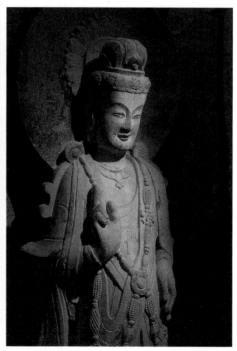

图 10.8-2　菩萨像　北魏　彩塑　甘肃省天水麦积山石窟第 127 窟

10.9 刚 柔

"刚柔"："刚"，即硬；"柔"，即软。刚而不柔，脆也；柔而不刚，弱也；即柔且刚，韧也。刚如利剑，柔似流水。

在彩塑创作中可以依据表现题材强化某一个方面，也可以两者兼而有之，刚柔并济。如山西省平遥县双林寺第二院落东侧千佛殿主像"自在观音坐像"与右侧的"韦驮立像"（见图 10.9-1），通过主像的沉稳、安详与辅像的威武、雄健形成了鲜明的对比。

其他还有如疏密、简繁、略详、曲直等，也都是值得在彩塑创作中借鉴运用的表现手法。

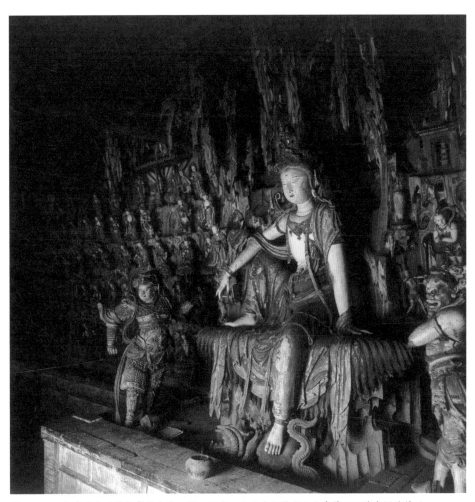

图 10.9-1　自在观音坐像与韦驮立像　明　彩塑　山西省平遥县双林寺第二院落东侧千佛殿

10.10　小　结

造型艺术中的表现手法关键在于如何在创作中合理地运用。充分借用这些表现手法不仅会增添作品的审美情趣，也会增强作品的艺术表现力和感染力。

形式法则是长期艺术实践的经验积累，是揭示和创造美的重要法宝。但运用时需要有选择性地对应使用，以达到服务作品的目的。

第十一章 中国彩塑艺术的造型观念

老子讲的："人法地，地法天，天法道，道法自然"。前三个"法"字指的是顺从，最后一个"法"字可以理解为"即"或"是"。"道法自然"的"自然"并非是指人们通常认知的自然，而是指万物万事原本的样子。

任何一种文化或艺术都与生长的土壤、气候、环境密切相关，中国几千年雕塑艺术之所以有自己的特色，就在于植根本土，兼收并蓄，融会贯通，不断在继承基础上开拓砺新。

中国传统的审美观注重"善与美"的统一，强调主观人文色彩和艺术对伦理之善的表现。在描述客观形象时，关注对形象本质结构特征与审美意境的表现。艺术造型不追求自然形象在具体时空下的直观形态，形象塑造不求与客观形象直观的相似。

西方传统的审美意识强调"美与真"的统一，艺术造型的目的是再现客观形象。古希腊哲学家柏拉图和亚里士多德最早开始倡导的"模仿说"，也叫"再现说"，是西方浪漫主义兴起之前主导艺术发展的主要理论。此学说饱含着一种深层的形而上学内容，认为艺术具有一种认知作用。"模仿说"不仅肯定了现实世界的真实性，也肯定了"模仿"现实带来的艺术真实性。尽管在西方中世纪象征主义艺术、装饰性艺术，以及现当代抽象艺术中与模仿的关系并不紧密，但从历史上看，"模仿说"对西方艺术，尤其是现实主义创作方法和写实主义表现手法都产生着重要的影响。为了追求真实的效果，西方的雕塑在再现客观对象时通过理性分析和科学指导，在借用解剖知识和

光影效果基础上，形成了客观观察、比例度量、写生模仿等系统性观察方法与造型方法。

那么，中国彩塑的造型观念是什么？

11.1 气与韵

"气"，分为物质的和精神的，有形的和无形的，可触、可视的和不可触、不可视的。

《易传》云："大哉乾元，万物资始，乃统天。云行雨施，品物流形。""乾元"是天之气，是万物开始的根据。"至哉坤元，万物资始，乃顺承天。坤厚载物，德合无疆。""坤元"是地之气，是万物生长的依托。

"气"，是中国古代哲学关于宇宙的一个最基础的概念，形成于春秋战国时期，宋明时期发展为"元气论"，其内涵包括生命运动的所有要素。庄子曾说："通天下一气耳。"

"元气，实在是构成一切、主宰一切的基础，也是弥漫在宇宙虚空之中、充斥于实在形体之内的连续无穷而使万物成为相互感应、互相联系之整体的、广恒无形的特殊机制。元气生生不息，宇宙健运不绝。"[1]

"元气分阴阳，阴阳生四象，四象生八卦，八八六十四卦象征周天万物，是我国古典哲学演衍元气的逻辑形式，不仅为儒道所公认，且诸子百家多从儒道所根植的元气论中不同程度地吸取营养，滋生本体。"[2]

从元气论出发，中国先人建立了宇宙起源论、生物起源论、人类起源论、文化起源论和艺术起源论。元气论中的辩证形象体系也为中国文化艺术提供了重要的思维模式和认识方法。

数千年来，经过无数代人的感悟与思辨，"气"在中国人的心目中已充满了灵性，如正气、邪气等。

"韵"，最初指声音的和谐，"音之法谓之声，声之延谓之韵。声为起，为主；韵为和，为从。""声与音的关系便相当于气与韵的关系。如音之产生必依于声，韵之产生则必依于气。无气即无韵，无韵则无以显气之'味道'。气为韵之主，

① 董欣宾，邓奇.中国绘画六法生态论.南京：江苏美术出版社，1990，4.
② 董欣宾，邓奇.中国绘画六法生态论.南京：江苏美术出版社，1990，4.

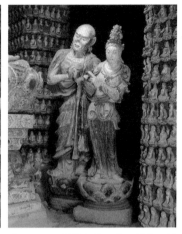

图 11.1-1　力士像　中唐　彩绘
石刻　四川省资中县重龙山第 93
号华严三圣窟口右侧

图 11.1-2　菩萨立像　宋
彩绘石刻　陕西省富县阁
子头石窟第 3 窟基坛右侧

图 11.1-3　菩萨立像　宋　彩绘石刻
陕西省富县阁子头石窟第 3 窟左坛

韵为气之辅；韵为气之韵，气亦为韵之气。舍气无以生韵，舍韵气则贫乏无味，甚至是一种死气。气偏于刚，韵偏于柔，二者互为因果，对立统一。"①

谢赫"六法"中"气韵生动"位居之首，可见"气"之重要，也说明运动与变化是宇宙万物生生不息的根本原因。"气韵生动的生，即生命之生、生物之生、生长之生、生成之生。生者，生生不息，生生不灭。"②气的协调在于动，人生命的冲动和艺术的创造，也都与气的运动紧密相关。

中国传统彩塑作品十分讲究"气"的运用和"气"与"韵"的贯通，并将气的推动与节奏、韵律连接，与能量、与力的展现结合起来。

四川省资中县重龙山中唐时期开凿的第 93 号华严三圣窟，窟口右侧的"力士像"（见图 11.1-1）整个身体左右大幅扭转，双臂协调向左上方伸出，右腿向右侧迈出，展现了人物刚劲有力、威武雄健的身姿，特别是环绕身后的彩色飘带，玲珑轻盈，与人物在气韵上形成了互动，增加了整个雕像的动感和力度。陕西省富县阁子头石窟，宋代开凿的第 3 窟基坛右侧"菩萨立像"（见图 11.1-2）和左坛"菩萨立像"（见图 11.1-3），造型优美、身姿婀娜，头胸和下肢呈现 S 形，展现了人物气和韵的完美结合。

山西省大同下华严寺薄伽教藏殿中，位于弥勒佛左侧坛边合掌露齿的"胁

① 董欣宾，邓奇.中国绘画六法生态论.南京：江苏美术出版社，1990，154.
② 董欣宾，邓奇.中国绘画六法生态论.南京：江苏美术出版社，1990，154.

侍菩萨立像"（见图 11.1-4）塑造得充满神韵，被称为"东方维纳斯"。菩萨的面相圆润秀丽，眉毛高挑，双目下视，鼻梁直挺，露齿微笑。菩萨头部微向右侧，上身稍向左转，腰胯轻扭，左腿自然伸向右边，身姿轻柔窈窕。整个身体呈 S 形，修长丰腴，优雅传神，宛如一位充满活力的妙龄少女，特别是天衣缭绕、长垂足下，使人物显得妩媚婉丽。

在气韵揭示方面，敦煌莫高窟第 45 窟正壁龛中北侧的"菩萨立像"（见图 11.1-5）也塑造得十分出色。塑像的身躯借助 S 形的三曲式，将人物头部、身体和四肢塑造得充满节奏感，表现出了"人物丰浓，肌胜于骨"的造型特点，展现了"浓艳丰肥"的唐代风韵。

在气与力的表现方面，山西省平遥双林寺第二院落东侧千佛殿主像右侧的"韦驮立像"（见图 11.1-6）堪称典范。塑像塑工精细准确，姿态夸张合理，气韵生动贯通。塑像通过挺胸收腹，侧首斜视，右臂后甩，左手执金刚杵，头、躯干和四肢左右扭转的运动变化，刻画了人物武而不鲁，武中蕴文的性格，显示了人物的威武与雄健，展现了气与力的协调统一。

现藏北京市故宫博物院的"关羽立像"（见图 11.1-7），也是一件在气与力方面有出色表现的彩塑作品，身体微微右侧，右手握带端，左手扬起，两足叉立，通过动态的上下扭转变化展示了人物英武挺拔的雄姿、坚毅丰伟的面貌和内在的精神力量。

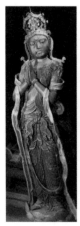 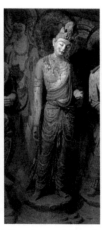 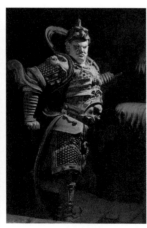

图 11.1-4　胁侍菩萨立像　辽彩塑　高 302 厘米　山西省大同下华严寺　　图 11.1-5　菩萨立像　唐　彩塑　高 185 厘米　甘肃省敦煌莫高窟第 45 窟　　图 11.1-6　韦驮立像　明　彩塑　高 176 厘米　山西省平遥双林寺　　图 11.1-7　关羽立像　明　彩塑　高 168 厘米　北京故宫博物院藏

从美感上讲，气的运动产生力，气的变换形成韵。力偏于刚，韵侧于柔。传统彩塑中天王、力士的形象多借用气与力来表现人物的刚劲，而菩萨则多借用气与韵来展现人物的柔媚婀娜。

11.2　法与度

万事不可无法，法不可无度。《石涛画语录》云："太古无法，太朴不散。太朴一散，而法立矣。法于何立？立于一画。"而"一画之法者，盖以无法生有法，以有法贯众法也"。石涛讲的一画，也就是一法。

法从设立到完善，历经了从远古的混沌到有序，从粗到精，由道到器的过程。所有的法都是从无到有，从单一到多元循序渐进的发展过程。大到国家社稷、社会伦理，小到家庭个人，所有的法都是始于一法而归于众法，法是一切的准绳。佛教造像仪规严谨，有严格的标准和定律，所依据的经典便是《造像量度经》（见图 11.2-1、图 11.2-2），仪轨即是造像之法。

《造像度量经》由经引、附图、本经、经解、续补五部分合成，讲的是佛以自己的手指为量度，来量自己身体各部分的造型比例，譬如，120 指为身长等。此外，佛陀具有庄严德相，所有的造像必须遵循"三十二相"和"八十种好"，两者合称便是"相好"。按照佛经说法，量度不准之像，正神不会依

图 11.2-1　坐式佛像模式图选自《造像量度经》　　　图 11.2-2　立式佛像模式图选自《造像量度经》

附于上，更甚者还会遭受各种灾祸。

学习佛教造像首先需要对经文教义和造像仪轨有所了解。譬如，有关千手观音造像姿势主要源自苏罗译的《千光眼秘密法经》："住于莲华台，放大净光明……庄严大悲体，圆光微妙色，跏趺右押左"和普无畏译的《千手观音造次第法仪轨》所记："上首正体身大黄金色，结跏趺坐大宝莲华台上"，以及不空译的《摄无碍大悲心曼荼罗仪轨》所云："中有本尊像号千手千眼……离热住三昧，跏肤右押左"等文献。因此，千手观音的造像依照经文规定主要有结跏趺坐式（端坐在多级莲花台上）、善跏趺坐式（垂双脚踏于莲花台上）和立式（站立于莲花台上）几种形式。大足宝顶山佛湾的千手观音主像即属于结跏趺坐式。

对彩塑创作来说，塑有塑法，绘有绘法、描法和笔法等。

另外，对法的理解也要辩证，既要遵法、依法、守法，也要明白法无完法，更无定法，因为完法和定法也等同于僵法、死法。

创作中怎样才能充分运用法又不至于无法或乱法，这就需要对度有所理解与合理掌控。

"度"，就是适中、适当，恰到好处。在造型中，度不够，形神不足；用过了度，形神会变异。也就是《墨子·法仪篇》指出的"百工从事，皆有法度"，《孟子·离娄上》说的"不以规矩，不成方圆"。因而，把握度、掌握度、运用好度是彩塑创作的要点。

"道"，是中国先民对宇宙万物的综合认知。道法自然，讲的是要以自然为本的道理。但表现道，就需要器，形成器又必须通过技，拥有技又必须从法，要运用好法则必须把握好度。这也是道与器、器与技、技与法、法与度的相互关系。

在彩塑创作中，法与度结合成法度，技术与艺术结合成技艺，技艺与法度再结合则成技法。彩塑中"塑"的技法有捏、塑、贴、压、削、刻等；"绘"的技法有点、染、刷、涂、描等。

在中国传统造型艺术的众多理论中，谢赫的"六法"称得上最重要的大法。它不仅是中国造型艺术的总论，也是中国造型艺术的本体学纲领。

"六法"从"气"到"写"，前后贯通，有着严密的内在联系和逻辑结构，体现了造型艺术的认识论、方法论、创作论和鉴赏论。

气韵生动，体现了艺术造型在审美领域的全部内涵和规律；骨法用笔，表现了造型的重要特征；应物象形，是认识客观事物的源泉；随类赋彩，是依异物同构的方式把不同物体进行分类，再将人对物象的感受融入作品之中，

以类赋彩的方法；经营位置，讲的是布局与构图；传移模写，是把对物象的感受、理解、认知，以及创作者自身的情感落到具体作品的实践中。

11.3　形与神

"形"，是视觉和触觉感知的物体外貌。中国传统造型艺术中的"形"，指的是通过仰观天文，俯察地理，远取诸物，近取诸身，将万物与人在天人感应后合而为一的形，是一个包括物体外在之形和内在结构，以及创作者对物体认知理解后提升的综合之形。

综合之形造型观念的形成，可以追溯到远古华夏文化的整合历程。包括龙、凤对多种动物的拼接组合方式，既是多民族文化融合的结果，也是中国人综合性思维从形成、发展到完善的过程。这种融合，一方面，奠定了中华文化的包容性和汇通性特征；另一方面，也影响到了艺术的造型观念和审美意识。这种综合的思维方式应用于中国造型艺术的很多方面，如山水画对散点透视方式的运用、彩塑造像塑绘结合成为一体的方式。

从审美趣味和造型意识上讲，这种经过综合的"形"是对艺术造型更深层的认知，超越了对现实真实的简单模拟，是造型本体研究和美学上的一个重大进步。

造型过程中最容易在"形"上犯的错误有两点，即荆浩《笔法记》所说的，"一曰无形，一曰有形。有形病者，花木不时，屋小人大，或树高于山，桥不登于岸，可度形之类也，是如此病，尚可改图；无形之病，气韵俱泯，物象全乖，笔墨随行，类同死物，以斯格出，不可删修"。这里的有形之病，是指造型的比例结构不准，这些问题经过改正仍可以成为好的造型；无形之病，是指缺乏审美，缺乏对造型本质的理解，也就是缺乏艺术的天赋和素养，这样的病就比较麻烦，因为没有审美或天赋素养，就很难创作出有精神内涵的艺术作品。

"神"，包括审美对象的内在精神、外在神情和创作者融入作品的主观思想感情。对于艺术创作来讲，世间万物都有形和神，既没有无神的形，也没有无形的神，两者是辩证统一的。

山西省太原市晋祠圣母殿旁边水母楼上的神台下，有六尊水族侍女像因背部塑造得纤细如鱼尾，被人们誉为"美人鱼"（见图 11.3-1、图 11.3-2）。

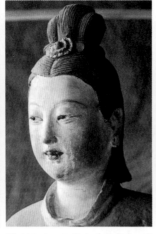
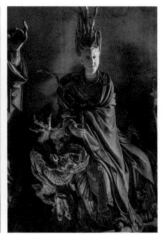

图 11.3-1 鱼美人 明 彩塑 通高 180 厘米 山西省太原市晋祠水母楼

图 11.3-2 鱼美人（局部） 明 彩塑 通高 180 厘米 山西省太原市晋祠水母楼

图 11.3-3 亢金龙 北宋 彩塑 山西省晋城市区东北泽州县金村镇府城村玉皇庙二十八宿殿

塑像的神情塑造十分生动鲜活，堪称明代彩塑的经典之作。

山西省晋城市区东北泽州县金村镇府城村北岗上的玉皇庙，是一组规模宏伟的道观。这座创建于北宋熙宁九年（公元 1076 年）的建筑群里，珍藏着数百件珍贵的彩塑作品，其中最著名的是二十八星宿。当时的艺人和工匠充分发挥了艺术想象力和创造力，将天文学中的二十八星宿转化为 28 个人物造型。这些人格化了的星宿有男女老少，有文官武将，形态坐蹲有序，动静有别。其中东方七宿之一的"亢金龙"（见图 11.3-3），头发竖直，凤眼上挑，怒目下视，神气十足；南方七宿之一的"翼火蛇"（见图 11.3-4），红脸怒发，怒目圆睁，张嘴呐喊，面目狰狞，右手高举蛇头，左手顺势抬起托住蛇尾，右脚前蹬，左脚回踩，四肢伸缩有节，张弛有度，激动而张狂的举止充分揭示了人物的内心世界和精神气质。其他的彩塑如"心月狐"（见图 11.3-5）、"虚日鼠"（见图 11.3-6）等也都各显神采，将神、人同形一体，表现得出神入化。

山西省定襄县洪道镇北社村的弘福寺中存有金代彩塑 9 尊，明、清两代彩塑 22 尊。大殿内三尊主像立于中间，阿难、迦叶和文殊、普贤及两尊胁侍菩萨立于两侧。其中，立于普贤东侧的"胁侍菩萨"（见图 11.3-7），发髻高竖，袒胸露臂，身姿婀娜，充分展现了女性的温婉与娇娆。而与之对应，立于文殊西侧的"胁侍菩萨"（见图 11.3-8），体态塑造得也十分轻盈柔美，尤其是右臂弯曲，右手在胸前施拈花印，将手指的柔软白皙展现得淋漓尽致，极好地衬托了人物的情思，其面部塑造得莹润饱满，尽显温柔贤淑之态。

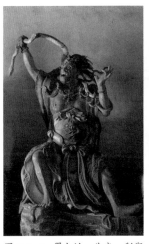 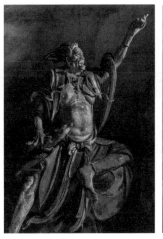 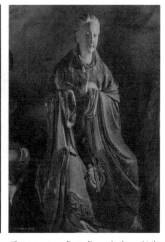

图 11.3-4 翼火蛇 北宋 彩塑
高 177 厘米 山西省晋城玉皇庙

图 11.3-5 心月狐 北宋 彩塑
山西省晋城市区东北泽州县金村
镇府城村玉皇庙二十八宿殿

图 11.3-6 虚日鼠 北宋 彩塑
山西省晋城市区东北泽州县金村
镇府城村玉皇庙二十八宿殿

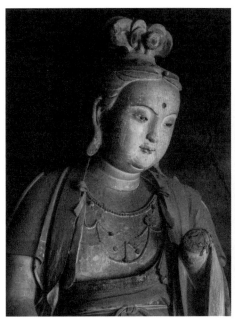 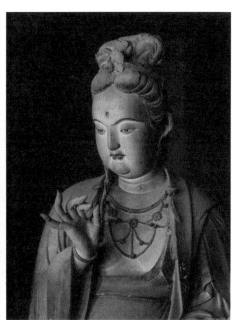

图 11.3-7 胁侍菩萨（局部） 明 彩塑 山西省
定襄县洪道镇北社村弘福寺

图 11.3-8 胁侍菩萨（局部） 明 彩塑 山西省
定襄县洪道镇北社村弘福寺

　　山西省平遥双林寺中现存元、明两代彩塑 2 000 余尊，被称为"亚洲塑像博物馆"。天王殿廊檐下塑的四大"力士坐像"（见图 11.3-9、图 11.3-10）高约 3 米，个个威武刚健，神情严肃刚毅，显示了护法天神的雄伟气魄和巨人般的力量。

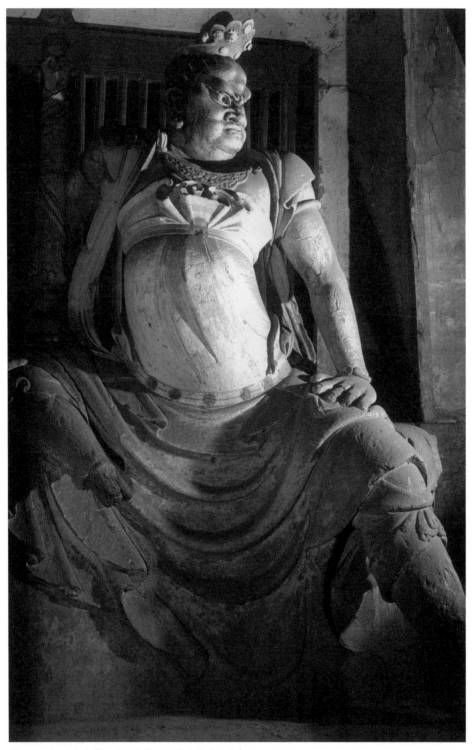

图 11.3-9　力士坐像　明　彩塑　山西省平遥双林寺天王殿

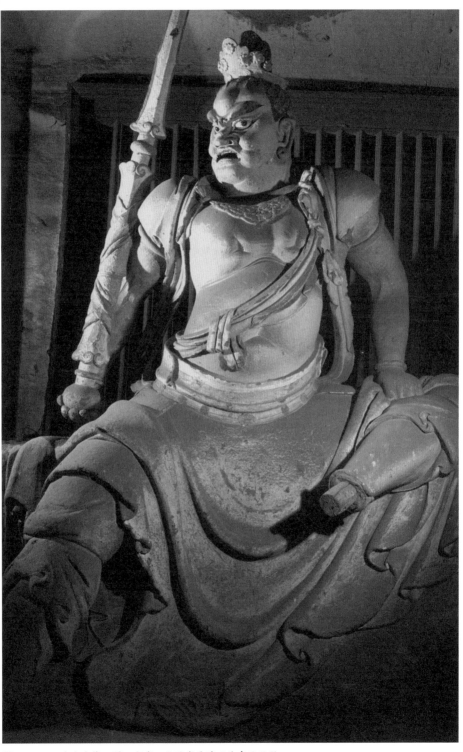

图 11.3-10　力士坐像　明　彩塑　山西省平遥双林寺天王殿

天王殿南墙东西两旁的四大天王像与金刚塑也十分精彩。四尊天王的面容刻画精细，不仅形神兼备，也充分地表现了每个人物的性格特征。如"东方持国天王"的和善（见图11.3-11）、"南方增长天王"的勇猛（见图11.3-12）、"西方广目天王"的睿智（见图11.3-13）和北方"多闻天王"的宽厚（见图11.3-14）。

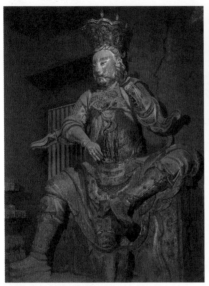

图11.3-11　东方持国天王　明　彩塑　山西省平遥双林寺

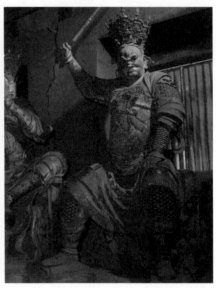

图11.3-12　南方增长天王　明　彩塑　山西省平遥双林寺

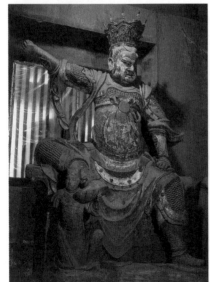

图11.3-13　西方广目天王　明　彩塑　山西省平遥双林寺

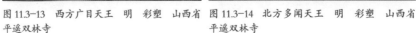

图11.3-14　北方多闻天王　明　彩塑　山西省平遥双林寺

建于明、清时期的江苏苏州东山镇紫金庵内的 18 尊罗汉像，相传为当时民间著名雕塑名手雷潮夫妇所做。庵中的人物造型生动优美，或沉思、假寐，或讪笑、傲恃，充分展示了每个人物的精神状态，堪称形神兼备的优秀彩塑作品。

中国古代艺人和工匠很早就认识到"形似"不等于"神似"的道理。形似虽不是目的，但没有形似也就没有神似。形似是始，是神似的基础；神似是终，是艺术创作的目的。在形神之间，形主外貌表象，神主内核本质。写形是传神的手段，传神则是写形的目的。艺术创造的目的就是通过外在形象表现内在精神本质，最终获得作品的意境和情趣。因此，雕塑家在刻画人物时，必须形神兼顾，包括对基本形体的塑造，以及性格和气质的刻画。

东晋顾恺之在《论画》中讲的"四体妍蚩本无关于妙处；传神写照，正在阿堵之中"，将写神提升到一个更高的境界，使"传神"概念成为中国造型艺术中的一个重要理论支柱。在此理论支持下，中国传统的造型艺术为了传神，超越了对具体物象的模拟、再现，可以变形、抽象，"离象而求""得之象外"。这种不拘泥于"形似"，不单纯"模仿"的自然方式，不仅使中国的造型艺术在表现上获得极大的自由，也使"以形写神，形神兼备"成为中国造型艺术的最高准则。

"论画以形似，见与儿童邻"，是北宋苏东坡提出的著名理论，这句话强调的是通过艺术创作对心意的抒发。元代倪云林继苏东坡后又指出："逸笔草草，不求形似，聊以写胸中逸气耳。"从而使不求形似的观点扩大，助长了宋代之后文人画的高涨，更影响了整个中国造型艺术的审美意识与造型观念。

这种观点，一方面，促进了中国文人画自苏东坡、倪云林、董其昌到"四王"的发展；另一方面，在强调主体意识时轻视了造型的本体，贬抑了写实艺术应有的价值和地位，造成了宋代以后造型艺术重神轻形、扬神抑形倾向的蔓延，放松了对客观物象真实性的研究和对物象个体性的表现。这种对形的轻视和贬抑导致了文人画之外非主流艺术的反向运动，如雕塑、工艺品、建筑装饰等艺术在宋代后不仅极力追求写实，还极尽精细之能事，甚至不惜过度地繁缛与雕琢，反映的正是与文人画在审美观上的反向运动，也由此形成了两种全然不同的"雅""俗"审美观。

所以，在艺术实践中要辩证理解形与神的关系，要如顾恺之所讲的"以形写神"。因为没有形，写神就会变为空谈，就会像范慎指出的"形存则神存，形谢则神灭"。

11.4　象与意

《易传·系辞上传》云："圣人有以见天下之赜，而拟诸其形容，象其物宜，是故谓之象。"《易传·系辞下传》又讲："是故《易》者，象也。象也者，像也。"

"'像'，即应物象形的'形'。形之于象，尤象之于物。象是物的美性部分，而形则是象的表现部分。"[1]

物与象，互为因果，象因物而生，物因象而显。在中国造型艺术中，"物"指客观存在的事物，"象"则包括客体与主体意识两部分。所以，象既是创作者观察宇宙万物获得的主客合一之象，也是综合了众多自然之相与心中之相后形成的综合之形、复合之象。

"形"，是象具体显现的形式；"象"，是"形"具有美的意义和感受。从对形的感知到对象的表现，既是美感揭示的过程，也是艺术表现的过程。

大象无形，是指形的极致状态。大象，即无限之象；无形，是讲大千世界包罗万象。既然大千世界不可能完全"立象"，自然也就无法表现其丰富多变的形。因而，要认识了解大自然，就要观物取象。

"应物象形"的"应物"，是指人对物的直接感应；"象形"，是指对物能动的反映。"应物象形"，强调的就是对形的追求和把握，以及对形的提炼和高层次的复合。

"意"，从心，本义指心志。《说文》："意，志也。"因此，要观物取象，将物象转换为艺术的形象，就要在创作实践中"仰则观象于天，俯则观法于地……近取诸身，远取诸物……以通神明之德，以类万物之情"[2]，就要俯仰往返，远近取予，对物从外到内、从表及里、从貌至神、从末求本不懈地追求，既宏观把握，又微观探幽，透过物的表象认识物的本质，通过不断的体验和感悟，从多角度、多层次综合提炼出复合之象，把自然的形象提升为主体情感的意象，如姚最那样"立万象于胸怀，传千祀于毫翰"，或石涛讲的"搜尽奇峰打草稿"，最终使作品达到"立象以尽意"[3]。

① 董欣宾，郑奇. 中国绘画六法生态论. 南京：江苏美术出版社，1990，55.
② 易传·系辞下传.
③ 《易传·系辞上传》云："圣人立象以尽意，设卦以尽情伪，系辞焉以尽其言，变而通之以尽利，鼓之舞之以尽神。"

11.5　小　结

中国彩塑艺术中继承的传统造型观念，不仅是中国古代哲学思想和美学思想的重要成就，也是千百年来无数工匠和艺人实践经验的总结，是民族文化和艺术的宝贵财富，对中华民族的审美观有着深远的影响。

中国彩塑艺术的造型观念注重"真、善、美"的统一。在塑造物象时，既有客观理解认识的一面，也有主观参悟融会的一面；既关注形象本质特征，又强调主观人文色彩。造型不单纯追求对自然样态的描摹或表象的相似，而关注对物象气韵、形神、象意的揭示和在表现时对法度的合理运用。

色彩，在物理学上是指光照射在物体表面所反射的不同光波，在人类学、民俗学、社会学上则属于人类群体文化形象的一种载体。色彩中积淀有人类丰富的文化内涵，它与不同民族的文化传统、习俗风尚和精神情感紧密相关。色彩最重要的功效就是能够在瞬间唤起人的注意并引发情感上的共鸣。

12.1　中国色彩观的形成

影响中国色彩观形成的第一个因素是中国古代的阴阳五行说。"阴阳"，是中国古代思想家对宇宙生命体基本矛盾力量的认识。"五行"，是把自然万物的构成、功能高度归纳后，形成的金、木、水、火、土五类基本物性，以及所统摄的一体化模式。

公元前 3 世纪，齐国阴阳学家邹衍将五行学说体系化，一方面，对自然、人文进行类划分，把衍生出的五湖、五岳、五帝、五官、五脏、五指、五季、五更、五谷、五方、五音、五律、五味、五色与五行相对应；另一方面，把自然和人类社会的演变解释为一个相生相克、循环不已的过程，并由此组成了一个解释和规范世界的系统，这一系统运用到中国的历史文化中就是"五德终始说"。

"皇帝土德，属土，崇尚黄色；夏启木德，属木，崇尚青色；商汤金德，

属金，崇尚白色；周文王火德，属火，崇尚红色。"[1]

炎帝尚赤，是因为红色是生命、血液和火的象征。红色也是中国旧石器时代到炎帝时代最常用的颜色。

黄帝尚黄，源于公元前 26 世纪时，黄帝带领人们定居开始农耕生活后，随着对土地在生活中重要性的认识，逐渐把黄土的自然生态色上升到文化的层面，产生了对大地的膜拜之情。

公元前 21 世纪至前 16 世纪，传说大禹治水有功，舜帝赏给他象征王权的黑色玉圭，从此夏代开始崇尚黑色和青色。

按照五德终始的说法，夏代尚黑，黑属水；商代为金，金属白，克水，因而商在取代夏后便开始转而崇尚白色。

周朝的五德为火，火克金，火的颜色为红色，所以周灭商后便开始崇尚赤色。

秦朝五德为水，因水克火，象征秦灭周，所以秦开始崇尚黑色。

西汉开国时仿效秦代，比附水德，崇尚黑色。汉文帝时，贾谊认为秦朝为水德，按五德终始，土胜水，汉应为土德，因而从汉武帝时转而推行土德，崇尚的色彩也由原来的黑色转向黄色。东汉后又转为崇尚红色，以后各代更迭基本都是参照刘歆的五行相生说推演而定。

中国传统色彩的五色观不仅与朝代更迭有关，还在方位上与东、西、南、北、中，在社会道德上与仁、义、礼、智、信，在情感上与怒、喜、思、忧、恐，在季节上与春、夏、长夏、秋、冬相对应。

基于五色观念，古人将红、黄、青三色相互调配，形成了赤、橙、黄、绿、青、蓝、紫七种基本色，又把七色以不同比例进行调配形成灰色，将七种色彩相同比例混合变为黑色，把七色光线以相同比例复合成为白色，形成了多之极是黑，少之极是白的黑、白、灰观念。从而在五色观念下形成了有中国文化特色的色彩体系。

影响中国色彩观形成的第二个因素是儒家思想和汉代礼教。儒家思想注重"礼"的文化价值观，强调色彩在社会人伦教化中的作用。它以"仁"为基本导向，以社会的道德规范来划分色彩，视赤、黄、青、白、黑为"正色"，其他的颜色均为杂色。认为"白当正白，黑当正黑""恶紫之夺朱（紫色夺正不仁）""君子不以绀（稍微带红的黑色）取饰，红紫不以为亵服（内衣）"。

① 吕氏春秋·应同.

为了进一步强调色彩功能使之体系化，礼教在儒家思想基础上将颜色分为正色、间色和复色三类。

"正色"，即五色，是指赤、黄、青、白、黑五种颜色。"间色"，是指两种正色混合而成的颜色，即绿、红、碧、紫、黄。"复色"，是指三种以上正色混合而成的颜色，其色相有深黄、土黄、灰黄、深红、红棕·棕色、深棕、浅棕、褐色、深褐、藕色等十二种。与五色并提的"六章"，是在五色基础上再加上玄色，指天空的颜色。

正色在礼教中具有神圣的象征性，在礼教美术系统中有固定的名称与排序，正色与间色之间的搭配都有规定，十分讲究。帝王和士大夫的礼服，上衣必须用正色，下裳则用间色，以显示等级。由于历代统治者都独尊正色，间色和复色长期不被重视，在很大程度上影响了整个民族的审美心理，形成了一些相对固定的色彩好恶观，束缚了人们对色彩的个性追求与喜爱，也压抑了人们对色彩的大胆创新。

"主张'道法自然'的道家美学色彩观，将色彩看作构成宇宙整体运行的基本因素，主张人应超越感性的色彩经验，将色彩审美与宇宙的基本运行法则联系起来，从而与儒家视色彩为社会'正统'教化规范的思想殊途同归"①。与儒家将色彩理性地划定为正色和杂色相比，道家主张的自然美，将色彩上升到了"朴素而天下莫能与之争美"②的境界，这正好对相对单调的儒家色彩观形成了补充。

儒家的色彩观与礼教规范相连接，道家的美学思想将色彩与宇宙的气韵生发相联系，两者形成的色彩观都强调色彩要以"心灵体验（感性经验的）与悟性把握（文化规定的）互为因果的审美趣味（儒家）和已经生成（道家）为目的"③。从而奠定了中国传统造型艺术不单纯模仿的现实，不直接表现客观真实的色彩观念。

12.2 中国汉代色彩观与印度传统色彩观的异同

中国传统色彩观在汉代基本确定后，很快就被运用到反映礼教内容的墓室壁画和俑塑艺术中，如东汉墓室壁画"君车出行"（见图12.2-1）。当时绘制墓

① 孔新苗. 中西绘画比较. 郑州：河南美术出版社，2005，130.

② 庄子·天道.

③ 孔新苗. 中西绘画比较. 郑州：河南美术出版社，2005，131.

室壁画和俑塑用的色彩主要有红、赭、黄、青；绘制方法是先敷色，再勾线，色彩以平涂为主。1976年洛阳郊区邙山乡烧沟村附近发现的西汉卜千秋墓壁画表现的是一幅精美的"升仙图"（见图12.2-2、图12.2-3），画面以线描手法将现实人物与虚构幻想交织在一起，形象地表述出墓主人对神仙方士的迷信以及希冀死后升仙的幻想，体现了汉代大胆、丰富的艺术想象力与良好的绘画技术。

当中国历史迈入魏晋南北朝时，印度古典艺术也在笈多王朝（约公元320—540年）时期进入繁盛期。这时期的建筑形制、雕刻样式和绘画风格，显示了古典主义的审美理想和艺术规范。

笈多美术中最具代表性的阿旃陀壁画，从公元前1世纪一直持续到公元7世纪中叶。如壁画"王宫行乐图"（见图12.2-4）、"女信徒献祭"（见图12.2-5）和"天女"（见图12.2-6）等，色彩绘制运用了勾勒与重彩平

图12.2-1 君车出行 东汉 墓室壁画

图12.2-2 伏羲（局部） 西汉 壁画 河南省洛阳卜千秋汉墓

图12.2-3 女娲（局部） 西汉 壁画 河南省洛阳卜千秋汉墓

图12.2-4 王宫行乐图 公元5—6世纪 壁画 印度阿旃陀石窟第17窟左壁

图12.2-5 女信徒献祭 壁画 约公元500年 印度阿旃陀石窟第2窟

图12.2-6 天女 壁画 约公元500年 印度阿旃陀石窟第17窟

涂相结合的方式，造型细致，画面清晰，色彩浓烈。

受印度阿旃陀壁画的影响，新疆早期的壁画轮廓粗壮，色彩浓重，色与色之间对比不大，色调恬静、温馨、平和。到了中后期，壁画的色调开始出现石绿或石青与土红等对比色彩。

中国汉代形成的色彩观与印度传入中国的色彩观代表两种不同的信仰，是两种不同的色彩体系。

汉代墓室壁画表现礼教内容，色彩淡雅，强调色与墨之间的关系；西域佛教壁画和彩塑表现印度佛教义理，色彩浓烈，擅长重涂，描绘凹凸晕染，讲究色彩之间的关系。

汉代墓室壁画的晕染法是在形象的最凸处施以深色，由深到浅向四周边缘晕染；阿旃陀壁画的晕染法则是在形象的最凹处涂以浅色，由浅到深逐渐展开。晕染方式一个由内向外，一个由外向内，正好相反。两种晕染法经过长期的交流，到初唐时期融合成了新的晕染法，并从此成为中国绘画的基本绘制方法。

从印度传入的色彩观与中国礼教所尊崇的色彩观都强调脱离物象的自然色彩，注重自我心象色彩。这种方式是根据宗教的经义，以及主观心境和画境需要来调配颜色，具有东方色彩的共同美学特征。

12.3　西方美术的色彩观

古希腊美术认为"形"与构成世界本质的"数"相连，只有准确塑造事物的本质形象才是最重要的，"色"不过是物体外表变化的"影子"，其存在只会影响本质形象的清晰。所以，对"形"的追求要远远超过对"色"的关注（见图12.3-1）。

在这一观念引导下，古希腊人一直倾向于对自然原色的揭示，建筑和雕塑的制作也多以材质的本色为主色调。这一观点之后又被古罗马人所沿袭。

公元4世纪后，西方美术在基督教象征主义和神秘主义思想的影响下，开始走进一个充

图12.3-1　阿喀琉斯和埃阿斯掷股子（瓶画）　高60.7厘米　公元前540—530年　艾克赛基亚斯　梵蒂冈格里高利特鲁里亚博物馆藏

满色彩的世界。那些五颜六色的壁画既象征了圣迹的精神，也装点了教堂。

公元 12 世纪，哥特式教堂建筑艺术的兴起和发展，促发了彩塑玻璃窗画的诞生。那些用彩色玻璃拼成的窗户光色交织，鲜艳夺目，绚丽灿烂，显得神秘而美妙，使色彩的象征性在宗教生活中获得了极大发展（见图 12.3-2、图 12.3-3、图 12.3-4）。

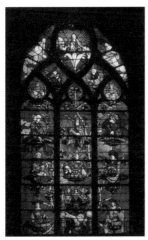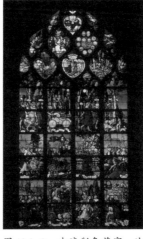

图 12.3-2 玻璃彩色花窗 法国鲁昂市圣戈达尔教堂　图 12.3-3 玻璃彩色花窗 法国博韦市圣·埃蒂安教堂　图 12.3-4 圣母领报 法国布尔日的圣艾蒂安大教堂彩色玻璃窗

文艺复兴时期，人文主义将人们从中世纪的宗教禁锢和压抑下解放出来，中世纪色彩的象征性逐渐减弱，而转向对"质感"和"光"的追求。这一时期的艺术家开始把探索人性、描写真实人物和景物作为艺术追求的目标，并通过对空间透视效果的再现和光影丰富变化的揭示，将形象与色彩有机地结合起来，使色彩与造型、光影与透视获得了充分的结合和统一。在"解剖学""透视学"和"光感、色感"的科学规范下，建构了以形、光、色为基本要素的古典色彩语言表现体系（见图 12.3-5、图 12.3-6、图 12.3-7）。此后，西方美术出现的众多艺术风格与画派基本上都是在这一体系下对理性的形（质感）和感性的色（光感）展开的不同探索。

产生于 16 世纪下半叶的巴洛克绘画一直持续到 18 世纪，它突破了文艺复兴以来古典绘画理性、匀称、静止、典雅的风格，不再注重素描的结构方式，开始采用垂直线、水平线来追求稳定，在作品中强调激情、运动感和戏剧性，展现出了统一、协调如同舞台布景效果似的绘画特点（见图 12.3-8、图 12.3-9）。

图 12.3-5　西蒙内塔韦斯普奇肖　　图 12.3-6　自画像　油画　47.5 厘　　图 12.3-7　伊莎贝拉·德伊斯
像　油画　82 厘米×54 厘米　桑　　米×33 厘米　拉斐尔　1506 年　乌　　特肖像　油画　102 厘米×64
德罗·波提切利　1480 年　施奈　　菲兹美术馆　　　　　　　　　　　　厘米　提香　1534—1536 年
得博物馆藏　　　　　　　　　　　　　　　　　　　　　　　　　　　　维也纳艺术史博物馆

图 12.3-8　酒神巴库斯　95 厘米×85 厘米　卡拉瓦乔　　图 12.3-9　镜中的维纳斯　98 厘米×124 厘米
1596 年　乌菲兹美术馆藏　　　　　　　　　　　　　　　鲁本斯　1615 年　列支敦士登博物馆藏

　　洛可可艺术产生于 18 世纪法国，后来遍及整个欧洲。洛可可绘画主要反映的是上流社会生活，描绘了一些人物形象和精美华丽的装饰，并配以优美的自然或人文景观。作品人物摆脱了端庄神态古板沉闷的气息，颜色细致而淡雅（见图 12.3-10、图 12.3-11）。

图 12.3-10　舟发苔西岛　194 厘米×129 厘米　安托万·华托
1717 年　卢浮宫藏

图 12.3-11　秋千　81 厘米×64
厘米　让-奥诺雷·弗拉戈纳尔
1766 年　华莱士收藏馆藏

图 12.3-12　贺拉斯兄弟的宣誓　油画　335 厘米×427 厘米　雅克-路易·大卫　1784 年　卢浮宫藏

　　新古典主义绘画以古代美为典范，注重从现实生活中汲取营养，它反对巴洛克和洛可可绘画，强调古希腊古罗马时代庄严、肃穆、优美和典雅的形式，表现了对古代文明的向往。但其作品减弱了绘画的色彩要素，而极力追求素描和明亮的轮廓（见图 12.3-12、图 12.3-13、图 12.3-14）。

图 12.3-13　穆瓦特西耶夫人像　120 厘米×92.1 厘米　让－奥古斯特－多米尼克－安格尔　1856 年　英国国家美术馆藏

图 12.3-14　布罗格利公主　121.3 厘米×90.8 厘米　让－奥古斯特－多米尼克－安格尔　1851—1853 年　美国大都会博物馆藏

　　兴起于 19 世纪初的浪漫主义绘画，反对权威、传统和古典模式，注重艺术家的主观性和自我表现，重感情轻理性，重色彩轻素描。以德拉克洛瓦为代表的画家，作品画面色彩热烈，笔触奔放，富有运动感（见图 12.3-15）。

　　19 世纪末，印象主义通过对光学色谱的认知，将日照光呈现的七彩应用于创作实践，促成了西方美术在色彩上的一次重大革命（见图 12.3-16、图 12.3-17、图 12.3-18、图 12.3-19）。

　　然而，正当这种革命的成果不断扩大时，进入 20 世纪的西方美术在现代主义思潮的支配下，色彩又重新转向了主观性和象征性。所有的现代流派都开始把色彩当作表现情感的手段，用色彩来揭示心灵，唤起主观心理的感受。自此，表现出了西方美术的新特征（见图 12.3-20、图 12.3-21、图 12.3-22、图 12.3-23）。

　　比较中国传统美术和西方近现代美术的色彩观，中国传统美术的色彩观在注重观念色基础上主要偏重对物体固有色的表现，强调物体色彩恒常属性的表现；西方近现代美术按照光色原理和光源在物体上的色彩变化，主要强调环境条件色。"中国色彩是美性心理的类相色彩，西方色彩则是理性物理的

图 12.3-15　萨达纳帕路斯之死　368.3 厘米×495.3 厘米　德拉克洛瓦　1826 年　卢浮宫藏

图 12.3-16　日出·印象　50 厘米×65 厘米　克洛德·莫奈　1872 年　巴黎莫奈美术馆藏

图 12.3-17　福利－贝热尔的酒吧间　95 厘米×130 厘米　爱德华·马奈　1882 年　考陶尔德艺术学院美术馆藏

图 12.3-18　红磨坊街的舞会　130 厘米×170 厘米　雷诺阿　1876 年　法国国家博物馆联会藏

图 12.3-19　大碗岛上的星期日　200 厘米 ×300 厘米　乔治·修拉　1884—1886 年　芝加哥艺术学院藏

图 12.3-20　德累斯顿的街道　150 厘米 ×200 厘米　恩斯特·路德维希·基希纳　1908 年　纽约现代艺术博物馆藏

图 12.3-21　亚威农少女　240 厘米×230 厘米　巴勃罗·毕加索　1907 年　纽约现代艺术博物馆藏

图 12.3-22　呐喊　90 厘米×70 厘米　爱德华·蒙克　1893 年　挪威国家美术馆藏

图 12.3-23　黄、红、蓝　布面油画　128 厘米×201.5 厘米　康定斯基　1925 年　法国巴黎国立现代艺术馆藏

自相色彩。"① 中国传统色彩观注重的是文化性，西方近现代色彩观强调的是科学性。中国传统色彩观以追求恒常属性为主要特征，西方近现代的色彩观以追求运动和变化为特点。两者属于完全不同的两个色彩体系。

12.4　小　结

中国传统色彩观与印度古代色彩观有近似之处，而与西方色彩观有较大的不同，即使是中国，不同朝代对色彩理解也有所不同，会有不一样的文化诠释。从先秦、秦、汉、魏晋、南北朝，到隋、唐、宋、元、明、清，各个朝代对色彩都会有新的解释，崇尚的主流色也都会有所变化。

引发色彩变化的主要因素一个是统治者的色彩观，一个是民众的审美趣味，如佛教造像色彩在历史上的多种变化等。但也有很少受到时代风尚变化而随之变化的情况，如民间小型彩塑"泥狗狗"和"泥咕咕"等，它们的色彩具有鲜明的地域特色、明确的指向性和象征性，用色大胆，且主要是原色，这也是中国民间艺术的一个主要特征。

概括地讲，秦汉彩绘陶俑色彩求实尚真，魏晋南北朝佛教彩塑色彩注重装饰，唐宋后的彩塑色彩倾向写实，明代彩塑色彩写实中求丰富，清代彩塑色彩崇尚艳俗。

① 董欣宾，郑奇 . 中国绘画六法生态论 . 南京：江苏美术出版社，1998，80.

13.1　中国传统彩塑使用的颜料

中国传统彩塑与绘画制色的原料基本相同，主要分为矿物质颜料、植物颜料、金属颜料、动物颜料和人工颜料等。其中矿物质颜料色彩厚重，也称作"重色"，是绘画和彩塑的主色，覆盖性强；植物颜料透明色薄，覆盖性弱，称为"草色"，是绘画和彩塑的辅色。

中国传统颜料 12 种标准色分别为钛白、藤黄、朱砂、朱磦、曙红、胭脂、花青、三青、三绿、酞青蓝、赭石和黑。

据蒋玄佁《中国绘画材料史》讲："唐代以前以矿物质颜料为主，唐以后因植物颜料随织染之发达而逐渐利用于绘画。"[①]近半个世纪以来的考古发现也证明，秦代兵马俑、汉代墓室壁画和彩绘陶俑用的颜色都是矿物质颜料，魏晋南北朝时使用的颜料中矿物质颜料和植物颜料兼而有之，盛唐时期植物色开始广泛应用，宋代植物色已成为文人画的主要颜料。

从历史发展看，汉代之前的颜料色系比较单调，墓室壁画和彩绘陶俑的用色有许多局限，如洛阳市西汉卜千秋墓壁画使用的颜色就只有朱、绿、黄、橙、紫几种颜色。晋及六朝时期，矿物色与矿物色，植物色与植物色，植物色与矿物色之间通过调配，出现了许多新的单色和复色，颜料的色系逐渐完善起来，

① 蒋玄佁. 中国绘画材料史. 上海： 上海书画出版社，1986，95.

色彩的表现范围也获得了进一步的拓展。

据专家运用 X 射线衍射分析，墓室壁画、西部石窟壁画和彩塑的颜料多为矿物色，常见的有白（石膏、硬石膏，白色成分中有石英、云母、方解石、长石等，用于覆盖黏土层或与铅丹、雄黄混合形成淡红色）、红（朱砂、铅丹、红土，较多用于魏晋南北朝时期创作的壁画，隋唐后朱砂和铅丹被广泛应用）、紫红（可能是氧化铁）、赭、青（从阿富汗经丝绸之路流入中国的青金石）、石绿与铜绿（盐基性蓝化铜）、黑、金黄（金）、棕（辰砂）等。这些矿物色性质稳定，色彩至今还都鲜艳明亮。

当时使用的红色系颜料中铅丹使用得最普遍，也最容易变色。敦煌莫高窟壁画和彩塑人物的肤色就是因为在红土、朱砂等颜料中掺和了铅丹，年久后逐渐变成了棕黑色。

绿色通常为石绿与铜绿，两者实际使用的比例为 1∶2。使用石绿时通过加入不等量的白色颜料，可以调出深浅不一的各种绿色。此外，石青和青金石的应用也十分普遍。

这些矿物色主要采自新疆克孜尔石窟北面山区。颜料制作过程是先把矿石粉碎，加水和胶研磨，再调配成颜料。

敦煌壁画和彩塑的颜色之所以丰富多彩，还在于对色彩进行了调和，即"调和色"。譬如，灰并非是纯黑加纯白混合而成，而是添加有其他色，展现出的颜色有冷暖、有明暗、有色相。

另外，还有一种石黄，用于黄色，敦煌壁画和彩塑中极少见使用，但在唐代的一些古坟壁画中得到了频繁的应用。

13.2　中国传统彩塑的彩绘方法

"随类赋彩"是中国传统彩塑通常遵循的彩绘方法。

"类"，即事物的恒常属性，是对相似或相同事物的综合，而不是随着即时的、偶发的和瞬间的因素而发生变化的属性。

"类"，也是中国哲学把握事物属性，认识事物功能的基本方法。

恒常属性主要源自人的认知行为，以及形成的各种特定的内心视象。它不会随着时间、光线等环境因素的变化而发生变化，而是根据每种物体的不同恒常属性来随类赋彩，并通过对某一"类"物体色彩的对比、呼应、承接、

转折、迎合、避让，将各部分联系起来。

《易传》云："方以类聚，物以群分。"这里的"类"，可按自然固有色归类，也可按人为意象分类。因时而类，有春夏秋冬、风霜雪雨、晨雾晚霞；因地而类，有高山流水、平沙浅渚；因物而类，有树木花草、梅兰竹菊；因形而类，有刚柔、虚实、巧拙、方圆、凹凸、曲直；因色而类，有红花绿叶、蓝天白云、青山碧水等。

"类"，还分大类和小类。如山为大类，但高山、远山却是小类；水是大类，但浪涛、小溪却是小类。

中国的传统色彩将自然万物各归其类，就是因为只有万物归类后，才能各自"随类赋彩"。所以，"随类赋彩"也是上通于道，下贯于器的中国色彩学纲领。

"赋"，是"随类赋彩"中不可缺失的一环。因为类是赋的基础，必须依类而赋；而彩又是赋的对象，是赋的结果。中国文学艺术通过赋、比、兴，给自然万类赋予了人的精神与情感，达到了"通神明之德，类万物之情"。因而，要"随类赋彩"就必须赋依类，彩依赋。

西汉时期的壁画在造型手法上继承了春秋晚期以来的写实与夸张传统，在绘制技巧上发展了战国至西汉早期的墨线勾勒轮廓再平涂施色，技法比较单一。东汉晚期，出现了大笔涂刷的写意法、没骨法、白描法、渲染法。这些绘画的技法对彩塑的彩绘都产生着直接的影响。

传统彩塑的彩绘方法归纳起来主要有重彩平涂法、勾填法和沥粉堆金法。

"重彩平涂法"，是指不分明暗和浓淡，将色或墨均匀平涂于立体造型之上的彩绘方法。

秦始皇兵马俑彩绘采取的主要是重彩平涂法（见图 13.2-1）。兵马俑最初都是通身彩绘，后由于火烧和长期埋入地下水土的浸渍而脱落（见图 13.2-2、图 13.2-3）。从个别仍然保留着色彩的俑和一些残破的陶片看，兵马俑所用颜色十分丰富，所有颜色都是矿物质。其种类有朱、红、紫、淡红、深绿、粉绿、深紫、粉紫、蓝、粉蓝、黄、橘黄、黑、白和赭等。残留的色彩显示了当时绘彩有着严格的规范，色彩搭配也十分讲究，如红和黑、黑和绿的配置等。彩绘的步骤是先涂一层明胶做底，然后再彩绘。色彩调和剂中也会采用部分的胶质以便于颜料易于附着在陶塑的表面。身体上大部分彩绘颜色只涂一层，面部和手脚等部位会涂上两层，以使颜色更加饱和。

图 13.2-1　秦始皇兵马俑　彩绘复原图　　　图 13.2-2　秦始皇兵马俑　　　图 13.2-3　秦始皇兵马俑

　　颜色的使用和搭配主要依据不同军种和人物身份，如 2 号俑坑 12 方出土的骑士俑，身穿绿衣镶有朱红色衣缘，下穿粉紫色长裤，腰束赭色带，脚穿赭色短靴，靴上系有朱红色带。2 号俑坑出土的将军俑，上着红色中衣，绿色长襦红色长裤，赭色履和冠等。与人物不同的是，马的颜色多为通体一色，或枣红色或黑鬃，蹄甲涂白色。

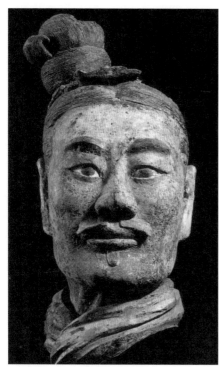
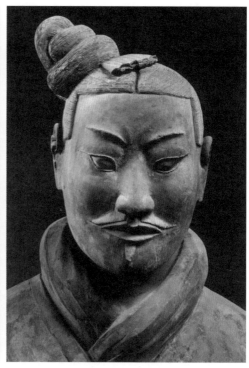

图 13.2-4　秦始皇兵马俑彩绘头像　　　　图 13.2-5　秦始皇兵马俑彩绘头像

秦始皇兵马俑的彩绘总体上色彩比较浓重绚丽，对比强烈，人物形象的彩绘比较注重个性化（见图 13.2-4），不仅色彩上有所不同，深情的刻画与表现也各有千秋（见图 13.2-5）。

西汉时期的壁画和彩绘陶俑与秦始皇兵马俑的彩绘方式不同，比较注重勾线的流畅，运笔的轻重疾徐，虚实的转换多变以及色彩的鲜明强烈。这种表现方法一直沿用到晋代才因西域佛教绘画晕染技术的传入发生变化。

敦煌彩塑在彩绘上受到了壁画的许多影响。在壁画的表现技法中有两个来源，一个是汉晋墓室壁画为基础的方式，一个是外来的西域表现方式。两者在构图、造型、线描、赋彩方面大体相同，不同的是两种表现立体感的方法。中国的色晕法起自战国，比较简单，譬如，表现人物面部时只在两颊和眼睑渲染一团红色来显示立体感。而西域传来的方法正好与汉晋方法相反，叫"天竺凹凸法"。

"天竺凹凸法"，是以明暗晕染来表现立体感的方法，也是一种主观的、图式化的立体表现方法，包括叶筋法、晕染法、深浅法、高光法等。其具体表现方法是在形象的轮廓线内边缘施以较深的颜色，自外向内、由深及浅、由浓到淡，构成色调层次的明暗变化，形成如浮雕凹凸一样的立体感。此种表现方法不同于西方写实绘画的明暗画法，它的主要特点就是没有固定的光源和阴影。譬如，以肉红色涂肉体，以赭红色晕染眼眶、鼻翼和面部四周，使明暗分明后，再以白粉涂鼻梁和眼球，表现出高和明的部分。这种晕染法在敦煌壁画和彩塑中流行了 250 年左右。

汉晋壁画彩绘的方法在 5 世纪末被引入敦煌壁画，与西域明暗法并存了近百年，到了 6 世纪末的隋代，才相互融合形成了以色晕为主，兼有明暗渲染的方法，并于 7 世纪初的唐代形成了具有中国特色的立体感表现法。

唐代彩塑沿用了这种重色平涂的方法，并通过增加纹饰图案使色彩获得了更为绚烂的效果。唐代彩塑还结合了赋彩与晕染两种彩绘方法，效果也很好，如甘肃省敦煌莫高窟第 194 窟的"力士像"（见图 13.2-6），随着人体结构的起伏，用赭红色染其凹陷处，通过阴阳明暗增强了塑像的立体感。

"勾填法"，是指勾勒后再填色的彩绘方法。填色的颜料多加入白粉，不透明。填色时留出墨线，一次完成，不再反复勾染。

"沥粉堆金法"，是指用金、银粉加胶矾水或桐油，像挤牙膏一样将沥粉施于立体造型上。其特点是富有立体感，能呈现出富丽堂皇的立体装饰效果。如

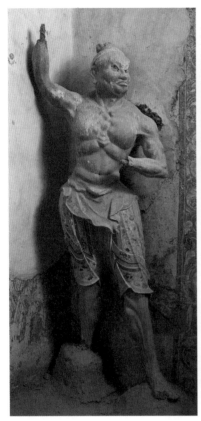

图 13.2-6　力士像　中唐　彩塑　甘肃省敦煌莫高窟第 194 窟　　图 13.2-7　罗汉坐像　宋　彩塑　山西省晋城市上青莲寺罗汉殿

山西省晋城市上青莲寺观音阁中的"罗汉坐像"（见图 13.2-7），领口、袖口和衣服的下摆边缘通过沥粉描金而显现的富丽华贵感。

在长期的艺术实践中，民间画工们还积累了许多宝贵的经验。他们把大红、深绿、深蓝、黑通称"硬色"，将淡灰或加粉的天蓝、粉红、粉绿、淡黄等称为"软色"，总结出了一些便于记忆和运用的画诀。如"软兼硬，色不愣"，讲的是在使用大绿、深蓝、大红这些硬色时，中间要调以软色（见图 13.2-8）；"黑靠紫，臭狗屎"，指的是黑色属硬色，紫色是红蓝两硬色合成，三色相加，色愣而不活；"粉青绿，人品细"，指画妇女时，用粉裙、青上衣、绿腰巾，或绿衣、青色裙、粉腰巾，画出的人俊秀细美；"要想精，加点青"，表现妇女或书生多用软色，以示清丽（见图 13.2-9）；"青间紫，不如死"，是说青色和紫色为类色，不可相互搭配；"红间黄，喜煞娘"，是指

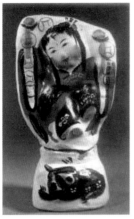 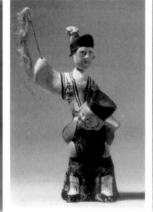

图 132-8　刘海戏金蟾　彩塑　　图 13.2-9　小尼姑下山　清　图 13.2-10　大公鸡　彩塑　河北省
山东省　　　　　　　　　　　　彩塑　江苏省无锡惠山

红黄两原色相邻，搭配一起，会产生相互辉映、明快热烈、喜庆欢悦的效果
（见图 13.2-10）；"红靠黄，亮晃晃"，讲的是表现神仙、道士红袍黄顶光，
或红柱黄幔帐、黄袍骑红马，显得明亮。

13.3　小　结

　　中国传统彩塑使用的颜料和彩绘的方法具有鲜明的民族特色。在千百年
经验积累基础上，颜料的采集与制作方法越来越丰富，从矿物质颜料到植物
色颜料，再到现代的化学颜料等，有了很大的发展。彩绘的方式从古代借鉴
书法、绘画等艺术的表现手法到形成独特的彩绘方式，形成了一整套行之有
效的方法，或粗犷、或精细，或勾线、或平涂，或贴金、或立粉，技艺已达
到了炉火纯青的状态。

　　目前，彩塑彩绘方面需要注意的问题主要是：小型民间彩塑如何一方面
继续保持原有的色彩体系和绘彩手法，另一方面，还要有所创新，变而不乱；
大型的宗教性彩塑在彩绘过程中如何既按照仪轨要求，又能有所创新；当代
彩塑如何走出一条多元化的、具有时代风貌的彩绘道路。

中国彩塑艺术经过长期的艺术实践，总结出了一整套的塑造手法和彩绘方法，注重三分做、七分画，强调塑容绘质。制作工艺上依据需要可分为大型传统彩塑和小型民间彩塑两种类型。

14.1 大型传统彩塑的制作工艺

"大型彩塑"，通常是指石窟或者寺庙祠观中等人大或更大尺寸的彩塑。唐代建造的敦煌莫高窟第 130 窟高 26 米大佛，第 96 窟高 33 米大佛，都属于超大型塑像。这一类塑像的制作通常需要数月甚至数年来完成。

辽宁省牛河梁新石器时代遗址"女神庙"内的残破泥彩塑距今已有数千年。这些塑像的体内包扎有谷草和木柱支架，塑土也明显经过了一定的选择和加工，塑像的内外层选用了不同的泥质，表层还进行了磨光和上色。泥彩塑的选材、内部构造、塑造方式和制作工艺，显现了早期中国彩塑制作的基本工艺状况，这种制作方式延续至今仍是传统彩塑制作的主要方式。

第一步，立骨，即搭建彩塑主体骨架（见图 14.1-1）。为了塑像过程中上泥不会垮塌及制作完成后的坚固耐久，塑造前要先依照塑像的基本形搭建内部主体结构。搭建的材料以木料为主，兼有金属或其他材料。木料可用条形木方或板材，依照需要搭建的形而定。搭建时要注意，骨架应搭在塑造的形体之内，以避免上泥后裸露出内部结构，影响塑形。

古代用于搭建大型彩塑内部主体结构的材料大多是木材，但麦积山石窟残损造像中也有用天水地区盛产的细竹和方铁条来作为搭建骨架材料的情况，这说明当时的工匠注重实用与现实操作。现在制作几米或几十米大型彩塑时，主结构的骨架通常选用钢材，在主结构焊接牢固后再在其上绑扎木方条或木板。

为了上大泥时黏土能够与内部骨架紧密结合，通常会在木方条或木板上钉许多钉子，在钉子上缠绕草绳或麻绳，使上面的黏土更为牢固。

第二步，上大泥（见图14.1-2），也叫堆大型，就是用粗泥堆出大的基本型。"粗泥"，是塑造彩塑基本型使用的黏土，黏土中通常加有麻刀、稻草、稻壳、麦壳或谷壳，既起筋骨的作用，也有透气、在干燥变硬过程中减少形体收缩的作用。

上粗泥时，要注意黏土的软硬湿度，要避免风吹或日晒，以免被吹干导致开裂，甚至垮塌。正常情况以自然阴干为好，如塑像因黏土收缩而出现开裂或细缝，可用黏土补上即可。

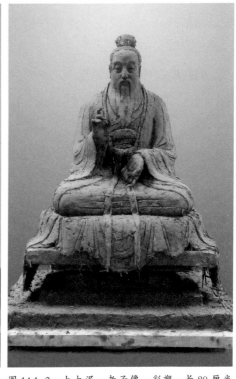

图14.1-1　立骨　老子像　彩塑　长80厘米　宽60厘米　高110厘米　史延春　2018年

图14.1-2　上大泥　老子像　彩塑　长80厘米　宽60厘米　高110厘米　史延春　2018年

第三步，上细泥，也称作细部塑造（见图 14.1-3）。当由粗泥塑好了基本造型后，为了更深入细致地刻画塑像，还会用细黏土塑于表面。这种细黏土通常是用细筛子过滤过的粉状土加水调和而成。细泥中还需要加上细黄沙（细河沙）和棉花，细黄沙与黏土掺在一起是为了减少收缩性，棉花在黏土中起连接的作用，类似藕断丝连的意思。古代也有用石粉加鸡蛋清或糯米汁调和做细黏土的方式，制作出的彩塑表面犹如一层蛋壳，坚硬且适合于彩绘。

古代塑工们还发挥聪明才智创造了许多新技术，如麦积山石窟第 5 窟的几身隋代塑像，在处理比较宽大的衣褶边缘时，衣服薄而又悬空的部位借鉴夹纻像制作方式，用粗麻布贴泥的办法来表现，不仅展现了服饰的质感，也增强了泥塑的坚固度。还有一些佛的手指甲，为了表现质感，塑工直接用竹皮削制而成，效果非常逼真。

第四步，裱纸（见图 14.1-4）。塑像泥塑塑造完成并干燥坚硬后，需要用细砂纸把表面的泥茬打平、磨光，用毛刷蘸清水洗去表面的渣土和粉尘，如有细小的裂缝要重新用泥补好，再用防风纸裱于表面为彩绘作好准备。

在传统彩塑制作过程中，也有表面打磨后在上面整体涂刷大白粉的做法，这种做法也广泛应用于古代壁画的底面处理，其目的主要是为了上色后使色彩保持鲜艳度。

第五步，装銮，也称妆銮（见图 14.1-5），是指对塑像表面的彩绘、沥粉、

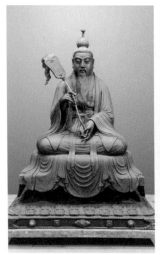
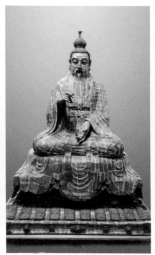
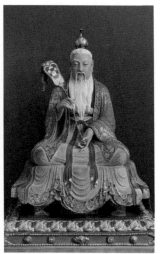

图 14.1-3 上细泥 老子像 彩塑 长 80 厘米 宽 60 厘米 高 110 厘米 史延春 2018 年

图 14.1-4 裱纸 老子像 彩塑 长 80 厘米 宽 60 厘米 高 110 厘米 史延春 2018 年

图 14.1-5 装銮 老子像 彩塑 长 80 厘米 宽 60 厘米 高 110 厘米 史延春 2018 年

贴金和细部装饰。彩绘的方法通常采用重彩平涂或加叠晕染等，这样可以通过颜色的饱和度覆盖内部黏土色，以保证色彩的鲜艳。另外，大型彩塑会比较多地应用到金，如用金箔贴于塑像的表面增加辉煌华贵感。

14.2 小型民间彩塑的制作工艺

小型泥彩塑的制作历史十分久远,譬如,从远古流传至今的淮阳"泥泥狗"，还有凤翔泥塑、浚县"泥咕咕"、山西泥塑等。

宋代后，随着丧葬制度的改革和随葬墓俑的式微，民间开始流行制作小型泥塑或泥玩。南宋时期，苏杭一带曾成为民间泥彩塑的艺术中心，杭州还出现过专捏"泥孩儿"的"孩儿巷"。民间艺人把春季捏的"泥孩儿"叫"黄胖"，把秋季捏的称"摩喝乐"。这些"泥孩儿"的造型丰腴可爱，寄托了人们生儿育女、家丁兴旺的美好愿望（见图 14.2-1 ）。

明清时期，苏州出现了模仿真人形象的"塑真"，曾盛极一时。无锡惠山泥人儿和天津"泥人张"彩塑的产生在社会上也都产生了广泛的影响。

14.2.1 淮阳"泥泥狗"

淮阳"泥泥狗"又称"陵狗"或"灵狗"，是河南淮阳伏羲太昊陵二月二人祖庙会泥玩具的总称，因只有太昊陵专有，被誉为"天下第一狗"，它是原

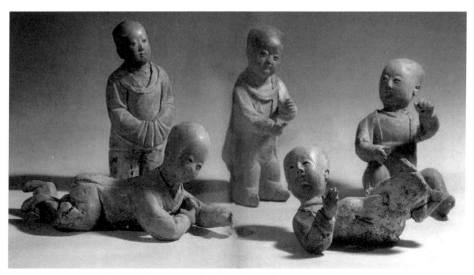

图 14.2-1　泥孩儿　南宋　陶塑釉彩　江苏省镇江博物馆藏

始艺术的一种延续与拓展，从艺术发生学角度看值得深入研究。"泥泥狗"产生得很早，已无法确定具体的年代，按民间老艺人的说法"泥泥狗"产生的根源就是从人祖爷、人祖奶抟土造人时传下来的。养狗是为了看家护院，而陵狗就是专门给人祖爷护陵的。因而可以说"泥泥狗"也是伏羲和女娲抟土造人的"活化石""真图腾"。

"泥泥狗"的种类繁多，最主要和最具代表性的有"人面猴"（见图14.2-2）、"多子人面猴"（见图14.2-3）、"人祖猴"（见图14.2-4）、人头狗、猴头燕、双头狗、草帽老虎、驮斑鸡和埙等数百种，有的精致细腻，有的粗狂简约。"泥泥狗"按照大小和着色分为小泥鳖、小中板、娃娃头和大花货四种。其中最具代表性的是大花货"人面猴"，其造型半人半猿，面目黑瘦，周身毛发，用泥彩塑的方式展现了人猿同宗的概念。

"泥泥狗"中有一些一身两头的造型，如双头猴、双头狗和双头燕等，具有相恋于一体的含义。这些造型上都绘有两性生殖器的纹样，表现了原始社会对生殖的崇拜。

"草帽老虎"的草帽反映的是结草为扇之意，源于古代的婚俗，有婚配和性交的内涵。"猴头燕"表现的是远古图腾形象。此外，还有许多神兽同体和人兽同体的造型，这些独特古怪的造型都具有吉祥长寿与驱邪避灾的功效，如九头兽和"九头鸟"（见图14.2-5）等。

"泥泥狗"是中国绘画雕塑艺术的起源之一。它造型古朴，风格粗犷，表现手法或夸张或抽象。其色彩对应"五行"中的"五色"理念，为黑、红、黄、

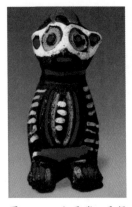 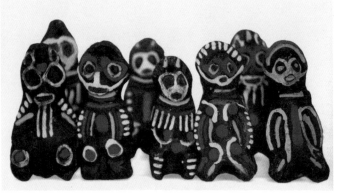

图14.2-2　人面猴　民间　图14.2-3　多子人面猴　民间彩塑　大　高12厘米　宽6.8厘米　小　高彩塑　高9厘米　宽6.5厘　4厘米　宽4.3厘米　淮阳米　淮阳

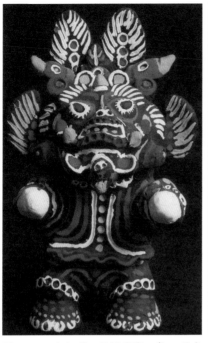

图 14.2-4　人祖猴　民间彩塑　宽 12 厘米　图 14.2-5　九头鸟　民间彩塑　宽 23 厘米　高 20 厘米
高 16 厘米　淮阳

蓝、白，通体色彩活跃绚丽且强烈，艳而不俗，古色古香。"泥泥狗"以黑色
为主色也对应了上古"太昊伏羲尚黑"的传说。

14.2.2　凤翔泥塑

　　陕西省宝鸡市凤翔县泥塑，始于先秦西周时期，流传至今已有 3 000 多
年的历史，境内的春秋战国及汉唐墓葬中出土有大量的陶俑，可见其泥塑工
艺历史之长久。作为一种传统民间艺术，当地人俗称其为"泥货"。

　　凤翔县位于关中平原西部，凤翔彩绘泥塑主要分布在城关镇六营村及周
边地区。传说明朝朱元璋军队中由浙江人组成的第六营兵士曾驻扎此地，因
而得名"六营村"。这些兵士闲暇之时和土为泥，捏制各种形态的泥活儿当作
玩具，并彩绘示人。后军士转为地方居民，其泥活儿制作手艺便在当地流传
了下来，老乡购得泥塑置于家中，以起到祈子、护生、辟邪、镇宅、纳福的
作用。

　　凤翔泥塑汲取了古代石刻、年画、剪纸和刺绣中的纹饰，其形态逼真、
造型夸张，色彩用色不多，以大红大绿和黄色为主，以黑墨勾线和简练笔法

涂染，对比强烈。

彩绘泥塑有三种类型：一是以动物造型为主的泥玩具；二是由脸谱、虎头、牛头、狮子头、麒麟送子、八仙过海等组成的挂片；三是根据民间传说和历史故事塑造的人像。泥塑的花色品种有170多个，主要有蹲虎、挂虎、五毒、卧牛、十二属相、豆豆鼓、金瓜、吉虎、鹿羔、鹦鹉等玩具类，八仙、三国、西游记等神话民俗类。大的有半人高的蹲虎、"挂虎"（见图14.2-6），小的有"兔子""狮子"等（见图14.2-7）。

凤翔泥塑的制作原料是黑黏土、大白粉和皮胶等。工艺程序为毛稿制模、翻坯、粘合成型，纸筋、入泥、脱胎、挂粉、勾线、彩绘装色和涂漆上光。

挂虎又称"泥挂虎"或"虎头挂脸"，基本造型与商周青铜面具和饕餮纹饰有一定的联系，作为虎符与民间的虎头帽、虎头鞋、虎形配饰等形成了中国黄河流域完整的虎文化。

挂虎属挂片类，是浮雕式泥彩塑，色彩鲜艳、强烈。虎头的"王"字变成牡丹象征着富贵；虎面其他纹饰结合五谷、花草、蔬果等，寓意自然界生生不息和开花结果的现象。

坐虎前腿立后腿坐，形态极度概括，但不失虎的神韵。其面部紧凑，耳朵夸大，显其威严；躯体饰以莲花、牡丹等纹饰，浓艳大方，很富有观赏性。

凤翔泥塑具有浓郁的乡土气息和较高的民俗文化、民间艺术及美学研究价值。

图 14.2-6　挂虎　陕西省宝鸡市凤翔泥塑

图 14.2-7　兔子　狮子　陕西省宝鸡市凤翔泥塑

14.2.3 浚县"泥咕咕"

"泥咕咕",是河南省鹤壁市浚县民间泥玩具,因为可以用嘴吹出不同的声音,所以形象地称之为"咕咕"。"泥咕咕"历史悠久,据《资治通鉴》记载,隋末农民起义时,李密领导的瓦岗军曾在现在的浚县与隋军大战,伤亡惨重,为了纪念阵亡的将士和战马,用当地的黄泥捏制成了泥人和泥马,以表示怀念之情,并由此将此习俗和手工艺流传至今。

"泥咕咕"造型古朴、夸张别致,有三大类50多个品种。表现题材主要有以三国、水浒和瓦岗军为原型的人物塑像,以及老虎(见图14.2-8)、狮子、大象、燕子(见图14.2-9)、斑鸠、孔雀等兽类和飞禽形象。

图14.2-8 老虎 彩塑 河南省鹤壁 图14.2-9 燕子 彩塑 河南省鹤壁市浚县民间泥玩具"泥咕咕"
市浚县民间泥玩具"泥咕咕"

"泥咕咕"在色彩上通常都是以黑色或棕色为底色,再用大红、大绿、大蓝和大黄等原色绘制条纹或点出花点。因为颜色是用蛋黄制作而成,所以表面看起来会起明发亮,富有光泽的美感。

"泥咕咕"的制作有四种形式:模具印制、手工捏制、模具与手工结合,以及在玩具上加铁丝或弹簧,使泥塑的局部如动物头部等可以晃动。

14.2.4 广东"大吴泥塑"

广东省"大吴泥塑"是潮州地区的传统手工艺品,它历史悠久,至今已有700多年的历史。南宋末年,福建漳浦人吴静山随父亲在江苏无锡经商,

其间学会了惠山泥塑艺术，后来南迁到潮州定居，开始以制作泥塑玩具为生，并由此代代相传。

"大吴泥塑"最鼎盛时期是在清朝乾隆至清末年间。当时几乎户户有作坊，人人会泥塑，作坊林立，"字号"辈出，如利合、财合、福合、祥合、财记、喜记、荣记、金记、胜记、秀记等达40多家。这些字号的300余件泥塑代表作品现收藏于台湾吉特利美术馆，值得关注和研究。

"大吴泥塑"作品以戏剧故事、人物组合、人物头像为主，形象生动逼真，与"惠山泥人儿"和"泥人张"彩塑并称中国近现代三大泥塑。"大吴泥塑"最突出的作品是戏剧人物，有表现一出戏几个人物的，也有表现一两个主角的。整台戏的称"大斧批"，一两个人物的分"文身"和"武景"，即文人或武将中的老、中、青男女，包括生、旦、净、末、丑。此外还有俗称"土翁仔"的玩具型泥塑，其中一些鸟兽类泥塑还可以吹响，俗叫"土唏胡"。

"大吴泥塑"并非泥塑成型，是经过低温窑烧处理后再上色的"彩绘陶"。为了忠实地反映当地方言，这种精巧、成对、成组的彩塑也被称为"大吴翁仔屏"。其制作技法有雕、塑、捏、贴、刻、印、彩等。

"大吴泥塑"代代相传，代表人物很多，如艺人吴潘强（1838—1902）。他捏塑的各种人物、禽兽和虫、鱼都很传神生动，代表作有《骑驴探亲》和《翁仔屏》等。

近代艺人吴东河创作的《断桥会》（见图14.2-10）也是一件代表作品。作品取材于神话故事《白蛇传》，整个造型通过小青愤怒地举起双剑意欲杀了

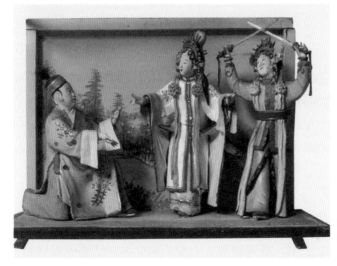

图 14.2-10　断桥会　近代　彩塑　高28厘米　吴东河　广东大吴　陈志民藏

背信弃义的许仙，白素贞既怒又不忍加害的心态，许仙唯唯诺诺、跪地求饶的形象，展现了三个人物的个性，准确地展现了故事的情节。

14.2.5　山西泥塑

山西省泥塑中以平遥纱阁戏人最为传神。其特点是把彩塑戏剧人物都放置于一个木质阁内，并外挂纱帘。清代光绪年间，艺人徐立廷因地制宜，用麦秸秆儿和谷草扎成骨架，以当地的红胶泥塑出头和手，并安装于骨架上，待泥阴干后根据不同人物、角色、性格画上脸谱，贴上头饰，穿上纸质的服装，开始了最早的纱阁戏人塑造。他制作的戏人，生、旦、净、末、丑一应俱全，个个生动鲜活，代表作有《鸿门宴》（见图 14.2-11）、《大进宫》（见图 14.2-12）等。

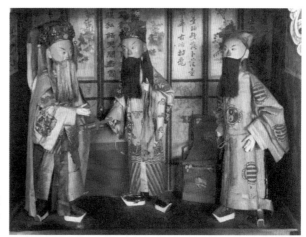

图 14.2-11　鸿门宴　徐立廷　彩塑
清光绪戏阁　高 78 厘米　人物高
53 厘米　山西省平遥博物馆藏

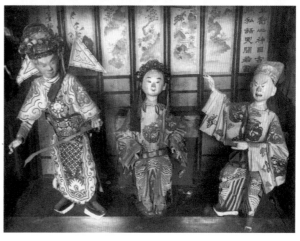

图 14.2-12　大进宫　徐立廷　彩塑
清光绪戏阁　高 78 厘米　人物高
53 厘米　山西省平遥博物馆藏

14.2.6　无锡惠山泥人

　　惠山泥人的品类很多，大致可以分为两种。第一种类型叫"粗货"，是用模具印制而成的泥玩具。粗货造型简洁朴拙，色彩明快，构图丰满，注重适形，强调外形的完整，一般都是用单片或双片模具复制生产。"粗货"用色多是大红、大黄、大绿、青莲和玫瑰等。用笔流畅自如，顿挫洒脱，悦目和谐。第二种类型叫"手捏戏文"，因与一般泥玩相比做工精细、品质华贵，也称"细货"。细货的造型生动自然，色彩富丽悦目，装饰精细讲究，因塑造方式主要依靠手工捏塑，内容又大多以戏曲为主，故称之为"手捏戏文"。

　　手捏戏文在创作题材方面主要有三种：一是戏曲；二是世俗生活；三是神话故事、民间传说和具有吉祥含义的飞禽走兽。在艺术风格方面，运用以虚拟实、以简代繁、以神传情的表现手法，根据戏剧的情节和人物的动态归纳提炼，从而达到以少胜多和言简意赅的艺术效果。

　　手捏戏文的样式很多。内容上可分为坐姿的"大文座"，略小于"大文座"的"中文座"，表现一文一武的"文武座"、武打戏的"出手戏"，一些手捏瑞兽动物则称作"坐骑""四脚趾"等。大小尺寸可分两寸、五寸、一尺左右坐态的"尺头戏文"，以及人物众多和体积较大的山头式戏文。

　　手捏戏文创作的男女人物各有特色。表现的武将形象，注重"文胸武肚"、挺胸凸肚，通过短里见长、小中寓大，展现武将威武雄壮的精神气质；表现的女性形象，强调姿态的婀娜秀美，注重腰身形体上的九曲三弯，如"若要俏，美女杨柳腰"；戏文中的丑角形象，强调"丑"的样态，特别是通过对低头缩颈、屈膝屈手的刻画，来展现人物轻佻、不正派和卑微之感。

　　手捏戏文的制作方法有两种：一个是"捏段镶手"，塑造的人物除了头部用模具印制外，身子和手都是捏塑出来的；另一个是"印段镶手"，这种人物的头部和身段都采用印制，只有手和道具是用手捏制，俗称"板戏"。

　　"手捏戏文"在创作中采用的这种"分段镶接法"，是对古代俑塑制作方法的继承。这种分段制作的方法早在秦汉大量陶俑中都可以看到。1982年陕西省安康市长岭乡红光村出土的三件南朝灰陶俑清晰地展现了这一制作的特点。

　　"横髻女坐俑"高11.5厘米，"横髻女立俑"高23厘米，"戴毡帽徒附俑"高31.6厘米，三件陶俑头颈部与身体明显分开，但切割得都很巧妙，都是从

衣领与颈胸结合部分切，这样显得自然还不留痕迹。后两件虽然右手都已经丢失，但从右手臂袖口留下的空洞看，前手臂和手都应是独立存在的，经插接而与身体相连接。这种分段式做法最大的优点就是解决制作过程中陶土的不均匀收缩，有益于头和手的精细塑造。

"手捏戏文"的头部、双臂和双手都是先捏塑好，再用插接的方式镶在身体上，但衔接要巧妙，不留痕迹。面部大多是根据人物的形象先制作成面模，翻制出来后再在其上添加人物的冠帽、发饰和胡须。身体的塑造过程遵循"自下而上，由里到外"的捏塑规律，先两足后腹部和胸部。两足做完整后，再捏塑裙或裤，给人物穿戴衣袍，压出衣纹。手指的做法是先塑好手形，再用剪刀将手指剪开，并根据手的动态将每个手指弯曲成不同的姿态。

手捏戏文在衣纹处理方面，注重线条的流畅和挺拔，在简练中富有节奏感和装饰性。曾有句口诀："去中心（身体的中间衣纹要少以便于彩绘），化边口（凡是接边的衣纹，如袖管、下摆和裤管的边口都要长短有所变化），以一当十留弯头（强调衣纹处理要以一当十，少而精）。"在彩绘方面，强调"三分坯七分彩"，注重色调明净、娴雅大方，根据不同的戏剧突出其艺术特点，如京剧注重色彩的丰富，昆曲强调文静古朴等。惠山泥人有句行话叫作"色色爆"，"爆"就是强调色彩要强烈、鲜艳、明亮和醒目。特别是在传统彩绘中必须做到"新、清、齐、爆"四个字。要求抓住第一印象，力求清爽干净，笔法整齐，用色强烈。

彩绘中开相是十分重要的一环，通常都是先用粗犷有力的线条寥寥数笔，再附上简要的色彩和笔墨，使人物赋予鲜明的特色。纹饰的处理比较注重大的色彩效果，通常都是一些花草，在手法上有的用深底浅花、浅底深花，或者用白底碎花、暗底明花。图案纹饰与底色如诀窍"远看颜色，近看花"，图案要做到"少里看多，多里看少""满而不塞，繁中有简"等。

无锡惠山泥人彩塑的制作原料为惠山磁泥，是当地很有特色的泥料，土质细腻，性能黏结，可塑性极好。颜料用的是染料颜色，经水调制后即可使用。制作工艺分制泥、打稿、捏塑、制模、翻模、印坯、整修、上粉、着色、开相、上油等十几道工序。捏塑工具有剪、木板、"笃板"、长方形铁刀和各种木制塑刀等。

"手捏戏文"的制作，要先将泥精心捶制，反复揉搓，使泥均匀、细腻，软硬适度，易于捏塑。为增加泥的强度，泥中添加有皮纸或棉花。

泥塑做完后要自然阴干，不能暴晒或风干。干燥后用细砂纸将不平的地方打磨光洁，并用毛笔蘸上清水轻轻地将泥塑表面涂抹洗光，将开裂的地方修补完好。上彩前，脸部先用白粉涂绘一层作为底色，干后再涂绘皮肤色。身体也是先上底色，再装点花纹图案。

惠山泥人儿彩塑有几个主要特点：一是在创作中塑绘多由两人合作完成，据说这一特色源自清同光年间，塑绘分家后一部分艺人专门钻研塑形，一部分艺人则潜心研究绘彩，塑绘分别由两个人承担，这在传统工艺中是十分罕见的现象。如周阿生与陈杏芳、蒋子贤与陈毓秀、喻湘涟与王南仙等长年的塑绘合作。二是作品的装饰性，尤其是手捏戏文，这也源自于对戏曲表演中唱、念、做、打、手、眼、身、法、步程式化表演的理解，对戏曲服饰绚丽多彩的喜爱，以及在戏曲人物塑造中对大量道具的运用。三是艺人们在创作中不求写实或模仿逼真，而是力求达意和追求神似。著名彩塑艺人蒋子贤先生就曾讲过：戏文捏得好，一要"像"，二要"适意"，三要"顺手"。戏文人物的比例也强调"短里见长，小中见大"。

14.2.7 天津"泥人张"彩塑

"泥人张"彩塑使用的泥土主要是红黏土，为了泥塑结实干燥后不发生裂纹，黏土中加有适量的棉花。使用的工具主要是拍泥板、各种压子等。拍泥板是选用柏木或红木制成，长约 30 厘米、宽约 4 厘米、厚约 1 厘米，两面平整光滑，另外还有胶锤等用于拍打大型泥塑（见图 14.2-13）。泥塑刀是用质料好的红木、塑料、牛角、竹、金属等制成，呈长条形，上尖下圆，根据泥塑需要分大、中、小不同型号（见图 14.2-14、图 14.2-15），泥塑转台有大小两种（见图 14.2-16）。

图 14.2-13　拍泥板

图 14.2-14　泥塑工具

图 14.2-15　泥塑工具

图 14.2-16　大小型金属或木制转台

　　"泥人张"彩塑的制作程序是先塑头，再塑身，后塑手，塑好后再彩绘。具体方法如下。

　　1. 头像的塑造

　　"泥人张"彩塑追求传神和意境，强调作品的内涵和艺术感染力。头像塑制时强调头形的变化，注重人物性别、年龄、表情、个性特点。头像与颈部同时捏塑，塑好的头像颈部下方通常都插上一小段竹签，既利于捏塑和彩绘，也便于与身体连接。

　　成人头像塑造时比例按照"三庭五眼"。三庭的上庭是指发际线至眉间；中庭是指眉间至鼻尖；下庭是指鼻尖至下腭。五眼指的是面部两耳间的总距离为五个眼的宽度。儿童头像的比例分二庭，面颊宽、头后部和前部的距离大，约等于脸长；面部宽圆，五官集中；眼大、口小，鼻短且翘，嘴唇厚而上翘。

　　面部塑造注重形象特征，借助中国民间归纳的田、国、目、风、由、用、甲、申 8 个字来表现脸型，捕捉人物形象特征。

　　2. 身体的塑造

　　身体的塑造注意头与胸、腹的关系。不仅要把握身体的比例结构，还要注意形体的动态、动势，要注意胖不弯腰、瘦不腆肚、美女无肩、将军无颈等形体特点。

　　身体大的比例结构塑好后，就可以添加衣纹。衣纹塑造的样式有以下几种。

　　（1）重叠衣纹。是由于服装肥大，有重叠部分形成的衣纹。这样的衣纹多厚重、平行（见图 14.2-17）。

　　（2）束扎衣纹。是由于衣带束扎形成的衣纹，多为上下放射状的碎杂短纹（见图 14.2-18）。

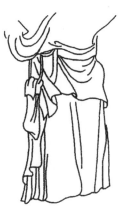

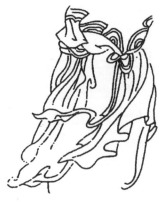

图 14.2-17　重叠衣纹　　　图 14.2-18　束扎衣纹　　　图 14.2-19　转折衣纹

（3）转折衣纹。是由于身体弯曲变化及上下肢关节的转动而产生的纹理。这样的衣纹大多呈扇面形和交叉形（见图 14.2-19）。

（4）动变衣纹。是由于身体的运动或其他外界因素的作用而形成的衣纹变化，如人体的上仰下弯、左右扭动，风的吹动等形成的衣纹（见图 14.2-20、图 14.2-21）。

衣纹的塑造一不伤体，即塑造衣纹不要把衣纹压得太深，让人感到衣纹压到肌肉而伤骨；二不肿脸，即塑造衣纹不能处理得太臃肿，要有虚有实，松紧适度，来龙去脉交代清楚；三不鱼刺，即塑造衣纹要有条有理，避免对称、呆板、单调。

3. 手、脚的塑造与安装

手通常单独捏塑，塑好后用竹签连接并插入手腕（见图 14.2-22）。塑手的方法是先捏出拇指和手掌，然后用泥搓出前尖后钝如藕节形的四指，并将四指贴在手掌上端，用工具贴紧压牢，最后变动四指位置，捏出手的动态（见图 14.2-23）。

脚和鞋因人物的不同会有不同的变化。

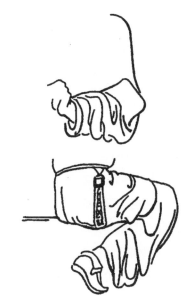

图 14.2-20　动变衣纹（1）

图 14.2-21　动变衣纹（2）

图 14.2-22 手的安装　　　图 14.2-23 手的捏塑方法

男性脚宽厚，脚趾粗壮，筋腱明显，踝骨突出；女性脚细小纤长，古代仕女的脚更要含而不露，隐于衣裙之内。老人脚瘦，结构明显，骨点突出；儿童脚则丰满圆润。捏塑时不仅要强调脚的共同特点，也要注重个性特征。

4. 彩绘

彩绘的顺序是先头后身，先上后下，先淡后浓，先白后黑。用色时要厚薄均匀，直线要挺，曲线要活。色彩红要红得鲜，绿要绿得娇，白要白得净。

头部彩绘的步骤是先开相，后装花，最后描金。面部涂上白底色后，再用皮肤颜色涂于面部。底色要注意不同人物的肤色、身份和个性。面部底色画好后，就可以描眼、眉、口、头发等。画头发时先用淡墨涂在发胎上，画一道水鬓，再用叶筋笔打散露出笔锋，蘸稀淡墨在水鬓上画出短绒毛发，使水鬓和头发交接自然。

身体和衣服要按照人物的时代、身份、性格选取颜色，定出冷、暖色调，先根据服装的色调平涂底色，再添加花纹图案。彩绘时要注意色彩的对比关系，力求色彩协调统一。

5. 道具

在"泥人张"的彩塑创作中，为了点明人物活动的时间、季节、环境、地点，还常常借助一些道具，诸如桌椅、板凳、树木、山石等来衬托人物。选取道具主要是根据生活，从实物中提炼、加工。

14.3 小 结

传统彩塑制作根据具体用途分为大型和小型两种。大型彩塑作品主要集中在寺庙祠观，制作上有着一定的仪轨，制作的方法和步骤也比较规范，譬如，采用"套圈放大法"来确保造型的准确性等。大型彩塑制作时最重要的是搭建内部结构，从技术上保障彩塑的结实、牢固和耐久。小型彩塑因体积小，在制作时有着更多的灵活性，塑造时可以保留手工塑痕，使造型显得更为生动、鲜活。

现代彩塑在造型和绘彩方面因受到西方雕塑造型观念的影响有了许多变化，创作题材和形式更趋多元化，塑造材料、绘制颜料和彩绘方法也更加丰富多样，如以树脂材料成型，用丙烯颜料彩绘，采用各种喷枪喷涂颜色等。

从目前彩塑从业者的整体情况看，大型传统宗教彩塑制作的群体主要集中在山西省，经过代代相传在制作上积累了许多宝贵经验，对继承与发扬传统彩塑艺术做出了重要的贡献。小型彩塑的从业者分为家族世袭的传承人和普通创作者两种，分布在无锡惠山、天津、北京、山东、河南、河北、广东等省市和地区，这些民间艺术家为彩塑发展也做出了不懈的努力，取得了许多骄人的成绩。

总体上看，大型宗教彩塑民间艺术家和小型彩塑艺术家是并行发展的两个群体，他们也是当今中国彩塑艺术的主流创作群体。目前两大创作群体都面临着如何继续发扬传统、如何创新彩塑，以适应时代发展的问题，尤其是大型传统宗教彩塑如何进一步继承发展、有所突破是值得研究的重要课题。

15.1 清华大学美术学院中国传统雕塑教学

清华大学美术学院秉承原中央工艺美术学院传统，一贯注重对中外各民族和民间艺术优秀传统的学习。雕塑系自 2000 年成立即提出了依托传统、立足当代、关注未来的办学理念，强调专业技能的系统化教学，注重创新能力和实践能力的培养。为社会主义文化建设事业的需要，培养具有综合素质良好、专业基础扎实、理论学识广博，具有艺术理想和人文精神的雕塑创作、教学和研究的专业人才。

清华大学美术学院雕塑系本科课程设置在延续原中央工艺美术学院课程设置基础上，于 2000 年经全体教师多次探讨形成了新的教学大纲及课程设置，围绕教学大纲和课程设置也搭建了与之相应的中国传统雕塑教学基本架构，并在 20 年间的教学实践中，从理论到实践，从基础到创作，发展为系统的中国传统教学课程体系。

清华大学美术学院本科生教学采取一三制，大一的课程统一由基础教研室负责安排，因而，只有大二、大三至大四三年的专业基础课和专业创作课由雕塑系安排。在 2000 年至 2019 年，雕塑系整体课程中有关中国传统雕塑的课程、课时、周时，以及任课教师情况如下。

本科生二年级下学年（春季学期），课程名称：中国传统雕塑（研习），四周，48 学时。任课教师：胥建国。

本科生二年级下学年（夏季学期），课程名称：中国古代雕塑史，一周，20学时。任课教师：赵萌。

本科生二年级下学年（夏季学期），课程名称：中国古代雕塑考察，四周，160学时。任课教师：董书兵。

本科生三年级上学年（秋季学期），课程名称：中国彩塑艺术（创作），四周，48学时。任课教师：胥建国。

本科生四年级下学年（春季学期），课程名称：毕业创作，16周，120学时。学生与教师双向选择，每位教师负责2~3名本科毕业生的毕业创作，部分学生会选择中国传统题材来进行毕业雕塑创作。

本书作者在30年的教学实践中，坚持贯通古今、融会中西的指导思想，强调用中国的审美意识和造型观念来理解、审视物象，注重对形体的整体把握，以及对形体的归纳与梳理。要求学生在学习过程中，从基础训练到专业创作，从雕塑实践到理论研究，从物体表象到本质意象，从造型意义的延展到文化意境的递进，通过实践不断深入体悟传统艺术之精华。在创作主题上，既尊重每个学生的个性与艺术追求，也及时引导学生，使其能够从中国文化中找寻到自己创作的主题、语言和风格。如2009级本科生刘畅创作的《行龙》（见图15.1-1）、黄齐成创作的《乐山乐水》（见图15.1-2）、2011级

图15.1-1　行龙　青铜　长125厘米　宽60厘米　高90厘米　刘畅　2016年

本科生吴蔚创作的《方寸之间》（见图15.1-3）、2014级本科生肖靖创作的《弘一法师》（见图15.1-4）、2015级本科生郑华康创作的《起风了》（见图15.1-5）、2017级本科生张靖婉的《鄯善崖上》（见图15.1-6）、苏昭其的《琵琶·王昭君》（见图15.1-7）、郭思妍的《尉迟将军》（见图15.1-8）等。具体教学情况如下。

图15.1-2　乐山乐水　不锈钢、木　长530厘米　宽40厘米　高25厘米　黄齐成　2013年

图15.1-3　方寸之间　树脂　大理石　长130厘米　宽50厘米　高60厘米　吴蔚　2016年

图15.1-4　弘一法师　彩绘树脂　长37厘米　宽36厘米　高160厘米　肖靖　2017年

图15.1-5　起风了　彩塑　长35厘米　宽34厘米　高76厘米　郑华康　2018年

图15.1-6　鄯善崖上　彩塑　长43厘米　宽34厘米　高75厘米　张靖婉　2019年

图15.1-7　琵琶·王昭君　彩塑　长42厘米　宽22厘米　高79厘米　苏昭其　2019年

图15.1-8　尉迟将军　彩塑　长40厘米　宽24厘米　高56厘米　郭思妍　2019年

15.1.1 临摹

彩塑的学习要首先面向传统，通过对优秀传统彩塑作品的临摹，由浅及深、由表及里、由内到外认识作品中蕴藏的传统美学思想、艺术观念和表现手法。临摹时，要特别注意原作对气韵的揭示、对形神的表现、对节奏的把握，力求读熟读懂。

临摹的方法有两种：一是对临，即对照古代优秀彩塑原作临摹，这种临摹方式能够充分认识原作，掌握原作全貌，了解原作塑造和彩绘的具体样态；二是借鉴图片临摹，从平面向立体转换。但无论采用哪种方法，临摹的目的都要尽量接近原作，体会原作的艺术精神和文化内涵。

15.1.2 写生

写生是以实物为对象展开的学习方式，是学习塑造方法、提高造型能力、搜集创作素材和从事彩塑创作的一种重要手段。写生训练要依照先易后难、由简到繁和循序渐进的原则，不可急于求成。

15.1.3 创作

创作，是通过某种艺术形式来展现创作者的思想和情感的过程。当我们触物生情，由感而发，并运用掌握的彩塑技艺进行形象塑造与彩绘表现时，也就是在从事彩塑的创作。

彩塑创作要兼顾塑形和绘彩的前后顺序及互补关系。塑形时要考虑到色彩的绘制，绘彩时要补充和提升造型，使作品达到塑绘互补、完美统一。

15.2 清华大学美术学院"中国彩塑艺术"创作课程

"中国彩塑艺术"创作课程在教学上分为两个部分：一是通过讲述中国彩塑发展史让学生了解彩塑艺术的形成与发展，提高民族文化认同感，提升民族艺术认知度，建立艺术观（见图 15.2-1、图 15.2-2）；二是通过彩塑实践，熟悉中国传统雕塑的造型观念与表现手法，丰富造型语言，强化表现手段，掌握方法论，挖掘学生的艺术潜质与个性，提高创新意识，力求创作的作品在继承中有新的突破（见图 15.2-3）。

黄宾虹先生针对学习绘画讲的三个步骤也适用于彩塑的学习，即"先求法则，后求意境，三求神韵。习法则：须从严处入、繁处入、密处入、实处入。遵古循今，极力锻炼，入而能出，然后求脱。"

下面为本书作者在清华大学美术学院"中国彩塑艺术"创作课程教学实践中的具体理念、思路、目的、内容、方法、步骤、要求，以及以"敦煌意象"为题展开的彩塑创作。授课对象为本课三年级学生，塑造材料为泥塑，成品材质为树脂，彩绘用色为水粉或丙烯颜料，作品尺寸要求高 80 ～ 150 厘米，创作周期 4 周。

15.2.1　教学理念

中国彩塑艺术课以中国传统雕塑为基础，强调人文主义思想和文化的当代性。在传承传统哲学思想、艺术精神、造型观念的过程中，注重创新思维的开发与培养，鼓励个性的表现与发展。通过系统的教学使学生了解彩塑蕴含的艺术精神，建立文化自觉。通过艺术创作掌握运用彩塑艺术的表现方法，为继承传统艺术、繁荣当代雕塑、完善雕塑教学、培养新型雕塑人才做出有益的探索。

15.2.2　教学思路

（1）从艺术发展史角度审视彩塑艺术，从哲学和美学角度探讨彩塑艺术的审美特征，结合不同时代的政治、经济、文化、宗教，分析其形成原因与发展状况，总结艺术创作规律。

图 15.2-1　胥建国"中国彩塑艺术"课程理论授课现场一

图 15.2-2　胥建国"中国彩塑艺术"课程理论授课现场二

图 15.2-3　胥建国"中国彩塑艺术"课程创作实践教学辅导现场

（2）从当代世界艺术发展的整体趋势和中国现当代雕塑发展的现状探索传统彩塑艺术蕴含的时代精神，力求在起承转合中推陈出新，为当代雕塑艺术的多元化发展和民族艺术的伟大复兴做出应有的努力。

15.2.3 教学目的

课程目的是弘扬民族文化，创新传统艺术，培养新兴雕塑人才，推动雕塑事业繁荣发展。使学生了解掌握彩塑艺术中包含的中国传统造型观念、审美意识和表现手法，拓展学生的创新思维，丰富雕塑的造型语言，为创作有民族文化内涵和当代艺术精神的雕塑作品奠定基础。

15.2.4 教学内容

（1）通过讲述中国彩塑艺术的形成、演变与发展，使学生了解彩塑艺术中蕴涵的人文思想与艺术观念。

（2）通过对经典彩塑作品的分析，使学生了解彩塑艺术的造型语言、表现手法和工艺手段。

（3）运用彩塑艺术的造型语言、表现方法和工艺手段，创作有中国文化内涵和当代艺术精神的彩塑作品。

15.2.5 教学方法

课程强调系统教学，由易到难，循序渐进，使学生逐步掌握塑造和彩绘的方法，提高彩塑艺术的综合表现能力。

依据具体的创作主题，运用中国传统彩塑艺术的相关表现方法展开创作，作品力求在"三分塑七分画"的经验基础上"随类赋彩"，达到"塑容绘质"的艺术效果。

在整个授课过程中，注重教师讲述与学生讨论相结合，教师具体辅导与师生共同评议相结合。

15.2.6 教学步骤

（1）分析创作主题，概括表现内容，统一创作要求和评分标准；

（2）作品草图评审与确定；

（3）泥塑塑造；

（4）材料转换（树脂）；

（5）着色与表面艺术处理。

15.2.7　课程要求

作品要围绕主题内容与色彩要求充分发挥想象力和创造力，运用掌握的雕塑知识和技能，力求主题明确、构思新颖、造型准确、色彩协调，有民族特色和时代风貌。

15.3　"中国彩塑艺术"创作课程部分学生作品

作品图例：图 15.3-1 ~ 图 15.3-16。

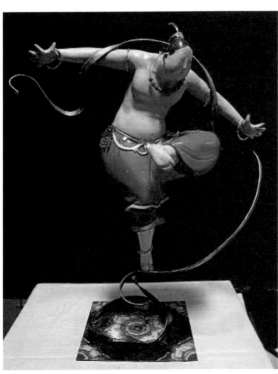

图 15.3-1　胡旋　彩塑　长 40 厘米　宽 35 厘米　高 55 厘米　阎坤　2007 年

图 15.3-2　反弹琵琶　彩塑　长 15 厘米　宽 15 厘米　高 45 厘米　谭建明　2007 年

图 15.3-3　往生舟　彩塑　正立面　长 80 厘米　宽 35 厘米　高 45 厘米　冯祖光　2007 年

图 15.3-4　飞天　彩塑　长 25 厘米　　图 15.3-5　Sunyata-悟　彩塑　　图 15.3-6　印记　彩塑　高 75 厘米
宽 20 厘米　高 70 厘米　王将　　高 80 厘米　郑晓辉　2009 年　　郭遥　2009 年
2007 年

 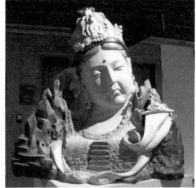 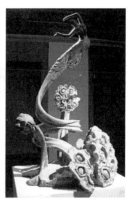

图 15.3-7 岁月·敦煌 彩塑 图 15.3-8 三昧 彩塑 高95厘米 张 图 15.3-9 爱莲说 彩塑 高85厘米 张宪龙 2009年 立柱 2011年 高110厘米 段澄 2011年

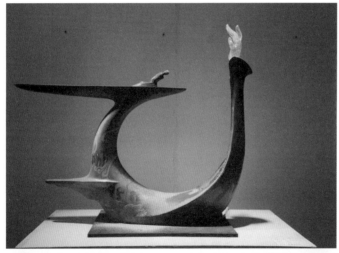

图 15.3-10 启 彩塑 长 80厘米 宽30厘米 高 100厘米 毛禹 2014年

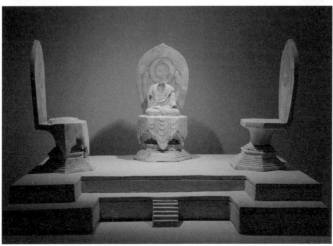

图 15.3-11 佛象 彩塑 长135厘米 宽70厘米 高60厘米 梁路非 2014年

图 15.3-12　指舞云韵　彩塑　长50厘米　宽50
厘米　高120厘米　黄齐成　2011 年

图 15.3-13　慧根　彩塑　长121厘米　宽41厘米
高 38 厘米　王童　2014 年

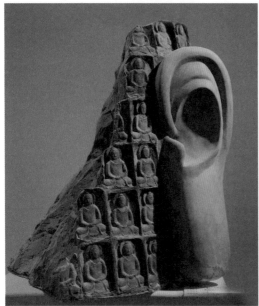

图 15.3-14　聆　彩塑　长50厘米　宽65厘米　高75
厘米　吴丽云　2014 年

图 15.3-15　释　彩塑　长45厘米　宽40厘米
高 110 厘米　吴子健　2014 年

图 15.3-16　乘龙仙子　彩塑　长 100 厘米　宽 34 厘米　高 53 厘米　张文靖　2018 年

15.4　小　结

　　学习中国彩塑艺术要结合中国传统文化，文化是源，彩塑是流，有了深厚的文化内涵做基础，彩塑作品才可能更具有思想性和艺术性。

　　彩塑艺术是中国古代雕塑艺术的一个重要组成部分，学习好彩塑就必须整体了解中国古代雕塑，不可因小失大。只有全面了解中国古代雕塑不同材质、工艺的特点，不同时期不同艺术的风格，每个阶段与社会发展的内在有机联系，才可能更客观地理解彩塑艺术在古代雕塑中发挥的作用。

　　当代彩塑艺术教学处于探索阶段，传统彩塑向当代艺术语言转换之路还任重道远，理论与创作实践等方面还都需要认真梳理、总结。

　　当代彩塑艺术的创作既要注重对传统的承继，也要面向社会，面向当代，面向未来。艺术家的个性应融入时代精神之中，作品要展现出人文关怀，要充满对自然、生命和生活的热爱。

　　中国彩塑艺术是世界雕塑艺术中的一朵奇葩，是中国独具特色的一种艺术表现形式。彩塑艺术蕴含着中国传统的文化精神和在长期艺术实践中形成的审美意识，是古代劳动人民因地取材、因材施艺的伟大创造和智慧结晶。

　　雕塑表面彩绘是人类精神创造和情感表达的基本表现方式，这一方式在世界许多国家或民族的雕塑作品中都有体现，是人类共同喜爱运用的一种艺术表现方式。中国彩塑艺术与世界许多国家或民族的着色雕塑有所不同，它不仅是中国先民在艺术实践中长期揣摩和经验总结创造出的伟大成果，其产生、形成和发展与中国北方特定的气候环境、水文地质、宗教、习俗，以及跨文化传通发展都有着密切的联系。以塑绘结合为基本特征的彩塑艺术体现了中国人在造型意识、审美情趣等方面的文化自觉，是把包含丰富的哲学思想与美的体悟凝聚于艺术的一个伟大创造。

　　彩塑既具有雕塑的体积感和空间感，也具有绘画的色彩丰富性。它与中国古代雕塑中的泥塑、陶塑、木雕、石刻和金属雕塑有许多共同的艺术特征，是中国传统雕塑中最富有特色的一种艺术表现形式。如同青铜器的制作承继了陶器的制作方式一样，中国古代许多的木雕和石刻也像泥彩塑一样注重塑形与彩绘的先后辩证关系，如“彩绘木雕”和“彩绘石刻”等。

　　由墓葬彩绘陶俑、宗教彩塑造像、民间彩塑泥人和彩塑泥玩四种基本类型组成的中国彩塑艺术，继承了上古彩陶在造型和彩绘方面的传统，借鉴了漆器、青铜器等器物在审美观念上的成就。俑塑的出现，巩固了塑、绘结合

的表现方式，将"塑容绘质"的艺术理念延展为指导中国古代雕塑的一种重要创作理念，并作为重要的创作指南引导了 2 000 多年间的中国雕塑创作实践。塑绘结合的传统不仅体现了中国人的综合性思维和整体性观念，也体现了中国传统文化思想和艺术精神。而以佛教为主体的宗教雕塑，在长达十几个世纪发展演变过程中，不仅涌现出了大量精美的彩塑造像，也成为了中国古代雕塑及其重要的组成部分。

无锡惠山泥人儿和天津"泥人张"彩塑代表着中国近现代本土雕塑发展的一个新方向，尤其是"泥人张"彩塑直面人生，从题材上跳出千百年来陵墓雕塑和宗教雕塑的束缚，以现实主义的写实手法通过对人物的刻画塑造，展现出的人文精神具有划时代的意义。

中国彩塑艺术经千百年传承下来的文化如同一座金山，取之不尽，用之不竭，是中国现当代雕塑立足民族艺术、面向未来发展的根基。同时，作为一种历史文化的艺术传承，面对当今世界艺术潮流，彩塑也必须顺应时代发展的潮流，要保持文化的自觉和清醒的意识，要看到面临的种种挑战。包括传统与现代、继承与发扬、艺术与市场等问题，都需要做出深入的思考，既不能守旧，故步自封，也要在变革发展中不失去自己的特色。

当代中国彩塑艺术的发展不仅需要大量民间艺人和机构的持续努力，也需要美术院校系统知识与技艺的传授和专门人才的培养，只有两者齐头并进、共同研究，才可能将传统艺术观念恰当地转换到当代艺术，通过具有国际艺术视野和民族文化责任的创作者，不断创作出优秀的具有时代精神的彩塑作品，才能让中国彩塑艺术持续屹立于世界雕塑之林。

参考文献

[1] 中国美术全集编辑委员会 编. 中国美术全集（雕塑编）. 北京：人民美术出版社，1988.

[2] 余凉亘，周立 主编. 洛阳陶俑. 北京：北京图书馆出版社，2005.

[3] 龙门博物馆，龙门石窟研究院 编著. 龙门博物馆藏品. 郑州：大象出版社，2005.

[4] 尤汪洋 主编，余晖 等著. 中国画技法全书. 郑州：河南美术出版社，2002.

[5] 李松，安吉拉·法尔科，霍沃，杨泓，巫鸿. 中国古代雕塑. 北京：中国外文出版社，2006.

[6] 王晓谋 主编. 彩绘兵马俑. 北京：文物出版社，2001.

[7] 陈风 编著. 晋祠宋代彩塑. 太原：山西人民出版社，2003.

[8] 张锠，张宏岳 编著. 民间彩塑. 石家庄：河北少年儿童出版社，2007.

[9] 王川平 编著. 大足石刻. 第2版. 北京：五洲传播出版社，2006.

[10] 田凯 主编. 河南博物馆精品与陈列. 郑州：大象出版社，2000.

[11] 张锠，李德利，胥建国 等编著. 装饰雕塑设计. 哈尔滨：黑龙江美术出版社，1996.

[12] 无锡惠山泥人研究所编. 中国惠山泥人. 北京工艺美术出版社，1990.

[13] 倪宝诚著. 淮阳"泥泥狗". 郑州：大象出版社，2010.

[14] 黄文昆著. 法相之美. 台北：艺术图书公司，1993.

[15] 天津艺术博物馆编 . 泥人张彩塑艺术 . 北京：文物出版社，1987.

[16] 赵学梅著 . 唐风宋雨 . 北京：商务印书馆，2011.

[17] 良渚博物院，陕西历史博物馆著 . 风姿绰约——陕西古代陶俑艺术展 . 杭州：浙江古籍出版社，2010.

[18] 陕西省考古博物院编 . 陕西神木大保当汉彩绘画像石 . 重庆：重庆出版社，2000.

[19] 杨平主编 . 典藏中国 山西·彩塑 . 杭州：浙江摄影出版社，2018.

[20] 茹遂初主编 . 大足石刻 . 北京：五洲传播出版社，2006.

[21] 青州市博物馆编 . 青州龙兴寺佛教造像艺术 . 济南：山东美术出版社，2011.

[22] 王镛著 . 印度美术 . 北京：中国人民大学出版社，2010.

[23] 杨平主编 . 典藏中国 . 杭州：浙江摄影出版社，2018.

[24] 张同标，胡彬彬著 . 中印造像比较百例 . 长沙：湖南大学出版社，2011.

[25] 上海博物馆编 . 圣境印象－印度佛教艺术 . 上海：上海博物馆，2014.

[26] 俞伟超主编 . 考古类型学的理论与实践 . 北京：文物出版社，1989.

后记

　　本书第一版自 2005 年至 2009 年历时四年多完稿，2012 年出版后能受到广大彩塑艺术爱好者的欢迎，深感欣慰。

　　此次第二版修订从文字到图片均做了大量的更换与增补，希望为广大读者提供一本内容更为翔实、丰富的中国彩塑艺术书籍。

　　修订过程中得到了"泥人张"第四代传人张锠教授的大力支持，为本书题写了书名、序言，并提供了"泥人张"彩塑的相关文史资料及彩塑作品图片，部分文图尚属首次发表，十分珍贵。其间还得到了著名彩塑艺术家郑于鹤先生及女儿郑玲女士、著名彩塑艺术家逯彤先生、杨志忠先生、张泽珣女士和相关艺术家的大力支持，为本书"泥人张"彩塑部分有关历史沿革、主要艺术家生平简历、代表作品及艺术成就进行了真实客观的述评，提供了第一手信息和资料。在此表示衷心的感谢！

　　此次修订在图片资料方面还得到了清华大学艺术博物馆杜鹏飞先生、北京工业大学赵建磊老师和山西省长治彩塑艺术研究院史延春老师的支持，图片扫描、文字校对方面，我的硕士研究生肖靖、石娟和博士生李梦微付出的辛苦，本书责任编辑清华大学出版社纪海虹女士的热情帮助，以及几十年如一日，长期对我雕塑创作和理论研究工作给予极大理解与支持的夫人姬晖，在此一并表示衷心的感谢。

<div style="text-align: right;">

胥建国

2019 年 8 月 28 日于清华大学美术学院 B253 工作室

</div>